宇 故 事

圖 解 台 灣

聽!郭老師 台灣廟口 說故事

郭喜斌

推薦序

用說故事來喚醒對土地的關心

每回到北港朝天宮或者雲林其 他地方的寺廟參訪,我都會仔細欣 賞廟宇建築藝術之美,雕樑畫棟、 栩栩如生的藝術作品往往使我駐足 再三、不忍離去。這其間有耳熟能 詳的歷史故事,也有匠師想要表現 的深切涵義,當然,廟宇更是大家 茶餘飯後聯絡感情的所在。明白地 講,寺廟是尋找家鄉認同感的最佳 場所。

引頸期盼文史工作者郭喜斌老師,繼《聽!台灣廟宇說故事》之後,經由晨星出版社重編《再聽台灣廟宇說故事》,增加作品出處宮廟介紹,並深入挖掘作品的過程祕辛,以全新版面《圖解台灣廟宇傳奇故事》即將出版。

這是一件值得高興的事,喜斌 老師謙虛地對我說,搶救古蹟太沉 重,希望藉由寺廟,以說故事的方 式來喚醒人們對周遭土地的關心。 我身為公部門的文化人,對古蹟的 維護推廣更責無旁貸,喜斌老師的 使命感,讓我樂意推薦此書,企盼 更多人關心我們的文化。

喜斌老師不但是雲林之光,更是一位熱愛寺廟的癡人。他踏勘全台每一角落的廟宇,從三川門、正殿、後殿、偏殿、軒亭、藻井、牌樓、文化牆、門窗、雀替、瓜筒、通樑、文化牆、門窗、雀替、瓜筒、通樑、資光、斗拱、樑枋、對看堵等地方,從彩繪、剪黏、石雕、木雕等作品,用深入淺出的文字、圖文並茂的方式,整理出一篇篇引人入勝、回味再三的故事繪本。喜斌老師就是這樣一位用功、用心、有心、有情的人,在新書即將付梓之際,我樂於為喜斌老師作序,以表敬意。

嘉義縣政府綜合規劃處

李明岳 處長

聽看台灣廟宇說故事

在沒有電子媒體娛樂的年代, 廟口的歌仔戲、布袋戲,幾乎是全 民老少引頸期待的表演,但表演畢 竟是短暫的,這個負有教忠教孝社 會教育功能的任務,也因此原樣的 保留在廟宇的裝飾藝術上,舉凡木 雕、石雕、交阯、剪黏、彩繪,不 也正是一齣勵戲的扮演。

然而,這些附著於建築架構上 的裝飾,其所呈現的往往是戲齣中 一個既衝突又最具戲劇張力的橋段, 不像舞台上的戲曲表演,可藉由演 員的對白、身段逐步鋪陳出完整的 劇情結構,也因此產生觀賞者在辨 識上的困難,郭喜斌的書正好好為 廟宇工藝藝術的愛好者解決了這樣 的問題。

認識郭喜斌緣自於他為麥寮拱 範宮存留的請命,經過大家的共同 出力,喜斌與地方文史工作者完成 了古蹟保留的使命,當時便受到他 這股熱情的感動。愛,是一種使命, 一種奉獻,這應該是喜斌對古蹟愛 好的最佳寫照。

繼《再聽台灣廟宇說故事》之後,經由晨星出版社重編,增加作品出處宮廟介紹,並深入解說作品

意涵,以全新圖解版面企劃的《圖解台灣廟宇傳奇故事》,書中補足了前回的遺珠之憾,將台灣廟宇中精彩的章回小說故事和當年畫師製作時的祕辛,一一呈現。圖說與賞析,以及人物辨識的引導,在學術界針對人物扮像、構圖布局、匠派特色的專項研究之餘,提供了社會大眾一個更能貼近而且更快喜愛廟宇工藝藝術的可能。

傳統藝術源於與民間生活的結合,在經過長時間的累積之後,藉由宗教、儀式、節慶等形式,傳遞並維繫著長遠的母體文化。當我們強調西方現代科技修復技術的同時,可曾徹底的探索過歷代匠師留下的智慧結晶,當我們努力於修復舊作時,可曾提供優質的條件培育新一代的藝匠人才。在閱讀此書前代匠師們的佳作之餘,深切的期盼,承前往後,歷代均能有藝師精湛的心血之作,永永遠遠地鑲嵌於建築載體上,延續文化的命脈。

國立台灣藝術大學古蹟藝術修護學系主任

劉淑音

再和你說說 台灣廟宇裏面的故事

《聽!台灣廟宇說故事》出版之 後受到大家熱情的支持,雖然有一份 掩不住的喜悅,但心裡卻有一種尚未 完成任務的感覺。每當聽到或眼見某 地又拆了一座古廟,內心就產生一種 無名的焦慮。

如果說《聽!台灣廟宇說故事》 介紹的故事是一道道台灣到處可吃到 的大菜,那麼本書《圖解台灣廟宇傳 奇故事——聽!郭老師台灣廟口說故 事》(原書名《再聽台灣廟宇說故 事》,今由晨星出版重編新版發行) 則希望是各種風味獨具的地方小吃; 你不走近它,就沒辦法品嚐它——那 是唯有在地風土才種得出來的食材, 也只有在地廚房才煮得出來的料理。

上一本書介紹的是大家耳熟能詳的典故,諸如「虎牢關三英戰呂布」、「薛仁貴征東之摩天嶺」、「四愛」、「四聘」、「四不足」之類的通俗菜餚。但在這本圖解新書中,雖然還是選擇大家熟悉的故事,可是內容題材卻不是匠師在主視覺裝飾上會常用的戲文。

能夠在廟宇內見到這些作品,匠 師或許應該有著想和業主交心做朋友 的意思;又或是匠師想留點作品當成 自已創業的招牌,如大家熟悉的「八 仙聚會」變裝「八仙打麻將」,或是 「鍾馗嫁妹」再延伸的「鍾馗迎妹回 娘家」。至今仍沒人說得出為什麼潘 麗水和陳玉峰兩位畫師,會畫出鍾小 妹在結婚多年之後,哥哥鍾馗竟然前 來迎送鍾小妹與外甥們回娘家?更在 多年以後,因為撰寫各地廟宇戲文故 事,我才以親情的角度為它說一段奇 幻故事,試著拉近人與藝術的距離。

本書內容編寫的方式,以類似連 環圖的形式處理。我將每件傳統裝飾 藝術寫成繪本書的樣子,作品雖然不 是我手所畫所作的,但以各地拍下的 圖像,按劇情排序,加上深入典故精 髓而寫下的文字,故事也是精采可期。 如果您手邊剛好有上一本《聽!台灣 廟宇說故事》也可以交叉閱讀,增添 趣味性。像「漂母飯信」,雖然說的 還是韓信落魄時的故事,但這次的書 寫更偏重於描述漂母的個性,透過一 個受顧於人的洗衣婦,對一個前途茫 茫不知所去的年輕人的激勵……最後 寫到未央宮呂后斬韓信。 本書的每一篇敘述都可以當作一 則獨立的故事,再配合圖解的標註欣 賞,找出主角比對故事高潮點加深角 色的印象。有時內文也會以簡單的旁 白敘事,或出現人物對話生動情節; 有時則以講古的口氣加強戲劇張力, 最後往往在緊要關頭故事嘎然而止。 如果因此出現讓人產生意猶未盡的感 覺,那也是在章回小說或廣播戲劇常 賣的關子,所謂欲知下回如何?聽眾 (觀眾)明日請早的手法。如果你也 喜歡講故事,可以召來三、五孩童, 不論場面條件,就地即可讓一齣齣精 彩的好戲,不擇時間與地點講演出來。

本書也特別加入「台灣神明傳說」 篇章,希望讓更多人知道,台灣風俗 信仰中,也有屬於自己的在地故事。 並藉此小小期待,引發更多人加入尋 找家鄉的傳奇,讓這塊土地的故事得 以永久留傳。

本書選錄的作品也許不是最美的,很有可能讓讀者產生一種「我們村裡土地公廟裡畫的都還比這個好」的心聲,果真如此的話,本書的功能就完成了。「在地的故事還是要在地人來講才夠味」,如此希望更多人進入「廟口說書」的世界,也讓一些不被鄉人重視的老廟,能夠因為「被地方的人自己看見」而受到重視,即是本書最大的功德。更希望遺憾之事不再繼續發生,某些地方的老舊古廟,不因少數人的決定就隨意拆去四、五十年在地本庄人的記憶與歷史。

在這裡說「搶救古蹟」太沉重, 只希望台灣每座大大小小由前人起蓋,雖經歷過那麼多的天災,以及在 時代巨輪的轉動之下依然屹立存在的 「公廟」,能夠因為有人在廟口說故 事,重新被鄉親疼惜與照顧。

當然,我本身並不是文人也不是 學有專精的學者,只是一個喜歡講故 事,喜歡拍拍照,喜歡看戲、看廟的 平凡人。出書,其實也是為自己的生 命找出路。攝影與文筆技巧都須再磨 鍊,更需要大家的指教和鼓勵。

感謝

能夠完成此書,要感謝的人很多, 像是為典故諮詢校對的台灣藝術大學 古蹟修復系劉淑音老師;我的好朋友、 好伙伴高振宏老師;興直堡文史工作 室曾素月老師。還有熱情支持幫忙校 對的侄子信宏、倩宇、晉嘉,也一併 感謝你們。有了家人的支持與肯定, 是對我最大的鼓勵。

朋友謝明書先生、陳敦仁老師、 許貝如小姐、黃冠綜先生、陳磅礡先 生、蕭易玄先生、李世澤先生、宜蘭 林俊明先生、台南王士豪先生、雲林 沈沐蒼先生等人,在個人拍攝書寫的 過程當中對喜斌的協助,在此一併致 謝。

2011. 08. 30 初作 / 2016. 05. 20 修訂

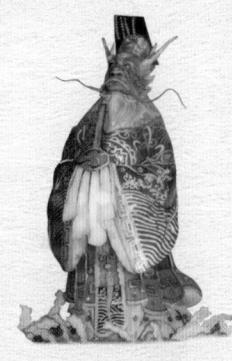

推薦序一

用説故事來喚醒對土地的關心 2 嘉義縣政府綜合規劃處處長 李明岳

推薦序二

聽看台灣廟宇説故事 3

國立台灣藝術大學古蹟藝術修護學系主任 劉淑音

自序

再和你説説台灣廟宇裡面的故事 4

一覽就懂

廟宇傳統裝飾藝術 10

14

台灣廟宇裝飾藝術説故事 從工藝類型入門欣賞廟宇裝飾戲文作品 16 深入淺出話說傳統裝飾藝術專有名詞 17 傳統裝飾藝術的表現主題 18

神話 與 **99** 神仙故事

- · 女媧補天 24
- · 后羿射日 26
- · 蟠桃大會 28
- · 八仙大鬧東海 32
- · 八仙打牌 36
- · 李鐵拐 38

- · 寶蓮燈 40
- · 牛郎織女七夕天河鵲橋會 42
- · 西河少女 44
- 張羽煮海 46
- · 鍾馗嫁妹 48
- 鍾馗迎妹回娘家 50

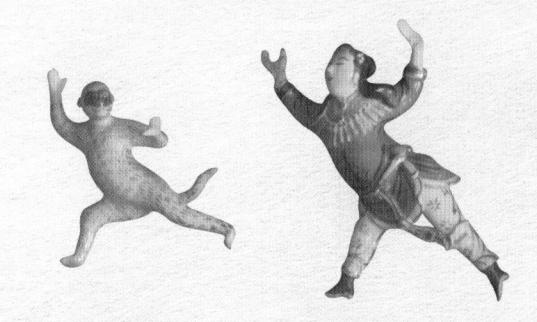

52

封神 演義

- 冀州侯蘇護題詩反商 54
- · 燃燈道人伏哪吒 56
- ・伯邑考進寶 58
- · 文王拖車 60
- · 四聖西岐會子牙 62
- ・ 聞太師奉旨西征 64

- · 姜子牙劫營破聞仲 66
- · 土行孫出世 68
 - · 羅宣火焚西岐城 70
 - ・洪錦伐西岐 72
 - · 老君一炁化三清 74

76 戰國群雄

· 蘇秦嫂前倨後恭 78

- · 伯樂相馬 80
- · 董狐直筆 82
- ・ 誅岸賈趙武復興 84
- · 百里奚會老妻 86
- · 夾谷之會 88
- ・蹶由不畏釁鼓 90
- 伍尚勉弟復仇 92

- ・贈劍漁父被拒 94
- · 一獎退兵 96
- 伯贏守節 98
- · 勸弟從君 100
- · 臥薪嚐膽 102
- · 西施入吳宮 104
- · 鑄像思賢 106

108

楚漢 爭霸戰

- · 漂母飯信 110
- · 韓信問路殺樵夫 112
- · 登台拜將 114
- · 蒯通説韓信 116
- · 九里山十面埋伏 118
- · 霸王別姬 120
 - · 未央宮呂后斬韓信 122

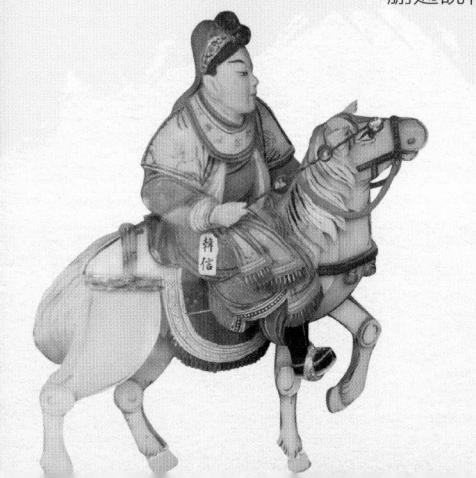

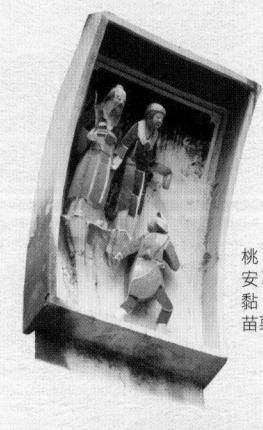

桃園龍潭三坑佳 安聯村永福宮剪 黏「負米奉親」, 苗栗黃運河作

124

大漢 展天威

- · 商山四皓 126
- · 昭君出塞 128
- · 孝感赤眉 130
- ・馬援老邁報國 132
- · 觸金磚 134

136

三國亂世 英雄傳

- · 文姬歸漢 138
- · 李肅説呂布 140
- ・謀董卓曹操獻刀 142
- · 王允獻計 144
- · 屯土山約三事 146
- · 秉燭達日 148
- · 掛印封金 150
- · 千里尋兄 152
- · 孔明初用兵 154
- · 井邊糜夫人託孤 156
- · 趙子龍救阿斗見劉備 158
- · 群英會孔明舌戰群儒 160
- · 周瑜與蔣幹 162

- · 華容道捉放曹 164
- · 義釋嚴顏 166
- · 金雁橋 168
- · 逍遙津 170
- · 左慈戲曹 172
- · 張飛智取瓦口隘 174
- · 水淹七軍 176
- · 刮骨療傷 178
- · 玉泉山關公顯聖 180
- · 臥冰求鯉 182
- · 以身質羊 184
- 160 · 東山捷報 186

/ログリンマハワキ! 「い

唐宋 歷史演義

- · 秦叔寶救李淵 190
- · 神槍暗傳 192
- · 秦叔寶倒銅旗 194
- · 羅通秦懷玉比武奪帥 196
- · 白袍將解虎厄救國公 198
- · 丁山射雁 200
- · 樊梨花掛帥 202
- · 丁山射虎 204
- 單騎退敵 206

- · 四望亭 208
- · 五郎六郎相會 210
- ・楊宗保取木棍 212
- · 摸痣認包 214
- · 包公審郭槐 216
- · 包公打龍袍 218
- 九更天 220
- · 蔡襄建洛陽橋 222
- · 景陽崗武松打虎 224

188

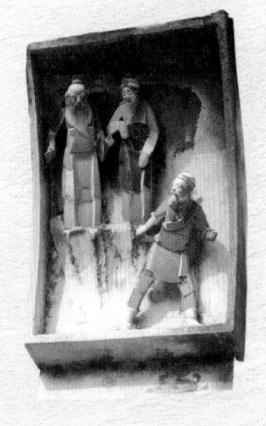

桃園龍潭三坑佳 安聯村永福宮剪 黏「老萊子戲彩 娛親」,苗栗黃 運河作

226

西遊記

- · 花果山美猴王 228
- ・悟空龍宮借寶 232
- · 孫行者敗走南天門 234
- · 李世民遊地府 236
- · 流沙河 238
 - · 悟空大戰鐵扇公主 240
 - · 悟空大戰牛魔王 242
 - · 盤絲洞 244

946

- · 默娘化草為木海上救人 248 · 廣澤尊王成仙 260
- · 媽祖機上救親 250
- · 媽祖收千順二將軍 252
- · 媽祖白日昇天 254
- · 媽祖廣州救三保 256
- · 媽祖助鄭成功 258
- - · 保生大帝助戰朱元璋 264
 - · 唐山過台灣 266
 - · 林爽文事變義民爺卦義 268
- · 萬善爺捨舟救人 270
 - · 觀音助戰水將軍 272

974

故事

- ・ 佛降生七步生蓮 276
- 牧女獻糜 278
- · 魔女迷如來 280
- · 拈花微笑 282
- · 志公渡梁武 284
 - · 磨坊傳禪 286
 - 觀音少室山現金剛法像退敵 288
 - · 孫中山普陀奇遇 290

附錄

聽郭老師説故事之台灣廟宇一覽 參考資料

999

廟宇傳統裝飾藝術

台灣廟宇建築外觀一般可見五彩績紛的傳統裝飾藝術,在線條優美的燕尾翹脊上,往往搬演著一齣齣令人眼花撩亂的傳奇演義故事,或者祈福辟邪的吉祥物。除了吸引眼光關注,熱鬧非凡的建築裝飾各有各的故事內容,各有各的招牌動作,看不懂門路的人很可能因此錯失欣賞裝飾藝術的機會,要看懂這些作品,並不難,且讓圖解話說台灣廟宇裝飾的形制與重點鑑賞部位,輕輕鬆鬆一覽就懂。

屋脊脊飾

在上馬路和下馬路之間,以八仙過海 或歷史典故和戲曲人物裝飾其中,同 樣也是匠師展現才華的區塊。次要部 分則以梅蓮菊竹或牡丹等四季花鳥圖 案表現。

以八仙彩故事為脊飾

屋頂裝飾說明示意圖

有故事的剪黏裝飾

廟宇的辟邪裝飾豐富而多元,圖像的構件皆有趨吉 避凶與辟邪護衛的功能意涵,也因此匠師在處理剪 黏裝飾的表現時,會將傳統漢民族的民間宗教信仰 與神話演義故事結合,廟宇更成為工藝薈萃的民間 藝術殿堂。

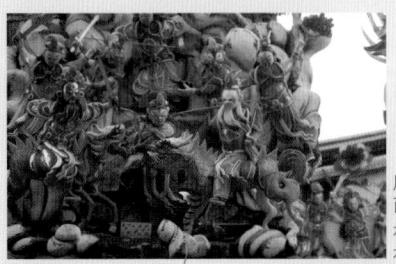

屏東慈鳳宮「聞太師伐 西岐」剪黏裝飾・左邊 是三眼的聞太師・右邊 是姜子牙

福祿壽三星拱照

源自人類對大自然的敬畏,原來 是天上的福星,祿星,壽星。後 被古人附以傳説和歷史人物的身 分。

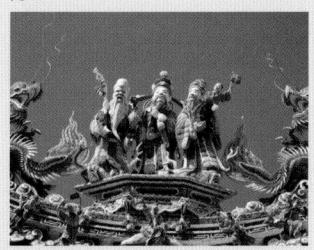

台南學甲慈濟宮「福祿壽三星拱照」

【其他常見的主脊剪黏】

雙龍搶珠

摩尼珠、龍珠象徵光明, 代表早晨初升的太陽。一般也有以火焰珠表現雙龍 搶珠(或稱雙龍戲珠)。

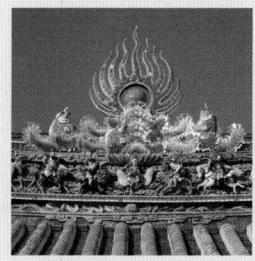

雙龍護塔

寶塔源自佛教,後被民間信仰吸收做為吉祥圖案使用。根據台南剪黏名師葉明吉説法,寶塔是神明和天庭溝通的神器,以陽數一三五七九為級。龍,古時以龍治水,放在廟宇裡面以克制火,補償木結構怕火的心理。

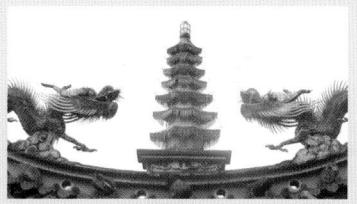

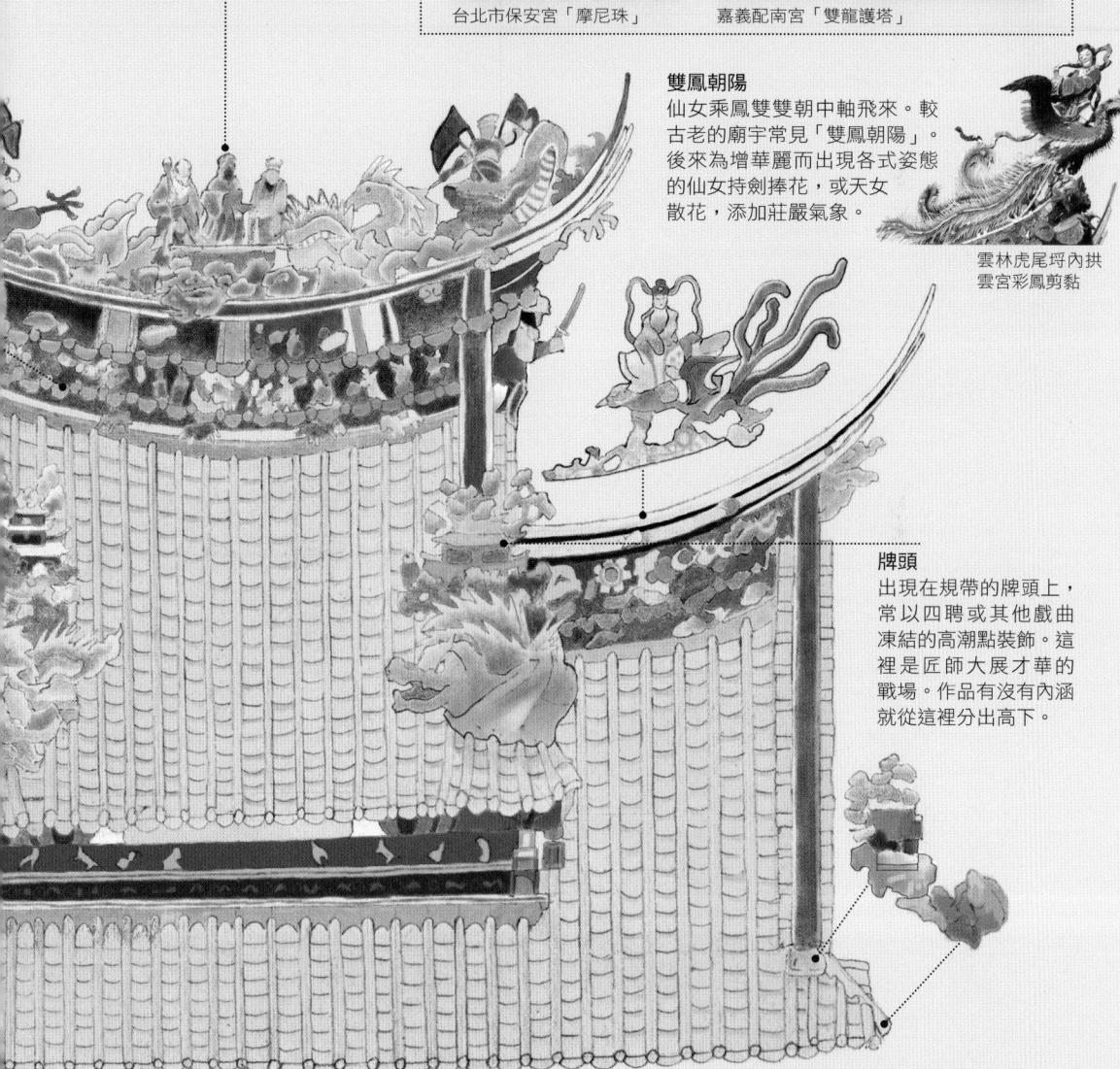

對看堵

有些廟宇也會在一進廟門後即裝飾一系列民間故事的圖案,一來表現人文氣息;再則有教化社會的意義。慈濟宮以廣受民間知悉的昭君出塞和木蘭代父從軍為題材,即表現出忠孝節義不分男女的意涵。此為府城台灣名畫師陳壽彝的作品,帶有濃厚的古風,線條温婉,人物的五官典雅。能保有他的作品,實為一庄之幸,一境之福。

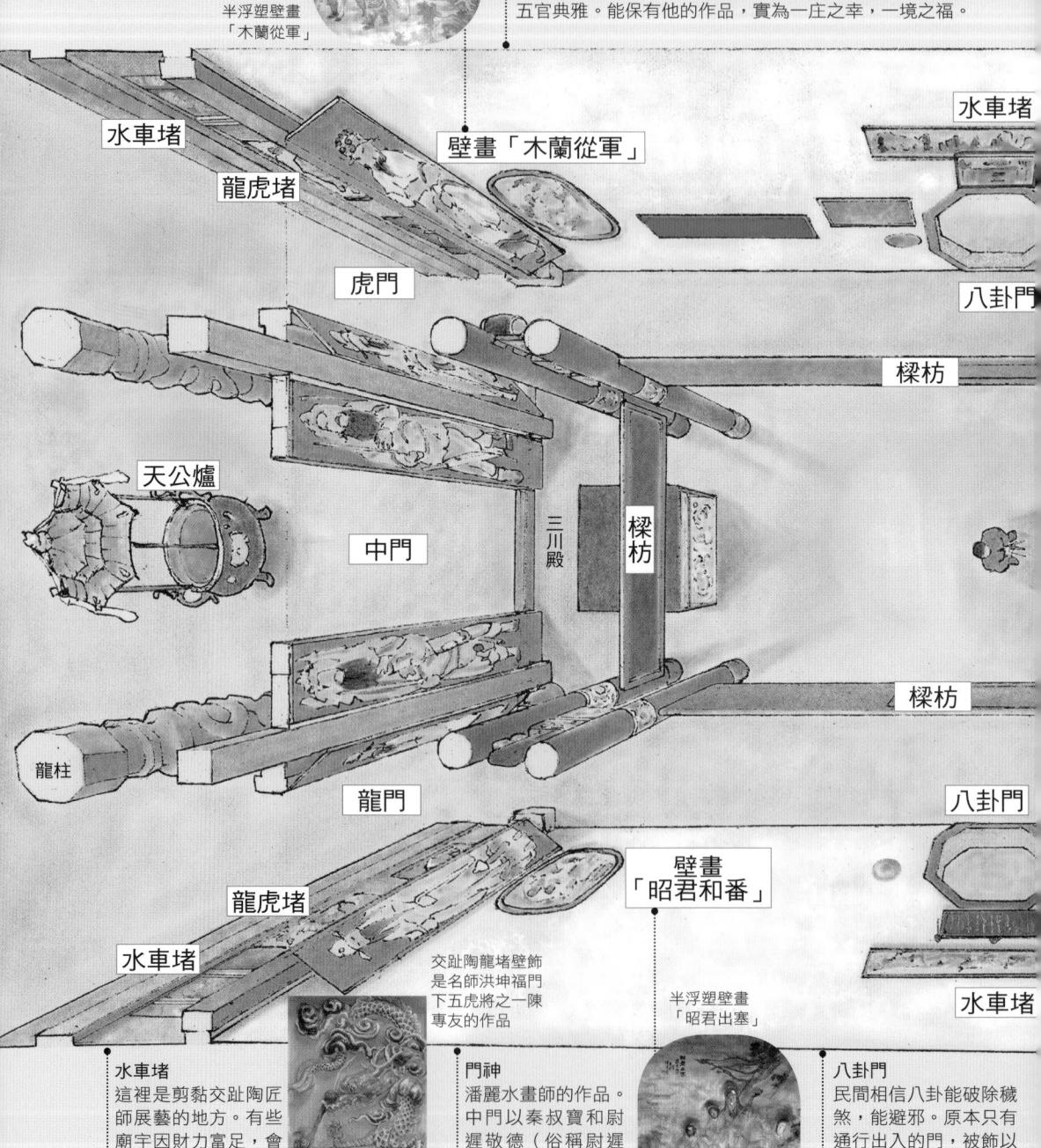

恭),左右次間以

加冠進祿、簪花(添

花)晉爵文官呈現。

特殊的形狀,更為神聖

的殿堂增加趨吉辦凶的

功能。

從三川殿一直做到正

殿。嘉義慈濟宮在內

殿也出現了。

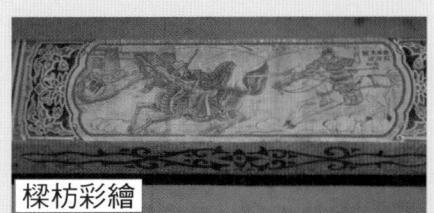

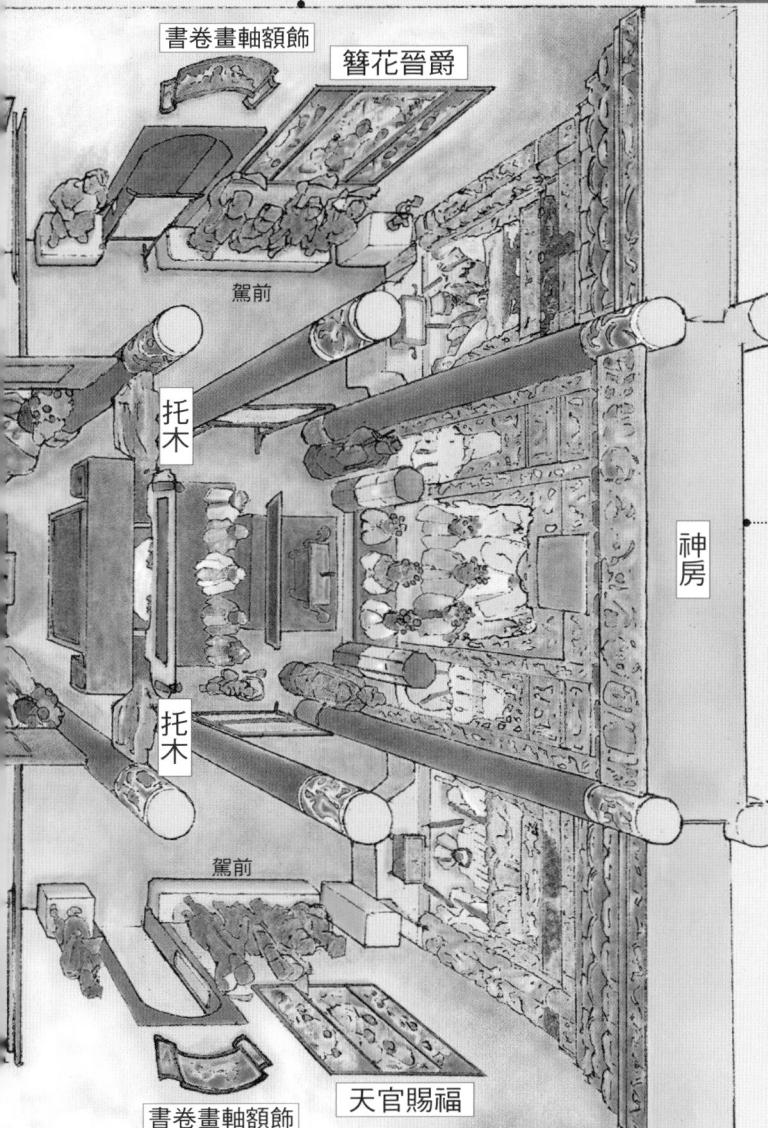

神龕

通樑彩繪

神明居住的房間,一般稱為神房,也叫神龕。背後常見畫著龍鳳麒麟的圖案做為裝飾,增加神殿的莊嚴。神龕前側有花單,為神房和信徒拜拜的隔界。神龕上面常飾以華麗的雕刻作品。前方龍柱,兩邊的隔扇分飾龍虎位的形象,或按四季,或按尊次,以八仙、四聘、忠孝廉節等人物或花鳥飾雕其間,增加人文藝術的美感。

圓拱門上畫軸

(剪黏交趾陶作品)

門上以書畫卷軸為形, 裡面或以泥塑堆花,或 用交趾陶作品裝飾。同 樣是剪黏交趾陶匠師的 工作範圍。

左右對看壁

常以壁畫型式表現,可 見書法或吉祥圖案,或 以泥塑上彩製作。主題 常見天官賜福與三星拱 照相對,迎合人們祈求 平安的心理。

殿內空間與裝飾藝術示意圖

以嘉義市慈濟宮為例

台灣廟宇裝飾藝術說故事

還未進入廟宇前,如果能先仰頭一望, 就會看見屋頂有各式各樣龍飛鳳舞的剪黏裝飾藝術, 有帥氣十足的將軍,手持旗子、球、戟、磬牌, 騎著飛龍,英姿勃發的擁護著福祿壽三星; 或是拿著寶劍、琵琶、娘傘、小龍的天王; 又或者天女散花跨乘彩鳳左右相對…… 都是一齣又一齣高潮迭起的傳奇故事。

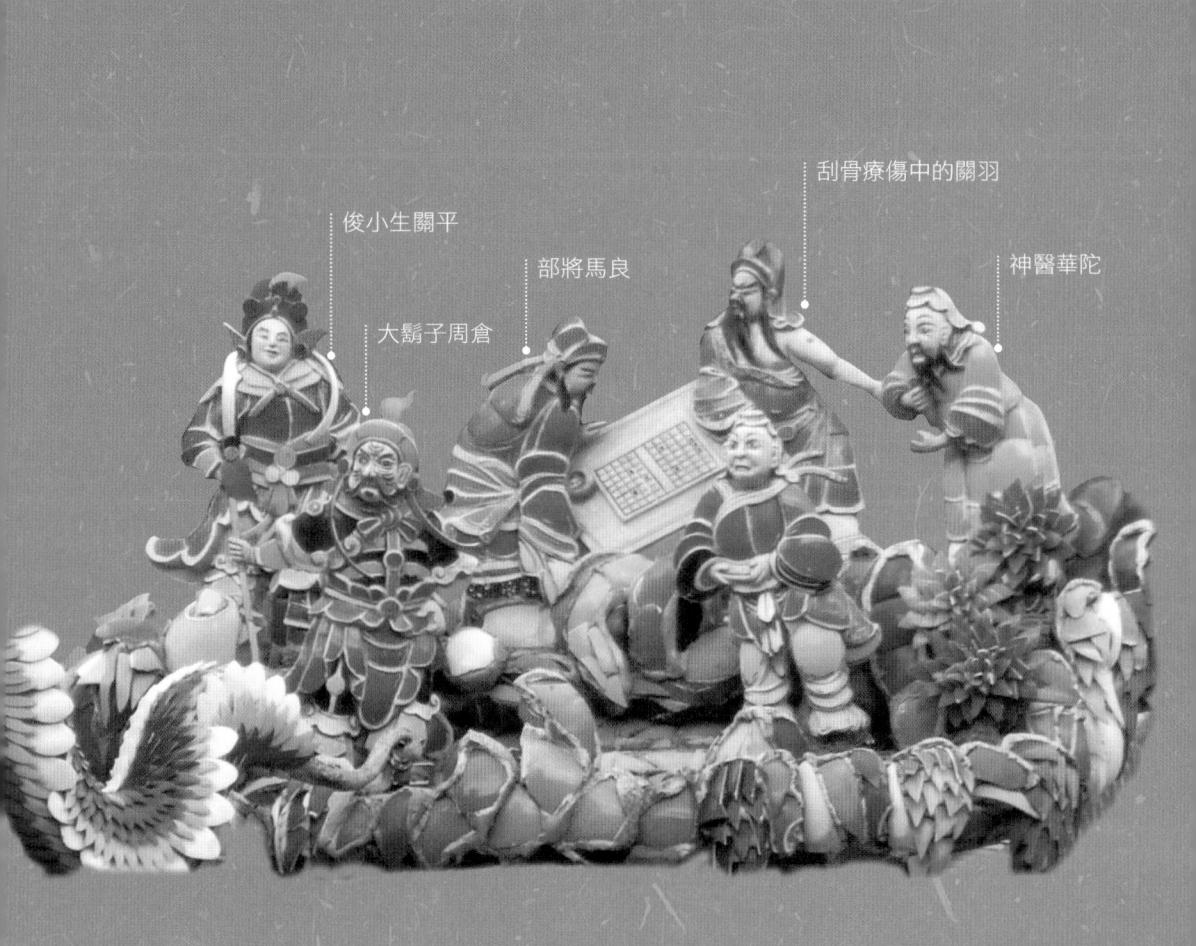

從工藝類型入門欣賞廟宇裝飾戲文作品

當我們到廟宇燒香拜拜,或到各地鄉鎮城市參訪,常會在廟宇建築上看到線條優美的燕尾翹脊,和一件件七彩繽紛的剪黏、交趾陶在天際線中頻頻招手。有帥氣十足的將軍,手持旗子、球、戟、磬牌,跨著飛龍,英姿勃發的擁護著福祿壽三星。或是拿著寶劍、琵琶、娘傘、小龍的天王,甚或天女散花跨乘彩鳳遙遙相對。如果再仔細一看,簡直是越看越叫人眼花撩亂,規帶前方牌頭上面,那一組組人物、兵馬各有招牌動作,到底在演些什麼故事啊?看到這裡,相信不少人會因此深感挫折,摸不著門路而不再繼續看下去。假使這樣就放棄了,那可真是入寶山空手而回了。辛苦了老半天的行程,卻沒帶回一點點心靈上的收獲,真的就太可惜了。

其實,這些作品要看懂,並不難。尤其千萬不要被這些花紅 柳綠的色彩給遮蔽了。傳統裝飾工藝說出來的故事,沒那麼難懂。 現在,只要掌握其中要領,就能一步一步解開這些密碼。

屏東慈鳳宮「狄青對 刀」(或稱狄青腰斬 王天化)交趾陶作 品。描述年輕氣盛的 狄青挑戰朝中大將王 天化比試功夫的故事

深入淺出話說傳統裝飾藝術專有名詞

首先,在說明之前,無 須害怕這些「專有名詞」, 也不必一下子就急著要弄懂 這些文字。只要看過有了第 一印象,再讓環境的薫陶來 深入熟悉,如此循序漸進, 最後一定能領悟其中之美。 好了,就讓我們從這裡開始

台灣廟宇裝飾藝術作品,以工藝來區分有石雕、 木雕、泥塑、交趾陶(可分 戰前低溫陶和晚近工廠大量 生產脫模製品兩種,脫模製 品也稱淋燙)、剪黏、彩繪、 磚雕等。其中,剪黏可以說 是一般人遠觀廟宇建築外觀 最先觸及的工藝類型,在此 可以進一步說明。大致上而 言,剪黏分別有以碗片或玻

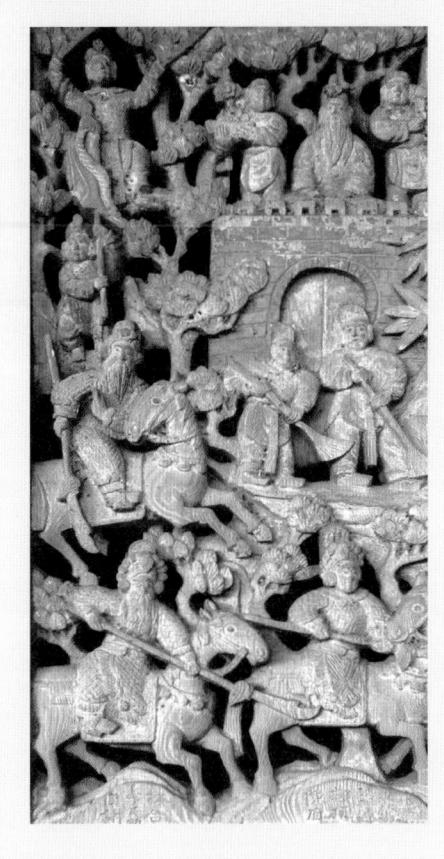

笨港口港口宮「空 城計」木雕作品

璃剪出形狀,再黏至石灰或水泥堆出的作品上面。1970年代以後的作品,也有人稱為「煵煻」(黏土模製品),而不像過去以工具鉗子先剪出碎片形狀,再黏至胚體之上。如是,匠師自工廠買來成型的現成零件,即可直接黏在包著鐵絲的粗胚

上,也不必再用工具去剪出磁 片零件。以上對各類型名詞 先有初步的認識之後,再來 就是依照表現的主題方式來 理解。

剪黏裝飾是廟宇建築外觀最醒目的焦點,更展現民間宗教信仰豐富多元的內涵

傳統裝飾藝術的表現主題

不論傳統裝飾藝術各類型的創作表現方式如何,皆可從其根本開始介紹。裝飾藝術的創作根本即是「畫」。是的,畫作。不管哪種工藝類型,雖然尺寸大小不一,最初一定是用筆描畫出來。 而想要認識這些作品,起步當然也是從彩繪的畫作上開始。

彩繪在裝飾作品當中,以門神和壁畫的面積最大。門神,因為有它特殊的屬性,本書挑選的對象主要是以故事性比較強的「戲文出相」作品為主,其他像「吉祥圖案」的花鳥走獸則暫時排除在外。以下即針對彩繪的特性詳加說明:

題名

不管是壁畫或是樑枋彩繪,一般來說都會寫上「題名」,像「天官賜福」、「福祿壽三星拱照」、「加官」、「進祿」、「簪花」、「晉爵」等圖與文即同列在畫面中。題名就是畫作的名稱。這些圖文並現的作品,都可以帶領我們進入第一階段的「關鍵字」索引。等到熟悉「關鍵字」的運用後,接下來再遇見其他彩繪作品,「關鍵字」的使用自然而然就容易上手。

其次再以「女媧補天」為例(24頁),明顯可見畫面上就寫著作品的名稱。彩繪的題寫如此,貼在牆面的石雕,也會有相同的表現方式。有些地方的交趾陶和剪黏也會這樣,大家別忽略了,讓文字做為導引並理解作品的關鍵字,那麼對於作品的主題應該就八九不離十。

符號文字

符號文字也是導引閱讀的關鍵字。例如作品中出現城門上的 名稱或者旗號,特別是古蹟和古廟裡面的石雕、木雕、剪黏、交

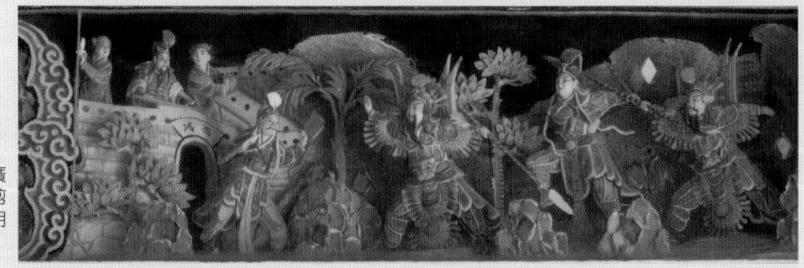

雲林西螺老大媽廣 福宮「空城計」剪 黏作品,可見孔明 和掃地的兵士

新莊慈祐宮三川殿員光 「空城計」木雕作品上 的文字標示

趾陶等類型,若有城樓門額、旗幟的圖像,一般都會寫著城名,或是角色人物的姓氏,有的甚至直接寫上那齣戲的名稱,像「空城計」和「古城會」或是「虎牢關三英戰呂布」。有些作品為了辨認容易,也會在人物身上直接寫上名字,像「韓信問路斬樵夫」(112頁)。

人物與物件特徵

除了文字之外,再來是人物特徵。在廟裡這些裝飾作品題材, 很多都是從傳統戲曲而來。有的甚至是民間信仰問卜籤詩上面旁 註的「戲齣解」。既然是「戲」,就離不開「生、旦、淨、末、 丑」。傳統戲曲在台灣以歌仔戲最為普遍,其次是國劇(也稱京 劇、平劇),以及流行中國各地省份的地方劇種。所演出的忠孝 節義、教忠教孝的歷史故事,或歌頌愛情的文學故事,如「薛仁

貴征東」、「狄青大戰八寶公主」、「穆桂英 救夫」、「三英戰呂布」等。而劇情中的小生 是誰?當然是主角薛仁貴、狄青、楊宗保、呂 布等人。至於小旦,則以刀馬旦為亮點,不論 八寶公主或是穆桂英,都有一定的造型。如果 說到呂布,出場一定是武小生,最顯著的的兵 器則是方天畫戟(但在這些裝飾作品中,卻常 見以月牙戟取代)。

城門文字符號除了「虎牢關」三個字可能 出現在城門額以外;構圖中武小生拿著畫戟和 三個好漢大戰,然而三個好漢是哪三個?答案 就是《三國演義》中,桃園三結義的劉備、關 羽、張飛三個異姓兄弟。這三個英雄人物都有 他們自己鮮明的造型,特別是關羽,可以很容 易就認出來,在三國戰爭故事中,他通常會拿 北投代天府「狄 青戰八寶公主」 磁磚彩繪上的小 生和小旦造型

著青龍偃月刀(大刀)。如果換成是文戲,出現在民間信仰中的關羽,也常常威武凜然的坐著,一手捧著《春秋》秉燭夜讀,賦予神化的形象,可從深具威嚴的造型表現出來。此外,張飛的大鬍子和他的丈八蛇矛也是一目了然。而劉備身在「虎牢關」前,常常兩隻手高舉雙股劍,如果一不小心寶劍掉了,看起來就會像舉著雙手投降一樣。另外,常常和「三英戰呂布」一起出現的空城計,也可能會在城門額上寫著「空城」(或西城)。空城計的故事中,孔明在城上彈琴的形象鮮明。但孔明的扮相又是什麼模樣?頭戴綸巾,雙手撫琴,左右站了一名或兩名童子,成了招牌造型。再者,城牆下掃地的老百姓(兵士所扮演),還要一手拿著掃帚,一手高舉伸出手指頭,似乎跟前方的老武生司馬懿互相回應,是否正暗指城裡埋伏了數千兵馬?另有年輕武將司馬昭和司馬師,騎著馬在城下耀武揚威,好像準備衝進城裡和蜀軍展開大戰?無奈父親司馬懿沉穩、驚疑,不敢冒險,讓他們被孔明給蒙騙了。

台北市保安宮「虎牢關」戲文中的人物造型

同樣具有明顯特徵的戲文作品還有《封神演義》神仙故事。 姜子牙拿著打神鞭和杏黃旗(武身老人)騎著「四不像」(一隻 長著四條腿都不一樣,可能是麒麟頭的動物)。李哪吒,一臉童 子樣,踩著風火輪。二郎神楊戩(三隻眼睛,拿著三尖兩刃刀), 年輕人黃天化拿著雙槌騎著麒麟(黃飛虎的兒子,黃飛虎騎五色 神牛)。雷震子,長著翅膀,手拿黃金棍。聞太師則騎著有三隻 眼睛的黑麒麟。

套裝主題

除了上述這些「特徵」鮮明的人物之外。在欣賞眾多故事作品的時候,往往也會「成套」出現。如「四聘」中的堯聘舜,或者如「成湯聘伊尹」、「渭水聘賢」(文王聘太公)、「三顧茅廬」等。又如「四愛」(梅,蓮,菊,牡丹,或竹子或茶花)的愛花主題,常見有「和靖愛梅」、「周敦頤(字茂叔)愛蓮」、「陶淵明愛菊」、「唐明皇愛牡丹」;有時也會以「蘇東坡玩硯」、「王羲之愛鵝」等素材穿插入題。又或「四痴」中由「米癲拜石」、「雲林洗桐」、「李白醉酒」等四幅排成一套。

這些一組、一對或成套的做法,在年 代越久的廟裡越容易出現。晚近新蓋的廟 宇,故事主題紊亂的情況時有所見,甚至 有些廟宇還出現無法解讀的情形,殊為可惜。

彰化二水安德宮上二 格「堯聘舜」,下三 格「渭水聘賢」戲文

彰化二水安德宮上二格 「成湯聘伊尹」,下二 格「三顧茅廬」戲文

小結

欣賞這些「戲文出相」的作品時,如果能把以前看過的戲劇(包括連續劇和電動遊戲),以及過去讀過的演義小說(《三國演義》的故事幾乎占了一半,其次是《封神演義》)融會貫通,並將歷史、文學作品與人文掌故放在一起思考,要欣賞裝飾藝術之美,相信很快就能進入狀況。

廟宇內的傳統裝飾藝術,其實就是戲劇文學作品的凍結畫面,同時也是存在於民間藝陣的「尪仔棚」、「花燈藝閣」之中。也因此,喜歡看戲的人、喜歡講故事的人以及喜歡聽故事的人,就容易看懂它們。更不用說這些裝飾藝術如同廟宇殿堂上的藝術結晶,本身就是一齣又一齣高潮迭起的劇照。

現在,就請跟著廟宇故事的介紹(本文建議搭配拙作《聽!台灣廟宇說故事》閱讀),進入咱們民間藝術館,來一場廟口講古吧。

神話 與 神仙故事

台灣廟宇的裝飾藝術題材 有一部分屬於神話與神仙故事, 大約源自於上古時代一般凡人 對於擁有各種超自然能力的人物, 或者不可解的神祕事件之崇拜, 除了經由口傳流行後世之外, 也有藉文字與想像力而演化 成為民間信仰中的傳說及教化寓言。

| 女媧補天 | 后羿射日 | 蟠桃大會 | 八仙大鬧東海 | | 八仙打牌 | 李鐵拐 | 寶蓮燈 | 牛郎織女七夕天河鵲橋會 | 西河少女 | 張羽煮海 | 鍾馗嫁妹 | 鍾馗迎妹回娘家 |

女媧補天

雲林縣莿桐鄉 孩沙里福天宫 所在位置 正殿樑枋 類型 彩繪 作者 陳杉銘

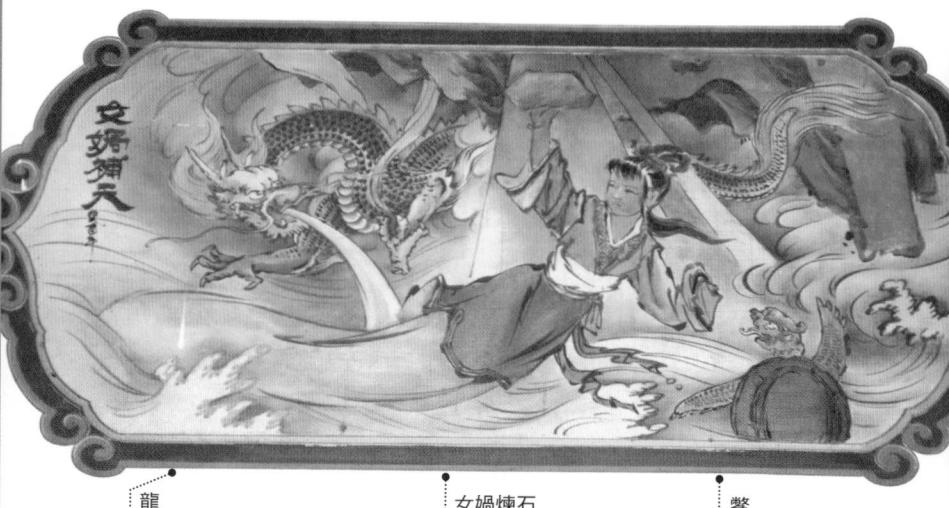

神話故事本身就是民間 的集體創作,畫面上的 龍吐海水幫助女媧,也 是畫師想像力的發揮

女媧煉石

仕女托住一塊石頭是本 件作品的視覺重點,什 女飾演主角女媧娘娘

鼇 (大海龜) 也來幫助女媧 娘娘

盤古開天闢地之後,他的身體化成山川大地,一 雙眼睛變成太陽和月亮,呼吸形成風雲,血脈變成河 流。住在九重天九重地的女媧娘娘,知道一個適合萬物居住的天 地已經出現,於是駕著五彩祥雲來到這個地方。

她放眼四周,只見樹木花草剛長出新芽,卻沒看到任何動 物。她覺得,天地之間如果只有自己而沒有別人可以說話,是非 常孤單的事,於是就用泥土加上水,參考自己的模樣塑成「人」。 人類——誕生後,聽她說起她原本來自一個有九重天九重地的地 方,所以尊稱她為「九天玄女」。又因為看她睡覺的時候會把身 體蜷成一團,也叫她「女媧娘娘」。

有一天,水神共工和火神祝融吵架,雙方你追我趕,經過 九天九夜的追逐,身心俱疲的水神共工,一不小心把撐住天地的 不周山撞倒了,天很快的塌下來,並出現一大塊破洞。於是跑去 找女媧娘娘求救。女媧娘娘看到天地壓在一塊,彷彿要回到開天

廟宇看聽

莿桐福天宮

雲林縣莿桐鄉孩沙里福天宮,舊稱進興宮,主祀 天上聖母和徐府千歲,是一座位於傳統農業聚落的地 方宮廟。本廟建於清朝中期,後在日治皇民化期間曾 遭受波及,戰後民國四十一年(1952)重建中殿並改 名「福天宮」。民國五十二年增建前殿及拜亭;民國 七十一年增建高聳壯觀的後殿。之後又於民國七十九 年再議,拆除正殿和三川殿,成就今天的樣貌。

闢地之前的樣子,也著急起來。不過她也發現,經過長時間日月精華孕育,支撐天地的不周山,雖然被撞斷崩塌, 只要把天空破掉的洞補起來,日月也會重現光明。

於是女媧娘娘趕緊請火神祝融升火,一方面把石頭放到火裡烤,一方面又命水神共工隨時注意溫度,如果火勢太旺,就澆水降溫。經過九天九夜的打造之後,終於煉成一塊超級大的石頭,她緩緩飛上天去修補天空的破洞,神龍和大鼇也來幫忙。女媧補天完成後,還要共工和祝融把水和火借給人類使用,除了教導人們用火之外,還授予大禹治理水患的方法。從此以後,人們終於能夠生活在這個美麗的天地之間。

◎ 媧(乂Y),即女媧,相傳上古神話中伏羲的妹妹。

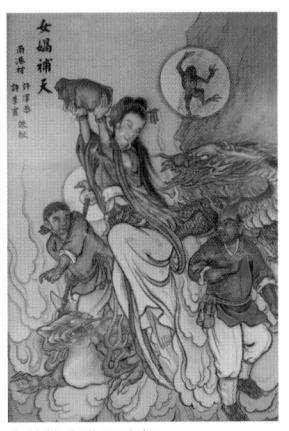

嘉義笨南港天后宮「女媧補天」泥塑

鑑賞故事

「女媧補天」在台灣廟宇的裝飾藝術並不常見,但故事卻耳熟能詳。 台灣的廟宇之中,這些裝飾作品的故事,大部分和戲劇的流傳有關。而 這些取材於民間故事,除了是工藝創作的養分來源,也豐富了人們的生 活空間。

古代娛樂種類少,這些故事透過口耳相傳或讀書人說唱藝術的傳播, 廣泛影響庶民生活。廟宇本身除了祈福聚會的原始功能之外,也是戲曲 表演和阿公講古的地方。如今鄉土導覽藉由講古述說一個又一個傳奇人 物故事,將傳統的禮節倫理教化的古訓,傳承給下一代。 作品出處 雲林縣水林鄉 蕃薯寮順天宮 所在位置 偏殿樑枋 類型 彩繪 作者 洪平順

備註 已重畫不存

后羿射日

十個大太陽

創世神話故事以十個太陽代表酷熱的氣候,不過在人物的衣著上,仍 有畫師的想像表現

神射手后羿

后羿射日的傳説,象徵古代 生活環境的嚴苛,后羿以神 射手之姿出現,拯救人類

傳說古時候堯帝時代,天上有十個太陽,每天輪流駕著金色馬車,出現在天空普照大地。本來十個太陽都依照作息,一日一個,由東方出來、從西邊回家,直到有一天,一個太陽覺得無聊,跟其他九個太陽商量,相約一起到天空玩耍。大家覺得這個意見不錯,於是第二天就全部跑到天空。大地因為十個太陽一起出現,很多東西都被曬死了,人們找不到可以遮蔽陽光的地方,以為天地就要毀滅了,紛紛對老天爺發出咒怨的聲音。只不過那個時候只有帝王才可以祭天,老天爺也只聽得見帝王說的話。堯帝聽見人們呼救的聲音,遂誠心向老天爺祈求。

蕃薯寮順天宮

水林鄉蕃薯厝順天宮主祀湄洲天上聖母,又稱「蕃薯寮媽」。順天 宮的剪黏有吳彬司阜的留名作品;石雕有惠安崇武匠師蔣九之子蔣文峰

的落款;彩繪則由水林鄉洪平順施作。值得一提的是,順天宮近年(2013)再次邀請洪平順重畫,由匠師帶領團隊 update 重新改繪,新作超越少時的舊作,就個人所見,是一個讓人真心喝采的好案例。本書介紹的雖是已被重畫消失的作品,但也是替地方和藝師留下一個歷史資料。

老天爺得知之後,就派遣神仙下凡,帶來一把金弓和十枝 玉箭,送給人間最會射箭的后羿。后羿帶著金弓玉箭追逐十個太 陽,最後跑到最高的山上找到十個太陽,一箭一個射下九個太 陽。但當后羿準備射下最後一顆太陽時,伸手往後摸了箭袋, 唉!怎麼沒箭了?他找了很久都沒找到,只好留下最後一個太陽 而返。回家後才知道原來那枝箭被他的妻子嫦娥藏起來了。

嫦娥怕太陽都被射下來,大地沒有陽光,萬物會活不下去, 所以事先藏了一枝箭。后羿和嫦娥拯救了人類,王母娘娘因此賞 了兩顆長生不老的仙丹給他們夫妻。沒想到嫦娥卻偷吃了后羿那 顆變成神仙飛到月亮上面的廣寒宮,留下后羿一個人在凡間面對 生老病死。

鑑賞故事

「后羿射日」的故事在民間流傳已久,後面還有「嫦娥奔月」的傳說。雲 林縣水林鄉番薯厝順天宮裡的這件樑枋畫作,是畫師洪平順早期的作品,屬 於乾壁畫彩繪,鮮豔的顏色較難維持,時間一久容易褪色,只剩下黑色的線 條較為清晰。

神話 與 神仙故事

蟠桃大會

高雄市哈瑪星 代天宫

所在位置 正殿壁飾

類型 剪黏

作者 葉進益作 潘麗水出圖

約1960年代

王母娘娘

每六千年才一次的 盛會,蟠桃成熟 時王母娘娘廣發請 帖,邀請神仙們一 起吃蟠桃

四海龍王之一

東、西、南、北 四海各據一方, 四海龍王也來參 加蟠桃大會

李鐵拐

八仙之一,手持 鐵拐,跨坐在變 化無窮的葫蘆上

白猿 白猿拉著滿車金銀財寶, 來向王母娘娘慶賀

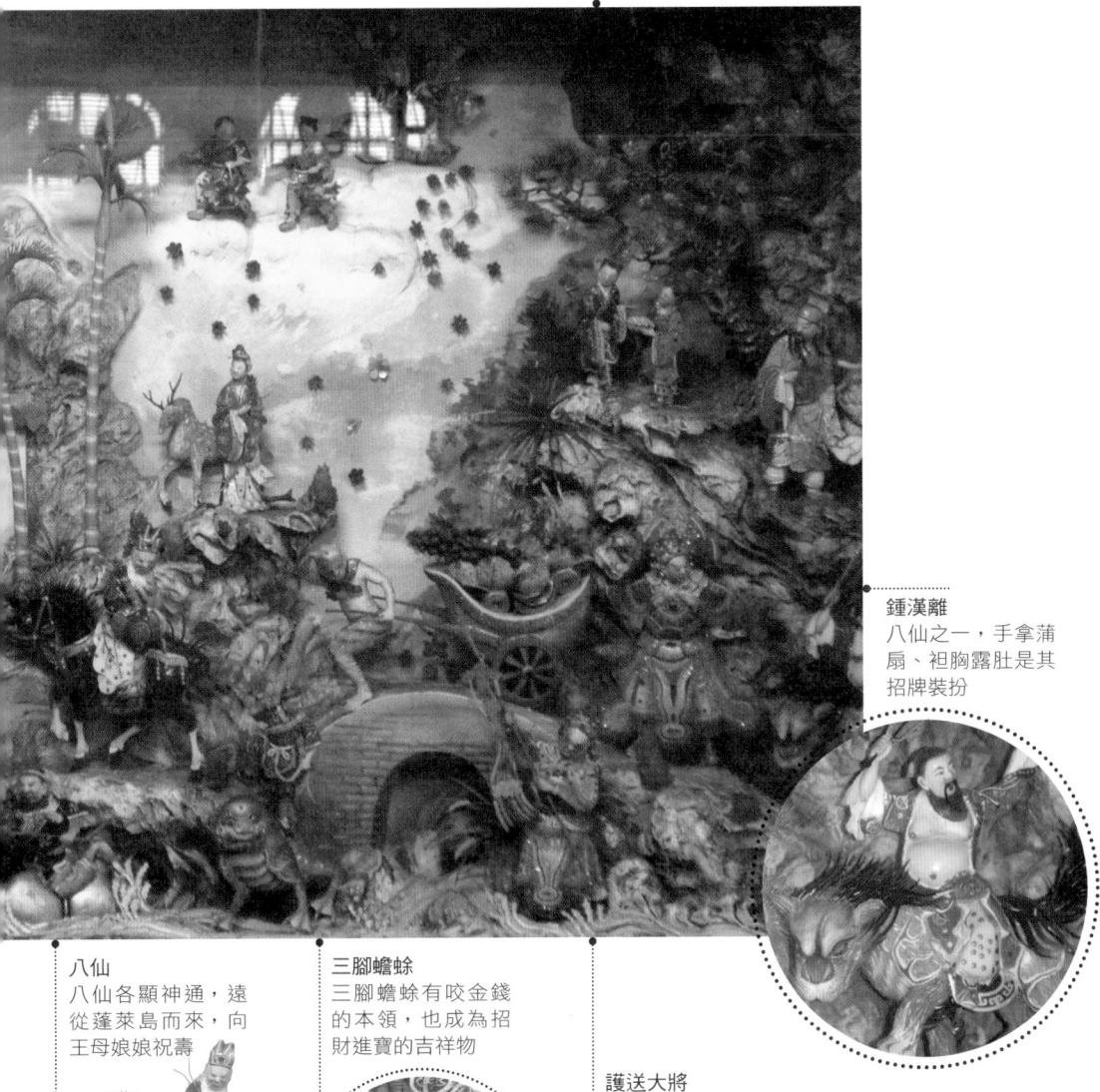

八仙之一張果老 騎驢赴會

壽仙帶著白猿獻蟠桃給 王母娘娘祝壽,象 徵長生不老。因 為珍貴,不能有 一點閃失,一車 蟠桃與珠寶有持 槍衛士引導護送

管理天上所有女仙的王母娘娘,民間尊稱「金母娘娘」。王母娘娘住在崑崙山瓊樓玉宇,樓房高有九層,左邊是瑤池宮,右邊是翠水橋。崑崙山上玉閣旁邊有一座蟠桃園,裡面種著天上才有的蟠桃,蟠桃三千年開一次花,又三千年才會成熟。

每次到了蟠桃成熟的時候,王母娘娘就會發請帖給天地之間的神仙一起來瑤池宮吃蟠桃,這個神仙的宴會就叫「蟠桃大會」。被邀請的神仙有東華帝君,福仙、祿仙、壽仙,還有蓬萊仙島八仙,李鐵拐、漢鍾離、呂洞賓、張果老、曹國舅、韓湘子、何仙姑和藍采和;東、南、西、北四海龍王等。每個神仙都會帶著寶物向王母娘娘祝壽。

「蟠桃大會」常會出現在民間戲曲的「扮仙戲」中,有的是由蓬萊仙島的八仙為王母娘娘祝壽;或者由福、祿、壽三仙前往華堂祝壽賀壽。「戲中」福仙帶著魁星向王母娘娘祝賀拜壽之

後,獻上賀詞一首:「魁星到華堂,舉筆寫文章,文章寫得好, 代代狀元郎。」接著祿仙帶著麻姑向王母 娘娘祝壽,麻姑獻上瓊漿玉液給眾仙喝。 祿仙吟誦賀詞向王母娘娘祝壽:「麻姑獻 瓊漿,瑞氣滿華堂,慶賀千年壽,富貴如天 長。」壽仙帶著白猿(或財神)向王母娘娘 慶賀,白猴(財神)獻上金銀財寶之後,也 吟上一首賀詞:「財神獻財寶,堂前 花果好,三仙來慶賀,錢銀滿丈高。」 祝壽之後,王母娘娘請眾神仙到後面吃 蟠桃、喝壽酒。眾仙喝醉之後王母娘娘帶著

> 大家的祝福返回崑崙山瑤池宮。留下一齣 〈蟠桃盛會〉給凡間的人們「與天同樂」。

瑶池會前鋒 引導參加蟠桃盛會 的來賓進入瑤池宮

哈瑪星代天宮

高雄哈瑪星代天宮主祀的神明有兩大系統,一是南鯤鯓代天府的五府千歲,二是台南北門蚵寮的深山尉池王爺。哈瑪星原為日治時期填海造陸之新興港區,其信仰圈大多由台南北門鄉民移居此地而發展出來。代天府有潘麗水的畫作、葉進益的剪黏,以及金登富道長製作的戲文裝飾作品,此外還有非常精彩的石雕作品,是一座高水準的民間藝術殿堂。廟旁有代天宮設立的文物館,裡面陳列潘麗水的彩繪和書法家蔡元亨的作品。後殿供奉觀世音菩薩,裝飾的戲文作品也十分出色,值得細細鑑賞。

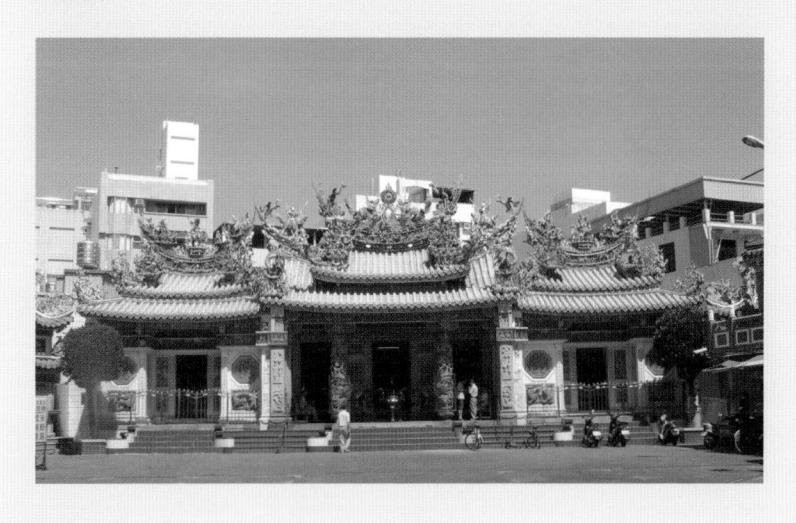

Look Story

鑑賞故事

「蟠桃大會」常見在台灣的迎神賽會中演出,也經常出現在廟裡的戲文類 建築裝飾。今存高雄哈瑪星代天宮正殿牆上的這組大型作品,是由台南名畫師 潘麗水設計,葉進益師父剪黏創作,精細製作赴會的各類神仙,動作優美活 潑,神情豐富自然。

神話 與 神仙故事

作品出處 台北市大同區 保安宮

所在位置 正殿後方

類型 壁書

作者 潘麗水

八仙大鬧東海

東海龍王

鯉丞相 隨侍東海龍 王出主意

四海龍王之首,《台灣縣誌》載:「雍 正二年敕封四海龍王之神,東曰顯仁, 南曰昭明,西曰正恆,北曰崇禮。」

八仙嘻鬧東海, 氣得東海龍王 出宮迎戰

蚌殼精

手持雙劍,不讓鬚 眉,與八仙過招

龍王三太子 夾持藍采和,以 致引發龍王與八 仙的大戰

曹國舅

以神力打出 陰陽板

藍采和(劉海)

手持花籃,或有時 拿金蟾、銅錢

呂洞賓

道士打扮,手持拂 塵,背著劍鞘(無 劍)。戲曲中劍被玄 天上帝借走,但畫師 把劍又還給了呂仙

漢鍾離

頭梳兩髻,袒胸露肚,手 握一把芭蕉扇,以扇御風

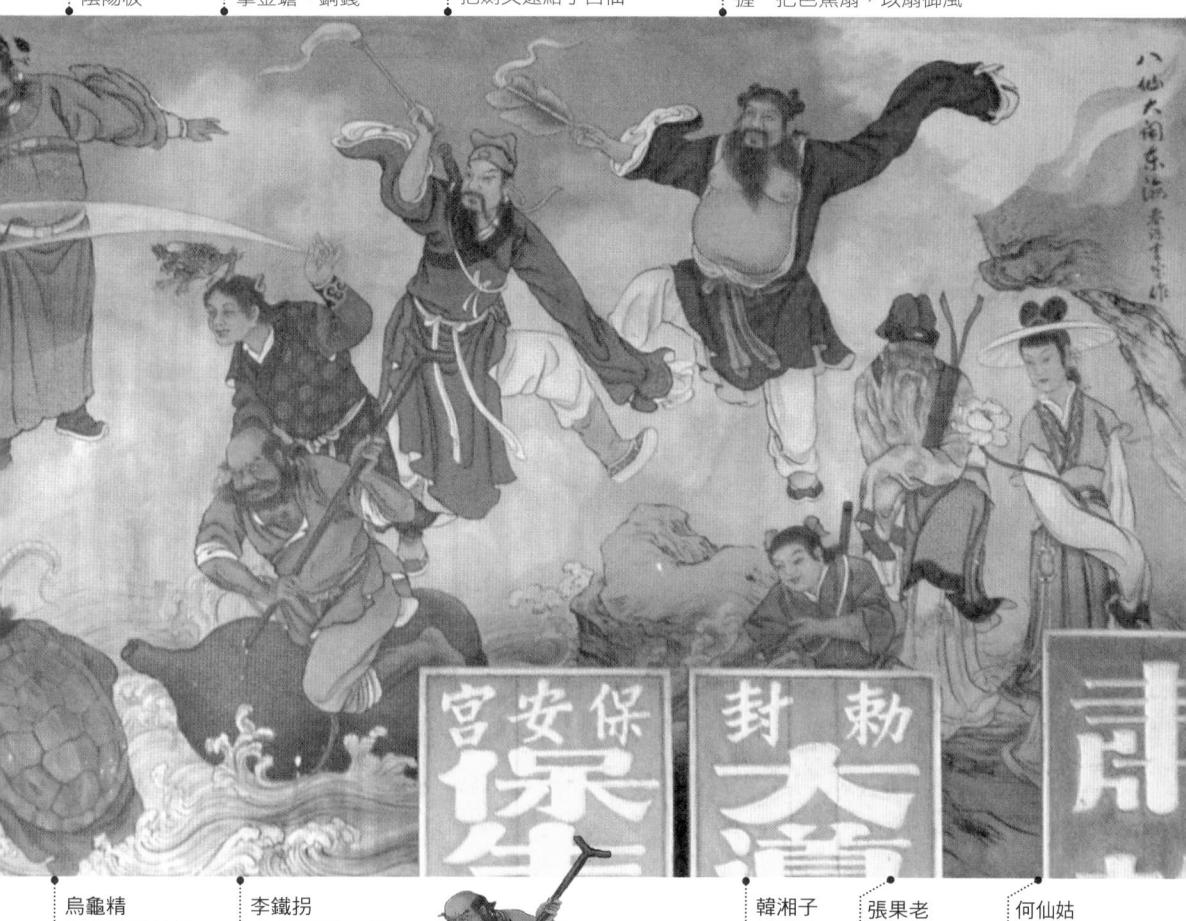

龍宮的蝦兵蟹 將們,與李鐵 拐對峙中

身乘葫蘆、手 不離鐵拐,在 東海一役中與 烏龜精對峙

以玉笛 其法器是走 為法器 唱江湖所用 的魚鼓樂器

八仙中唯一 女性,經常 手持荷花

八仙到瑤池向王母娘娘祝壽,接受王母娘娘熱情招待喝了很多麻姑帶來的美酒,宴席結束之後王母娘娘回去休息,八仙也離開瑤池宮駕著祥雲準備回家。一行來到東海,呂洞賓向七位仙友說,以前都駕著彩雲過海,今天我們各自施展神通,登波踏浪橫渡東海,各位說好不好呢?七仙附和叫好。

首先,李鐵拐把葫蘆投入海中,從岸上一跳站在上面隨波而行,緊跟在後的張果老從袖子裡面拿出紙驢、藍采和拿出玉板 (據說除了花籃外,本來也有這項法寶)、呂洞賓用寶劍、曹國 舅用陰陽板、何仙姑用篦籬、韓湘子取出玉笛、漢鍾離用芭蕉扇,八仙神通果然奧妙,各式法寶變化萬千,自在地在海上享受海風的吹拂。

只是小小的東海受不住八仙法寶的翻騰,龍宮被震得東倒西 歪,像海底大地震一樣。巡海夜叉向龍王三太子報告,龍王三太 子帶著水族來到海上,看到藍采和躺在玉板上,一隻手還逗著條 小鯖魚玩。龍王三太子看見此景一時忘了任務,從海伸出手來搶 走藍采和的玉板,藍采和被突然來的一隻龍爪嚇了一跳,失了神 翻落水中也被捉回龍宮。

何仙姑上岸之後,沒看到藍采和回來,問大家有沒有看到藍 采和。李鐵拐說,這裡是東海龍王管轄,采和一定是被龍王捉去 了。張果老接著說,我們「酒後開車」在海上漫遊,可能冒犯了 龍王的威嚴,這件事是洞賓提議,應該有請洞賓收拾善後,把藍 采和救回來。仍然酒醉的呂洞賓站在海上放聲大喊:「臭龍王! 快快放回藍采和,要不然,八仙法寶齊出,一定把你的東海燒成 陸地。」張果老聽到呂洞賓竟然用罵的,對呂洞賓說,你這不是 擺明要和東海龍王吵架。呂洞賓說,吵就吵,還怕那隻老泥鳅 哦!

東海龍王在水晶宮聽到外面吵吵鬧鬧,於是跑到海上瞧瞧 究竟。雙方見面一言不合,展開一場大戰。東海龍王不是八仙的 對手,又請出西海、南海、北海三位龍王,仍然打不過八仙,最 後觀世音菩薩不想讓事態釀大,出面當和事佬才平息一場海洋戰 事。

大龍峒保安宮

台北市大同區大龍峒保安宮為國 定古蹟。自民國八十四年(1995)到 九十一年間,進行古蹟修復工程(放 棄官方補助,採自費方式),並以日 治大正六年(1917)重建後的歷史 容貌做為修復的藍圖,將台北市三 大古廟之一的保安宮推向國際,擠 身知名的藝術殿堂名單之列。正殿 外牆潘麗水留下的七大壁畫皆加以 修復,對台灣民間彩繪藝術有著重

大的啟蒙作用。此外,右邊護龍托木有木雕匠師曾銀河落款作品;正殿 及後殿有潘岳雄的彩繪作品;三川殿的彩繪和門神由劉家正施作。而鄰 聖苑涼亭和後期增建大樓(三樓)則有許連成的彩繪。

因為雙方混戰當中,八仙打死了龍王三太子,觀音就把藍采 和的玉板判給龍王當成賠償。

藍采和有時拿花藍,有時也會拿著金蟾和銅錢,此形像民間 也稱「劉海戲金蟾」。

Look Story

鑑賞故事

這件壁畫是彩繪大師潘麗水在台北市保安宮的大型作品,生動精彩表現「八仙大鬧東海」緊張的戰況:右側張果老和何仙姑站在岸上,張果老眉開眼笑看著何仙姑,好像這場戰爭跟他們沒有關係一樣。而左側的東海龍王和鯉丞相站在空中觀陣,龍王三太子騎著麒麟、蚌殼精拿雙劍、烏龜精拿大槌和李鐵拐對打,其餘神仙則法寶盡出,與蝦兵蟹將纏鬥。潘麗水一家三代都為台灣傳統彩繪奉獻心力,是傳統建築中不可多得的彩繪世家,「八仙大鬧東海」即展現非凡的功力,劇情高潮洪起。

八仙打牌

作品出處 雲林縣台西鄉 海口村鎮海宮 所在位置 二樓

類型 壁畫 作者 林劍峰、吳永和

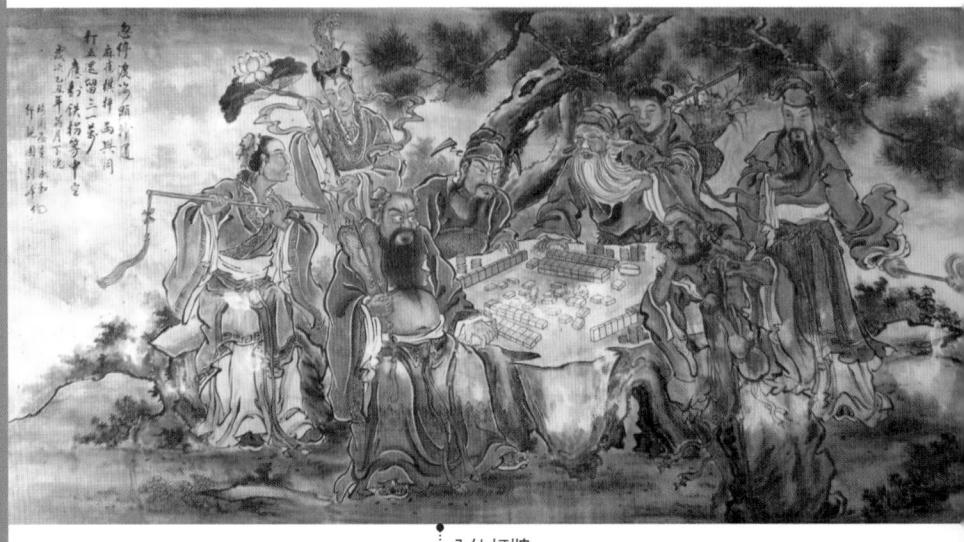

八仙打牌 不常見的主題,在台西海口村 鎮海宮的牆壁出現。畫面中各 神仙所持法器可清楚辨識身分

漢建雄 漢鍾離、李鐵拐、曹國舅、呂洞賓、韓湘子、張 果老、藍采和、何仙姑等八位仙人接到王母娘娘邀請,

駕著祥雲往崑崙山瑤池宮準備參加蟠桃大會。八仙路過東海看到 海中有一座小島風光怡人,便降落仙島休息。張果老邀呂洞賓下 棋,呂洞賓覺得老是下棋沒意思,說:「師父漢鍾離以『黃梁夢』, 讓我參透人間富貴只不過是一頓黃梁熟飯,一下子就過完了。今 天果老又邀我下棋奕,如果我又在棋盤上爭輪贏,讓師父看了, 以為我又動了凡心,不太好。」

漢鍾離聽到對話,便說既然洞賓不想下棋,不如請鐵拐與國 舅一齊上桌,來場「仙界麻將」警示世人,如何呢?四位仙人聽 完覺得很有意思,看到山上有一張天然的石桌,旁邊還有幾張石 椅,就在石桌擺上麻將,一場神仙麻將就開始了。

四位大仙互相約束,不能使用法術作假詐賭,要用腦力應 戰,這樣才是修道人無上道德。

海口鎮海宮

台西海口村鹽埔鎮海宮主祀五府千歲,民國七十一年(1982)建造。 兩層樓建築,一樓供奉五府千歲,二樓供奉觀世音菩薩。廟裡有樑枋和

大型壁畫彩繪,故事主要以封神 演義為主,並輔以神話故事和民 間戲曲。海口村是一個民風純樸 的傳統鄉村聚落,居民海派樂觀, 以養殖漁業為主。世界各國青年 學子利用寒暑假營隊以彩繪壁畫 藝術美化社區,成功營造海口新 故鄉,聞名海內外。可説是個充 滿活力、生猛有勁,值得深度體 驗的好地方。

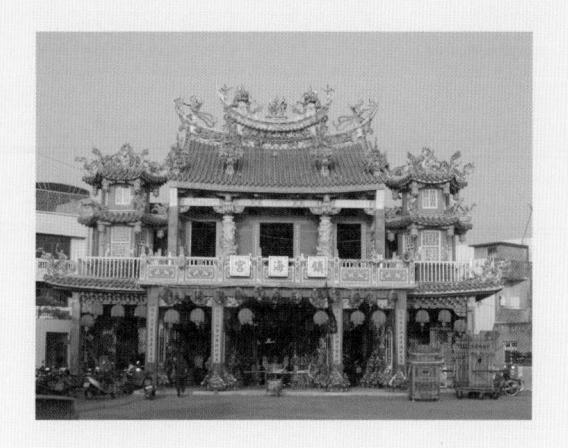

剛開始各家互有往來,一下子呂洞賓自摸;一下是漢鍾離連莊;李鐵拐曾經連莊十八次,嚇得其他三家叫苦連天。來到北風圈時,李鐵拐手中有一、三、五萬,決定留下一、三萬單聽中孔二萬,打出五萬時卻反被張果老胡了,張果老開心的笑說:「鐵拐望欲得利頭,一萬五萬想不透;這般遊戲無好樣,勸人認真才算鰲。」後人有詩為證:

忽停渡海顯神通,麻雀棋盤兩與同;打五還留三一步,應劫 鐵拐等中空。

鑑賞故事

這件作品原型為民間常見的吉祥畫「八仙聚會」,因印刷發達、交通便利, 在漢人民間信仰社會中廣為流傳。畫師參考(臨摹)應用在作品之中,題詩 則請人創作。這件作品在台灣的廟宇中也算異數,出現的機率並不高,更突 顯其難得之處。可能是畫師特別為台西海口村鎮海宮所作。聽畫師親口說, 這件作品當年由兩人合作完成,落款時就以聯名呈現。

李鐵拐

作品出處 彰化縣鹿港鎮 天后宫 所在位置 三川殿

類型 壁書 作者 黃天素

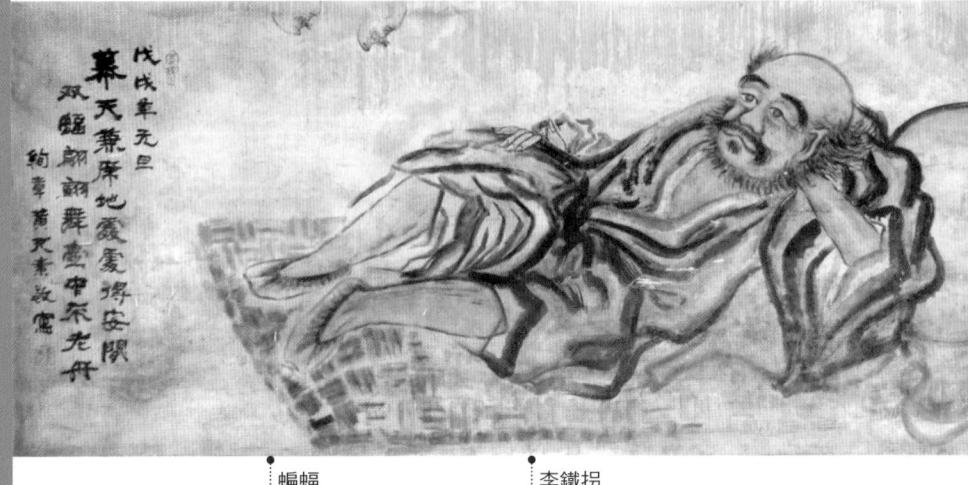

成雙的蝙蝠在李鐵拐 的視線中飛舞,象徵 「福在眼前」

李鐵拐

相傳原是美男子,因為神遊修道,肉 身被弟子不慎火化,後借一行動不便 的乞丐(剛死去的屍身還陽),隨身 總是一把鐵拐,外加一只葫蘆

修道人李玄,有仙界第一美男子之稱。李玄到華 山向太上老君學道,老君激李玄靈魂出竅一起去西方天 竺國遊學增長智慧。李玄告訴徒弟楊子(楊仁)說:「為師要施 展『離魂脫魄』之術和太上老君到西天遊學,七天才會回來;這 七天你要寸步不離,保護師父的肉身不要讓野獸吃了,七天過後 如果師父還沒回魂還陽,你就燒了我的肉身,再去尋找名師繼續 求道。」楊子聽師父的話,每天都守在師父身邊。

李玄和老君一起到西天各個國家遊歷,又拜訪三十三天諸天 仙界。

楊子守到第六天,家人忽然跑來找他,要楊子趕回去看他母 親最後一面。楊子不忍心丟下師父離開。家人對他說,凡人哪有 死後六、七日還能返陽的?你母親等你回去見她最後一面,你不 回去就是不孝。楊子不得已只好火化師父(古早也有火葬,燒了 之後撿起骨灰裝甕再埋入土裡,俗語「入土為安」即是此意), 又拜了四拜,才回家。

鹿港天后宫

應港天后宮主祀天上聖母林默娘,在台灣媽祖信仰中有非常崇高的地位,建築裝飾藝術更是集各類菁英作品於一身的民間藝術殿堂,典故的引用更具有雅俗共賞的氣度。舉凡文人掌故的四愛,或歷史故事如伯牙學琴,還有通俗的三國和封神演義。是一座值得一輩子至少要去一次並仔細欣賞品味的民間藝術大廟。

李玄七日一到,魂魄回到洞中看不到肉身,算出是楊子燒了他的肉身讓他沒辦法回魂還陽,李玄僅剩魂魄四處飄盪。正當魂魄快要四散無依的時候,李玄看到一個剛死不久的屍體,但靠近一看,那具屍體好像是一個乞丐,又醜又老又瘸,他並不想把魂魄投在乞丐的身體還陽,就在徬徨猶豫之時黑白無常出現,準備捉他進陰曹地府,李玄無可奈何之下,只好把三魂七魄投入乞丐身體。

就在李玄藉屍還魂將醒未醒的時候,忽然想到老君在他離開之時,曾經告訴他一句話,「辟穀不辟麥,車輕路亦熟。欲得舊形骸,正逢新面目。」李玄以仙界最漂亮的美男子修道,卻以人間最卑賤的形象得道變成李鐵拐,成為八仙之首。

Look 鑑賞 Story

鑑賞故事

這幅作品是畫師黃天素在民國四十八年 (1959) 所做。畫師讓鐵拐左手托腮, 倚著葫蘆休息,眼光注視前方的蝙蝠,有「福在眼前」的意思。題詩「幕天兼 席天,處處得安閒,雙蝠翩翩舞,壺中不老丹。」黃天素也是書法名家,在鹿 港新祖宮、紫極殿等廟也有他的書畫作品。

三國亂世英雄傳,唐宋歷史演義。西遊記。台灣神明傳說:佛的故事

寶蓮燈

作品出處 雲林縣水林鄉 順天宮

所在位置 偏殿樑枋

類型 彩繪

作者 洪平順

年代 1976

備註 已重畫不存

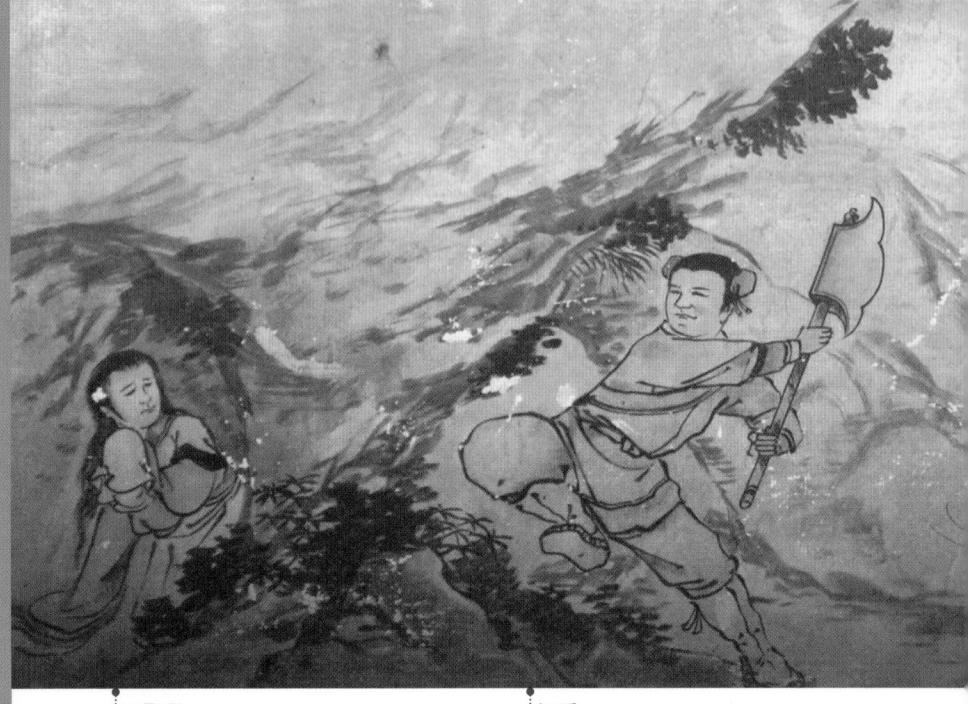

三聖母

三聖母為二郎神君的妹妹,在 華山修練時動了凡心,與凡人 結為夫妻,二郎神得知後把三 聖母壓在華山下

沉香

是華山三聖母與凡人所生的兒子,長 大後一聽母親被壓在華山下,立志要 救出母親,有某神仙受感動傳授神 斧,終於孝感天地成功營救

相傳二郎神君的妹妹華山三聖母在華山修煉時,都會提一盞名叫「寶蓮燈」的紅燈為百姓照路。有一個採藥的書生名字叫劉彥昌,三聖母看他很有才華,做人樂善好施,長得又好看,竟然動起凡心和他結成夫妻。沒想到這件事被哥哥二郎神知道,以「神仙思凡違反天條」,把她壓鎮在華山底下。三聖母和劉彥昌結婚生下一個小男孩,取名沉香,三聖母要被哥哥捉走之前,把沉香交給丈夫劉彥昌。十年過去了,沉香才知道他親生的媽媽被壓在華山底下,遂立志要推倒華山救出母

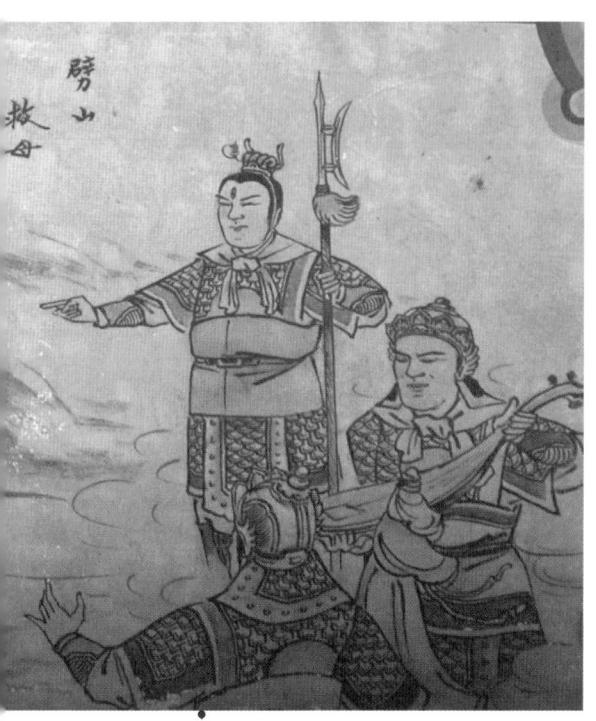

二郎神楊戩 具有通天神眼第三眼, 在《封神演義》中曾 幫助武王克殷

親。但是小小的沉香怎有力氣推倒 華山救出母親呢?孝心感動天地也 感動不管世事的神仙,一個神仙看 到沉香不怕辛苦的走了好久,來到 華山旁邊的小山,這個神仙變成一 個老道人,收沉香當徒弟,又教他 功夫和簡單的法術,並違反天庭法 律,暗中給沉香一把斧頭,且指引 他進入華山。

寶蓮燈在三聖母被關之後即已 消失,直到沉香踩著尋母之路,來 到華山雲霧之中,寶蓮燈才再度出 現,原來是三聖母的婢女帶著寶蓮 燈來替孝子帶路。二郎神通天神眼 看到外甥沉香要去華山救他母親, 趕到華山小路阻擋沉香,甥舅兩人 展開大戰。最後二郎神君見沉香意 志堅定,被他的孝心感動,手下留 情放過沉香並讓他順利進入華山, 劈山救出三聖母,母子終於團圓。

鑑賞故事

寶蓮燈的故事在台灣流傳很廣,這齣戲原來是北管戲曲,跟著先民渡海來台,講的是神仙思凡及孝子感動天地的故事。作品是洪平順畫師所繪,畫面中具有通天神眼的二郎神站立著,手指比向沉香,旁邊一個天神拿著琵琶,除了可以象徵護法神明四大金剛,同時也有天兵天將的意思,如同布袋戲中以二、三個兵卒代表千軍萬馬。沉香的肢體動作有點違反人體機能,可能是為了畫面布局,套用畫譜所造成,不過整體而言,還是保有戲劇的高潮點。

喜鵲

每年農曆七夕搭 起鵲橋讓牛郎織 女相會

織女

王母娘娘的女兒織女多才多 藝,很會織布,被民間尊稱 為七娘媽,每年七夕一般婦 女有「乞巧」的習俗

牛郎

牛郎聽從老牛 死前的教導, 來到天河,走 上鵲橋見織女

上郎和哥哥分家,分得一條老牛和一點點貧瘠的荒 地。有一天老牛竟然開口說話, 牠告訴牛郎, 如果想討 老婆,就得在農曆七月初七那天到天池等待。七夕當天有許多仙 女到天池嬉戲,牛郎聽從老牛的計策藏起一位織女的仙衣,這個 織女因此無法回到天界,就和牛郎成親了。從此牛郎耕田,妻子 織布,還生了兩個小孩,日子過得很快樂。有一天,一隻喜鵲傳 來玉皇大帝的玉旨,叫牛郎、織女要「一日七見」。原本很勤勞 的牛郎,因為要遵守命令,便改變作息,以至於田園也荒廢了。 織女勸牛郎要努力種田,牛郎以為是玉帝的命令,不理會織女, 織女看牛郎不下田,她也心灰意冷不再努力織布。最後織女鬱鬱 寡歡,想說再這樣下去也沒有意思,決定離開牛郎回到天上。

但是織女沒有仙衣沒辦法回天庭,於是編了一個謊話告訴牛 郎,只要她穿上仙衣到田裡走一圈,田裡的稻子就會長得很好, 牛郎一聽很高興,卻不曉得織女是騙他的,就把仙衣還給織女。 結果織女一穿上衣服身體立刻變輕,往天上飛去。牛郎看到妻子 飛往空中,也想起老牛臨死之前說的話,披上牛皮,挑起小孩,

戲文彩繪作品常在通樑眉枋 上面出現。其中已經雕刻的 構件,如圖上部牡丹花之斗 拱;下部的員光、托木等, 則以沖漆化色或安金處理

追上天庭。織女的母親王母娘娘不想讓女兒繼續跟著牛郎吃苦, 拔下髮簪向夜晚的天空一劃,隨即出現一條銀河,也讓原本快要 追上織女的牛郎無法跨越。從此牛郎和織女就相隔兩地,一個在 河東,一個在河西,再也沒能相遇。

後來玉帝查明真相,才明白是喜鵲傳錯 了話,把一日一見說成一日七見,因此罰喜 鵲搭橋,讓兩人在七月七日見面。

民間相傳若七夕這天下雨,即代表兩個 人見面時很傷心的在哭泣。如果天氣爽朗可 以看到星星,則代表牛郎織女見了面很開心。

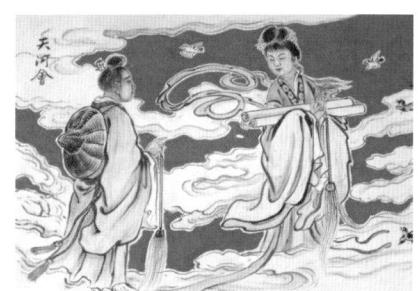

台南麻豆代天府潘麗水畫師作品「天河會」

鑑賞故事

這件作品表現出牛郎牽著牛和織女在空中相會的情景。農曆七月初七,也就是民間熟悉的「七娘媽生」。台灣地區的傳說中,由於織女很會織布,所以人們尊稱為「七娘媽」,也叫「七星娘娘」。七夕這一天信眾會準備雞冠花、圓仔花、新竹碰粉(古早時代女人用的粉餅)以及油飯、麻油雞祭拜七娘媽(在神明廳內門口處擺桌子,往外朝拜)。而台南府城有的家庭還保留幫小孩「做十六歲」的慣習,俗稱「出鳥母宮」。

西河少女

作品出處 彰化縣鹿港鎮 興安宮

所在位置 殿內樑枋

類型 彩繪作者 陳穎派

年代 1995

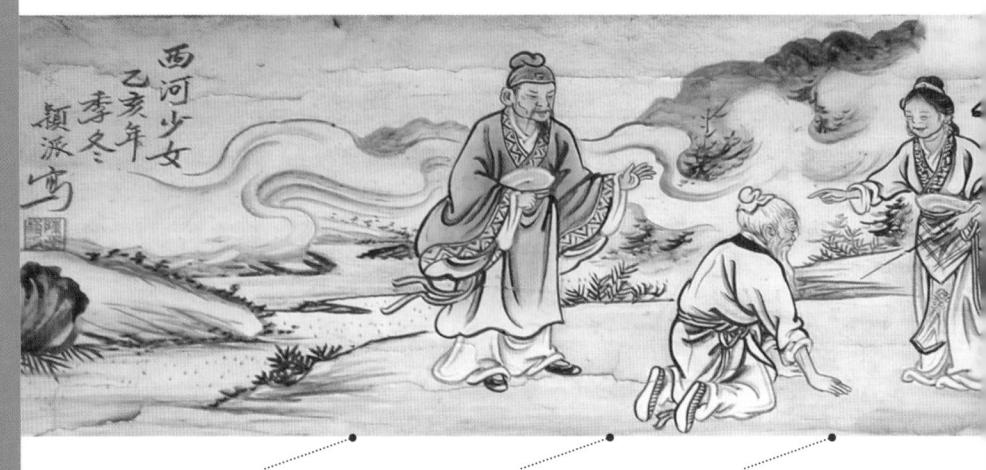

官員

遇見手持竹鞭的年輕 婦人以及跪在地上的 老人,詢問下才知道西 河少女的真正身分

跪地老人

西河少女的兒子已 七十多歲,因不想吃 仙藥而體衰力竭,以 至於被母親責打

西河少女

因吃了仙藥而返老 還童的母親,正手持 竹鞭訓斥兒子

古代有位仙人名叫伯山甫,他得道成仙之後常常回鄉探望親人。由於他有仙術,只要讓他看一眼就能預知吉凶。有一次伯山甫去妹妹家探望已經七十多歲的外甥女(推算下來伯山甫應有一百多歲了),他看外甥女病得很嚴重,不忍心外甥女受病痛折磨,拿了仙藥給她吃。他的外甥女服藥以後,不但身體恢復健康,臉色也越來越光滑,到最後竟然返老還童變成少女的模樣。

漢朝的時候,一個出使西河的官員,來到一個荒郊野外,看到一個少女拿著竹子在鞭打一個老人。官員覺得很奇怪,以為是女兒或媳婦在虐待父親或公公,忍不住開口責備那個少女。那個少女跟官員說,跪在地上的是她兒子,因為兒子不聽話吃藥,變成一個身體虛弱的白髮老人,連走路都趕不上她,她很生氣才打兒子。

鹿港興安宮

鹿港興安宮奉祀天 上聖母,媽祖 香火為清康熙年間福建興化府人移 墾時攜帶來台。興安宮同時兼具「同 鄉會館」和祭祀兩項功能。清咸豐 二年(1852)重修,成就今天所見的 格局。民國十十四年(1985)指定為 第三級古蹟;民國八十二年由政府 提撥經費修復:民國八十五年完丁, 舉行安座大典。裝飾藝術簡潔有力, 部分彩繪由和美陳穎派匠師施作, 横圖及用色仍具傳統色彩,是一座 可供研究欣賞的民間藝術殿堂。

官員再詢問兩人的年紀,少女說她已經 一百三十幾歲了,兒子也七十多歲。這個官員不相 信轉問老人,老人才說她母親快六、七十歲才生下 他,不渦他不吃藥是不想跟母親一樣被鄰居嘲笑, 成了一個「不死的老妖精」,所以如果因此而被母 親打也沒關係。

官員回去之後向人家說起這件奇怪的事,西河 「西河少女」為陳燈在雲林古坑嘉興宮所書 少女返老還童的故事才流傳下來。

鑑賞故事

中國古代有很多神仙故事,大抵都是勸人向善,但是像這類由凡人修煉返 老還童的故事,在台灣或許只在金光布袋戲出現過。畫師創作這則極富傳奇的 作品,也為台灣留下另類的傳奇,足見台灣的包容力很強。畫師陳穎派一脈的 作品,散見台灣中南部一帶,畫風帶有特殊的古味,和台南潘麗水系統偏寫實 派的風格不同。

張羽煮海

作品出處 台北市北投區 關渡宮

所在位置 三川殿樑枋

類型 彩繪

丁清石或陳明啟

年代 2006

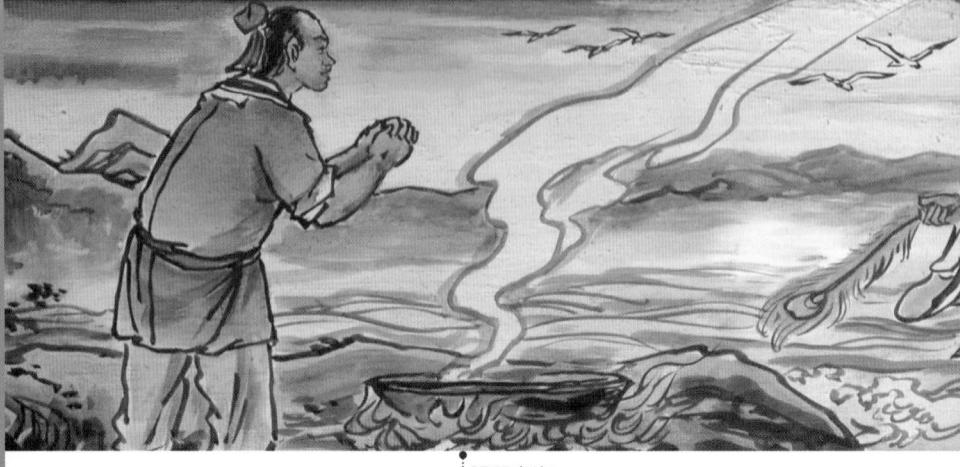

張羽煮海

張羽煮海的傳説故事隱喻有情人打破 身分階級的隔閡,終成眷屬

傳說金童、玉女貪戀紅塵俗世的情愛,被玉帝貶落凡間,金童投胎在潮州府張家,取名張羽;玉女生在龍王府水晶宮,變成龍王三公主,俗名叫做瓊蓮。

張羽從小就喜歡讀書,只是運氣不好,幾次參加考試都沒被 主考官賞識,二十歲了還沒功名,張羽不死心仍借住佛寺繼續苦 讀。

張羽每次讀累了,就彈琴自娛藉著琴聲解除疲勞。他的琴藝很好,有一個女生天天都站在涼亭外偷聽,有一天,正當張羽彈得很陶醉的時候琴弦竟然斷了,那個女生因斷弦聲嚇得叫出來,被張羽發現。當下兩人四目相對,互相吸引,並在情投意合下私訂終身。女子說她名叫瓊蓮,請張羽八月十五日中秋節那天,到沙門島迎親,說完後女生隨即消失不見了。

中秋節這天,張羽歡天喜地帶著聘禮來到沙門島,剛和瓊蓮 見面準備進入瓊蓮的家門時,海水忽然間大漲,浪花中出現了一 群長得很奇怪的人,其中一個自稱是瓊蓮的父親,說他女兒絕對 不能嫁給凡人當妻子,說完就拉著瓊蓮消失在大海中。

北投關渡宮

關渡宮,台北地區知名大廟之一, 主祀天上聖母。關渡媽是北台灣諸多 庄境角頭歲時慶典必來迎請的天上聖 母(二媽)。

建築裝飾藝術集各家大成,以大 木匠師陳應彬之子陳己堂為代表;拜 殿員光可見黃龜理的木雕作品;剪黏 作品修復由潘坤地收尾完成;陳天乞 的徒弟陳世仁也參與後山剪黏部分施 作。彩繪則有李登勝、陳明啟、丁清 石、蘇榮坤等名匠師。

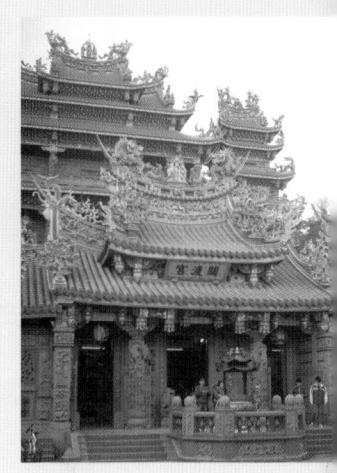

悲傷的張羽整天徘徊海邊,有位仙人於心不忍,指示張羽 在海邊架起一個小爐灶,又給他一個銀鍋煮海水。原來銀鍋是神 器,鍋裡的水每煮少一分,海的水位就降十丈。就在鍋裡的水明 顯變少的時候,來了一個自稱是東海龍王的人,並作勢要打張 羽。

張羽不管龍王怎麼威脅都不怕, 硬是保護著那只銀鍋繼續 煮海水,沒多久銀鍋裡的水被張羽煮去一半,東海龍王看著海岸 已退到幾十公里遠都快看不到海了,不得已只好把三公主送回陸 地,成全他們兩人的婚事。就在這個時候幫助張羽的仙人也來到 岸邊,向龍王說明張羽和瓊蓮兩人的前世因果,龍王才安心的讓 他們成親,了卻一段天仙的俗世姻緣。

鑑賞故事

這則故事在台灣不常見,畫師以此題材表現,可見畫師對中國民間故事十 分熟悉。作品中讓張羽站在海邊望著龍女,前面有一個鍋子正在煮海水,鍋裡 不停冒出水蒸氣,龍王三公主手拿孔雀羽毛隔著海水和張羽深情相望。

鍾馗嫁妹

作品出處 台南市佳里區 金唐殿

所在位置 正殿後面水車堵

類型 剪黏

作者 何金龍

年代 1928

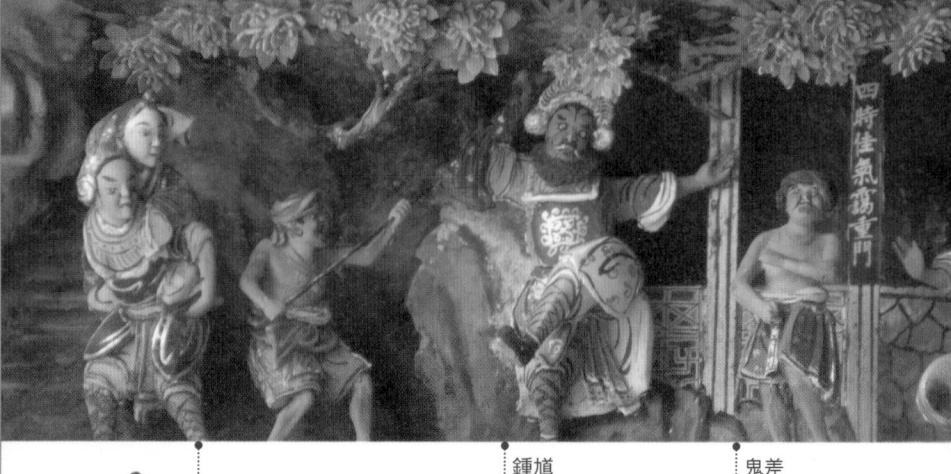

鍾小妹 鍾馗帶領鬼差從 惡霸手中救回被 強娶的鍾小妹

鬼差 赤裸上身的 鬼差,造型 非常特別

鍾馗赴京城參加考試,在路上仗義救人而被妖魔 鬼怪戲弄臥病在床沒辦法上路,在好朋友杜平花錢請醫 生治好他的病以後才又繼續趕路。

鍾馗和杜平兩個人很有才華,同時參加殿試都考得很好。 在金鑾殿上,皇帝很欣賞鍾馗的文章,宣他進殿想要欽定他當狀 元。一開始鍾馗跪在地上像其他人一樣,頭低低的不敢抬頭。待 皇帝命令鍾馗抬頭,鍾馗仍是不敢,直說他有罪怕冒犯皇上龍 威。皇帝賜他無罪,鍾馗想說這樣子應該沒問題了(鍾馗以為是 真心話,皇帝說的卻是客套話),當他抬起頭來,皇帝看到鍾馗

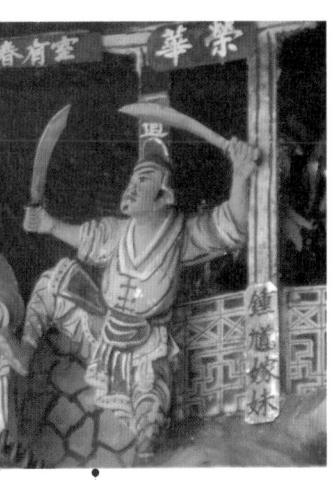

惡霸 搶娶鍾小妹的 惡霸與鍾馗劍 拔弩張

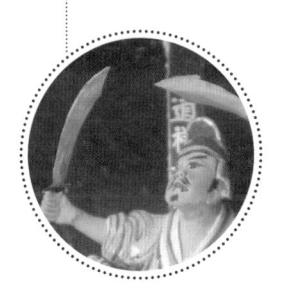

的臉,竟然被他的長相嚇到脫口而出說:「怎麼有這麼醜的人啊!像你這麼醜的人,怎麼還有臉在我朝中為臣呢!」說完皇帝又驚又怕,連忙站起來離開金鑾殿回後宮去。

鍾馗被皇上羞辱後,一時想不開就狠狠的 頭撞龍柱,當場斃命。

皇帝回到內宮把鍾馗的事情跟皇后說了,皇后勸他說:「皇上以貌取人,天下還有誰願意為君王出力呢?快回金殿看看能不能挽回。」皇帝聽完皇后的話,也覺得剛才太衝動了,回到金鑾殿才知道鍾馗已經死了。皇帝很後悔想要彌補,於是封鍾馗為「終南山進士」。

鍾馗死後的靈魂來到玉帝面前,玉帝知道 他是因為救人才被瘟神弄醜的,卻也因此連帶 讓皇帝羞辱而自殺,為了補償其不幸,也加封 鍾馗當「伏魔大帝」代天巡狩。

鍾馗成神之後,為了 感念好朋友救命之恩,做 主把鍾小妹許配給杜平 為妻,並夜送妹妹遠嫁洛 陽。

嘉義東石先天 宮也有鍾馗嫁 妹之彩繪

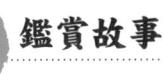

這件作品是何金龍的傳世名作,呈現的是另一種「鍾馗嫁妹」之情節。當 鍾馗獲知惡霸要到鍾家莊搶娶鍾小妹的消息後,帶著一班鬼差直闖惡霸的家 裡想把小妹搶回來,一干人等大打出手,不過最後鍾小妹仍如願嫁給了杜平。 作品裡的鍾馗不像平常所見那般華麗模樣,跟班鬼差皆赤裸上身,戴著瓜皮 小帽的人物則是搶親的惡霸。整齣故事的動作與表情看來並沒有鬼氣陰森之 感,若從作品外觀細看,似乎有整修過的痕跡。

鍾馗迎妹回娘家

台北市大同區 保安宫

所在位置 正殿後面

類型 壁畫

作者 潘麗水

進士燈卻倒頭 拿,表示為死後 所追封的功名

鍾馗

手持破扇的鍾 馗,帶領一班 鬼差迎妹回娘 家省親

鍾馗的外甥

外甥看到舅舅鍾馗就 纏著他玩鬚髯, 連鬼 差都覺得不可思議

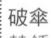

替鍾小妹摭頂 的破紙傘,是 鬼差出巡常見 的道具

鍾馗死後,他的母親常常對著鍾馗的畫像嘆息。 有一次鍾馗回家探望,恰好看到母親對著他的畫像自 言自語,一會兒說兒子死後不知道在那裡過的好不好;一會兒又 說女兒嫁到洛陽也沒回過娘家,不知道什麼時候才能看到女兒一 面,也不知道外孫長得好不好……

鍾馗雖然成神了,但是也沒辦法讓母親看到本相。鍾馗在難 過之餘心生一計,即八月十五是土地公的聖誕千秋,又是母親的 六十歲壽誕,乾脆利用這個機會把妹妹接回家住幾天,讓母親高 睡一下。

鍾馗於是到洛陽找妹妹商量,但鍾小妹擔心兒子會被鍾馗和 他的隨從嚇到,有點猶豫不決,鍾馗保證說沒問題,自己人不會 嚇自己人,鍾小妹才答應。

八月十四日晚上,鍾馗帶著幾個比較聽話的鬼差來到妹妹家,沒想到外甥們看到鍾馗和他的手下,竟然都不害怕。鍾馗告訴一旁想不通的妹妹,小孩子天真無邪,以「無相」的心看世間,不知道美和醜的分別,所以不會害怕。

小外甥沒看過舅舅鍾馗,但常聽媽媽說起他們有一個很英俊的舅舅,等到鍾馗一出現,竟然都毫無畏懼的纏著鍾馗玩。小鬼們看到小孩膽敢玩弄主公的鬍鬚,都非常訝異,以為這些小孩可能比鍾馗更可怕,從此以後鬼差再也不敢出來嚇小孩子了。

壽誕當天,鍾馗的母親看到女兒帶著外孫回家,喜出望外, 笑得非常開心。但是鍾馗卻為了「讓白髮人送黑髮人」的不孝自 責,不敢現出法像和母親見面,只能透過小妹向母親請安。此即 「鍾馗迎妹回娘家」的故事由來。

ook g

鑑賞故事

這篇故事是為了介紹畫作而虛構的。畫師留下作品,卻沒留下創作的動機給我們,只能從畫裡人物揣想,也許畫師有意把台灣的民情風俗加諸畫裡吧。台灣諺語說:「外甥吃母舅,甘納吃豆腐;阿舅吃外甥,不輸吃鐵釘。」比喻上對下的疼愛不求回報,下對上的孝敬卻斤斤計較,也在這件作品中表露無遺。

鍾馗的外甥由鬼差擔 行回外婆家

封神 演義

《封神演義》,俗稱「封神榜」, 是一部闡揚道教思想的古典奇幻小說, 故事以姜子牙輔佐武王伐紂為背景, 描寫了中國商周政權對抗、仙魔拚鬥、 而以姜子牙封諸神和周武王封諸侯為結局。 由於融合了諸多中國民間信仰與神話故事, 因此也影響後世民間信仰中的神明形象。

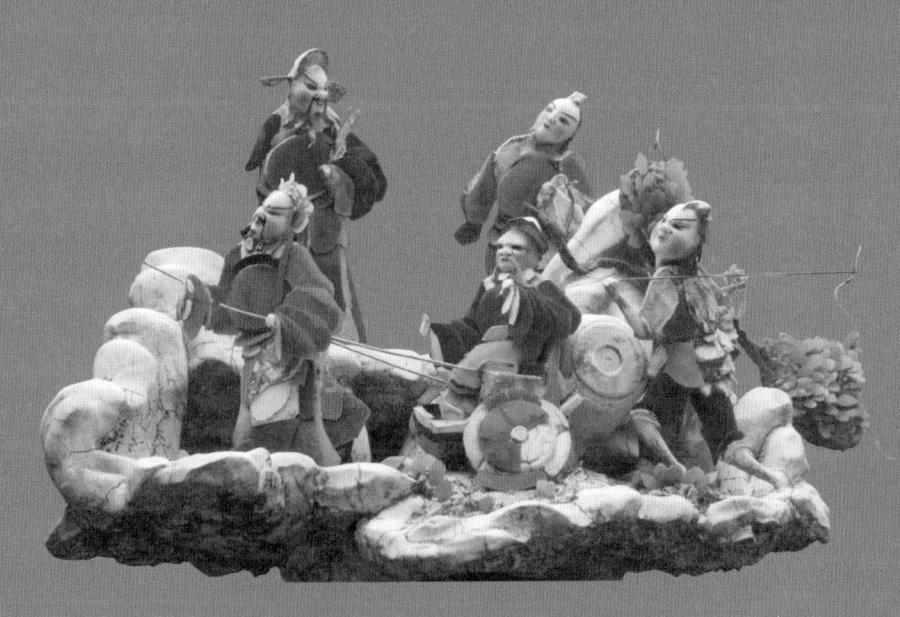

翼州侯蘇護題詩反商|燃燈道人伏哪吒|伯邑考進寶|文王拖車| |四聖西岐會子牙|聞太師奉旨西征|姜子牙劫營破聞仲|土行孫出世 |羅宣火焚西岐城|洪錦伐西岐|老君一炁化三清|

作品出處 台北市北投區 關渡宮延平郡王祠

所在位置 正殿內

類型 彩繪

作者

丁清石或陳明啟

年代 1996

冀州侯蘇護 題詩反商

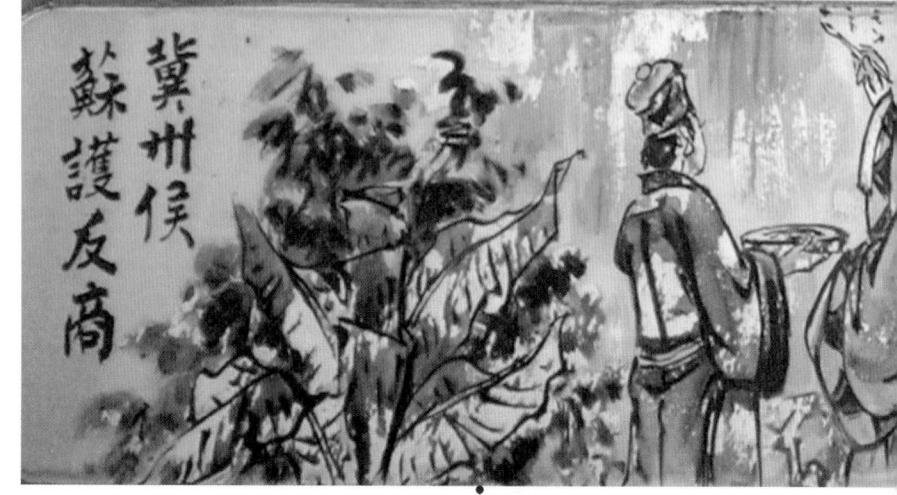

蘇謹題字

紂王聽信讒言降旨要蘇護送女兒進宮,蘇護非常生氣,在午門牆上寫下昏君無道的反詩,憤而回去封地,

冀州侯蘇護做人忠義耿直,不想和其他諸侯一樣獻寶賄賂費仲、尤渾兩個大奸臣,沒想到被兩名奸臣陷害,向紂王說蘇護有一個女兒生得很漂亮,如果蘇護願意把女兒送給君王,表示對君王的忠心,就可以不用驚動天下百姓,又可讓君王專心處理國政。紂王聽到又有美女要進後宮服侍他,非常高興立刻降旨,要蘇護送來女兒妲己入宮伴駕。蘇護接到紂王的聖旨非常生氣說,上天就要來滅這個國家了,從沒聽過君王因為有了美女之後,會專心處理國家大事的。有史以來,都是因為貪戀女色,造成天下大亂,使百姓不安;所謂「國之將亡必有妖孽」,今天紂王聽信奸人讒言,像這種無道昏君,扶之無益。蘇護說完,命人取來筆墨硯台,立刻在午門牆上題寫「君壞臣綱,有敗五常,冀州蘇護,永不朝商。」寫完以後,隨即帶領軍隊回冀州。蘇護的這個舉動也引起天下諸侯不安,最後並牽動北伯侯崇侯虎與西伯侯姬昌(後來的文王)奉紂王聖旨出兵攻打冀州。

關渡宮另一「蘇護 反商」彩繪作品

廟宇看聽

關渡宮 · 延平郡王祠

關渡宮旁的延平郡王祠鄭成功廟的國姓爺, 原是地方人士供奉神明,在民國五十二年(1963) 葛樂禮颱風之後才遷移至此。今雖然獨立一殿, 但同為財團法人關渡宮管理。廟殿內幾件畫作是 其他地方少見的典故,故特別收錄介紹。

Look Story

鑑賞故事

台灣廟宇裝飾戲文,以《封神演義》和《三國演義》題材最為普遍,這些 畫譜有些出自明清時期增像繪本,有些是清末民初流行的年畫,這些來自匠 師的圖稿(俗稱粉本),常被使用在各大小廟宇裡面。這件作品用幾個靜態 的人物表現,如果沒有註明故事的名稱(點題),一般人還不容易看得懂。

燃燈道人伏哪吒

作品出處 新竹縣新埔 義民廟 所在位置 三川殿樑枋

類型 彩繪 作者 彭昇椽

年代 1994

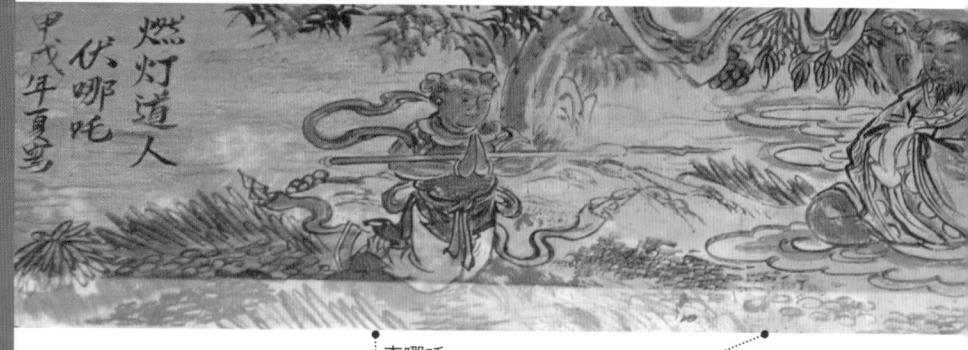

李哪吒 雙膝跪地,雙臂夾槍, 作參拜狀,表示已被 燃燈道人收服

燃燈道人 盤腿而坐,面色紅 光,使用玲瓏寶塔 鎮服李哪吒

李哪吒大鬧東海闖下大禍,被父親李靖禁足不准出門。沒想到李哪吒在城裡閒逛,看到城樓上有乾坤弓,一時興起射出震天箭,不巧把石磯娘娘的徒弟給射死了。震天箭和乾坤弓本是陳塘關鎮關之寶,非一般常人可用,李靖沒想到七歲的李哪吒竟然拉得動。石磯娘娘到陳塘關向李靖討公道,李哪吒趁機跑到師父太乙真人居住的乾元山金光洞向師父求救。石磯娘娘根本不聽太乙真人勸說,硬要替徒弟報仇,結果被太乙真人用九龍神火罩燒死。

後來經過一連串的事情,師父太乙真人教李哪吒「刻骨還 父、剔肉還母」,又請哪吒的母親殷氏,在翠屏山蓋了一座廟宇, 名叫「哪吒行宮」,接受人間香火,打算讓哪吒享受人間三年的 香火再恢復人身。李靖知道這件事,生氣的打碎哪吒金身,燒了 行宮,讓李哪吒魂魄沒有容身之地。太乙真人想到武王伐紂的時間快到了,同時也怪李靖度量太小,存心給李靖難看,將哪吒「蓮 花化身」,還送哪吒火尖槍與風火輪,讓哪吒找他父親李靖發洩 一下悶氣。李靖被哪吒逼到沒地方跑,最後遇到燃燈道人,燃燈 道人使出玲瓏寶塔鎮住大鬧的哪吒,才平息哪吒和父親之間的爭 執。燃燈道人還把玲瓏寶塔送給李靖,有了寶塔李哪吒就不敢再 對父親胡鬧了。

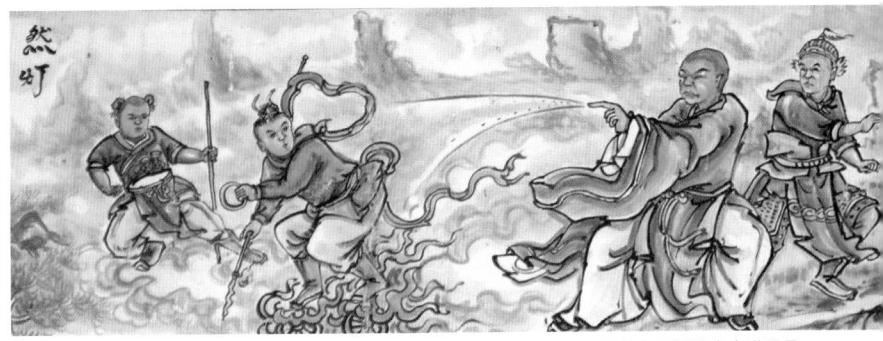

李靖 陳塘關總兵。育有金吒、木吒、哪吒

雲林台西鄉進安宮洪明昌 彩繪作品「燃燈伏哪吒」

廟宇看聽

新埔褒忠亭

新竹新埔褒忠亭俗稱「義民廟」,奉祀清乾隆年間林爽文事件犧牲 的客家義民先人,後戴潮春事件參加禦敵的烈士也埋葬在副塚。清日甲 午戰爭清廷戰敗,將台灣割讓日本,不服的台灣人,起而舉事抗爭,義

民廟遭波及而被日軍毀壞夷平。戰事平息後經地方 士紳信眾捐資,在明治三十二年(1899)興工重建, 是為新竹新埔義民爺廟概要沿革。

本廟的石雕藝術造型古樸,使用的典故較近原型,如「崔府君助康王泥馬渡江」、「李世民看鳳鳳」等,在其他地方並不多見。另外朱朝鳳的交趾陶更是這裡難得的藝術瑰寶,值得細賞。彩繪則是彭昇椽在民國八十三年(1994)所畫的作品。

Look Story

鑑賞故事

新竹縣新埔鎮義民廟的「燃燈伏哪吒」彩繪裡沒出現畫師的名字,但是在 門神箭袋上找到寫著「竹東彭昇椽作」的字樣,問了廟方說是同一個畫師。 畫面中哪吒捧著火尖槍跪在燃燈道人面前,李靖則躲在道人背後,整體色調 以紅色為主。

伯邑考進寶

作品出處 新竹城隍廟 所在位置 三川殿 類型 石雕 作者 惠安石匠 年代 約 1924

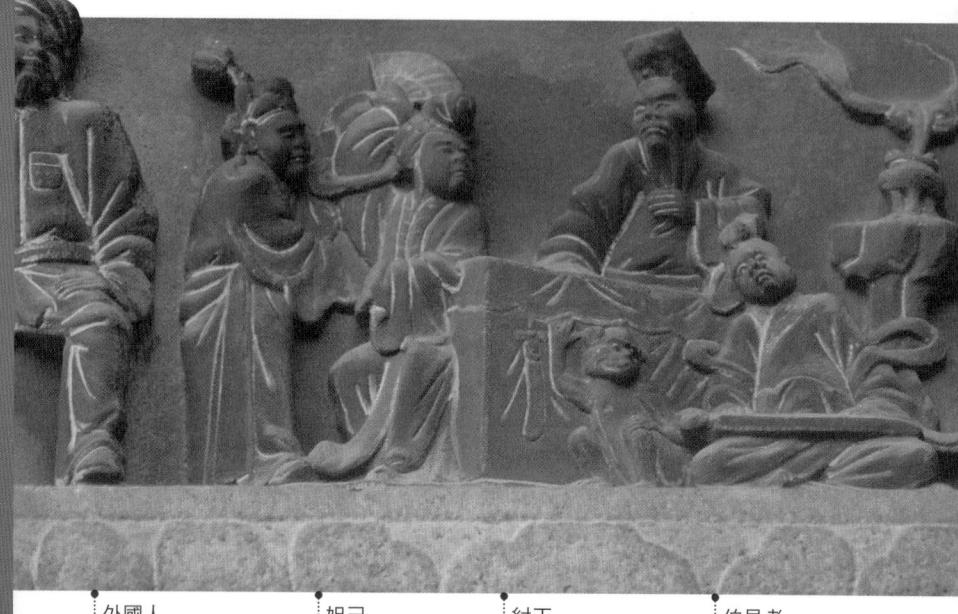

外國人 左右兩個外國人打 扮的「戇番」和伯 邑考的故事無關

妲己 坐在紂王身旁, 已露出狐狸尾巴

対王 迷戀妲己的紂王, 眼光根本無法離開 妲己片刻,沉淪於 歌舞觴酌

加巴考 撫琴獻唱的伯邑考無法 引起紂王的興趣,倒使 得妲己露出狐狸尾巴, 惹得白猿想抓狐狸精

西伯侯姬昌(後來的周文王),奉旨到朝歌城卻被紂王監禁。文王的大兒子伯邑考非常孝順,想到父親在朝歌獨自面對可怕的紂王,心裡就很不安。伯邑考不聽大家的勸告,堅持要去朝歌救他父親。文武百官只好選了一些奇珍異寶,讓伯邑考帶著到朝歌城。紂王在摘星樓接見伯邑考,一旁已經被千年狐狸精占據身體的妲己,見到長得很英俊的伯邑考頓生愛慕之意。

伯邑考獻上一張不論喝得多醉,睡在上面就立刻可以醒酒的 毯子,又帶來一輛很漂亮的七里飄香車想討紂王歡心,希望紂王 一高興能放回父親姬昌。

廟宇看聽

新竹城隍廟

國定三級古蹟,主祀城隍老爺。廟裡的大鐵算盤, 據說是城隍用來計算人世善惡之用,兩旁對聯寫著 「世事何須多計較,神天自有大乘除」。

新竹城隍廟創建於清乾隆十三年(1748),今日所 見大致還維持日治大正十三年(1924)重修模樣。石 雕由泉州惠安匠師承作,辛阿救落款見於龍柱上;木 雕由泉州惠安溪底王益順領軍。木雕、交趾陶和剪黏 等作品都很精彩,過水廊水車堵交趾陶則有郭秋福的 落款。另外還有民國八十八年(1999)傅栢村的彩繪。

新竹城隍廟裡的裝飾戲文典故豐富,封神、三國、 民間戲曲故事都找得到。充分表現一地豐富的文學藝 術人文色彩。

伯邑考且在殿堂上撫琴獻唱,妲己被他的歌聲以及英俊帥氣的臉蛋給迷得神魂顛倒,當場現出元神露出千年狐狸尾巴。通靈的白猿看到,立刻跳到上案桌,伸出利爪就向妖精抓下去,可惜,還沒抓到妲己就被紂王一拳打死。

妲己迷惑伯邑考沒成功,反而用計害死伯邑考,讓紂王用他 的肉做成肉餅,送去給姬昌吃。姬昌明知是兒子的肉做成的餅, 還是勉強吃下,等到日後回到自己的國家才吐出來。不過這又是 後來的故事了,戲名就叫〈文王吐子〉。

Look Story

鑑賞故事

新竹城隍廟的石雕和木雕聞名全國,在日治時期,聘請來自中國福建惠安 崇武地區的石匠雕琢。石雕作品中,案桌後方是紂王和妲己,兩人相視像在對 話;案桌前面是伯邑考在撫琴,旁邊的白猿回頭看著伯邑考,視線點出伯邑考 臉色凝重、心事重重的樣子,彷彿在想法子要救出父親。一旁還有燃燒檀香的 盲爐,符合撫琴焚香的古禮。 所在位置 正殿虎邊三山 國王神龕上

類型 彩繪

作者 張劍光

備註 已重修不存

文王拖車

姜子牙 姜子牙一派悠哉的坐在諸 侯出巡乘坐的人力車上, 手中掐指進行神機妙算

西伯侯姬昌(周文干) 文王禮賢,替姜子牙拉 車,直到沒力氣才停

姜子牙在崑崙山元始天尊門下修道,命中注定要 走老運,因為塵緣未了,元始天尊命他下山。姜子牙回 到家鄉和結拜大哥宋異人相見,接受大哥宋異人安排娶了一個馬 氏女當老婆,誰知道妻子馬氏,不管姜子牙做什麼就嫌什麼,每 天太陽出來就嫌姜子牙這個不好,那個不對,讓姜子牙很苦惱。

原來這個馬氏是個天生的掃巴星,專門敗家,讓姜子牙做 什麼都賠錢,兩人最後吵到離婚收場。後來因為紂王無道命令姜 子牙督造摘星樓,姜子牙勸紂王不要勞民傷財。紂王不聽,妲己 為了報復姜子牙燒死玉石琵琶精的冤仇,不斷說姜子牙壞話,姜 子牙不得已只好使用神通大法,藉水遁來到西岐,在蟠溪等待時 機。

西伯侯姬昌從朝歌回來之後,公開 求才,有一天晚上夢到一隻長著雙翎的 飛熊直撲而來,姬昌請人解夢。上 大夫散宜生說賢人就快出現了, 請君王齋戒沐浴等待好消息。

> 台南保西宮代天府 「文王拖車」剪黏

三坑永福宮

桃園龍潭三坑永福宮,三坑村的信仰中心,主祀三官大帝。近年盛大 舉行的荷葉先師誕辰慶典,由大平、佳安、三坑三村聯境籌辦。

永福宮創建年代有清乾隆和道光兩種說法。日治時期大正十三年 (1924)曾有過大整修;民國五十六年又進行修葺時,加入了苗栗的泥 塑剪黏匠師黃運泉(水車堵有落款靜觀,不知是否為黃運泉的另名或店 號?)和彩繪司張劍光的畫作。但今天所看到的永福宮是民國一〇二年 (2013) 再次重修的樣貌,本圖即為改修前舊作。

- 1. 跟著西螺朝興宮迎七欠媽出巡時所見泥塑
- 2. 台中福興宮張飛廟磁磚畫
- 3. 新北市林口仙公廟磁磚畫
- 4. 台南佳里金唐殿蕭壠香送王船所見神轎木雕

不久,姬昌聽說姜子牙神機妙算比他還厲害,就帶著文武百官來到蟠溪見姜子牙。姜子牙先是一陣客套推讓,最後經不住姬昌誠心邀請而答應他。姜子牙為了計算周朝的氣數,請姬昌幫他拖車,姬昌果真請姜子牙坐在車上,並親自替他拉車。姜子牙在車上一面觀察一面暗中替姬昌推算命數,等到姬昌拖不動放下車子,姜子牙才下車向姬昌道賀說,未來創立的朝代當有八百年的氣數。以後姬昌的次子武王伐紂成功建立周朝,追封父親為文王,此即「文王拖車」故事的由來。

Look Story

鑑賞故事

一座廟是否古色古香,要從各項構件來看,這件「文王拖車」是畫師張劍光 在民國五十六年(1967)所畫,雖然有點斑駁,卻很珍貴。張劍光畫師留下的作 品不多,桃園龍潭三坑永福宮能保留他的作品很不簡單,稱得上是地方的福氣。

四聖西岐會子牙

作品出處 雲林口湖鄉 金湖萬善爺廟

所在位置 前軒亭

類型 彩繪

作者 陳杉銘

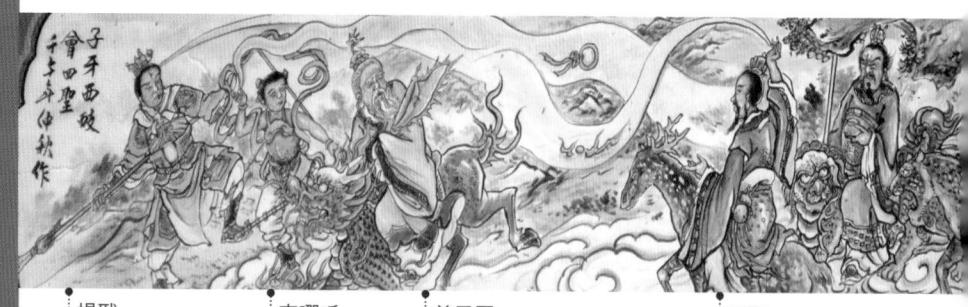

手持三尖兩刃刀, 全身充滿蓄勢待發 的力量,準備與四 聖廝殺

李哪吒

一手火尖槍, 無人能敵

姜子牙

一騎四不像,馳騁 天界, 臨危不亂, 率李哪吒與楊戩抑 戰西海四聖

四聖

住在西海九龍島的王 魔、楊森、高友乾、 李興霸等四位練氣 士,向姜子牙宣戰

姜子牙被文王姬昌延攬請回西岐,不久姬昌駕薨, 臨死前把兒子姬發托孤給姜子牙,讓姬發尊稱姜子牙為 相父。

朝歌城裡商紂王朝中,一個三朝元老太師聞仲,一生忠心耿 耿為商朝國事操勞。當時聽聞西岐出了一個姜子牙,正在替武王 招兵買馬,很多諸侯都投向西岐,不到朝歌朝拜納貢。聞太師自 己因為事務繁忙沒辦法帶兵前去征伐,到處發出請帖,邀請天下 名山高人異士,前往邊關攻打西岐。

住在西海九龍島的練氣士——王鷹、楊森、高友乾、李興霸 等四人,接到聞太師的邀請,來到西岐城外找到將軍張桂芳,治 好他被李哪吒乾坤圈打傷的手臂,又向姜子牙盲戰。四個道人每 個人身高都有一丈五、六、王魔騎陛犴(像老虎)、楊森騎狻猊 (像獅子),高友乾騎花斑豹,李興霸騎猙獰(長得很恐佈的動 物,但沒人見過,畫師就用台灣的梅花鹿代替)。

四隻怪獸的身上都會發出奇怪的氣味,普通戰馬一聞到立刻 腿酸腳麻倒下來,口吐白沫,讓西岐的兵馬不必交手就輸了。也

金湖萬善爺廟

金湖萬善爺廟在西濱快速道路旁,平脊式屋頂,是非常明顯的地景。 本廟供奉萬善爺公,主要合祀清道光年間海水倒灌死亡的先民為主, 此不幸事件連道光皇帝都曾加以關照。本萬善爺廟曾遷移改建才成就今 日樣貌。每年農曆六月八日都會舉辦法會,俗稱牽水轙(國語音=藏, 台語音=狀),此一在地為亡魂祈福的古老習俗較具神祕祭儀氣氛。

過去若非本地鄉親則少有參與。雲林縣政府已將金湖萬善爺廟和蚶仔寮萬善祠及鄰近等幾個祭祀活動列為無形文化資產。民國九十九年(2010)也由文建會指定「口湖牽水輔」為國家重要無形文化資產。

因此姜子牙只能帶著一班師侄們守在城裡不敢出陣,最後不得已跑到崑崙找他師父元始天尊。元始天尊送給姜子牙一隻四不像,又給他一支打神鞭和杏黃旗。姜子牙信心大增,回營第二天就出來和四個道人會戰。這四個道人看到姜子牙並沒有按照前幾天的約定,送出黃飛虎,也沒有出來犒賞三軍,很生氣的罵姜子牙,「看你一臉忠厚老實,原來也會撒謊騙人」。姜子牙說,廢話少說,放馬過來。四將回答:「我們騎的是怪獸,不是騎馬,怎麼過來?」姜子牙被四個道人搞到哭笑不得,說,反正就來吧!於是雙方展開一場大戰。

鑑賞故事

這件是陳杉銘師父的作品,其風格用色華麗,線條剛柔兼具。畫中姜子牙 騎四不像手拿杏黃旗、打神鞭;楊戩拿三尖兩刃刀;李哪吒用火尖槍。

聞太師奉旨西征

作品出處 嘉義縣朴子市 春秋武廟 所在位置 三川殿樑枋 類型 彩繪 作者 潘麗水 年代 1964

欽差 替紂王為聞太師 餞行的欽差

聞太師 聞太師接旨,同時也 接下紂王派來的欽 差所帶來的賞賜

聞太師,一生戎馬為國盡忠。只是好材遇到爛主人,紂王每天只跟妲己在宮裡吃喝玩樂,對百姓的生活完全不顧,忠心的臣子們上奏摺勸他,紂王都不理會,有時惹他生氣,還會把人弄死。讓很多怕死的大臣,不敢再和紂王講話。三朝元老聞太師不忍心紂王繼續墮落下去,好幾次都用心勸他。紂王也只聽得進聞太師的話,可以說還有一點尊敬他。可惜聞太師不在朝歌的時間多,只要聞太師離開朝歌,紂王老毛病就犯了。又開始荒廢朝政,沉迷酒色。

有一天,剛回朝不久的聞太師得到汜水關韓榮的回報,說「魔家四將」被姜子牙的師侄黃天化給殺了。聞太師一聽,怒火中燒氣到第三隻眼睛大睜射出白光,他決定向紂王請旨,親自帶兵攻打西岐。聞太師不相信一個小小的姜子牙有那麼厲害。紂王一聽太師又要帶兵出征,差一點沒樂得從座椅上跳起來。待聞太師回城準備出征的事情,紂王隨即假惺惺派人送上好酒和禮物給太師餞行。

麒麟

麒麟神獸相傳是聞太師的 坐騎,形體上首似龍,身 形如馬鹿,尾巴像牛尾

廟宇看聽

朴子春秋武廟

嘉義朴子春秋武廟供奉主神「關聖帝君」,相傳清領時期由鄭甲的開基祖先迎請來台。民國三十六年(1947)帝君藉鑾筆降駕救世。民國四十七建廟,四十八年落成,農曆五月十三日祭祀大典。民國五十三年台南春源畫室的潘麗水偕徒王妙舜前來作畫,留下一批美好的作品。近年(2013)重修,三川殿前簷廊部分重新彩繪。歲月春秋,舊作新意兩相映照,又見一番韻味。

Look Story

鑑賞故事

一般以《封神演義》出現的戲碼,大都以武場居多。武場戲碼只要架勢畫得好,填上適當的顏色,就算差強人意,也不會太難看。但文場戲如果畫得不好,可能會變成沒有精神的肖像畫。嘉義縣朴子市春秋武廟裡的「聞太師奉旨西征」,為潘麗水和徒弟王妙舜在民國五十三年所畫,作品完成到今天已經五十年,不過顏色還保持的很好。廟裡還有一方匾額,是潘麗水和徒弟王妙舜一起奉獻的,緣由是師徒兩人的行李失而復得,為感謝神明保佑的一點心意。

作品出處

海口村鎮海宮 所在位置 二樓樑枋 類型 彩繪 作者

姜子牙劫營破聞仲

西鯤畫室林繼文 林劍峰、吳永和

聞太師

聞太師所聘請的道友不敵姜 子牙大軍,先後被破陣撤 退,最後不得不親赴戰場

李哪吒

腳踩風火輪,一 馬當先,追逐聞 太師部眾

聞太師領兵征伐西岐,很多三山五嶽的海外散仙 都來幫忙,其中東海金鰲島的十位道長擺成十絕陣,致 使姜子牙在十絕陣中犧牲了十個闡教門人才破陣。

另一戰場,峨嵋山羅浮洞趙公明,騎著黑虎和姜子牙一班師 侄也打得難分難解,終於在陸壓道人使出「釘頭七箭書」射死趙 公明後才結束。

趙公明三個妹妹氣得跑到西岐擺下「九曲黃河陣」準備替趙 公明報仇,幸好有道教掌教師尊太上道祖李老君和闡教教主元始 天尊,破陣救出大家。

聞太師征伐西岐三年多,每次都先勝後敗。到這個時候,也 已經發揮不了什麼功用。

燃燈道人從一開始就陸續下山幫忙姜子牙退敵,這一役也請 到廣成子、赤精子、慈航道人分成東、南、西、北四個角落,準 備把聞太師逼上「絕龍嶺」。燃燈道人調度妥當之後,把令旗劍 印交澴姜子牙。

雷震子

雷震子因在雷雨中被文 王尋獲命名。有一對翅 膀,臉色青紅,暴牙凸 眼,手持黃金棍

燃燈道人 法力無窮,發出神 功追殺聞太師

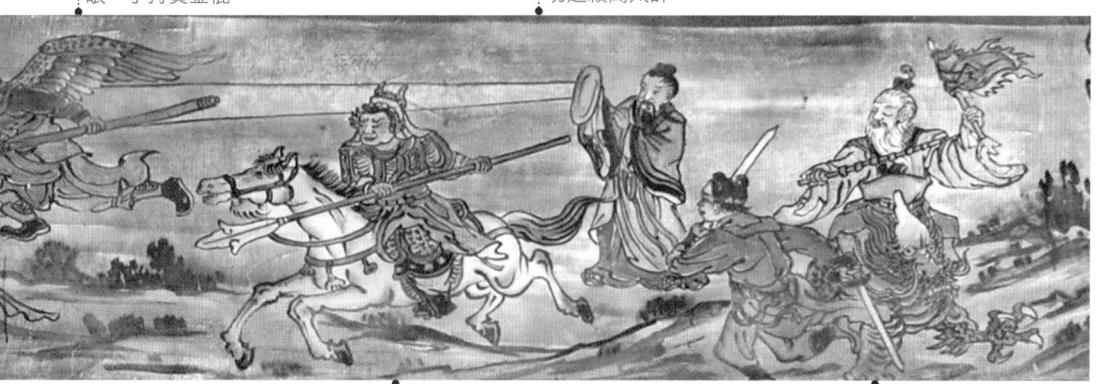

楊戩 楊戩身騎白馬,手 持大刀衝鋒陷陣

姜子牙 指揮調度,深夜劫 殺聞太師營寨

姜子牙調動兵馬,準備最後一擊,安排夜間偷襲聞太師大營。這夜,聞太師剛準備休息的時候,忽然聽到砲聲大響,他爬起床往帳外面一瞧,前後左右都起了火,只見兵慌馬亂,四處人聲喊叫,聞太師急忙之中騎上黑麒麟往外面衝出去。才出營帳就看到李哪吒、楊戩、雷震子及姜子牙已在外包圍。聞太師只得帶領部下辛環、鄧忠、陶榮、吉立、余慶等人應戰,其中辛環展開雙翅往天空突圍,遇到雷震子,兩個人在空中打得不可開交。聞太師出征西岐之役,雙方你來我往,打得難分上下,但最後仍敵不過姜子牙的攻勢,帶著十萬兵馬逃向佳夢關。

Look Story

鑑賞故事

這件作品名為「子牙劫營破聞仲」,裡面出現的角色有李哪吒、楊戩、雷 震子等,這幾位可以說是《封神演義》戰鬥類故事曝光率最高的超級大明星。 這場彩繪工程,由台西林繼文承作,其弟林劍峰與吳永和一起完成。

土行孫出世

作品出處 雲林縣東勢鄉 同安開安宮

所在位置 偏殿

類型 磁磚畫

作者 不詳

年代約1960年代

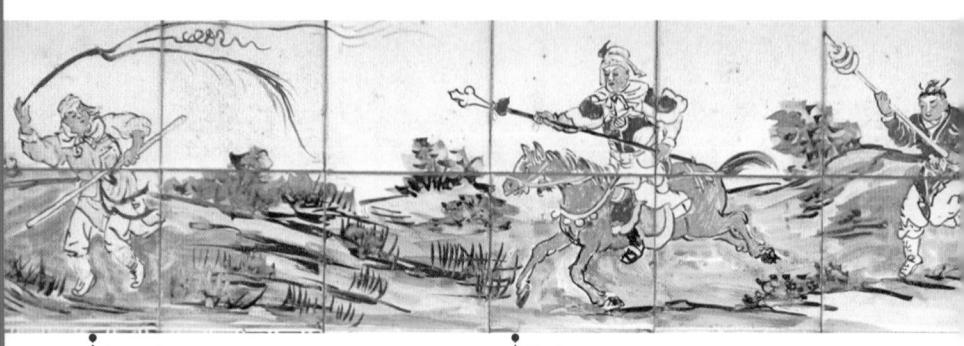

土行孫 有地行術,來去自 如,法寶綑仙繩 楊戩 追捕土行孫時,差 一點栽在土行孫的 綑仙繩上面

三山關守將鄧九公奉紂王聖旨征伐西岐,中途收了土行孫當運糧官。這個土行孫原是闡教門人,也是夾龍山飛雲洞懼留孫的徒弟。土行孫身高不到四尺,卻有一身好功夫,擁有地行術能在地底通行無阻,只要讓他沾到泥土,不管哪裡都能來去自如。

原來土行孫的師父懼留孫與姜子牙同門(申公豹專門騙人到 西岐和姜子牙過不去)。有一天土行孫在洞門口遇見申公豹,被 申公豹三言兩語煽動了,偷了師父綑仙繩等寶物,投靠三山關鄧 九公駕前當差。但因土行孫長相短小,鄧九公看不上眼,沒派重 要的職務給他。

沒想到西岐戰役鄧九公先勝後衰,抵擋不住姜子牙滿營的兵 將,此時土行孫自告奮勇,請令出戰,以他的地行術和仙家至寶 ——綑仙繩,擒捉李哪吒、黃天化兩人,連有玄通七十二變的楊 戰,差一點也栽在他的手裡。

慶功宴中,鄧九公酒後多言,用女兒鄧嬋玉的親事為題,讓 土行孫冒險進入周營(真叫愛某不驚艱苦),準備暗殺姜子牙和 武王性命。

不過土行孫的計策驚動日夜遊巡,吹斷一支姜子牙帥帳大旗

同安村開安宮

東勢鄉同安村開安宮原主祀李府干歲,據稱本廟李府千歲在清同治二年(1863)雲遊救世,途經同安,托夢庄中長老雕刻李王爺金身並蓋草廟供奉。日治大正十四年(1925)李王爺宮斑駁,熱心人士提議集成興建木造廟宇,增塑張府、吳府二

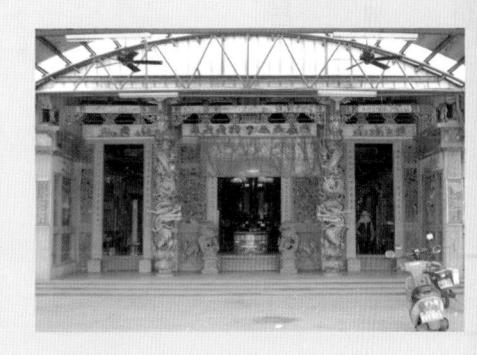

位王爺,合併李府、林府、池府三位王爺為五府千歲同祀,接受庄中善信四時八節奉香敬拜,以祈風調雨順民安國泰。民國五十三年(1964) 重建;民國五十五年完成現貌;民國七十年興建香房及重修正殿,自此廟觀宏偉莊嚴。

讓姜子牙有了防備。當土行孫遁入西岐,即被事先埋伏的楊戩擒 獲。

姜子牙準備要把土行孫斬首懸掛軍前,以提升軍威,正當 行刑的時候,讓土行孫踫到泥土,又被他用地行術逃回鄧九公營 裡。

楊戩覺得土行孫所用的綑仙繩來路可疑,向他的師父懼留孫 求證,懼留孫點算寶物,才知道土行孫偷寶助敵的事情。姜子牙 在師兄懼留孫幫忙之下再次捉到土行孫,問出鄧九公酒後答應的 婚事,姜子牙於是順水推舟,用計誘勸鄧九公反商投周,還讓土 行孫和鄧嬋玉完成婚事。

鑑賞故事

這件作品是磁磚畫,土行孫放出綑仙繩和楊戩大戰,土行孫在《封神演義》 中以凡人的個性出現,替平凡人物說話。台灣的戲文磁磚畫以目前所留下的 作品,有台南洪華、北投力固、宜蘭景陽等,有些未屬名的作品還等待更多 人投入調查研究。

羅宣火焚西岐城

作品出處 雲林縣台西鄉 海口村鎮海宮 所在位置

二樓樑枋 類型 彩繪

作者

西鯤畫室林繼文 林劍峰、吳永和

年代 1980

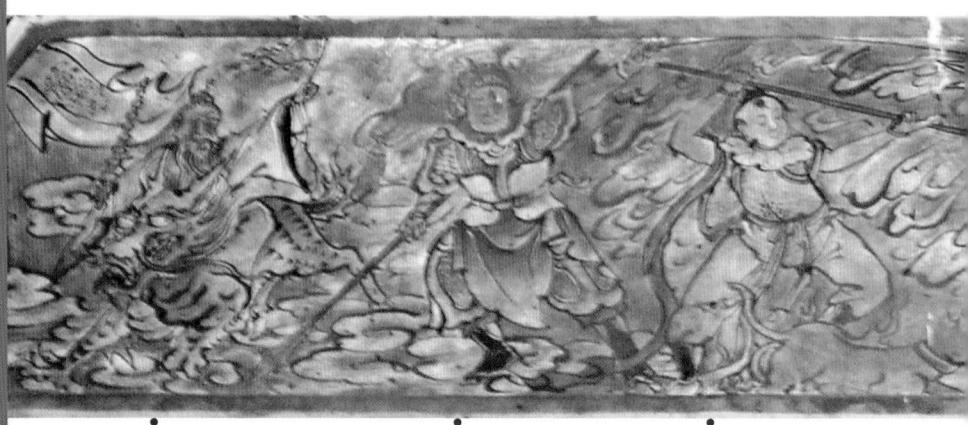

姜子牙

坐在四不像上,雖被煙火包 圍仍指揮作戰,最後因為龍 吉公主的幫助才得以滅火

楊戩

被飛煙烈火攻擊 頻仍,節節敗退

李哪吒

以火尖槍禦敵, 毫無懼色

股郊帶著「翻天印」離開師父廣成子,準備下山幫助姜子牙伐紂,報殺母之仇,中途被申公豹說動,背叛誓言跑去投靠紂王的大將,和姜子牙對打。幾次交戰雙方各有輸贏。有一天一個自稱火龍島焰中仙羅宣的道人來到營裡,說是受到申公豹邀請前來襄助。羅宣利用黑夜使用妖術和劉環騎著會冒黑煙的赤煙駒,讓西岐城四處雲煙亂飛,又用萬路火箭射入西岐城。西岐城這邊,不管是皇城還是相府全都著火,連一般老百姓的房屋也無法倖免,到處都發生火災,百姓哀鳴呼號不絕,營帳裡的燃燈道人看在眼裡,卻沒有能力滅火,他知道這是西岐城民一場災厄,在劫難逃。武王看到滿城百姓叫苦連天,跪在地上向天求饒,還是沒辦法讓這場大火消除。遠在千里的龍吉公主,聽到武王的祈求,騎著青鸞來到西岐城上空,她命令碧雲童兒張開「霧露乾坤網」往西岐城罩去。乾坤網裡面有水往城內灑去,水火相剋,剎那間烈火只剩下殘煙。羅宣看到烈火消失,煙霧中又出現一個道姑,雙方一言不合各施法術打了起來。羅宣現出三
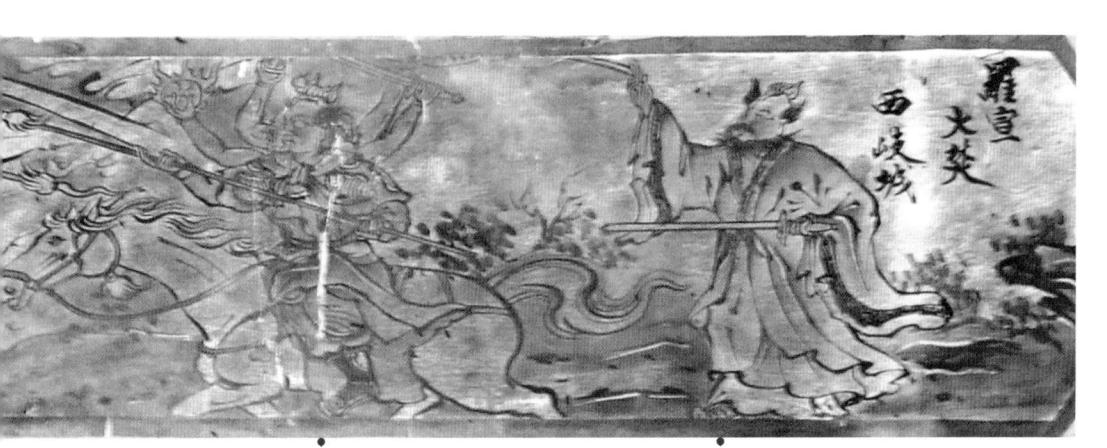

羅宣 三頭六臂,身騎赤煙 駒,四處放射煙火, 讓西岐城起火燃燒

劉環 和羅宣聯手攻擊對手姜 子牙與西岐城,造成百 姓傷亡

頭六臂仍打不過龍吉公主,被龍吉公主的二龍神劍打敗,借火遁逃走,留下殷郊獨自面對犁鋤之厄(詳見《聽!台灣廟宇說故事》 〈殷郊受犁鋤〉)。

Look Story

鑑賞故事

古代的傳統建築大都用木材構造,五行相剋「火剋木」,因此在畫中如果出現有火,較難被廟方接受,所以「羅宣火焚西岐城」的題材少見於廟宇裝飾。但從1960、70年代以後,大量使用鋼筋混泥土,原本的木造樑枋被鋼筋水泥取代,題材不像以前限制那麼多,因此封神演義中的「羅宣火焚西岐城」才慢慢出現。畫中由左至右為姜子牙騎四不像、楊戩拿三尖兩刃刀、哪吒一夫當關衝到最前面,準備與現出三頭六臂的羅宣一決高下。此幅繪圖中龍吉公主並未出現,主要表現羅宣和劉環與姜子牙、二郎神和李哪吒等雙方人馬的對峙。

洪錦伐西岐

作品出處 台南善化 慶濟宮

所在位置

類型 彩繪

作者 潘麗水

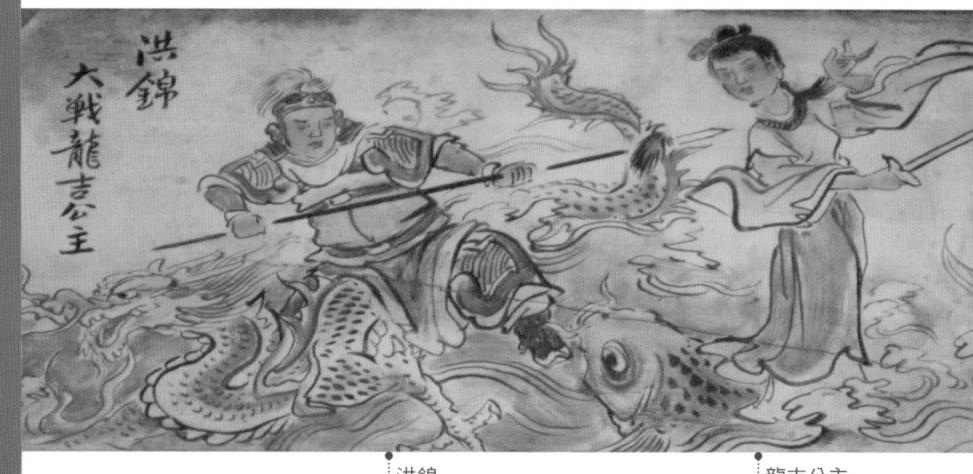

洪錦

精通奇門遁甲之術,與 龍吉公主不打不相識, 後來結成連理,並反紂 助周

龍吉公主

不小心觸犯天條 被貶到凡間,助 姜子牙一臂之力, 抵抗紂王大軍

瑶池宫王母娘娘的掌上明珠龍吉公主,因為不小 心犯了天條被貶到凡間應劫。用「霧霧乾坤網」破了羅 官的妖法、熄滅西岐城大火之後,受到姜子牙與武王君臣禮遇。 龍吉公主因此待在西岐,繼續幫助姜子牙抵抗紂王派來的三十六 路大軍。

三山關守將洪錦奉旨攻打西岐,被鄧嬋玉用五光石重傷了 一張英俊的臉;第二天洪錦再到西岐叫戰,並指名女將出陣。姜 子牙怕鄧嬋玉受傷,不敢讓她出陣應戰,可是周營裡面只有她一 名女將,正在進退兩難的時候,龍吉公主自動請令要去會一會洪 錦。

洪錦也是仙家門徒,和龍吉公主見面之後,依然想使用法 術欺騙龍吉公主。可惜他的法術沒有龍吉公主厲害。洪錦再度戰 敗,騎著「鯨龍」逃往北海。洪錦遁逃海上以為龍吉公主追不上, 誰知龍吉公主騎著「神鯨」不久後也追了上來,龍吉公主不想和

廟宇看聽

東勢寮慶濟宮

東勢寮慶濟宮除了主祀清水祖師,同時也是一座 保生大帝廟。創建於清乾隆年間,在日治時期曾重 修。廟裡不僅有潘麗水的彩繪,其他泥塑作品也十 分精彩,是一座喜歡民間藝術者不可不到的聖地。

洪錦囉嗦,直接用綑龍索把洪錦綁住,命令黃巾力士將洪錦送到 姜子牙面前接受處置。

姜子牙看到洪錦,立刻要把他斬首震奮軍威。在千鈞一髮之間,忽然跑出一個自稱「月合老人」(民間也稱他月下老人)的道長,大喊「刀下留人,莫要斬斷一段美滿姻緣。」就在這個時候龍吉公主也回到周營。

月合老人拿出「姻緣簿」向姜子牙說明,說龍吉公主和洪錦 兩人是「天作之合」,公主應該和洪錦成親,順應人間大喜的劫 數才能符合天數。

由於龍吉公主日後在封神榜上被封為紅鸞星,因此民間傳說 女生婚事將近時的「紅鸞星動」,即指龍吉公主被封的這顆星宿 ——紅鸞星;而男生的星宿則是龍德星,不過在民間戲曲少被提 到。

鑑賞故事

「洪錦伐西岐」一節,在台灣廟宇偶而可見,卻廣受民眾喜愛,主要是因 為這齣戲碼以喜事結局,喻有好事成雙、美滿姻緣的吉祥意義。故事描述洪錦 和龍吉公主各自騎著長相不同的鯨魚展開鬥法大戰,甚至有的廟宇彩繪會用龍 或魚的形象來表現兩人的坐騎。慶濟宮內這幅作品以彩繪施作,用色豐富,人 物與構圖皆具古味。此外,剪黏和交趾陶也有不錯的表現。

老君一炁化三清

作品出處 台南麻豆代天府 所在位置 後殿 類型 彩繪 作者 潘麗水 年代 1966

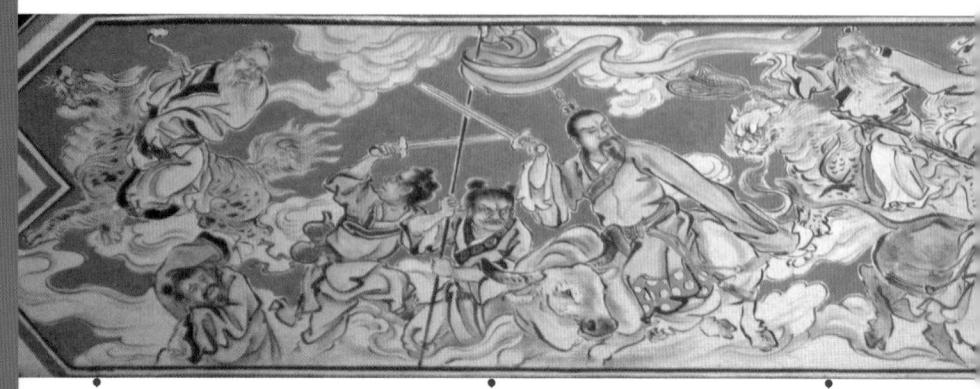

上清道人 騎著玉麒麟,是 老子的化身之一

通天教主

太上老君和元始天尊的師弟, 所收徒弟良莠不齊,在「廣成 子三進碧遊宮」後,於界牌關 布下「誅仙陣」,坐騎為奎牛 太清道人 身騎地吼,手

身騎地吼,手 持龍鬚扇,可 發出神功

太上老君的徒弟廣成子三進碧遊宮惹惱通天教 主,於是通天教主在界牌關布下誅仙陣,準備和師兄元 始天尊和太上老君李耳分個高下。太上老君騎著板角青牛前往探 陣時,有意顯現無上妙法讓通天教主開開眼界。老君把頭上魚尾 冠往後一推,沖出三道金光。

通天教主和老子真身拚鬥,雙方平分秋色,通天教主根本沒注意老君剛才推了一下魚尾冠,曾衝出三道金光,正忙著架開老君劈頭砍來的扁拐時,忽然從後面蹦出了一個道人。這個道人頭戴九雲冠,手裡拿著寶劍,一聲「李道兄,讓上清道人助你一臂之力!」通天教主不認識上清是什麼人,心裡還在猜疑,沒想到南邊又來了一個手拿靈芝如意,自稱玉清道人的道長也來湊熱鬧。通天教主連人都還沒看清楚,北邊又來一個手拿龍鬚扇的太清道人。上清、玉清、太清,和太上老君總共四個人把通天教主圍在中間。

截教門人看到來的三位道人每個都霞光萬道、瑞氣千條,竟 然都一臉羨慕。太上老君見截教門人個個看得目瞪口呆,有意給 通天教主一個下馬威,用掌力發出一記轟天雷,同時用扁拐朝通

廟宇看聽

麻豆代天府

麻豆代天府供奉五府千歲,民國四十五年(1956)建廟。民國六十八年建置巨龍;七十一年文物大樓啟用;七十九年天壇格局的觀音寶殿落成;九十一年北香客大樓完工,麻豆代天府整體正式宣告圓滿功成。

廟裡難得保留陳壽彝和潘麗水兩位大 師的作品,在同一個地方能欣賞到兩位 名家傑作,是一件值得讓觀者欣喜的樂 事。

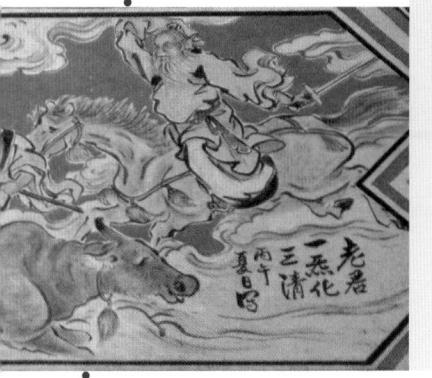

太上老君 是姜子牙的師 伯,多次下山幫 姜子牙破陣

天教主身上掃去,通天教主挨了三下。雷聲一停,通天教主回神一看,哪裡還有三清等道長的形影?太上老君看通天已經接近神智迷亂,不想讓他在門徒眼前太過丟臉,就說:「此次鬥法就先饒過你吧!」接著拍動牛角轉身返回蘆蓬,並找來師弟元始天尊共商破陣大計。

◎ 炁(〈一ヽ),通「氣」,但較近能量之氣。

Look Story

鑑賞故事

出現在「三教會破誅仙陣」章回裡面的老子「一炁化三清」,算是《封神 演義》中一段精彩的大戲。畫師潘麗水用畫作來呈現「一炁化三清」,讓我 們多了一件廟口說故事的好作品。圖面用天空藍當背景,雲朵為地坡,呈現 神話故事裡高段神仙拚鬥的場面。穿灰色道服的通天教主被四個道長圍在核 心,道長們全都穿著黃色道袍。本尊太上老君騎著青牛,讓人一目瞭然。只 不過書裡的三清道長和民間信仰的三清道祖卻不完全相同,這件作品即以小 說為著相指南。

春秋 戰國群雄

春秋戰國時期列國群雄爭霸,皆為謀求富國強兵,雖因此戰禍不斷,但也形成所謂「諸子蜂起」、「百家爭鳴」的思想自由時代。
而諸子中,比較著名的則有「九流十家」。
「九流」指的是:儒家、道家、墨家、法家、名家、陰陽家、縱橫家、雜家、農家等。
如果再加上小說家或兵家即成「十家」。
此時期隨各國的合縱連橫、起落消長,也留下許多膾炙人口的歷史故事。

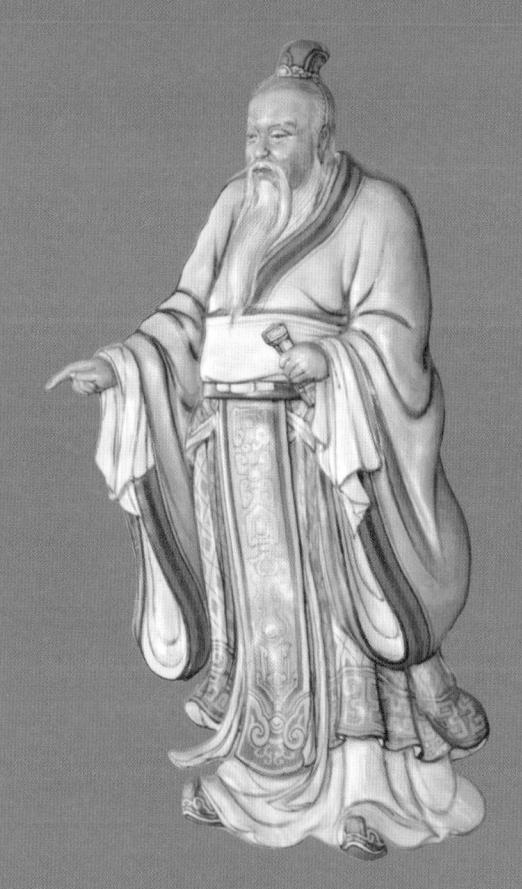

|蘇秦嫂前倨後恭|伯樂相馬|董狐直筆|誅岸賈趙武復興| |百里奚會老妻|夾谷之會|蹶由不畏釁鼓|伍尚勉弟復仇| |贈劍漁父被拒|一槳退兵|伯贏守節|勸弟從君| |臥薪嚐瞻|西施入吳宮|鑄像思賢|

蘇秦嫂前倨後恭

前秦任建

蘇秦的大嫂 一反過去,變得 恭敬的大嫂 **乘車的蘇秦** 唉!再怎樣總是一家人

蘇秦,王禪老祖鬼谷子的學生。學成之後回到家鄉,想以所學周遊列國榮耀家門,可惜沒有旅費,向父母開口商量,父母卻覺得務農的人家應該腳踏實地的努力耕作,而非成天想著榮華富貴。大嫂也說男兒應該務實種田持家,不該只用口舌之能就想榮耀家小。弟弟蘇代、蘇厲也這樣勸他。但是蘇秦仍然堅持自己的理想,不顧家人反對,離開家鄉到各諸侯國尋找機會。

只是蘇秦的機會真的還沒到,盤纏都用完了,仍沒找到一個 讓他展現才華的地方,不得已只好又回到老家。回家後的蘇秦也 面臨人生最嚴苛的考驗,她的妻子冷漠以對;當他向大嫂乞求一 頓飯吃,卻被大嫂以家中沒有柴炊煮食物為由拒絕了。

蘇秦在這樣困窘的情形之下,依然不放棄他的理想,繼續發 奮讀書,經過一年,再度背起行囊,走出鄉里,周遊各國。

作品出處 台北市北投區 關渡宮延平郡王祠

所在位置 殿內樑枋

類型 彩繪

作者 丁清石或陳明啟

年代 1996

關渡宮 • 延平郡王祠

關渡宮旁的延平郡王祠鄭成功廟內的國姓爺, 原是地方人士供奉的神明,在民國五十二年(1963) 葛樂禮颱風之後才遷移至此。今雖然獨立一殿,但 同為財團法人關渡宮管理。裡面幾件典故畫作是其 他地方少見,故特別收錄介紹。

經過多次努力,蘇秦終於受到列強重用,腰間掛著六國的相印,踏上返鄉的旅程。周顯王一聽說蘇秦就要到達國門前,趕緊命人掃除道路等他。蘇秦人還沒到家,消息早已傳回家裡,沿路受到民眾熱情的迎接。經過家門時,蘇秦的母親看到蘇秦乘坐在華麗的車上,口中不時發出驚嘆的聲音。兩個弟弟、妻子以及大嫂看到蘇秦威風的經過,恭敬在路旁迎接,連頭都不敢抬。蘇秦無意間在車上看到人群中的大嫂低著頭,於是對她說:「大嫂之前連一碗飯都不施捨給我,今天又是為什麼對我這麼恭敬呢?」他大嫂聽完陪著笑臉說:「今天看到二叔位高權重,又那麼富有,讓人不得不感到敬畏啊!」蘇秦嘆了一口氣說:「真是世情冷暖,看高不看低。我今天才知道人世間的富貴是多麼重要。」

ry.

鑑賞故事

這則故事在廟裡並不多見,但在《戰國策》和《史記》等早有記載,匠師 以題名告訴我們這個從古到今流傳的人性。故事呈現的是人,沒有對或不對 的批評。

伯樂相馬

作品出處 台南市中洲 保生宮 所在位置

類型 彩繪 作者 潘岳雄 年代 1979

備註 已重畫

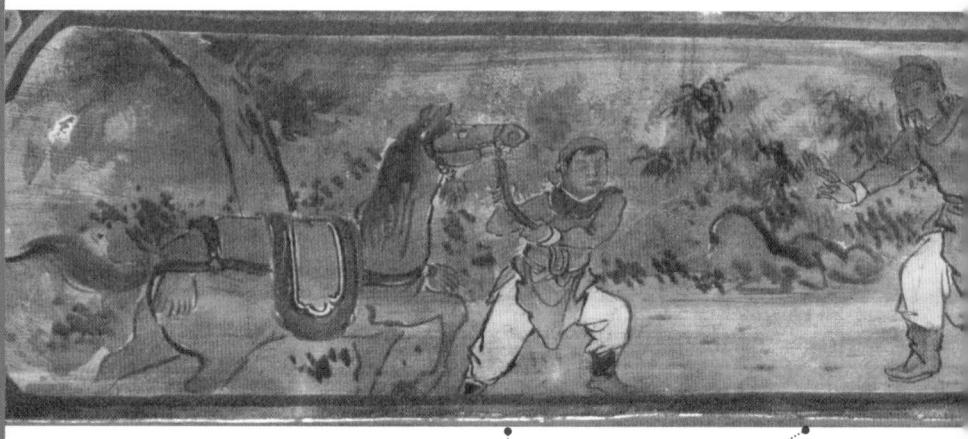

演戲的賣馬人 賣馬人對伯樂說: 「這是我要賣給人 家的『駿馬』,請 先生相一相。」

伯樂 只是前後對著馬 看,時而吟哦或 自言自語,卻不 說一句話

蘇秦的弟弟蘇代,看到哥哥以才華得到富貴榮歸家鄉為榜樣,也開始發奮讀書。蘇秦死後,蘇代接替哥哥位置,為燕國出使齊國。蘇代來到齊國還沒見到齊王之前,先去找淳于髡(音,昆)想請他幫忙引見。但淳于髡興趣缺缺沒什麼表示,蘇代就先說了一個寓言,故事是說有一個賣駿馬的人,在市集站了三天都沒人詢問。賣駿馬的人跑去找伯樂,告訴伯樂說:「我有一匹駿馬要賣,但在馬市等了三天,還是做不成買賣。想請伯樂明天去我那邊繞著馬瞧一瞧,離開之前再回頭看一下,我願意給你一天的酬勞報答你。」隔天伯樂照販馬者的意思依樣看了一回,結果那個人以十倍的價格賣出他的馬。

蘇代講完故事話鋒一轉,繼續說:「今天,在下想把駿馬送 給齊王看看,可是沒有人當我的伯樂,想請您引薦,我願意送上 白璧和黃金,做為您的報酬,不知道您願不願意?」淳于髠聽完, 覺得蘇代有他哥哥的風範和才能,就把蘇代介紹給齊王,齊王見 到蘇代也很賞識他,並且重用他。

廟宇看聽

中洲保生宫

台南中洲保生宮主祀保生大帝。民國六十七年(1978) 重建,除了原先的建築之外,又增建左右廟廂二樓與鐘 鼓樓等,請到府城潘麗水和潘岳雄父子一同為宮殿彩繪, 民國六十八年慶成。民國一百零三年整修屋頂,殿宇重 妝,成就另一番氣象。

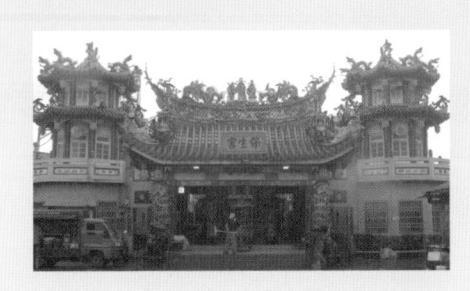

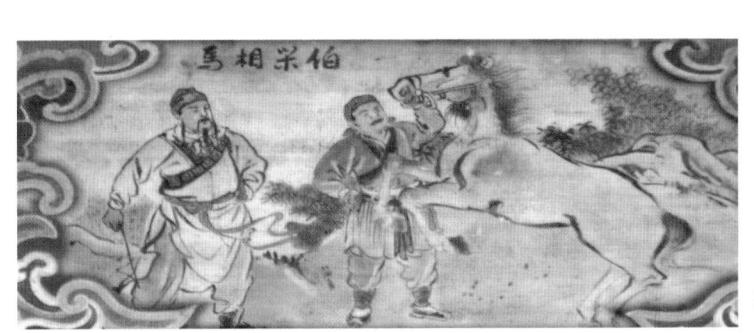

嘉義春秋武廟潘麗水 「伯樂相馬」彩繪

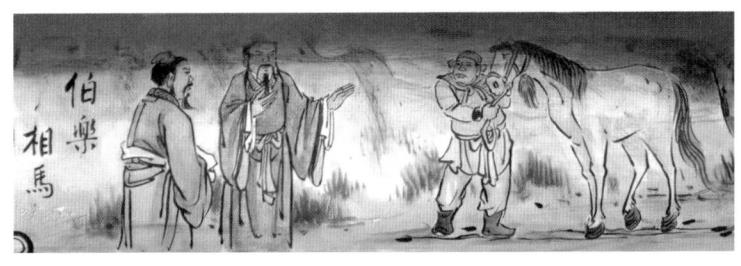

新竹市水仙宮潘岳雄 「伯樂相馬」彩繪

Look Story

鑑賞故事

這件彩繪是台南春源畫室第三代畫師潘岳雄的作品。中洲保生宮供奉保生 大帝,位在台南市仁德區,若從台南高鐵站前往,可轉乘台鐵沙崙線,在中 洲站下車,步行約十分可達。

董狐直筆

趙盾

春秋時期晉國大夫,因直 諫晉靈公遭忌,多次被暗 殺不成,後不得已逃亡。 桃園之變晉靈公被弒,趙 盾才又重返晉國

作品出處 彰花縣鹿港鎮 南靖宮 所在位置 正殿神龕上 類型 彩繪 作者 陳文俊

> 晉國國君晉靈公殘暴無道又喜歡斂聚財富,宰相 趙盾多次勸諫,靈公都不理他,還派人去行刺趙盾。 逼得趙盾逃出晉都兩百里外,將離開晉國時才聽說靈公被他的堂 弟趙穿(一說是趙盾的侄子),用美人計在桃園刺殺了,趙穿並 在桃園之變後迎回趙盾。趙盾回來以後迎立公子黑臀繼任晉國國 君,後人稱公子黑臀為晉成公。趙盾對桃園之變這件事一直放不 下心,有一天跑到史館向董狐要大事記觀看,趙盾看到裡面寫著: 「秋九月乙丑,晉趙盾弒其君夷皋於桃園。」趙盾驚愕的說:「太 史你記錯了,當時我人在逃亡,不在都城,怎麼會是我弒君呢?」 董狐回答:「你貴為宰相,雖然逃亡但沒離開國境,回來以後又 不討伐兇手,你跟人家說你不是主謀,誰會相信。」趙盾又請問 此事是否能改?董狐就直言說:「對就是對,不對就是不對,已 經發生的事,怎麼改呢?我頭可斷,但歷史不可能更改。」後人 就把這件事叫做「董狐直筆」;文天祥〈正氣歌〉也寫說「在晉 董狐筆」,表示正義之筆不會被威權壓迫而更改。

董狐

太史董狐認為晉靈公被殺大夫趙盾應負責任,便將此事記為「晉趙盾弒其君夷皋」。後來孔子即評價說:「董狐,古之良史也,書法不隱。」

廟宇看聽

鹿港南靖宮

鹿港南靖宮建於清乾隆年間,主祀關聖帝君,民國八十九年(2000) 公告為彰化縣縣定古蹟。南靖宮面寬單開間,正門門神為鹿港匠師王錫河的作品;枋間彩繪為陳穎派匠師帶領陳文俊、陳敦仁兄弟所作。

ry

鑑賞故事

這齣戲是文戲,畫面是史官董狐在書桌前寫字,宰相趙盾一行人前呼後擁入門,有人正趨前要見董狐,一靜一動間表現出劇情張力。這齣戲有時也會被題成「在晉董狐筆」,若在廟裡,可找找相對位置,或許可以看到以文天祥〈正氣歌〉為本所寫的另幾則歷史故事,如「為嚴將軍頭」——張飛義釋嚴顏的故事。此作背景素雅,人物五官具有古味,衣飾配色明亮,線條粗細適中深具古味。畫師陳文俊,為陳穎派的兒子,和陳敦仁是兄弟,兩人的畫作都有乃父之風。

作品出處 屏東市聖帝廟 所在位置 後殿 類型 石雕

作者 陳壽彝繪圖

王新章施作

誅岸賈趙武復仇

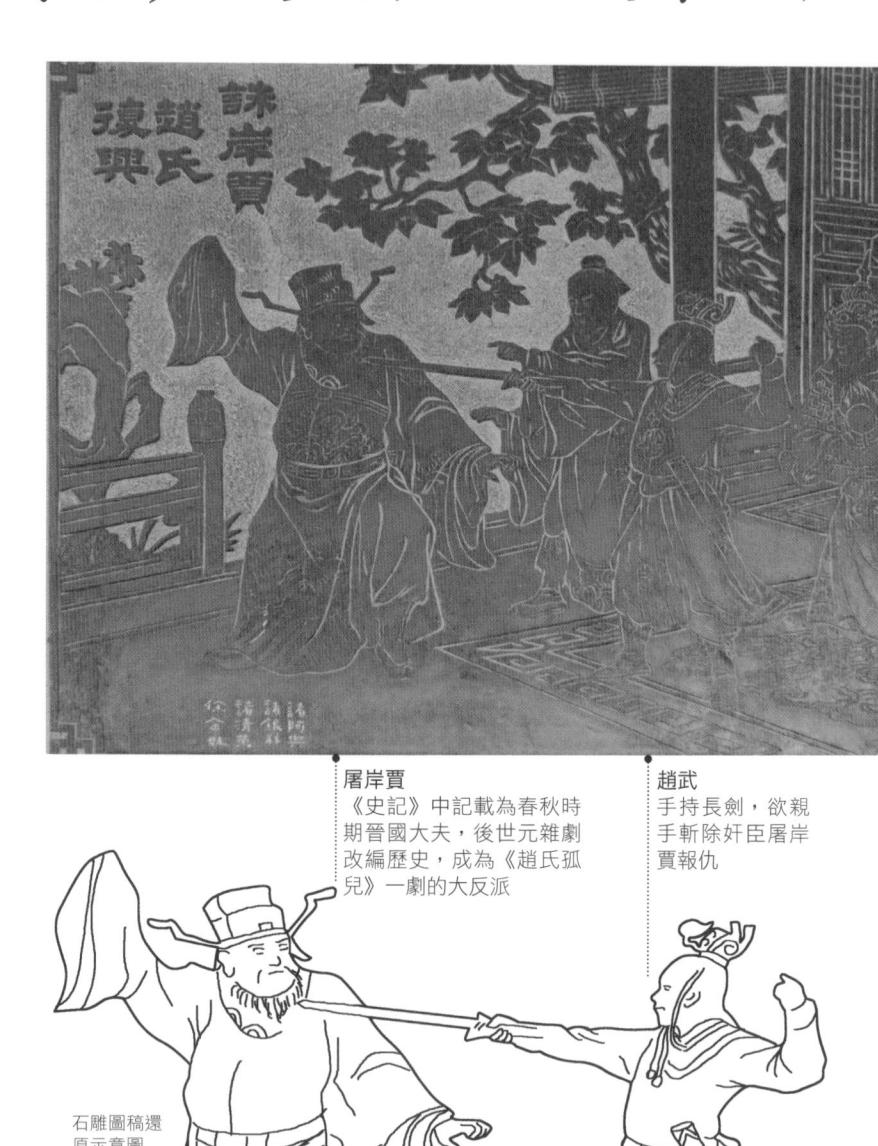

晉國奸臣屠岸賈害死趙氏一家三百餘口之際,幸 好正義的韓厥,事先向趙朔(趙盾的兒子)通報,讓 趙朔把懷孕的妻子莊姬,偷偷送回宮中。莊姬生下一個男嬰,取

屏東聖帝廟

屏東聖帝廟主祀關聖帝君,建廟時間約在清乾隆四十五年(1780)。 清道光年間和日治昭和四年(1929)曾重修過。民國五十九年(1970) 再度重修。

三川殿的石雕作品甚美,馬桶窯電鍍的淋燙作品(或稱為交趾陶, 也稱淋燙尪仔)不俗。廟裡還有潘麗水的彩繪。後殿有陳壽彝(落款阿生)畫稿,由麻豆永豐石材行王威人和王新章兄弟承造石片裝飾,典故的使用有用心。

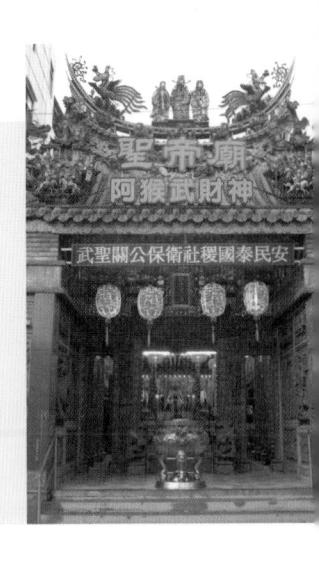

名趙武。屠岸賈進宮向莊姬索討嬰孩,莊姬把嬰兒藏在藥箱裡送 出內宮。屠岸賈不放心,四處懸賞找尋趙氏孤兒,並且警告全國 百姓,如果找不到趙氏孤兒,就要把全國半歲之內的嬰兒全都殺 掉。忠心的程嬰、公孫杵臼及韓厥三人用計騙過屠岸賈,把嬰兒 趙武帶出宮中,潛入盂山藏匿逃過一劫。

十五年後,國君生病請人占卜,占卜者根據卦象說,因為 有功於國家的大臣無辜被害死了,現在回來向主公討公道,如果 能好好封賞他的後代,主公的病就能好起來。國君問韓厥,誰才 是晉國最有功勞的人。韓厥說,對晉國最有功勞的人是趙盾一 家。晉主再問:「我的病難道沒辦法好起來了嗎?趙家滿門都死 了,要怎樣才能補償他們,讓我的病好起來呢?」韓厥把屠岸賈 當年加害趙氏一族的經過說出來,並且說出還有一條血脈被保存 下來,即趙家遺留的孤兒,名字叫做趙武。於是國君命人到盂山 請回趙武,再把他藏在宮中。朝中大臣們一面倒指責屠岸賈的罪 過。屠岸賈說:「趙氏滿門都死了,叫誰出來指證老夫,又要封 誰來補償呢?」這時趙武突然出現在百官面前,拿著劍指著屠岸 賈,大喝:「惡貫滿盈的奸臣,還我一家三百餘口的命來!」趙 武在國君的首肯下,當場斬殺屠岸賈為滿門冤死的亡魂報仇。

Look Story

鑑賞故事

這類石雕作品在電動工具大量使用之後出現,但是這個時期影印機器並不普遍,有些作品還是畫師根據畫面大小構圖畫出來的,所以仍可見到畫師筆觸的趣味。本作品畫題「誅岸賈趙氏復興」以戲劇的結局入畫,趙武持劍直指奸臣屠岸賈,準備當庭復仇。

三國亂世英雄傳 唐宋歷史演義 西遊記 台灣神明傳說 佛的故事 趙記吳嗣仙故事 孝嗣淳義 着彩單宣表維 楚漢等義單 大漢原天皇

百里奚會老妻

作品出處 雲林縣古坑鄉 嘉興宮

所在位置 殿內

類型 壁畫

作者 陳燈

年代 196

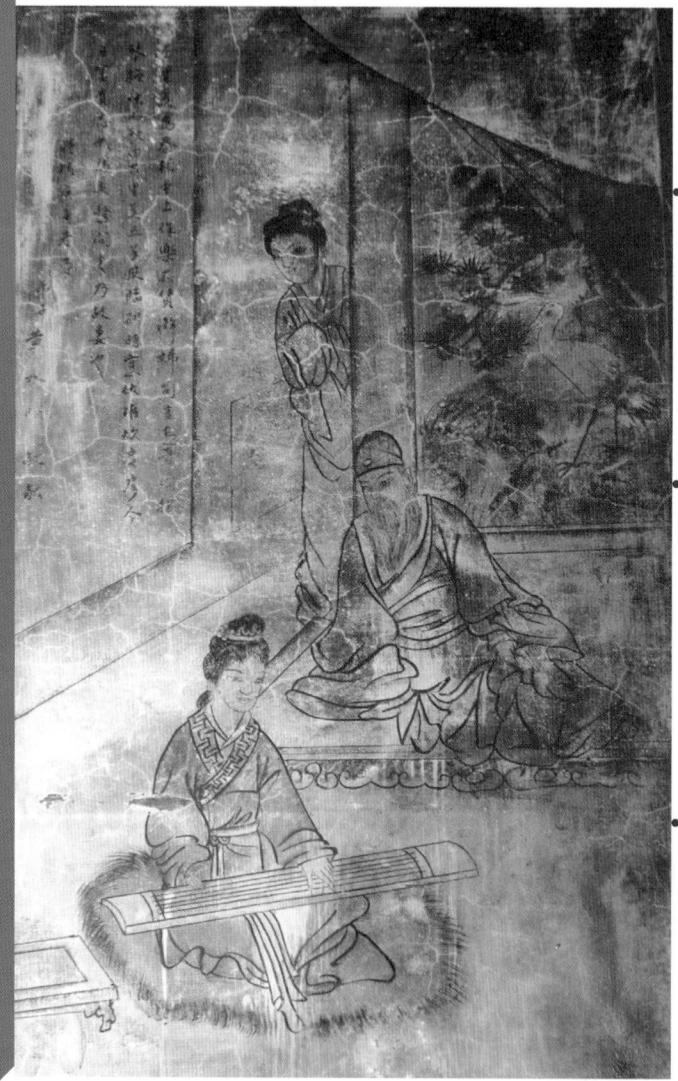

簾後女子

杜氏的琴藝、歌聲深 深打動百里奚,引來 屏風後不知名的女子 傾聽

百里奚

被秦穆公延攬,使秦國成為春秋五霸之 一,奠定統一六國的 基礎

杜氏

百里奚的元配妻子, 化身洗衣婦進入百里 奚府中尋夫,後因為 家鄉歌謠而與百里奚 相認

百里奚的妻子杜氏,鼓勵丈夫出外尋求前途,自 願在家侍奉婆婆教養小孩。百里奚憑著才能當上虞國大 夫,後來晉國滅了虞國,百里奚被當成俘虜準備送給秦國,百里

古坑嘉興宮

古坑嘉興宮主祀池府王爺。根據廟中碑文記載為台南南鯤鯓代天府 五府千歲之二王池府千歲分靈而來,至今已近兩百年。嘉興宮在民國 四十八年(1959)重興。石雕有陳冠雄、張木成雕刻;彩繪是陳燈,書 法則是陳振邦所題。嘉興宮實為一座見證台灣廟宇建築歷史轉折點的代 表,屋頂上的淋燙是晚近修復屋頂所做。近年似有風聲傳出,有意請匠 師重新裝飾,恢復往日精緻的文化藝術水平。

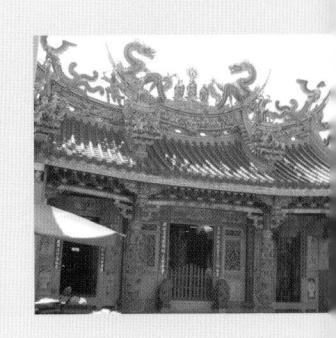

奚不願意當一個亡國奴,半途逃走了,之後輾轉流浪到了楚國。 秦穆公聽說百里奚是個人才,想要百里奚來幫他做事,又怕太過 招搖去聘請他,反而會損及他的安全,就派人用五張羊皮把百里 奚買回秦國,並重用他。

百里奚的妻子杜氏,聽說秦國有個「五羖大夫」,名字也叫百里奚,想辦法跑到百里奚府中當一個洗衣婦,藉機看看那個五羖大夫百里奚是不是她的丈夫。在一次百里奚走過後院,無意間聽到一名洗衣婦哼出家鄉的歌謠,一聲聲的歌謠唱出了他想念家鄉的心情,百里奚一開始並不知洗衣婦是他的妻子杜氏,命人詢問洗衣婦會不會撫琴,婦人說會,也因此有機會進入客廳彈琴歌唱,她整理好儀容,端正的坐在一張古琴前,撫撥琴弦唱出家鄉的歌謠。而吟唱的歌謠內容都和百里奚有關,才恍然大悟的走近杜氏,深情的看著眼前這位撫琴的婦人,自然而然的也跟著杜氏唱和起來,曲終兩人透過琴聲歌謠相認,終於破鏡重圓。

Look Story

鑑賞故事

壁畫充滿古趣,畫師是陳燈,題字的是名書法家陳振邦。「百里奚聽琴認妻」之題材在台灣的廟字裝飾不常見,就算出現了也不容易引起香客的目光。圖中,五羖大夫百里奚坐在華麗的席墊上,杜氏坐的則是草席,表示兩人社會地位不同。杜氏眼睛注視著琴,專心在彈唱,百里奚看著彈琴的人,背後一個女子在偷看,難道是百里奚現在的夫人?還是和杜氏有著相同遭遇的苦命女人?看到別人即將享受榮華富貴,自己的不幸卻不知何時才會結束,只能藏身在背後暗自傷心流淚。一幅古老的畫作往往可以讓人有著無限的想像,老作品就是有這種魔力。

作品出處 嘉義縣新港鄉 奉天宮

所在位置 偏殿

類型 泥塑、壁畫

作者

林明必、沈清輝 泥塑;洪平順彩繪

夾谷之會

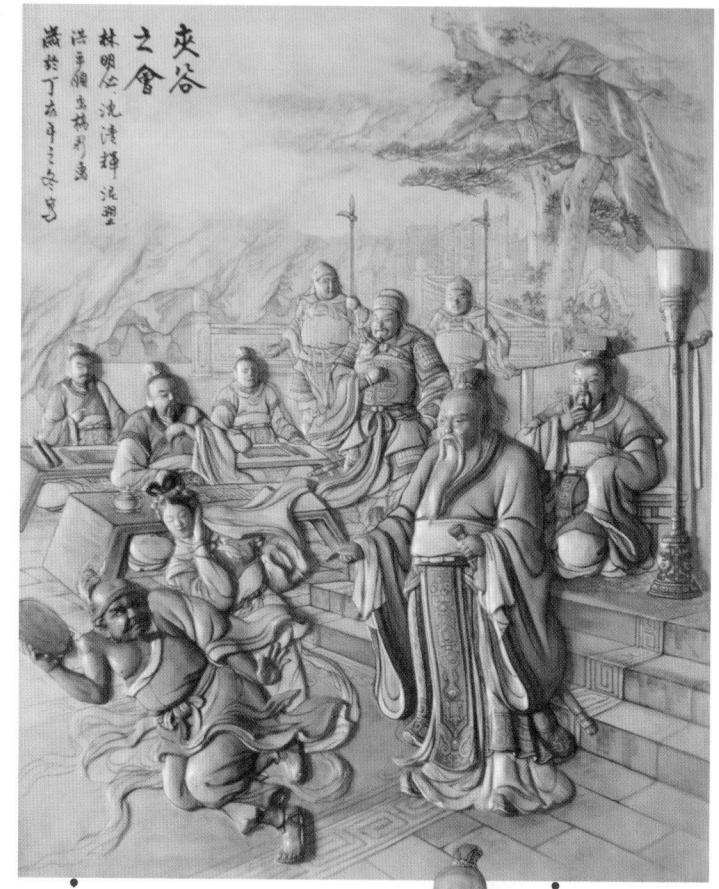

伶人 齊國用計讓伶人表 演〈敝笱〉之詩,極 盡淫穢挑逗之能事, 而被孔子指責

當伶人唱出讓兩國 國君難堪的〈敝笱〉 之詩時,衣袖一揮, 呼來將軍捉拿伶人

孔子平楊虎之變後,楊虎逃到齊國,齊景公卻讓楊虎跑了,他擔心魯國責怪,派人到魯國議和,兩國會 談地點約在夾谷。孔子陪魯定公赴約,事前孔子請左右司馬駐 兵十里外以防不測。

兩國國君在夾谷大壇會面,一陣客套揖讓,雙方君王登壇 坐定。齊景公說:「寡人有四方之樂,願與君共觀之。」命人 奏樂,壇下鼓聲大振;打扮成優伶的萊夷人,揮動著令旗、矛 戟、劍盾,紛紛起舞,有的還跑向階梯想要行刺魯國君臣。魯 定公很緊張,但孔子卻很鎮定,他走到齊景公面前,對景公說, 兩國國君相見是件莊重的事情,不應該用夷狄之音。請王下令, 停止這失禮的舞樂。齊相晏嬰也對齊景公說,孔某所言符合正 禮,應該立刻停止這種失禮的音樂和舞蹈。齊景公聽完也覺得 不好意思,命令一班伶人退下。

獻計的黎彌,一計不成又生一計,打算利用這次會談逼迫 魯國簽下不平等條約,順便羞辱魯國君臣。宴會問甚至於連齊 國最不光彩的事情,「齊襄公和他妹妹文姜私通,讓魯國魯莊 公帶綠帽」的醜事〈敝笱〉之詩,都被拿出來唱給大家聽。當 孔子一聽伶人唱出讓兩國國君難堪的〈敝笱〉之詩時,他終於 知道是誰給齊景公獻策了。孔子按著劍,向齊景公稟奏,「匹 夫戲弄諸侯者,罪該死!請齊國司馬行法!」景公不回應。孔 子這下子完全清楚了,連齊景公也不知道他的祖先的醜事已經 被人寫成詩歌在傳唱。伶人看齊景公不理會孔子,表現的更加 露骨。情勢變得非常緊張,孔子再度提高聲音對眾人說:「兩 國既已通好即如兄弟,魯國之司馬即齊之司馬也。」孔子舉起 手來,揮動衣袖大喊「申句須、樂頎何在?」兩位將軍飛奔上壇, 把男女兩隊的領班,捉起來立刻處死。其他的伶人一看帶頭的 領班被斬首立刻逃離現場。齊景公一看伶人被斬也大驚失色。

最後齊景公接受晏嬰的意見,把過去以不當手段從魯國取得的土地,當成禮物還給魯國。這就是孔子揚名的「夾谷之會」。

鑑賞故事

這件作品可說是畫師特地為奉天宮設計的作品。「夾谷之會」在台灣屬於 罕見的題材,洪平順大師或許有意為自己彩繪生涯留下傳世作品,裡面不論 是孔子或兩國國君,都有典故角色的特徵。

作品出處 雲林縣古坑鄉

所在位置 殿內

嘉興宮

類型 壁畫

作者 陳燈

年代 1960

蹶由不畏釁鼓

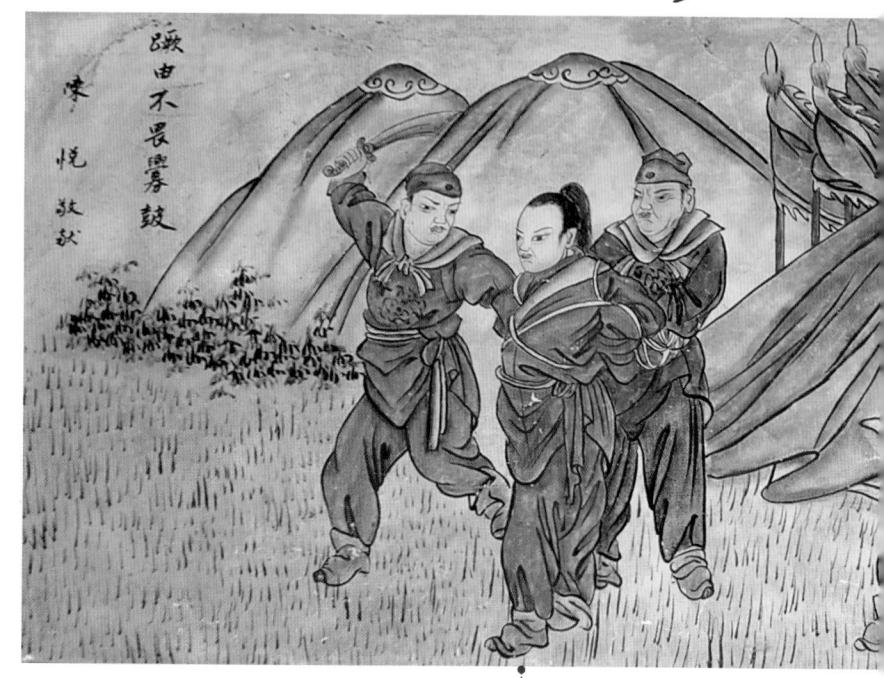

蹶由 春秋時吳王壽夢的第五個兒 子,楚國伐吳時受命出使楚國

春秋時吳王壽夢有五個兒子,其中第五個么兒是 蹶由。吳和楚兩國之間時常交惡,楚國正準備攻打吳國 時,吳王想向楚國示好,派遣蹶由出使楚國。

沒想到蹶由到達楚國之後立刻被捉了起來。楚王打算要殺了蹶由,並用他的血塗在戰鼓上祭鼓。當蹶由被綁赴刑場,楚王想玩玩眼前這隻小老鼠,就問蹶由說:「聽說你會卜卦,你這次出門有沒有為自己的吉凶占卜一下呢?卦辭上有沒有說你這次出使我國,是吉還是凶?你會活下來?還是沒命回去你的國家呢?」蹶由神色鎮定回答楚王說:「是吉。」楚王反問:「你都快被我殺了,怎麼會是吉呢?」蹶由說:「我王只要等不到我回國,就會準備應戰,隨時提防你們的攻打。對我吳國來說,是吉,不是凶。再說大王如果殺了我,等於向吳國報訊,因此,大王不會殺我。所以我這次出使貴國,當然是吉卦。」楚王聽到蹶由這麼回

鼓手 楚王命人押解來使 蹶由赴刑場,準備 以其血祭戰鼓

楚王 《左氏春秋》所載 楚靈王

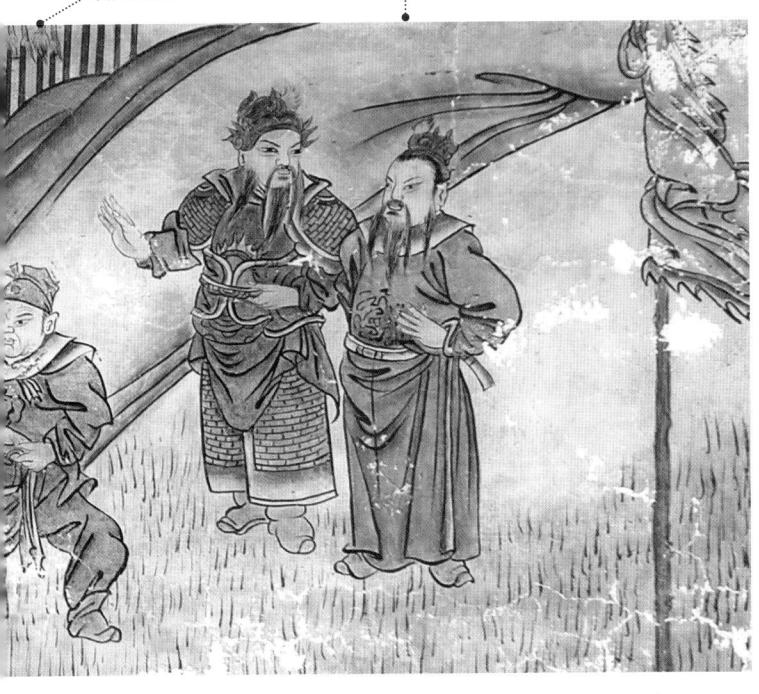

答,一方面不想讓吳國有所準備,另一方面也不急著和吳國為敵,就 放蹶由回國。

蹶由臨危不亂,鎮靜的分析兩國的局勢,讓楚國國君不敢冒然下 手,因而保住了性命。

○釁(T一与ヽ),以牲禮的血和酒塗灑祭拜灶神,有血祭之意涵。

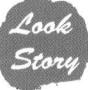

鑑賞故事

雲林縣古坑鄉嘉興宮留有這麼深奧的彩繪作品,可以想像此地也是個臥虎 藏龍的地方。這類以《左氏春秋》史記典故為題的作品,非有深厚的國學基 礎不能為。畫面中山坡後繪有營帳、干戈、劍戟和旗幟,蹶由正被綁赴刑場, 也表示這個事件發生在戰場上。

嘉興宮內的彩繪經過多年的追蹤,終於在新北市金山區街上的開漳聖王廟 門神找到線索(已經重畫),最後在古坑林先生等鄉親進行鄉土藝術追查後 證實,確定是畫師陳燈的作品。陳燈的作品在南投草屯龍德廟也有。

作品出處 彰化縣城隍廟

所在位置 殿內樑枋

類型 彩繪

作者 陳文俊

年代 2006

伍尚勉弟復仇

伍尚和伍員 兩兄弟接到書信後,雖自忖有生命危險,但 伍尚身為長子不得不返國,行前與伍員話別

楚平王下聘秦國公主伯嬴,原本要將她許配給兒子太子建為妃,結果聽信奸臣費無極(或作費無忌)的 讒言,色慾薰心,強占為妻。楚平王擔心醜事東窗事發,便把太子建派到城父(地名,今中國安徽省毫州市)。伍奢知道了這件事,準備向楚平王進諫,不料被費無極知道了,又進言楚平王派伍奢去城父輔佐太子建。但費無極仍然擔心,怕哪天太子登基以後,會對自己不利,於是不久後向楚平王誣告太子建有謀反的野心,而且從中策劃的人正是太師伍奢。伍奢中了費無極的奸計晉見楚平王,殿前冒死進諫,把「父占子妻」的祕密,當著眾人面前講出來。伍奢並說:「今天大王又聽信奸人的話,派兵攻打無罪的太子,大王你於心何忍啊!」楚平王惱羞成怒,把伍奢關進大牢,更逼他寫信召回兩個兒子——伍尚和伍員(字子胥),理由是要他們兄弟兩人入朝受封。

伍子胥會占卜,接到父親的信後卜了一卦,他告訴哥哥伍尚,說父親恐怕有生命危險。伍尚說自己身為長子,就算父親真有不幸,也要隨著使者回去見父親;並語重心長的說:「假如真的發生不幸,報仇雪恨的重責大任就要靠弟弟你了。」說完,兩兄弟即話別。伍尚回國之後和父親伍奢果真被處死了。楚平王為

囚車 此處出現押解的囚車, 可當作戲劇表現

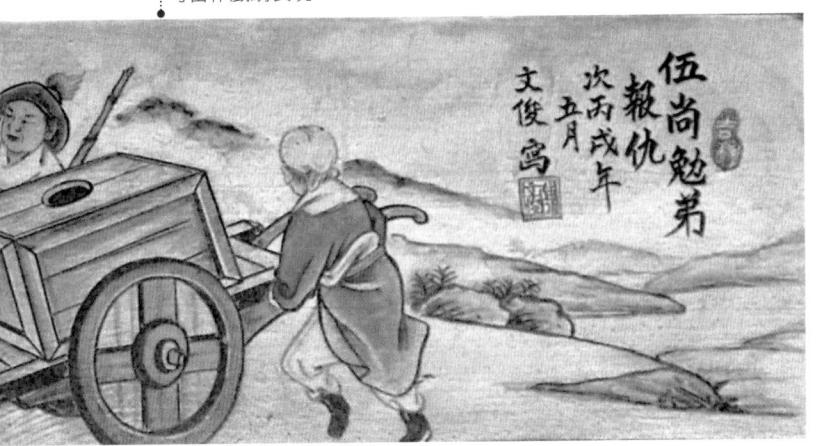

廟宇看聽

彰化城隍廟

彰化城隍廟主祀城隍老爺,由知縣秦士望在清雍正十一年(1733) 捐俸興建。日治時期,曾被收歸彰化市役所管理。戰後,城隍廟被彰 化市政府接管直到民國六十年(1971)才成立管理委員會,隔年將年 久失修的舊廟拆除重建;民國六十四年(1975)落成。裡面有陳穎派 和他兒子陳文俊、陳敦仁兩兄弟的彩繪作品。

了斬草除根,發出海捕通緝令,四處張貼伍子胥的懸賞畫像。前 有大江、後有追兵的伍子胥,相傳逃亡時被逼急而一夜白頭,也 由於戍守的官兵皆不識白髮的伍子胥,終於讓他逃出昭關。

Look 鑑賞故事

此作以伍尚兩兄弟話別的場面呈現。伍尚牽著弟弟伍員的手,似乎在交代 後事。旁邊有一輛囚車和幾名兵士。按故事情節,這時不會出現囚車,但如此 安排,可能是要表現故事的情境。整體看起來很清爽,背景卻很有層次,遠山 近景都處理的很好。陳穎派家傳風格明顯,讓人一眼就能辨識出來。

劍贈漁父被拒

伍子胥和羋(音,咩)勝逃亡來到河邊。擺渡的漁父知道他們的處境,讓他們上船離開危險的河邊,又把他們載到很遠的地方上岸。伍子胥和羋勝兩人上岸以後,因為飢餓臉上露出憔悴的表情,漁父便說我去幫你找些吃的,說完轉身離去,伍子胥兩人擔心行蹤洩露躲進蘆葦叢中。漁父回來找不到人,接著唱出船歌:「蘆中人,蘆中人,我不是一個以子求利的人,你們可以出來見我。」兩人聽到漁父呼唱的聲音才緩緩現身。漁父說:「我看你們好像餓了,我去找了麥飯和魚湯回來給你們吃,難道你們是嫌棄老漁父的心意才躲起來的嗎?」

伍子胥說:「我的性命就像懸在半空中一樣,現在屬於你老人家的,怎麼會嫌棄呢。」兩人吃過飯後,伍子胥解下配劍拿給漁父說:「這把是先王賜給我們家的寶劍,上面的七星寶石價值百兩,以此報答你的大恩大德。」

漁夫推回給伍子胥說:「聽說楚王發文賞粟五萬石、封侯賜 爵要伍子胥這個人,你想我會在乎這百金之劍嗎?你趕快走吧! 不要留在楚地被捉到。」

作品出處 台北市北投區 關渡宮

所在位置 三川殿樑枋

類型 彩繪作者 丁清石

年代 2006

伍子胥贈劍

伍子胥一夜白頭逃亡到江 邊遇到一位助他渡河的漁 父,過江後伍子胥想把寶 劍相贈

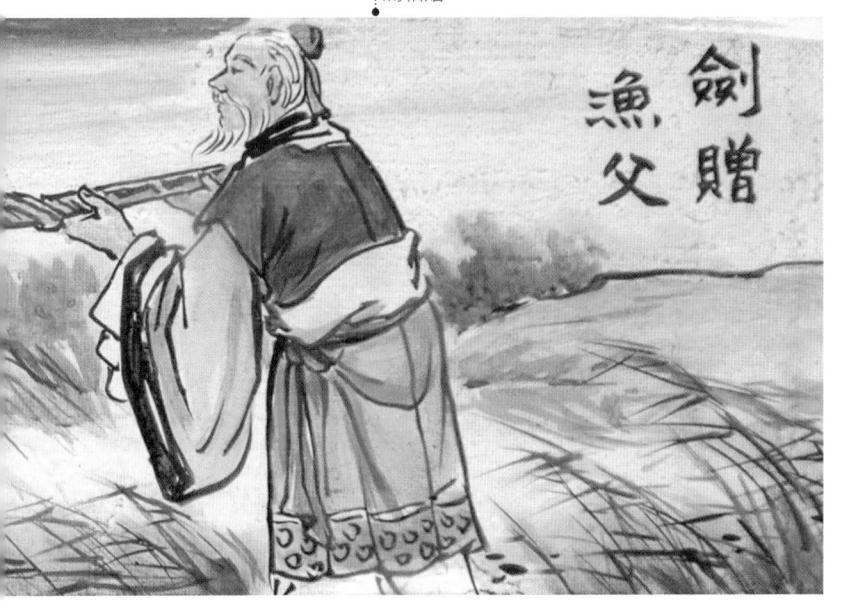

「老人家尊姓大名?」

「今天對你我來說都是個大凶的日子,你是被通緝的 『賊』,而我是載著楚國要犯渡河的『賊』;兩個賊相遇, 貴在交心,你何必問我的姓名,我稱你為『蘆中人』,你可 以叫我『漁丈人』,只要記得日後富貴,不要忘記對方啊!」

伍子胥臨走之前再三叮嚀漁父,記得把吃剩的菜餚埋起來,不要被人家發現了。分別後伍子胥走了幾步忍不住回頭,卻看見漁父把船弄翻,連船消失在江中。

「贈劍受拒」彩繪位在關 渡宮的三川殿樑枋上。上 方為抬升屋架增加建築高 度的構件座斗和拱

Look Story

鑑賞故事

這則故事屬於文戲,兩個白髮老人,一個是真老,一個是一夜白頭。典故出自《東周列國志》、《戰國策》等,地方戲曲也有,算得上是大家耳熟能詳的故事。不過以「劍贈漁父」當廟宇裝飾戲文的作品不多見。

作品出處 高雄市左營區 元帝廟 所在位置 三川殿 類型 石雕 作者 不詳

一槳退兵

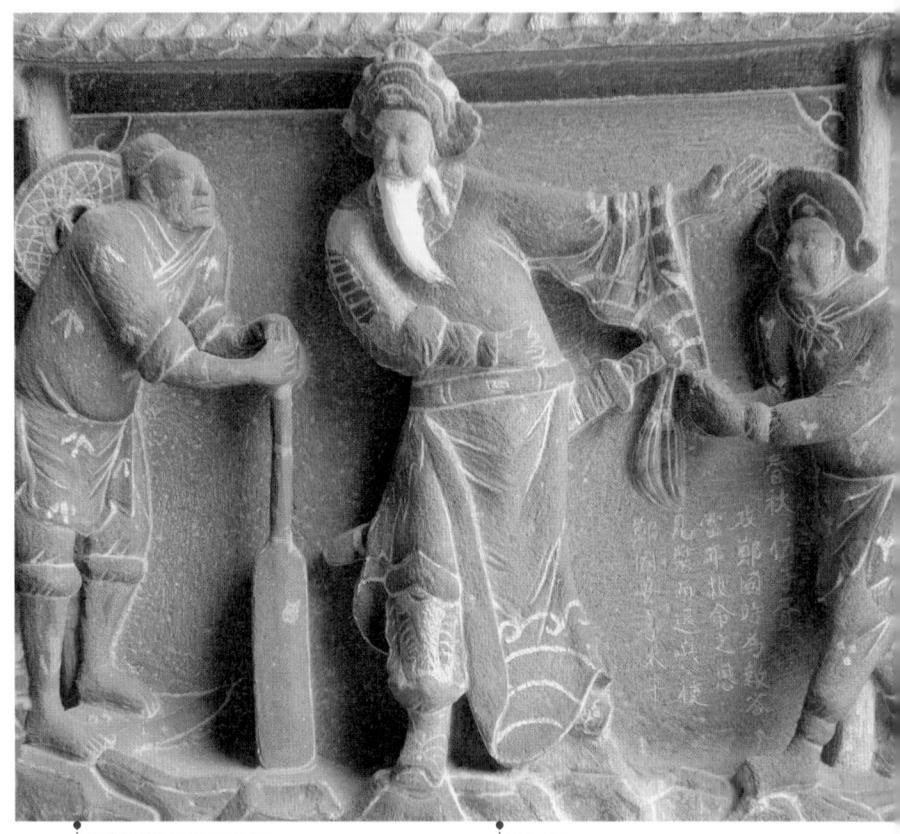

替鄭國退兵的打魚郎 自稱漁丈人之子的年 輕人做打漁郎裝扮來 見伍子胥

伍子胥 疑惑在心的伍子胥 聆聽眼前的年輕人 分析利害關係

伍子胥到了吳國,幫公子光奪回王位,公主光登 基之後改名闔閭。伍子胥事後帶兵回到楚國報仇,這時 殺他全家的楚平王已經死了,楚國由昭王繼位。伍子胥聽說楚昭 王在鄭國,就帶兵攻打鄭國。鄭國沒辦法抵抗,張貼榜文要請賢

左營元帝廟

高雄左營元帝廟主祀北極玄天上帝。左營是高雄地區的較早發展的聚落之一,元帝廟座落於蓮池潭邊。元帝廟歷經多次整建,在民國六十二年(1973)才成立重建委員會;民國六十四年八月入火安座;六十五年八月舉辦慶成祈安清醮。這裡的石雕具有手工與氣動工具並用的轉折風格,作品內涵充滿寫實風格與典故考究的細膩,誠為一處雅俗共賞的「民間藝術館」。

人幫忙退兵。但榜文貼了三天都沒人出來揭榜,國君很煩惱。到 了第四天早上,有個年輕的打漁郎跑來找國君,他說:「我有辦 法讓吳國退兵。」國君問他:「你要帶多少兵馬和你一起去。」 打漁郎說:「只要一枝划船的槳就可以了。」

打漁郎把船槳帶著,跑到吳國軍營附近,一邊走路一邊敲著船槳唱歌:「蘆中人!蘆中人!腰間寶劍七星文,不記渡江時,麥飯、鮑魚羹?」打漁郎被帶到伍子胥面前,伍子胥問打漁郎說:「你跟漁丈人是什麼關係?」打漁郎說:「我是漁父的兒子。」伍子胥又問:「漁丈人不是在江中翻船死了嗎?你又怎麼會知道『漁丈人和蘆中人』的故事?」打漁郎以平靜的口氣回答伍子胥:「漁父行船江上,水性不會太差。將軍,只要將軍退兵,他的後代將會得到鄭國國君的封賞,人人都會被你知恩圖報的行為感動。」伍子胥聽完,告訴打漁郎說:「因為漁丈人幫忙,才有今天的伍子胥,你安心的回去告訴鄭國國君,只要伍員在

石雕內有題字説

鑑賞故事

著軍隊回吳國。

石雕作品,匠師不詳,年代大約在1970年代左右。 這件出現在廟宇的作品,若沒有文字說明,不容易辨 認出來。作品雕工圓熟,人物個性清晰。年輕的打漁 郎和白鬚老人伍子胥形成對比。

世的一天,吳國都不會攻打鄭國。」說完,伍子胥立刻帶

伯嬴守節

作品出處 雲林縣古坑鄉 嘉興宮

所在位置 殿內

類型 壁畫

作者 陳燈

年代 1960

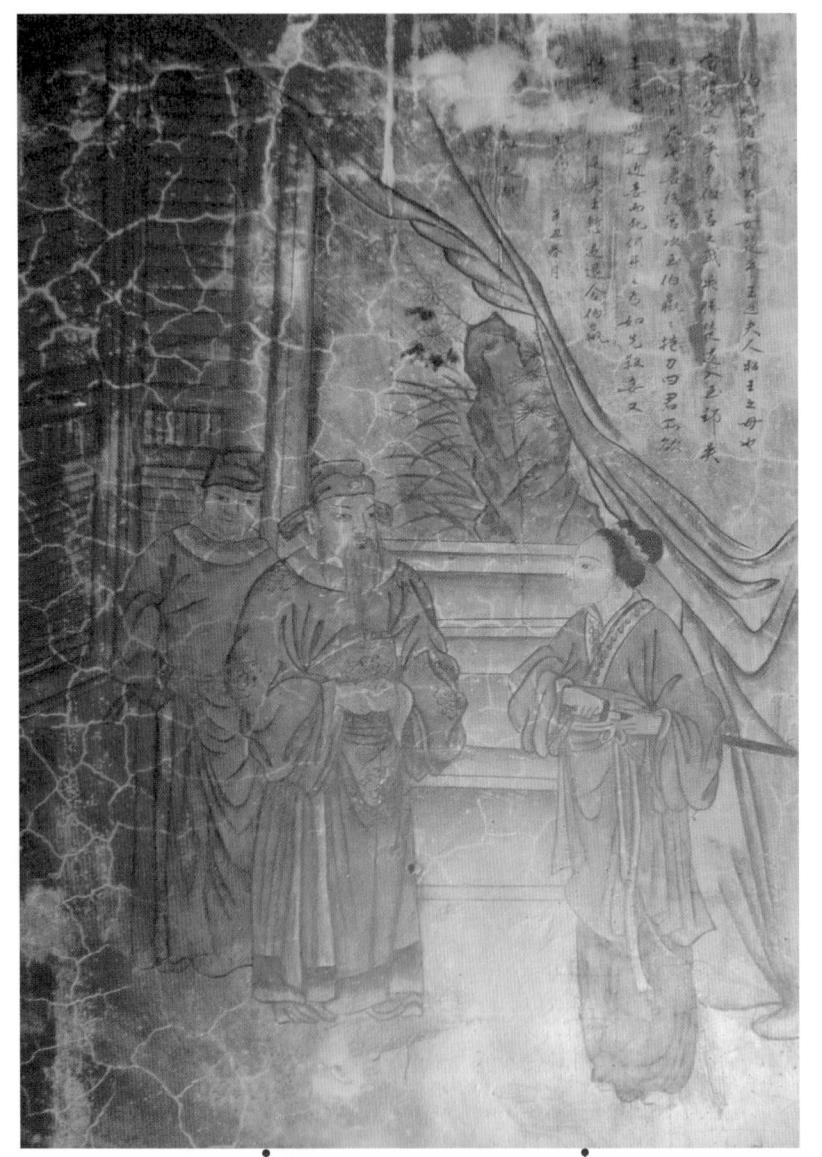

闔閭

聽說伯嬴天生麗質,欲強 行一睹風采,結果被伯嬴 仗劍拒於門外

伯嬴

雖是一介弱小女子,但 持劍 拒絕 吳 王 闔 閭闖 入,勢作拔劍狀,有玉 石俱焚的決心 吳王闔閭帶兵攻打楚國之後,在楚王宮升殿,百官朝賀。當晚,有人向闔閭進言說,楚昭王的母親伯嬴,原本是太子建的妻子,因為長得很美被太子的父親楚平王占為妻子,雖然已是中年,仍然非常漂亮。闔閭聽得心神動搖,立刻命人前去宣詔,誰知道伯嬴不肯出來見他。闔閭怒氣沖沖來到伯嬴的房門前,伯嬴站在門後用劍柄敲著門說:「今天君王拋棄禮儀,淫亂他國後宮,醜名將會傳播四方,未亡人寧願自刎而死,也不會順從你的命令。」闔閭聽罷感到慚愧對伯嬴說:「寡人敬慕夫人尊貴的儀態,想一睹尊容,怎敢冒犯夫人呢!」

伯嬴因為勇於保護自己的身體和尊嚴,用堅定的態度,讓闔 閻不敢對她怎樣;伯嬴因守節而被後世傳為美談。

Look Story

鑑賞故事

伯嬴仗劍堅守志節向闔閭說教,闔閭還沒被色慾完全沖昏頭,認真的聽完伯嬴教訓。或許是因為畫面構圖的需要,兩人之間沒有隔著一道門。也或許畫師想呈現的是伯嬴開門只讓闔閭一睹芳容滿足他的好奇心,卻作拔劍狀,不讓闔閭更進一步。畫面右上角留白處有文字寫出故事重點,字形行雲流水,行次之間掌握的很好,為名書法家陳振邦的墨寶。

這件壁畫尺寸不小,雖然經過五十年, 線條質感還很優美,可見當年地仗做得很 扎實。擁有這類作品的廟宇、古厝,地方 上有必要加以刻意的保護,有朝一日可以 因這些工藝資產而更有發展性。

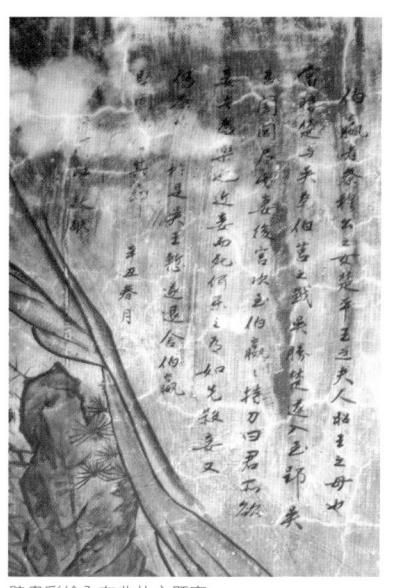

壁畫彩繪內有典故之題寫

三國亂世英雄傳,唐宋歷史演義。西遊記,台灣神明傳說,佛的故事,都語身派化古事,主東深寧。清美國國家,竟沒是家華,又沒有又是

勸弟從君

鬥辛 吳國敗楚後,保護楚 昭王逃亡鄖縣老家的 臣子

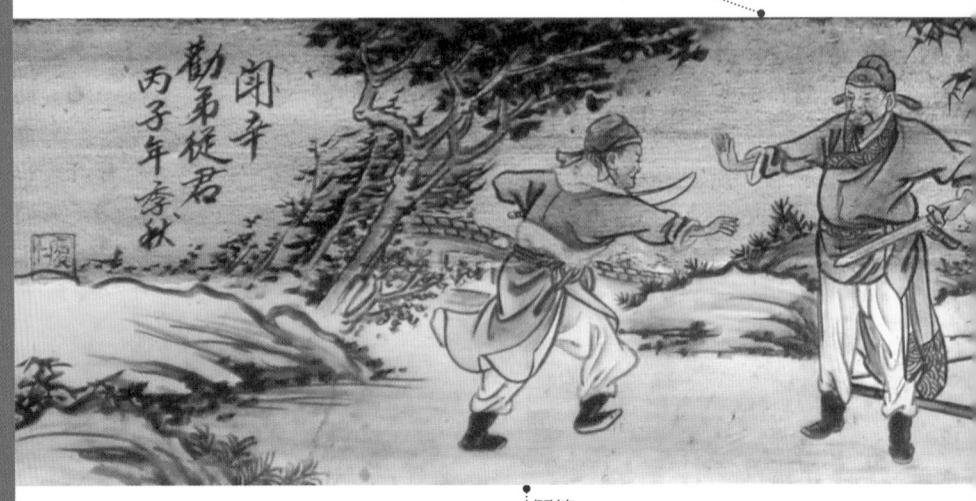

門懷 為報「平王殺我父,我殺平王子」 之仇,夜半磨刀欲行刺楚昭王

伍子胥領吳兵回楚國報仇,楚國大敗。吳王闔閭 君臣淫盡楚王後宮,除了秦女伯贏(即昭王之母)仗劍 堅守其節以外,沒人逃過吳國朝中一干男人的手掌。

楚國鬥辛和么弟鬥巢以及子期等人,保護楚昭王逃亡。鬥辛 請楚昭王回他鄖縣的老家調養元氣。楚昭王抵達後,鬥辛宴請昭 王,宴席中鬥辛的二弟鬥懷一直用仇恨的眼光睨視昭王。鬥辛看 到鬥懷的眼光暗藏仇恨,心裡有了打算。晚上鬥辛找么弟鬥巢一 起陪在昭王身邊保護他。

睡到半夜,鬥辛忽然聽到房屋外面傳來大刀出鞘的聲音,他 起身走出房門,剛好看到鬥懷怒氣沖沖,拿著刀走近門口。鬥辛 責問鬥懷想做什麼?鬥懷表明想殺昭王報父仇。鬥辛斥說昭王對 辛家有恩無仇。鬥懷含恨說:「昔日我父對平王忠心耿耿,沒想 到平王聽信讒言殺了父親。」此乃報「平王殺我父,我殺平王子」 之仇。鬥辛聽到二弟鬥懷這麼說,心裡一陣淒涼,但又想到冤有 頭債有主,於是對鬥懷曉以大義:「古人言,『怨不及嗣』,王

作品出處 彰化縣鹿港鎮 城隍廟

所在位置 殿內樑枋

類型 彩繪作者 陳潁派

年代 1996

楚昭王

逃亡時被安置在鬥辛鄖縣老家, 當鬥辛與鬥懷劍拔弩張時,隔牆 聽見兩人爭執,即使有鬥巢和子 期左右保護,也嚇得不敢逗留

廟宇看聽

鹿港城隍廟

鹿港城隍廟主祀泉州晉江石獅永寧城隍,據説是被請來尋找失物,在捕獲竊賊後,便把城隍留下來庇佑在地。鹿港城隍廟歷經多次整修,民國八十二年(1993)起重新整建,經過四年完成,形成今天古蹟部分的主體型式。廟裡多為和美陳穎派畫師的作品,使用的典故偏向歷史面,以教忠教孝為主。

上也悔恨前人過錯,錄用我們兄弟,今天你要弒君報仇,是趁人 之危,不仁。你如果執意要殺王上,我會先殺掉你。」鬥懷被兄

長罵到無話可答,拿著刀憤憤不 平離去。

昭王聽到門外叱喝的聲音,

- 躲在門內偷聽,知道來龍去脈,
- 怕被傷及性命,不肯待在鄖縣。
- 鬥辛、鬥巢兩人跟子期商量後,
- 三個人決定帶著昭王北奔逃亡。

组

鑑賞故事

這件作品也是和美陳穎派的作品。畫中鬥辛持劍擋在二弟鬥懷面前;房中 有鬥辛的么弟和子期保護昭王。整件作品用色淡雅,卻見緊張的氣氛,房舍 用界尺拉出的線條,有穩定畫面的功能。

臥薪嚐膽

作品出處 宜蘭市城隍廟

所在位置 龍邊城隍夫人殿 通樑

類型 彩繪

作者 不詳

年代 不詳

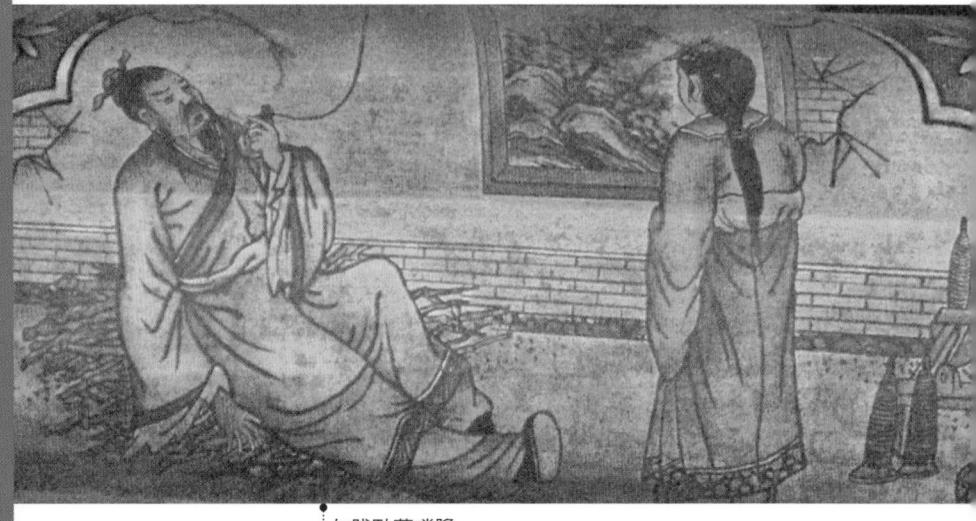

勾踐臥薪嚐膽

出自《史記· 越王勾踐世家》的典故,據載越王勾踐夫婦兩人受俘成為吳國的階下囚, 勾踐為自立圖強, 每日睡在柴草上,吃飯前也會嚐一口苦膽

伍子胥借兵復仇之後,吳王闔閭帶兵回國。闔閭的太子—波,留有一個兒子名叫夫差,年齡二十六歲。 夫差聽說祖父闔閭準備找人繼承王位,去找伍子胥,請他幫忙, 闔閭果然立夫差為太孫。不久,闔閭進兵越國,在征戰中身受重傷,領兵回國中途駕薨(諸侯過世)。夫差繼位吳王,親自迎回祖父靈柩,並為祖父守喪三年。

此後吳國再度攻打越國,越國大敗,越王勾踐和妻子受俘為 奴。前大臣范蠡出入都和勾踐在一起,仍以君臣之禮對待侍奉勾 踐,讓夫差看了欽佩萬分。

伍子胥多次請夫差殺了勾踐以絕後患,但是夫差不聽,只聽信被勾踐賄賂的伯嚭(音,痞)。不久勾踐苦肉計成功,加上伯嚭暗中幫忙,終於重回越國。勾踐為了表示不忘會稽之恥,把新城建在會稽,做為警惕。勾踐為了復仇,被釋放回國後更加勞心

宜蘭城隍廟

宜蘭城隍廟在宜蘭市城隍街 12 號, 自清嘉慶年間建廟至今已有兩百 多年的歷史, 是一座官民合建的地方公廟。

城隍廟因為教化人心端正社會風氣的神格濃厚,偷拐搶騙等欺心瞞世的行為,就算能逃過人間律法審判,人們相信終究沒辦法逃過城隍老

爺明察秋毫的法眼。因此,古意的老百姓進入城隍廟,很自然的端正言行,不敢過於輕慢。也許因為如此,有些人把城隍老爺當成陰神,將城隍廟看成陰廟。這對民間習俗來說,是誤會城隍老爺了。請看城隍老爺面前那個大算盤上刻著「不由人算」;三川殿前的楹聯嵌刻有「未入吾門吾已知爾了,欲求爾願爾可對吾麼?」(或者「欲求爾願爾可對吾麼?未入吾門吾已知爾了。」左起或右起讀來的意思會不大一樣,但都有勸世的意思)

勞力,冬天握冰,夏天抱火,並在房中懸膽。每當精神稍有倦怠 就嚐一口,他還常常自言自語說:「你忘了會稽之恥了嗎?」以 提醒自己。越國不止勾踐以身做則,還頒布命令鼓勵人民生產, 厚實國力。

越國對吳國謙卑讓夫差感動; 只是不管越國怎麼做, 伍子胥都不相信勾踐是真心在服侍吳國。

鑑賞故事

臥薪嚐膽在中國各朝代歷史裡,一直深受喜愛,流傳非常廣,民間彩繪也常見這個題材。這件作品是宜蘭城隍廟樑枋彩繪,雖然受到香火煙燻,顏色卻更具古味。畫中勾踐拿著苦膽嚐著,旁邊有一個女子,可當作勾踐的妻子。 一旁還有幾支整好的紗線,表示夫婦兩人齊心同甘共苦。

特別說明(推論),從宋朝蘇軾〈擬孫權答曹操書〉一文之後,後世一直 有夫差臥薪、勾踐嚐膽的論證文章出現。民間故事有時兩者分述,有的單以 勾踐為主。在本書拋磚引玉下,希望讓更多人對自己家鄉的民間藝術加以重 視。有心的鄉親,若因此而對自己庄頭那些藝術產生探索的興趣,願意再拾 書本深入研究,則是此書的最大功能。 作品出處 台南市佳里區

所在位置 殿內 類型 剪黏 作者 原作何金龍 修復王保原 年代 約 1965 年

震興宮

西施入吳宮

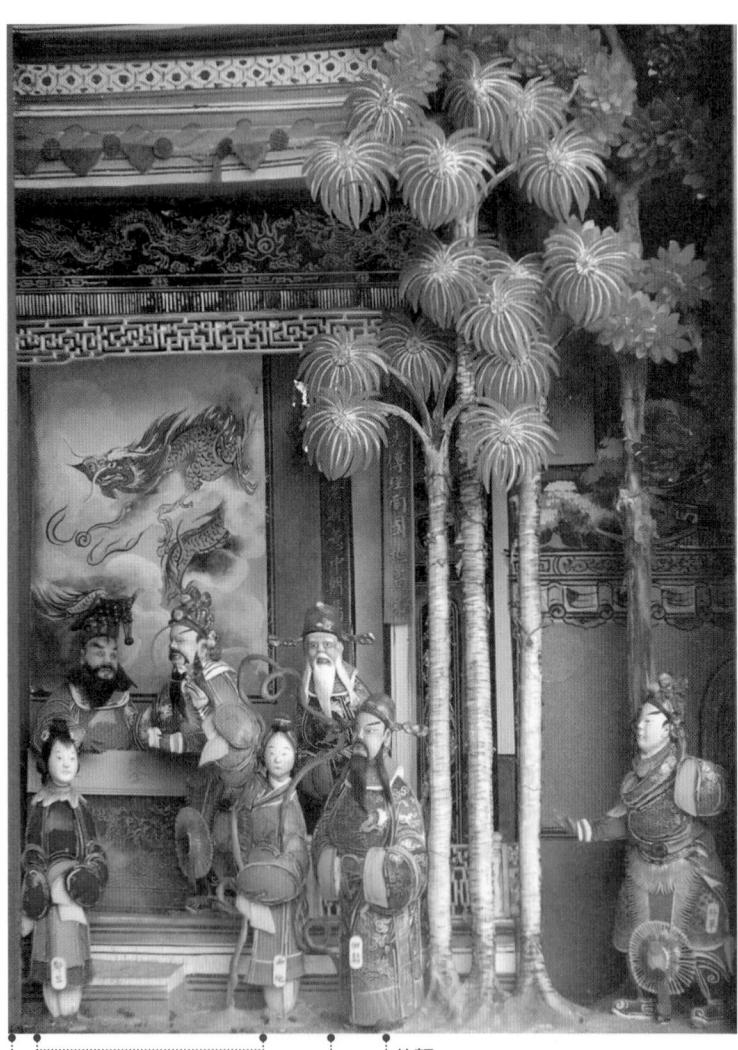

鄭旦與西施

據説西施有沉魚落雁之姿,與 鄭旦等美女受勾踐訓練,三年 後被送入吳王夫差宮中。畫面 中鄭旦在左, 西施在右, 藍紗 綠綉窈窕佳人

夫差

端坐殿上,留著濃密的大 鬍子,與臣子品頭論足

讒言吳王夫差,留下越 王勾踐活口,導致以後 反被勾踐滅吳復國

伍子胥

一頭白髮與長鬍鬚, 為國事憂心忡忡

越王勾踐回國之後,為復國作準備,他接受文種 計策,派人四處挑選美女,打算用美人計迷惑夫差。半年之間找到了二十幾個美女,其中兩位有沉魚落雁之姿,一個叫 西施,一個叫鄭旦。

勾踐命令范蠡把美女好好打扮,讓兩人坐上華麗的車子, 到別館閣樓休息,並且傳令百姓,想一睹美女姿色的人要付一文 錢。於是范蠡就在樓下設一個投幣箱讓人投錢。並命美人站在樓 上憑欄往下眺望,爭看美女的人很多,沒多久錢幣就把箱子塞滿 了。

在別館停留三天期間,人潮絡繹不絕,也收了好多錢,成為 日後越國復國打仗用的國防儲備金。西施和其他美女又經過一段 時間的訓練,才被送到吳王夫差後宮。夫差有了西施之後,逐漸 不理朝政,對伍子胥更加疏遠,到後來竟然賜予一把「屬鏤」劍, 要讓伍子胥自刎。

伍子胥臨死之前交代家人,在他死後把他的眼睛挖出來放到 城樓上,他要親眼看到越王勾踐進城滅掉吳國。吳王夫差聽到伍 子胥說了那些話,即派人砍下伍子胥的頭,放到城門上,並說: 「我就要看看死人,是用哪隻眼睛知道死後的事情。」

越國趁虛攻入吳國姑蘇城,擒殺太子,人在北方的吳王夫差 只好請和,並對伯嚭說:「你說越王一定不會背叛我,我相信你 的話卻變成今天這種模樣;你要替我向越王求情,不然賜給伍子 胥的那把劍還在,下一個主人就會是你。」伯嚭怕被夫差殺頭, 只好到勾踐面前替夫差求情,勾踐暫時答應,帶著軍隊班師回 國。

鑑賞故事

本件「西施入吳宮」為玻璃剪黏作品,民國五十四年(1965)匠師王保原所做。據說王保原之父王石發技承名師汕頭何金龍。何金龍在日治時期從中國廣東汕頭來台工作,作品遍及南台灣(台南居多)。何金龍的作品精美細緻,和當時作品多在北部的洪坤福齊名,有「南何北洪」之稱。作品中的人物個性表現分明,文官的服飾和武將的頭盔戰甲,不論剪裁與線條都非常細緻,小旦造型的西施和鄭旦,則衣飾比較樸素。

鑄像思賢

作品出處 雲林縣斗南鎮 大東里泰安宮 所在位置 殿內樑枋

類型 彩繪 作者 不詳 年代 1986

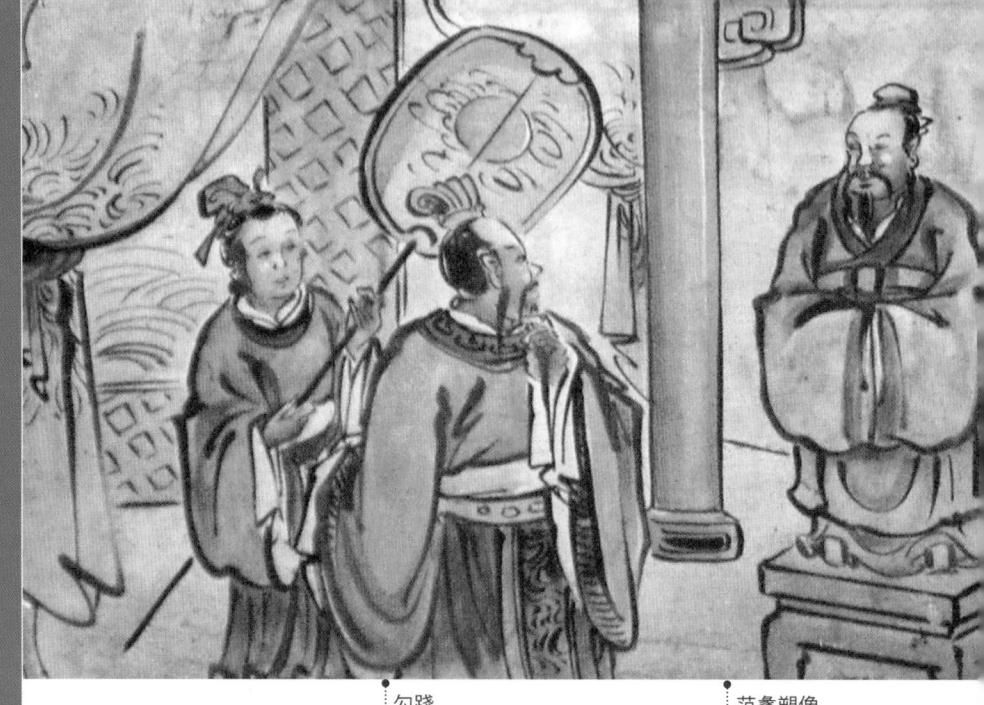

勾践

越國被吳國滅後, 勾踐 臥薪嚐膽,十年生息, 重用范蠡、文種等人, 終於復國成功

范蠡塑像

句踐為了表示思念 賢臣,命人鑄造范 蠡的人像,日日可 以睹像思人

勾踐在范蠡、文種等人幫助之下,終於滅掉吳國, 回程途中,范蠡看到勾踐把一些舊棉被都丟掉,有人問 勾踐這些棉被不是還可以用,怎麼要丟掉呢?勾踐回答說:「我 們打勝仗,復國了,回國之後就會有新的可以用,要那些破棉被 做什麼呢!」范蠡聽到後,私下嘆息道,越王不把功勞歸功於臣 下,猜疑的心恐怕已經產生,該是離開的時候了。

范蠡第二天就向越王辭官,越王勾踐說:「我才想答謝你的 功勞,沒想到你竟然想離我遠去;你留下來,我們一起治理國家; 你離開,你的妻子,將會因你而死。」
范蠡回答勾踐:「臣或許該死,但我的妻子有什麼罪呢? 她的生死,但憑大王主張,臣無力挽救。」范蠡當夜就搭著小 船離開越國。

隔天勾踐派人去找范蠡,卻已經人去樓空。越王聽到消息 非常生氣,問文種,追得到范蠡嗎?文種說:「范蠡行止像鬼 神一樣,讓人難以預測,追不到他的。」

之前范蠡也曾警告文種,「狡兔死,走狗烹;敵國破,謀 臣亡。」越王可以共患難,但不能和人共安樂。有功後不離開 他,則禍事不遠矣。文種不聽范蠡的話,終被勾踐賜劍自刎。

范蠡離開越王之後,就沒人看過他。聽說他很會做生意, 以陶朱公之名,三散家財。越王勾踐雖然不能與人共安樂,但 是想到范蠡的功勞,還是賞賜百里的土地給他的妻子,又命人 鑄造他的雕像,想念他的時候就會看看范蠡的鑄像。

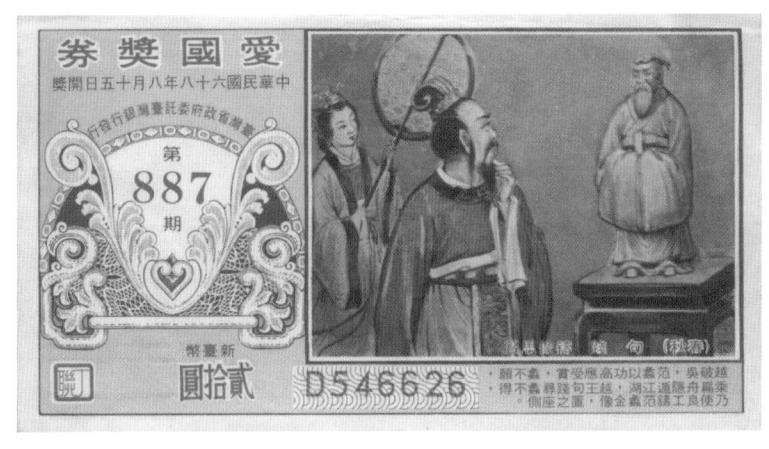

愛國獎券上的圖案也 被彩繪匠師吸收運 用,而獎券的插畫家 也受到民間流傳的圖 像影響而互有交流

Look Story

鑑賞故事

「鑄像思賢」這類屬於大眾化的故事題材,也曾出現在民國六十八年 (1979)愛國獎券第887期,但較特別的是兩者在構圖上的相似度頗高, 中立者仍是越王勾踐,左有搧風宮女,范蠡塑像在右。

楚漢 爭霸戰

本單元特以韓信的一生為主軸。 將韓信落魄時因漂母的關照而受到激勵, 以至背義殺人,並穿插項羽兵困九里山之役, 終於未央宮魂歸地府。 韓信能從最低潮的時候奮發向上, 但在中途卻為了保護自己而殺人滅口, 最後死在呂后手上。 一生的起伏既是驚險萬分, 又惹人發出憐惜英雄末路之嘆。

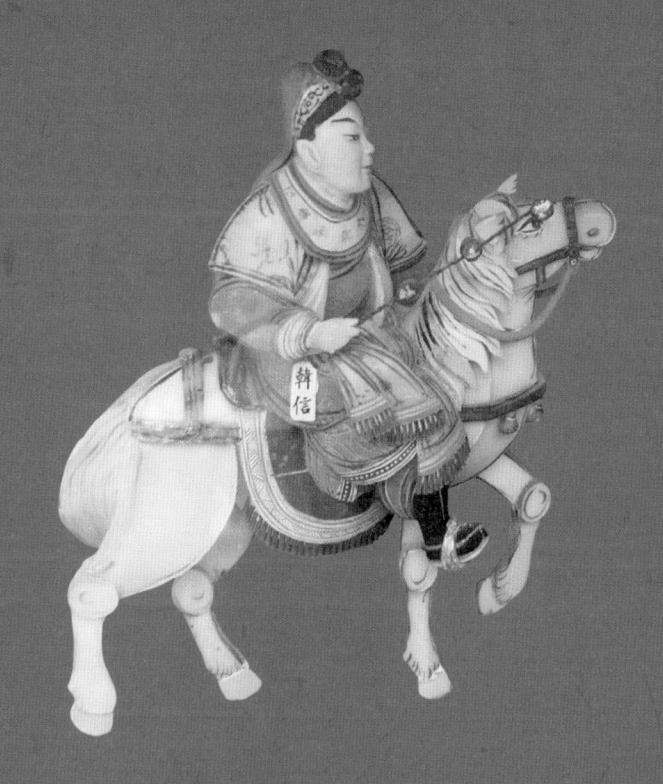

| 漂母飯信 | 韓信問路殺樵夫 | 登台拜將 | 蒯通説韓信 | | 九里山十面埋伏 | 霸王別姬 | 未央宮呂后斬韓信 |

三型小士运售事,居民是只有爱,互连已,分毫中月事党,弗约女,祁韶身和化古事,主献污象,著和童昼君故,党沙马肇軍,之济县

漂母飯信

韓信

早年窮困潦倒,後來成 為一代名將與軍事家, 被譽為「言兵莫過孫 武,用兵莫過韓信」

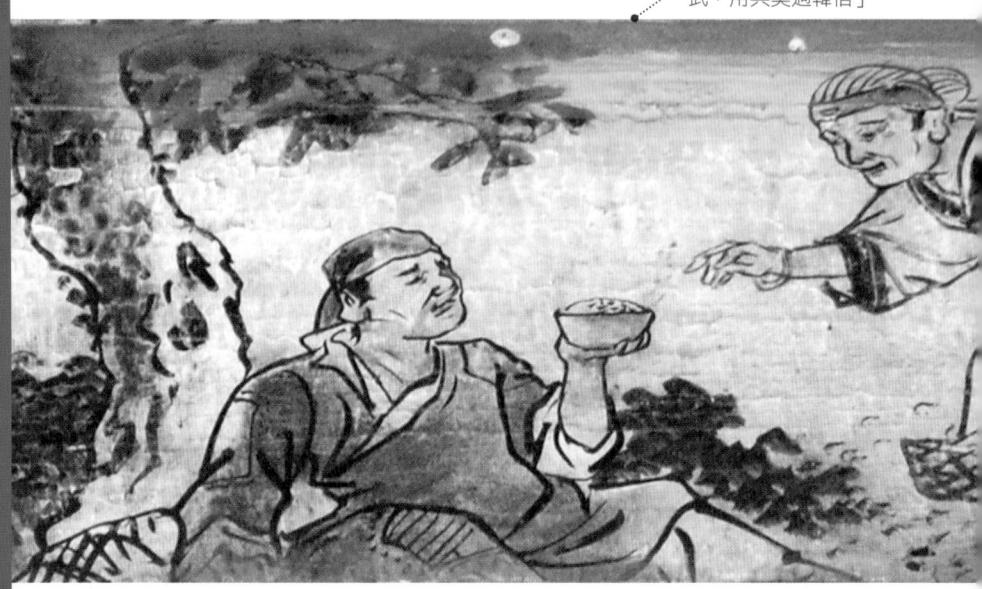

韓信,中國漢朝開國名將。俗話說「人若窮起來, 連鬼都要怕」,韓信還沒發達前,曾經寄居在南昌亭長 的家好幾個月,每天吃飯的時間韓信就出現,讓亭長的老婆很困 擾,可是又不好意思趕他走。有一天亭長的老婆想到一個辦法, 就半夜起來煮飯,煮好後端到房間去吃。這天韓信起床後又到亭 長家,看飯桌上沒準備飯菜,走入廚房看到一堆還沒洗的碗盤, 韓信了然於心,明白亭長家的人都吃飽了,卻故意不留飯菜給 他。韓信雖很生氣,但也知道人家的意思,就離開亭長的家。

可是韓信的肚子還是餓,他拿著一根竹子當釣竿,跑到溪邊想釣魚吃,從早上釣到中午都沒釣到半條。一群洗衣的婦人中午休息拿出飯團吃,韓信看到人家在吃東西,生理反應忍不住吞了幾次口水。一個婦人看到韓信飢餓的樣子,把飯糰分一半給韓信。韓信接過飯糰連忙說謝謝,馬上大口大口的塞進嘴裡,狼吞虎嚥吃完。第二天婦人多帶了一份給韓信,第三天也是,連續十幾天都這樣。有一天婦人跟韓信說,明天起你要自己想辦法找吃

作品出處 台南市興濟宮 所在位置

所在位置 樑枋

類型 彩繪

作者 潘麗水

年代 1969

漂母

在河邊洗衣的婦人,見韓信 落魄飢餓,同情之下分送飯 團給他。日後韓信成為名將, 獲得千兩黃金的報答

南鯤鯓代天府「漂母飯信」故事彩繪

士林惠濟宮「漂母飯信」故事彩繪

的,我不會來這裡了。韓信嘴邊沾著飯粒急忙感謝她的幫助,並 說:「以後如果我發達了,一定會好好報答你。」漂母聽到之後 笑了笑說:「我只是可憐公子你餓肚子,哪裡是奢望你的報答, 年輕人要為自己找出路,不要一天到晚無所事事。」韓信聽到漂 母的話,臉上發熱,一句話都說不出來。

日後韓信發達了,真的送上千金報答漂母當年大恩,這個就 是「一飯千金」典故的由來。

鑑賞故事

關於韓信的故事,還有「胯下受辱」和「蕭何月下追韓信」。這些故事 都在勉勵世人,落魄的時候不能失志,發達的時候要記得布衣之交和感恩圖 報。畫中韓信一身破衣坐在樹下,左手承接漂母送給他的米飯,而漂母一方 面轡著腰,一方面維持著未縮回手的姿勢,好像是對他惇惇教誨。

韓信問路殺樵夫

作品出處 台南市佳里區 金唐殿

所在位置 正殿背面水車堵

類型 剪黏

作者 何金龍

年代 約 1928

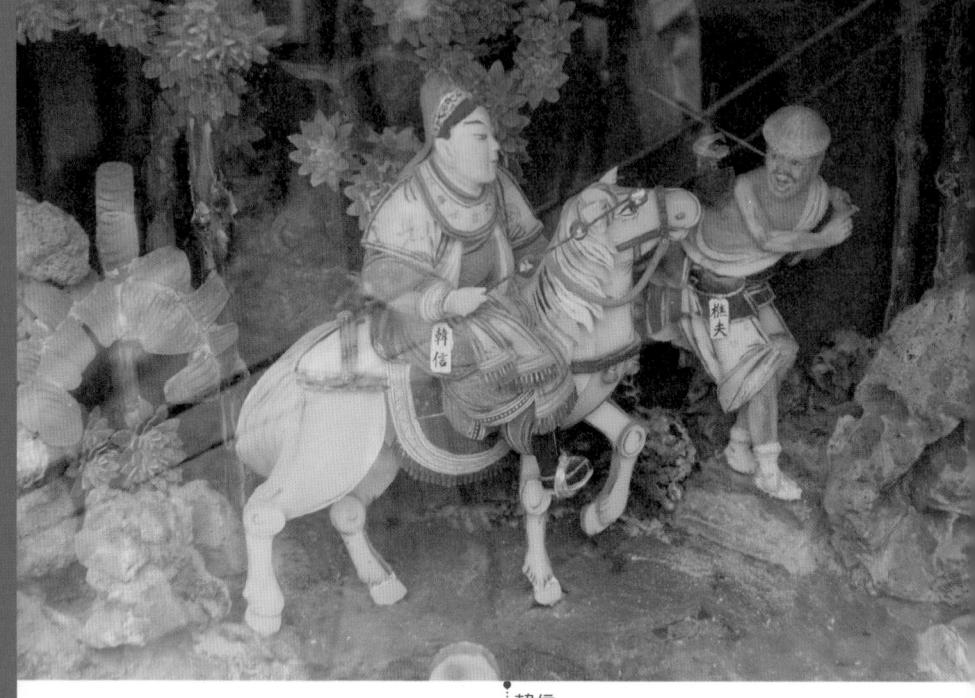

韓信

此作品為何金龍司剪黏作品, 以輕淡的色調緩和即將到來 的殺機,人物造型與線條裝 飾,纖細精緻,堪稱經典

韓信受到漂母激勵之後跑去從軍,他先在項梁營中擔任一個小差,項梁死後韓信轉到項羽手下擔任執戟郎。項羽的軍師范增對韓信很欣賞,好幾次跟項羽推薦,但是項羽卻沒當一回事。范增曾經對項羽說,韓信這個人不是一個簡單的人物,如果要他留下來,一定要重用他,假如不想重用韓信,最好把他殺掉,避免韓信跑到敵人那裡被重用,造成主公的威脅,但項羽還是聽不進去。

韓信在項羽門下待了一段時間之後,無法一展長才,越想越不是辦法,剛好劉邦的軍師張良到楚營辦事,和韓信有了接觸。

張良相當欣賞韓信的才能,給韓信一張地圖和一封推薦的角書, 要他到漢營投靠劉邦。

張良行前曾告訴劉邦:「如果找到『興漢滅楚』的大將,我 會給他一紙角書,主公看到拿著角書見你的人,就是我要推薦給 主公的大將軍,到時希望主公能拜他當大將軍,讓他好好為主公 出力。」

受鼓勵的韓信利用機會逃出楚營,在逃亡過程中殺了幾個報事官,楚軍派出兵馬大肆追捕韓信。途中,韓信來到某地三叉路口,見一個砍柴的樵夫向他走來,韓信問樵夫,哪條才是通往陳倉渡口的路。樵夫指出,前面這條就是。韓信向樵夫道謝之後走了幾步,又回頭看看樵夫。樵夫以為韓信在感謝他,舉起手來左右揮動,示意韓信快走。

這個時候韓信反而想著:「萬一樵夫把我的行蹤向追兵洩露的話,我一條命就不保了。」可是又轉念一想:「如果殺了指點明路的樵夫就是不義,該怎麼辦呢?死他,還是死我?」最後韓信下了決心,為自己的安全找到一個理由:「大丈夫豈能因為小事而誤大局。」

韓信回頭假意向樵夫再次道謝,當樵夫回禮同時,韓信悄悄抽出寶劍,一劍刺向樵夫,遇襲的樵夫兩眼睜得大大的說:「你,恩將仇報,就算有再大的功勞也不能抵過……」話還沒說完,樵夫就斷氣了。事後韓信在路邊找了塊地把樵夫埋掉。又用雜草把墳墓掩蓋起來,然後跪下向樵夫的新墳磕頭,拜了四拜,以為神不知鬼不覺,站起來往渡船頭逃亡去了。

鑑賞故事

這個故事出現在某些寺廟的籤詩戲文裡面。民間故事流傳,韓信因為殺了 樵夫,壽命被折十年。這件作品在台南市佳里金唐殿正殿後方的水車堵,和 另一邊對稱位置上,以秦檜為名的作品相呼應。或許匠師有意用「名將背義」 和「奸相為善」作文章,警喻世人。汕頭何金龍的剪黏除了人物精美之外, 主題常有出人意表的表現,被後世尊為大師留名千古理所當然,佳里金唐殿 用心維護,保留前人智慧功德無量教人讚賞。

登台拜將

作品出處 雲林縣水林鄉 蕃薯寮順天宮

所在位置 偏殿樑枋

類型 彩繪

作者 洪平順

年代 1976

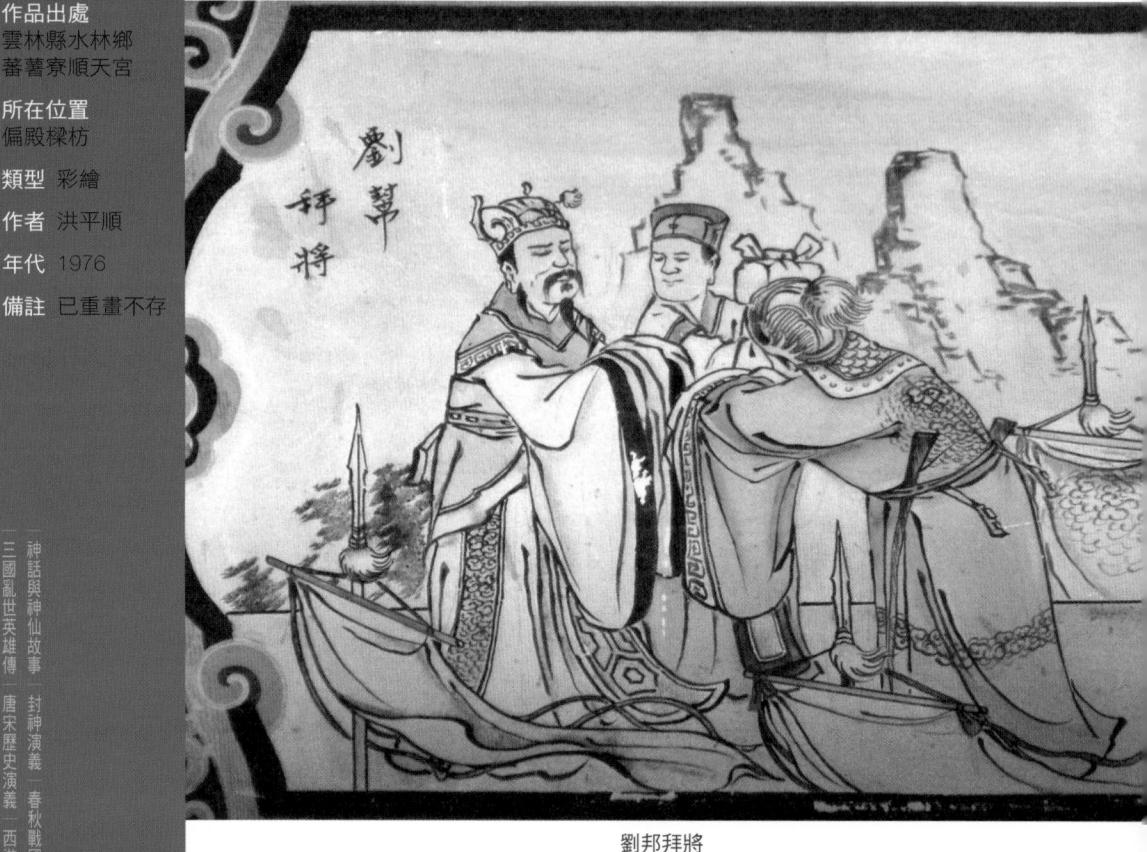

四周可見營帳旌旗飄迎,劉邦以隆重 的軍禮封立韓信為大將軍,韓信恭敬 的參拜,一旁的蕭何見證此一重要的 歷史場面(「幫」為邦的誤字)

韓信來到劉邦營裡,與蕭何見過幾次面,蕭何對 他的才華十分賞識,一再表示會向劉邦推薦。韓信等了 好久都沒有消息,對劉邦不再抱持希望,但經過「蕭何月下追韓 信」之後,終於把韓信推薦給劉邦,同時請劉邦一定要用最隆重 的禮儀,拜韓信為大將軍。

劉邦覺得很奇怪問蕭何,「以前跑那麼多人,從沒看過相爺去找回來一個,為什麼一個韓信,讓你追他三天三夜,還要我為他『登台拜將』,這會不會太離譜了?韓信真的那麼利害嗎?」蕭何說:「主公,你要打天下沒有韓信你辦不到。」劉邦又問:「韓信?要怎樣才能讓他甘心為我打天下呢?」蕭何答說:「要韓信死心塌地的為你付出,一定要用最高的禮節拜他為將,不然韓信的心,你收不下來。」

劉邦問韓信,「將軍你能帶多少兵馬?」韓信反問劉邦,「主公部下的將軍,最好的能帶多少?」劉邦說某人可帶五萬,將軍你呢?韓信說:「末將『多多益善』」。韓信見時機成熟,把張良給他的角書拿給蕭何看,蕭何很是意外說:「有張先生的薦書怎麼不早拿出來呢?」蕭何把角書轉呈劉邦,劉邦才決心重用韓信,並吩咐屬下準備拜將的所有工作。

就職典禮上,韓信走上軍容威儀的大壇,劉邦則以最誠 摯的大禮請韓信就位,封韓信為「破楚大元帥」,統領三軍, 準備和項羽展開一場「逐鹿中原」的大戰。

Look Story

鑑賞故事

此幅故事的題材出自《史記·淮陰侯列傳》,為畫師洪平順在雲林水林蕃 薯厝順天宮的舊作,人物造型和背景都屬於小品,沒有華麗的線條。這類小格 裝飾物件的作品,往往只在表現故事概況,並不是畫師展現技術的地方。洪平 順師父於民國一〇三年(2014)再次替順天宮彩繪,題目和畫風有耳目一新的 氣勢。

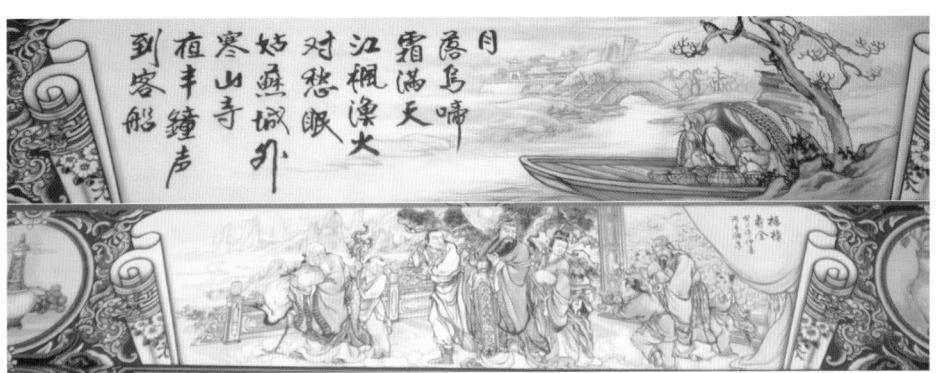

〈楓橋夜泊〉詩入畫 (上)、福祿壽全 (下),2014年12月18日水林蕃薯厝順天宮洪平順的新作

三國亂世英雄傳|唐宋歷史演義|西遊記|台灣神明傳説|佛的故事|封記終詞仙故事|封祁濱第|春秋鼍圖郡雄|楚沙字翼靴|大沙居天房

蒯通說韓信

作品出處 雲林縣水林鄉 蕃薯寮順天宮

所在位置 偏殿樑枋

類型 彩繪

作者 洪平順

年代 1976

備註 已重畫不存

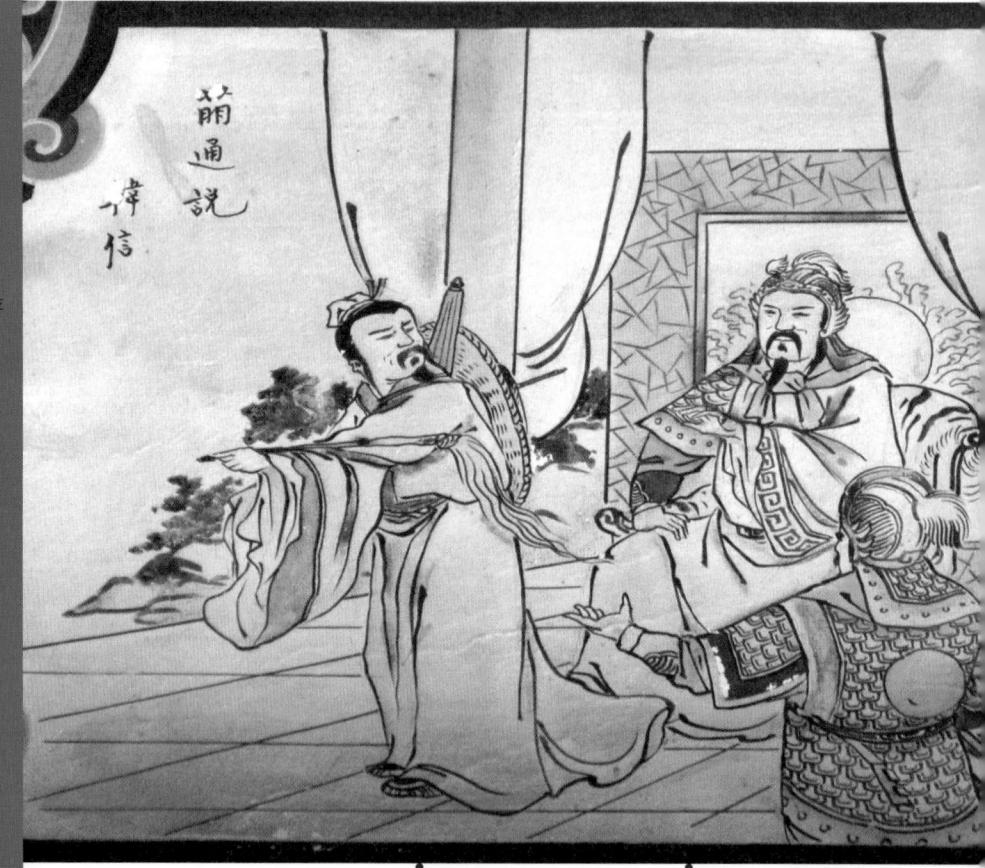

蒯通

預知劉邦日後會對韓信 不利,多次建議韓信應 把握時機自立為王,但 韓信自認有功得以全身 而退,並不採納

韓信

韓信「登台拜將」後,劉邦請他說說天下大勢,在 好析項羽的狀況後,劉邦 大喜,遂受重用,逐漸助 劉邦取得江山

韓信受到劉邦重用之後,果然大展長才,替劉邦 北攻燕代,東伐趙齊,更以破竹之勢摧折西楚霸王二十 萬大軍。劉邦這個時候終於相信韓信有這個能力,可是劉邦又怕 他有二心,於是封韓信為齊王攏絡他。 另一方面,項羽派武涉去勸韓信自立為王,想利用韓信牽 制劉邦。項羽打著如意算盤,想要和韓信、劉邦三分天下。但 是韓信不想背叛劉邦,讓項羽的使者武涉無功而返。

韓信的手下蒯通也想替自己謀一份更好的職位,常常藉機 和韓信談論天下大勢。蒯通懂得命相學,幾次和韓信都聊到命 格的事,有一天韓信要蒯通幫他看相。蒯通看了韓信的面相之 後說:「從君侯的背面來看貴不可言,但吉中帶凶。」

韓信問蒯通是什麼意思?蒯通分析天下大勢給韓信聽, 又把他和劉邦及項羽三個人之間的矛盾做一個通盤的分析。他 說:「以君侯的能力和功勞來說,主公怕你背叛,項羽怕你攻 打。不論你站在哪一邊,對君侯的生命都有危險。只有利用這 個機會自立為王,和楚霸王項羽、漢王劉邦,三分天下,才可 以保全你的性命。再拖下去,對君侯恐怕有危險。」

韓信終究不忍背判劉邦登台拜將的知遇大恩,自我安慰 的告訴蒯通說:「我相信天下安定之後,劉邦一定不會虧待我 的。」蒯通看韓信聽不進他的話,就離開他了。

◎ 蒯(万乂历 V),即草名,可編草鞋草蓆。

鑑賞故事

韓信在劉邦麾下得到發展的空間,因為戰功彪炳被劉邦封為三齊王,一個「國士無雙」的軍事家於焉誕生,並在歷史洪流中留下姓名。這件畫作裡,韓信坐在太師椅上,蒯通以道士的扮相出現,背後有草笠和雨傘,看來是準備離開韓信的打扮,而韓信伸出手好像要挽留,但進言不被採納的蒯通已轉身,似乎去意堅定。

作品出處 彰化市南瑤宮 所在位置 三川殿 類型 石雕 作者 不詳 年代 不詳

三國亂世英雄傳 唐宋歷史演義 西遊記 台灣神明傳說 佛的故一,就語與誠仙故事 封蔣演義 春秋蜀國群雄 楚漢爭戰戰 大漢扇

九里山十面埋伏

手持旌旗的士兵 故事中手持幡旗、交 戰不息的士兵,旗面 也點出主題名稱

項羽 頭插雉尾, 與人交戰

楚霸王項羽,一個被歷史學家和文人不斷傳誦的 英雄人物。對他而言,「成王敗寇」的標準似乎不影響 他在人們心中的地位。楚漢相爭之際,項羽一生打過無數勝戰,

廟宇看聽

彰化南瑤宮

彰化南瑤宮主祀天上聖母。日治時期台灣民間社會流行西洋裝飾語彙,南瑤宮建築也出現了繁複的建築,即今之後殿,可惜未被完全接受,後來又在前方增蓋正殿,形成今日中洋同現的特殊風格。整體來說,南瑤宮正殿仍以常見的閩南式宮殿建造,裝飾作品則大量使用典故,呈現多元面貌,除了通俗的演義故事之外,還出現不少江湖俠義民間戲曲與故事,是一座充滿挑戰的民間文學藝術館,有興趣的朋友不能錯過。

幾次還打得劉邦連還手的力氣都沒有。但是在鴻門宴上,項羽沒 聽亞父范增的話除掉劉邦,是他一生最大的錯誤。

漢王劉邦,一個小小的亭長,混身散發出一股無賴的氣味。 他不像項羽出身官宦世家,有榮耀的家世,但是他知道自己的缺 點在哪裡,他可以為了生存,把家小都棄之不顧。他懂得用人, 重用蕭何、張良、陳平、韓信等人。劉邦放開手讓韓信發揮軍事 長才,韓信即運用計策,配合張良燒掉的棧道,「明修棧道,暗 渡陳倉」,最後讓項羽兵敗如山倒。

在九里山把一世英名的項羽團團圍住,垓下敵軍數十萬,風 中傳來楚歌聲,烏江邊,部下勸他回江東整備兵馬東山再起,可 是,霸王項羽已經「無顏面對江東父老」。

鴻門宴中向他乞憐的劉邦,此時轉身一變,成了閻王派來向項羽索命的鬼差。韓信,一個執戟郎,竟然也回過頭來,帶領思鄉的楚人高唱「十面楚歌」。

Look Story

鑑賞故事

台灣廟宇裡面的戲文大都是忠臣死節的故事,有關英雄末路的戲碼不算多,如彰化南瑤宮三川殿透雕花窗,有泉州惠安崇武石匠精雕的「九里山十面埋伏」,即是難得的一例。其造型線條溫潤,人物個性鮮明,景物層次分明,交疊出動感十足的場面,實在是雕工精彩的好作品。其中霸王項羽頭插雉尾,一手大刀一手持鞭,面對敵軍依然英姿勃發。小兵手上大幡寫著「九里山十面埋伏」,是這件作品唯一可供辨識的線索,而從文字推敲角色,能認出來的也只有項羽一人,其他的角色沒辦法對號入座。

三國亂世英雄傳:唐宋歷史演義、西遊記:台灣神明傳說:佛的故事,不言身添仙古事:孝祁消義,看利蘭國郡雄,楚漢爭嚴單,大漢展天威

霸王別姬

虞姬 雙手舞劍,為項羽獻 舞,舞罷即自刎而死

虞姬,項羽的愛妾,善於舞劍,仰慕項羽英雄蓋 世,下嫁給項羽為妾,跟著項羽南征北討、形影不離。

當項羽被韓信十面埋伏,兵困九里山時;張良命令將士高唱 楚國歌謠,從四面八方傳進楚軍營中,令楚兵士氣渙散。

項羽在營中喝著悶酒,慷慨激昂唱出「力拔山兮氣蓋世,時 不利兮騅不逝;騅不逝兮可奈何,虞兮虞兮奈若何。」虞姬聽完 便拿出寶劍獻舞。

虞姬接著唱出「漢兵已略地,四方楚歌聲;大王義氣盡,賤 妾何聊生。」唱罷即用寶劍自刎,算是為項羽送行。

英雄美人,自古以來多被稱誦。雖然有人再三警惕說美人是 紅顏禍水,但唯有虞姬被傳唱千年。

宋朝的蘇軾在〈虞姬墓〉就說了「帳下佳人拭淚痕,門前壯士氣如雲;倉皇不負君王意,只有虞姬與鄭君。」

清朝詩人何浦的〈虞美人〉也唱吟「遺恨江東應未消,芳魂 零亂任風飄;八千子弟同歸漢,不負軍恩是楚腰(虞姬)。」

京劇有「霸王別姬」,演的也是這個故事。項羽在虞姬死後

作品出處 台南市北門區 蚵寮保安宮

所在位置 偏殿

類型 彩繪

作者 潘麗水 年代 1966

120

西楚霸王 項羽在九里山中計被韓信圍困,自覺「無顏見江東父老」,在烏江畔拔劍自刎

帶著殘兵敗將逃到烏江邊,江邊一個老漁父勸項羽回江東再做準備,誰知道項羽表明「無顏見江東父老」,當場拔出寶劍自刎而

死。一代霸王的故 事,就這樣留給後 人千古傳唱。

春秋武廟「霸王別姫」戲文彩繪

鑑賞

鑑賞故事

「霸王別姬」的主題在台灣廟宇裝飾戲文中出現的頻率不高。畫中項羽表情凝重坐在椅子上,配劍出鞘落地,以雙手支撐重量;一旁桌案放著酒壺和酒杯,虞姬就在項羽面前舞劍。虞姬的髮辮與衣帶隨舞翩翩飄揚,雙手持劍突然轉身迴旋,表現出巾幗不讓鬚眉的態勢,一動一靜形成強烈的對比,畫面看似平淡,但從情境來想像,卻是波濤暗伏,值得讓人對照戲曲情節,有扣人心弦的味道。

楚漢 爭霸戰 -

作品出處 高雄市鼓山區 哈瑪星代天宫 所在位置 正殿水車堵 類型 剪黏 作者 葉進益 年代約1953

未央宮呂后斬韓信

呂后

民間故事傳說性格剛毅的呂后 下令殺韓信,但司馬遷的《史 記》對其評價不惡,有「政不 出戶,天下晏然」之語

蕭何

蕭何曾月下追韓信,極力推薦韓信為大將軍。後來韓信威信坐大,民間則流傳他用計引韓信到未央宮

韓信

敗項羽後,聲勢如日中 天,自立齊王,因此引 發劉邦不安,也埋下後 來呂后的殺機

韓信打敗項羽,但他的功績與能力卻讓劉邦很不安。劉邦的心,皇后呂雉或許知道。

劉邦出外征戰後,呂后命令蕭何請韓信入宮。

韓信的部下勸他小心一點,對劉邦和呂后要有防備之心。韓信回答,主公當年「登台拜將」的時候,曾經答應他「城內不殺,城外不殺,見天不殺,見地不殺」。另外又約定,只要刻著「韓信」名字的刀 ,都不可以拿來殺他。相信主公不會殺他,更相信蕭何也不會騙他。韓信在內室和部下說完話,穿好朝服就跟著蕭何進宮。

但蕭何在中途忽然消失,讓韓信開始感到不安。

韓信站在呂后面前。呂后責備問韓信:「你為什麼要幫陳豨 造反?論罪應該誅滅三族。」韓信經過一番辯解,仍然說不過呂 后,最後說起當年主公登台拜將,曾答應他「四不殺」,和韓字 兵器不落身的約定。

呂后叫人拿出一把砍柴的柴刀,說這把柴刀是那個為你指路的樵夫留下來的,「你一定想不到,天下的兵器,竟然有一把沒烙上韓大將軍的柴刀會落在哀家的手裡吧!」呂后陰冷的語氣, 一字一字鑽淮韓信的心裡,讓韓信不由得冷汗直流。

韓信說:「你去哪裡找一個不見天,不見地,不是城內也不 是城外的地方,殺我。」

呂后,果然是呂后,她早就準備好了,從齒縫中狠狠擠出「今 天哀家就在未央宮這個角樓的鐘室裡面,用大鐘套住你,然後再 用這把樵夫的砍柴刀,解決你。」

韓信這個時候大嘆說,「蕭何啊!蕭何,昔日我夜奔他方,你月下追韓信,讓我大展才能,功名半世;今天你用計騙我入宮,致我於死地而不救,真是『成也蕭何,敗也蕭何。』,我悔不聽蒯通之言。天啊!」

「來人啊!此時不殺更待何時?行刑。」無情又淒厲的聲音 滅了一世英名的韓信最後的怨聲。

相傳,韓信發明賭博給兵士們當休閒活動,民間有句俗話 說「韓信設賭害死人」。又說「韓信要死哭三聲,賭仔要給戇仔 贏。」(韓信發明賭博害死人;韓信臨死之前哭三聲,說賭博這 檔事,要給笨的人贏。)

鑑賞故事

「未央宮斬韓信」是京劇中的名戲,民間對韓信的死也有傳奇性的情節流傳,上述的故事就是以民間版本加上說書的形式寫成的。代天宮的這件作品由剪黏施作,人物個性符合故事情節。蕭何、呂后、韓信等,造型皆美。

此處出現了蕭何,雖不符情節,卻有畫龍點睛的效果,讓觀賞者抬頭一望就知道蕭何、呂后與韓信三個人在這個故事中的關係。匠師葉進益師承父親葉鬃。

大漢 展天威

漢朝在劉邦開基之後,領土獲得擴張, 但內部卻有皇位繼承的問題發生。 幸好張良替太子找來隱居在野的四個老人「商山四皓」, 讓劉邦最後放掉與戚夫人所生的如意為東宮太子的念頭。 這些因為皇位和姻親之間的關係所產生的爭端, 歷史中未曾間斷,「觸金磚」姚剛之死, 只是歷史洪流中一個小小的浪花而已。 另外漢朝聲威遠播,但也付出不少忠臣烈士的性命, 連女子也不得不遠離家鄉前去他邦和番。 這和自由戀愛千山萬里追求的異國婚姻可是不一樣的。

| 商山四皓 | 昭君出塞 | 孝感赤眉 | 馬援老邁報國 | 觸金磚

三國亂世英雄傳。唐宋歷史演義。西遊記《台灣神明傳說》佛的故事。

商山四皓

作品出處 彰化縣鹿港鎮 金門館

所在位置 殿內樑枋

類型 彩繪

作者 陳壽彝

年代 1999

商山四皓

因避秦朝亂政而隱居的四位 德高望重的賢者,傳説住在 山洞,吃紫芝果腹

劉邦寵愛戚夫人,戚夫人卻擔心呂后會因為劉邦 的寵愛而嫉妒她,一直要劉邦把兒子如意立為東宮太 子,她想母以子貴,這樣子就不怕呂后了。劉邦也覺得和呂后生 的兒子劉盈太過仁弱,想要廢長立幼,改立如意當太子。

另一邊的呂后也在擔心兒子太子的地位不夠穩固,派人去 找張良幫忙。張良請來商山四個有德行的老人,要太子劉盈把他 們奉為上賓,用最高的禮節招待他們。

這四個老人聽說是秦朝時代,為了躲避秦朝苛政跑到山裡隱居的高士。因鬚髮皆白,因此被稱為「商山四皓」。他們分別是東園公——唐秉,字宣明;夏黃公——崔廣,字少通;綺裏季——吳實,字子景;甪里(音,路里)先生——周術,字元道。四個老人都很有德操,名望很好。

劉邦知道太子請到商山四皓後,跑來拜訪這四個老人。劉邦問他們說:「我多次召請諸位,你們都避不見面,今天為什麼願意和太子在一起呢?」商山四老回答說:「陛下輕視文人,動不動就是訓斥和責罵,我們不願接受這種屈辱,跑到深山隱居不問世事。今天太子仁孝聞名天下,天下士子都願意為太子效力,所以我們願意前來。」

劉邦看到太子劉盈能夠讓天下名士為他效力,知道他的氣

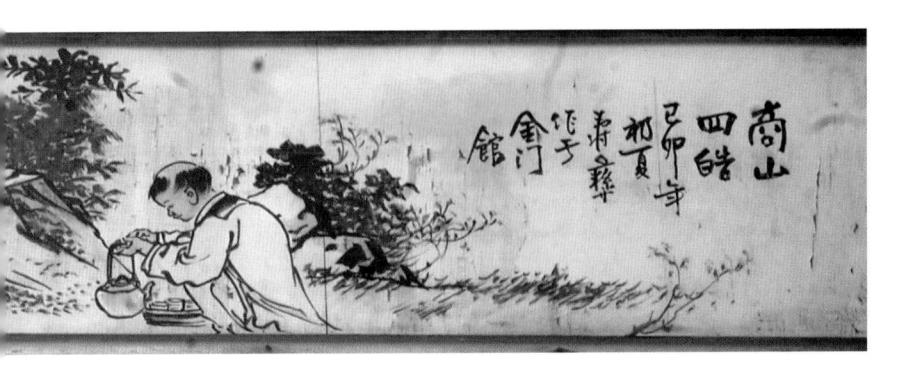

鹿港金門館

鹿港金門館主祀蘇府王爺,清領末期稱浯江館。金門館不同 於其他原鄉信仰移植的宮廟,反而像是——因職務需要奉派他鄉 的同鄉子弟,為了心靈上的需要迎請故鄉神明加以奉祀,所形成 的聚會所。蘇府王爺,原祀於浯州嶼(今金門縣的金湖鎮)浯德 宮,這也是金門館較早原稱「浯江館」的由來。民國八十八年 (1999) 整修成今天的樣貌。廟裡幾件牆壁的古早彩繪,是金門 館最珍貴的藝術瑰寶,能留下來,實證主事者獨具慧眼文心。

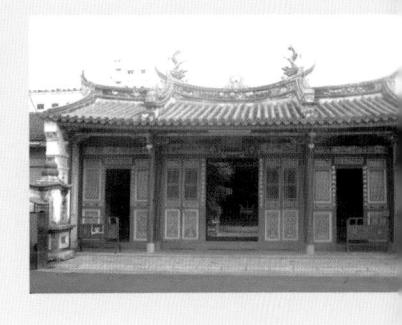

勢已經成熟,有能力處理國家大事了,就打消改立太子的念頭,並且告訴戚夫人說:「從此呂后真的就是妳的主子了,妳要好好和她相處,希望在我死後,她會因此對妳好一點。」

Look &

鑑賞故事

這件作品不像竹林七賢可以勉強套入每個人的姓名,只能對這件作品泛稱「商山四皓」。在廟宇裝飾當中,常常看得到這個題材,有的寫「松山四皓」,或是「崧山四皓」,說的都是同一個故事。一般而言,故事裡的張良或劉盈太子等人不會出現。此件作品是台南赤崁陳壽彝畫師所作。

||三國亂世英雄傳||唐宋歷史演義||西遊記||台灣神明傳說||佛的||市書身亦作古書||圭赤光導||『希華圓書本||紫光』第章

昭君出塞

作品出處 雲林縣古坑鄉 嘉興宮

所在位置 殿內

類型 壁畫

作者 陳燈

年代 1960

侍女

有騎馬有徒步,每 位侍女的坐騎和服 飾皆用色不同,也 烘托出王昭君的主 角特色

王昭君

漢與匈奴和親下的悲情人物,家喻戶曉,也成為後世許多文學作品中歌頌的題材,甚至流傳至東瀛。圖中昭君懷抱琵琶,騎著瘦馬,一路彈奏出關

詩詞題寫

「平城圍後幾和親, 不斷邊烽與戰塵;一 出寧胡終漢世,論功 端合勝前人。」 出自元吳師道〈昭君 出塞圖〉

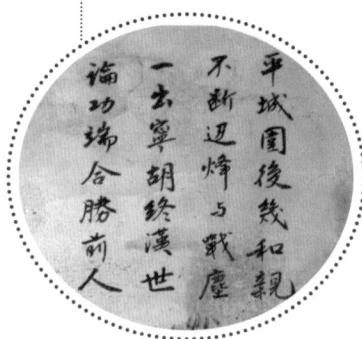

中國歷史四大美人之一的王昭君,本名王嫱,靠著自己天生的姿色,不願意賄賂畫師毛延壽。毛延壽知道王昭君不送禮,故意把她的畫像畫醜了,又在她的臉上點上剋夫痣,想讓皇帝看到畫像就不想寵幸她,叫她永遠被關在幽暗的深宮。

王昭君進宮之後一直等不到皇帝的關照,以為皇帝不喜歡自己,剛好在這個時候,匈奴呼韓邪單于跑來向皇帝要求和親, 王昭君主動向皇帝請旨要遠嫁番邦。皇帝不知道王昭君長得什麼樣子,只看過畫醜的畫像,很快的答應了王昭君的請求,並把王昭君封為公主。王昭君要離開皇宮之前,照例要向皇帝辭行,這個時候皇帝才看到王昭君的真面目,結果驚為天人,心想:「這個宮女那麼漂亮,怎麼我在畫譜裡面都沒發現?」心裡有很大的疑問,遂命內侍把宮女的畫冊拿來比對,才發現原來是畫師把王昭君畫醜了。雖然捨不得把王昭君送給別人,但是已經來不及了,王昭君已經和單于見過面,算是「點交」清楚了;君無戲言,只好忍痛把王昭君送走。皇帝送走王昭君之後,命人去找畫昭君的畫師,準備找他算帳,只不過毛延壽得到風聲,已經連夜逃亡到番邦去了。

王昭君被欽差護送,來到塞外沙漠中的匈奴,除了請單于 答應永遠要臣服漢朝之外,還請單于殺掉毛延壽替她報仇。

鑑賞故事

中國歷史中被人傳誦的四大美女有——戰國時期越國的西施、漢朝的王昭君、三國的貂嬋和唐玄宗時的楊貴妃。四大美女有時會被匠師以「套作」方式,做成小件的作品放在次要的位置。像這樣單獨成畫的作品不算多,畫師配合畫面,把送行護駕的人馬都畫出來,豐富畫作內容,讓觀賞的人多些人物說故事,很不簡單。作品出自雲林縣古坑鄉嘉興宮,為陳燈畫師的作品,筆觸近似民俗畫。畫面中王昭君騎馬,身披風衣雪帽、懷抱琵琶,前方侍女執鞭陪伴,欽差在前面帶路,是一件結合歷史戲曲藝術的好作品。

孝感赤眉

作品出處 雲林縣麥寮鄉 拱範宮 所在位置

類型 石雕

作者 蔣九

年代 1932

取米部下

因為蔡順的孝心, 赤眉軍首領吩咐 手下取出三斗白 米送他

赤眉頭領

新莽時期赤眉軍起事,起 事者為了區分敵我,都將 眉毛染紅,故稱作赤眉軍。 首領在造型上不失大將風 節,與一般將領無異

「因為黑色的桑葚比較甜要給母親吃,那些紅色的桑葚會酸,是給自己吃的。」赤眉頭領聽完,覺得這個孩子年紀小小,就知道 把好東西留給母親,對蔡順的孝心非常感動,叫人拿了白米和牛 給蔡順,但蔡順沒接受。

蔡順 採桑時細心地分出紅 黑桑葚,準備給母親 吃的是熟甜的深紫黑 色桑麦,讓赤眉軍首 領大為感動

廟宇看聽

麥寮拱範宮

麥寮拱範宮主祀天上聖母林默娘。建廟年代在清康熙施琅奉旨征南明成功後不久。本廟曾經歷拆除改建的危機,幸好鄉親文化自信及時興起,把一座具有高度文化歷史與藝術的大廟保留下來,傳承給下一代。近年(2015)以日治昭和年間重修為藍圖進行整修中。相信修建完成後,會替台灣傳統建築留下一記美麗的範例。

鑑賞故事

匠師蔣九雕琢「孝感赤眉」這件石雕,從人物造型來看,赤眉頭領有大將 的氣勢。所謂孝感動天,能被孝子感動的人也會被人尊重。匠師用「大將之 風」打造赤眉軍的首領,應該也是對一個有仁義之心的盜賊的尊重。

雲林麥寮拱範宮原本在民國九十四年(2005)間,曾有一度瀕臨拆除的命運,幸好在鄉親和當時主事者以及地方主管單位的搶救下,才被留下來。

拱範宮和北港朝天宮兩座廟分別擁有台灣兩處(三件)罕見造型的八卦藻 井;而拱範宮正殿裡面,泉州溪底王益順這一派作品,是唯一一組未封明鏡 的八卦藻井。和北港朝天宮左右護龍,漳州派陳應彬封住明鏡的一對長枝八 卦藻井,有截然不同的表現技法。如此工藝值得文化和觀光局處及地方同心 協力,好好維護和運用,加強地方人士的文化自信,形塑地方文化特色。

馬援老邁報國

作品出處 雲林縣斗南鎮 大東里泰安宮 所在位置 殿內樑枋 類型 彩繪 作者 不詳

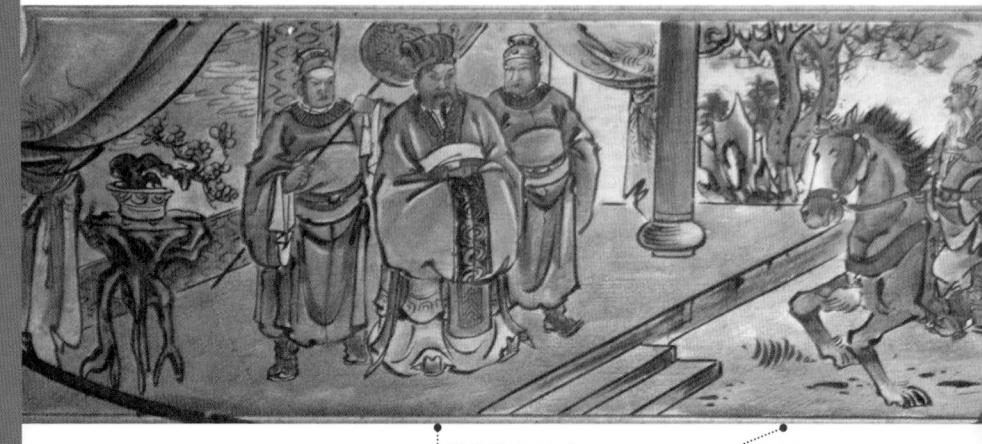

漢光武帝劉秀

劉秀堪稱善武的軍事 家,統一天下後登基稱 帝,在位期間史稱「光 武中興」

馬援

年逾六旬仍請命披 甲出征,並在殿前 操兵演練,「老當 益壯」不服輸

(大波將軍馬援,東漢光武帝劉秀復國名將之一。 馬援雖然幫劉秀那麼多,卻因為女兒是皇后,沒列入凌 煙閣雲台二十八將之內。

十二歲父親死後,馬援由哥哥扶養長大。年輕時曾在王莽的新朝時擔任督郵,因為押解重犯途中,放走人犯,最後棄職逃到北方。馬援在那裡結交豪客俠士,同時經營畜牧牛馬的生意,累積了很多家產。變成有錢人之後,還是非常慷慨,常常幫助豪傑俠士,因此名聲遠播。

王莽末年,隗囂聽說馬援的名聲,聘他做為「綏德將軍」 一同平息天下紛爭。劉秀起兵討伐王莽時,隗囂命令馬援送書信 到洛陽,劉秀親自接待。劉秀被馬援忠義仁勇的氣慨感動,邀請 馬援一起討伐王莽的行動,馬援也被劉秀的真誠對待感動,轉而 投效劉秀。

大東泰安宮

大東泰安宮主祀沈彪,當地善信稱祂叫「沈祖公」。形式為鋼筋混凝土仿閩南式建築風格,有燕尾翹脊。民國七十三年(1984)重建,七十六年二月十八日安座,是為現今廟貌。廟裡的裝飾圖案大都以歷史典故為主。不少作品的布局和人物構圖與台灣發行的愛國獎券插圖相似,由此或可推論傳統藝術與出版品會互為交流。

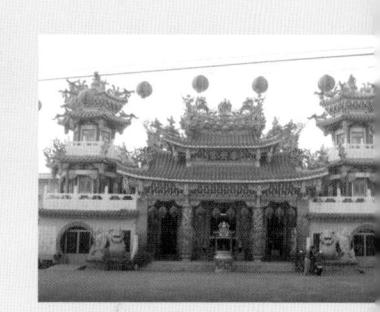

劉秀打敗王莽,復國成功登基帝位歷史上稱他為漢光武帝。 當時北方匈奴人時常擾亂邊境,馬援被派去當隴西太守, 經過苦心經營,北方的匈奴慢慢歸順漢朝,讓光武帝有時間收拾 各方的亂軍。

南方交阯國叛亂,馬援被封為「伏波將軍」前去征討,平息戰亂班師回朝,又被封為「新息侯」。當匈奴和烏桓再發生叛亂的時候,馬援已經六十多歲了,他向皇帝請旨出戰,皇帝憐惜他年老,沒答應他的要求。馬援說身為男子漢大丈夫,應該要死在沙場,要求皇帝讓他在殿前演練,證明他還有體力為國家效勞。劉秀看他騎在馬上還很有精神,又看他意志堅定,於是派馬武和耿舒一同出征。這也是「老當益壯」典故的由來。

鑑賞故事

東漢名將馬援,雖然戰功彪炳,但是因為和皇室有姻親關係(女兒嫁給劉 秀第四個兒子漢明帝劉莊),沒被歸入「雲台二十八將」開國功臣裡面。這 件作品的處理,脫離傳統彩畫,但在當時仍然頗受到市場歡迎。

觸金磚

作品出處 台南市學甲區 慈濟宮

所在位置 對看堵

類型 剪黏

作者 何金龍

年代 1929

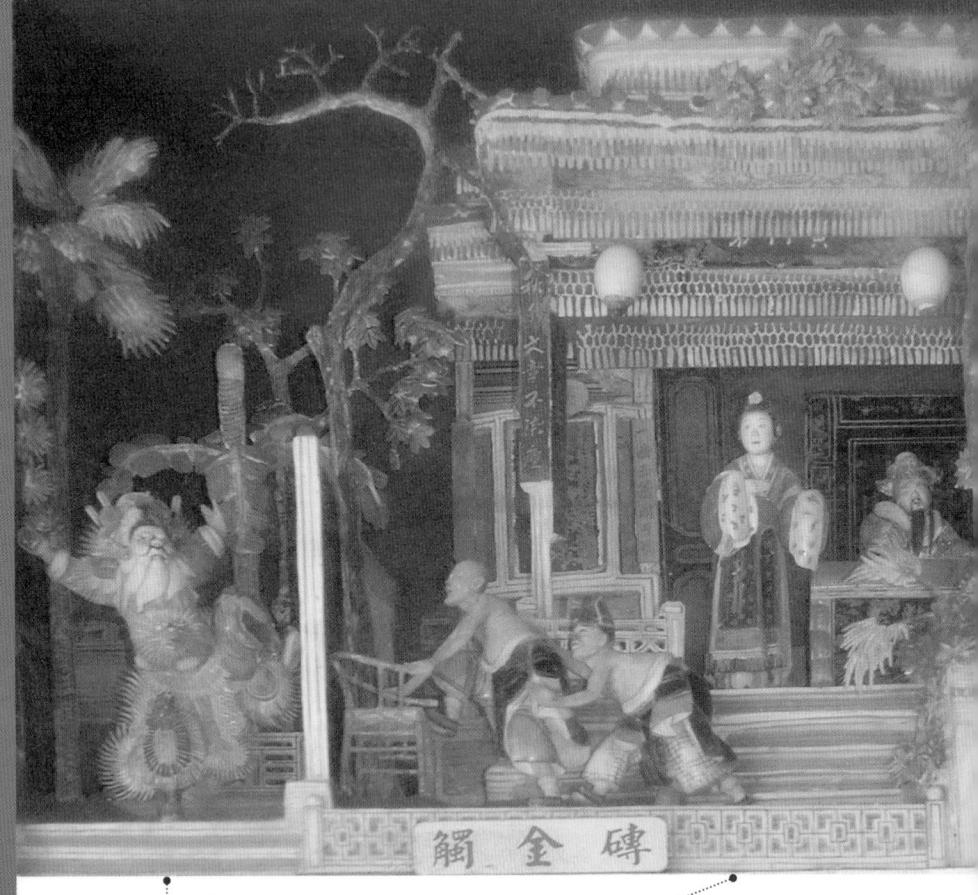

馬武 聽見出生入死的弟兄 被賜死,手拿金磚氣 憤難擋的進宮上奏

郭妃與劉秀

郭妃用計讓光武帝劉秀 喝酒亂事,在一旁指揮 太監。被灌醉的劉秀則 一臉醉態,沒有分辨是 非的能力

東漢開國大將姚期的兒子姚剛,因為建立功勞, 班師回朝後得到光武帝劉秀設宴款待,宴席當中,郭 妃的父親郭榮,看到劉秀對年輕人姚剛百般禮遇,心裡很不是滋 味,用言語嘲諷姚剛,姚剛年輕氣盛和郭榮吵架,一時失手把郭 榮打死了。 郭妃知道之後,對姚剛非常怨恨,她向皇帝劉秀哭訴,要劉秀殺 姚剛給她爸爸賠命。

姚期在兒子姚剛闖禍之後,向劉秀提出告老還鄉的要求,劉秀挽 留姚期,姚期一時之間不便太過強硬,他知道劉秀好酒,於是提出『光 武戒酒百日』當作留任的條件,劉秀歡喜的答應了。

劉秀在討伐王莽的時候,因為有這一班兄弟的幫忙,才讓他復國 成功登上帝位。當年曾經答應與他出生入死的姚期「姚不反漢,漢不 斬姚。」所以赦免姚剛的死罪,把他改判充軍。

郭妃心裡一直掛著父仇,明知道皇帝劉秀和姚期的約定,也知道皇帝劉秀只要喝醉酒,就不能夠理性處理事情。她用計哄騙劉秀喝酒,喝到一半時,郭妃慫恿劉秀宣姚期入宮。喝了酒的劉秀要姚期向郭妃賠罪,姚期也當面向郭妃請罪賠禮了。但是郭妃心裡卻沒有罷手的意思,她假裝接受姚期的賠罪,一邊繼續灌劉秀的酒,最後把劉秀灌醉。

郭妃看到劉秀醉得昏昏沉沉,命人放下珠簾,她隔著珠簾假傳劉 秀聖旨,先是殺掉姚期,鄧禹力保無效也撞死宮牆,其他的開國元勳 聽到消想紛紛進殿求情,雲台二十八將,一個一個跑到金殿,被郭妃 假傳聖旨處死。

馬武聽到消息趕到皇宮,想要叫醒劉秀,已經來不及了,一幫弟 兄都被陰險的郭妃害死了。馬武覺得沒有意思,拿出御賜金磚往頭上 砸去死了,金磚又從馬武手中掉下來砸死太監。光武帝劉秀酒醒之後, 才知道已經鑄成大錯,在太廟設立靈堂祭奠列位兄弟。

劉秀進入太廟祭拜的時候,感覺陰風慘慘,還隱 約聽見有人大罵「昏君還我命來」、「昏君 還我頭來」,最後劉秀精神錯亂,發狂死在 太廟。

這件作品以玻璃剪黏呈現,由何金龍巧手製作。老將馬武手裡拿著金磚,一腳踹向宮門,門後兩個太監用太師椅頂著宮門,皇帝劉秀趴在桌上,郭妃站在旁邊望著宮門。兩個太監上身打赤膊,增加戲劇張力;出力,流汗,脫衣。一件多層次的作品,讓人百看不厭。(這齣作品,是戲不是歷史。京劇有這一齣戲,劇名〈打金磚〉。)

三國亂世 英雄傳

三國演義裡面,單就關公過五關就占了名劇三分之一。
而呂布、趙雲、孔明、張飛等人都有精彩的故事引人入勝。
連勸服關公的魏將張遼(字文遠),
都把東吳的孫權殺得上天無路、入地無門
一「張遼威震逍遙津」,
威名直壓一千多年後不時登上台灣島的海盜蔡牽。
相傳若小孩哭鬧不停,一句「張遼來了」,立時止哭。
這麼精彩的故事,就在你我誠心祈禱的神明殿堂,
或以木雕、石造,或是泥塑、剪黏、彩繪與交趾陶出現,
也成就了一庄一境的文化寶庫和藝術殿堂。

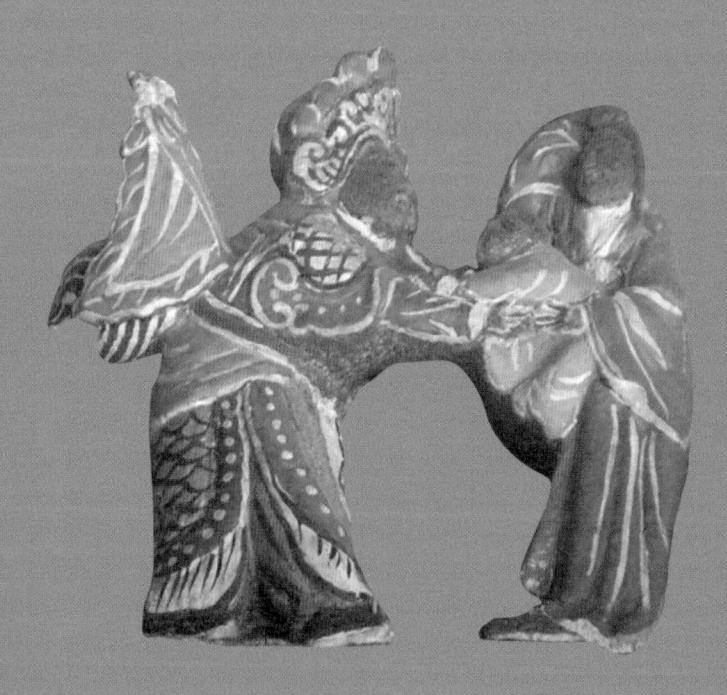

| 文姬歸漢 | 李肅説呂布 | 謀董卓曹操獻刀 | 王允獻計 | 屯土山約三事 | | 秉燭達旦 | 掛印封金 | 千里尋兄 | 孔明初用兵 | 井邊糜夫人託孤 | | 趙子龍救阿斗見劉備 | 群英會孔明舌戰群儒 | 周瑜與蔣幹 | 華容道捉放曹 | 義釋嚴顏 | 金雁橋 | 逍遙津 | 左慈戲曹 | 張飛智取瓦口隘 | 水淹七軍 | | 刮骨療傷 | 玉泉山關公顯聖 | 臥冰求鯉 | 以身質羊 | 東山捷報 |

文姬歸漢

作品出處 嘉義縣朴子市 春秋武廟 所在位置 殿內樑枋 類型 彩繪 作者 潘麗水

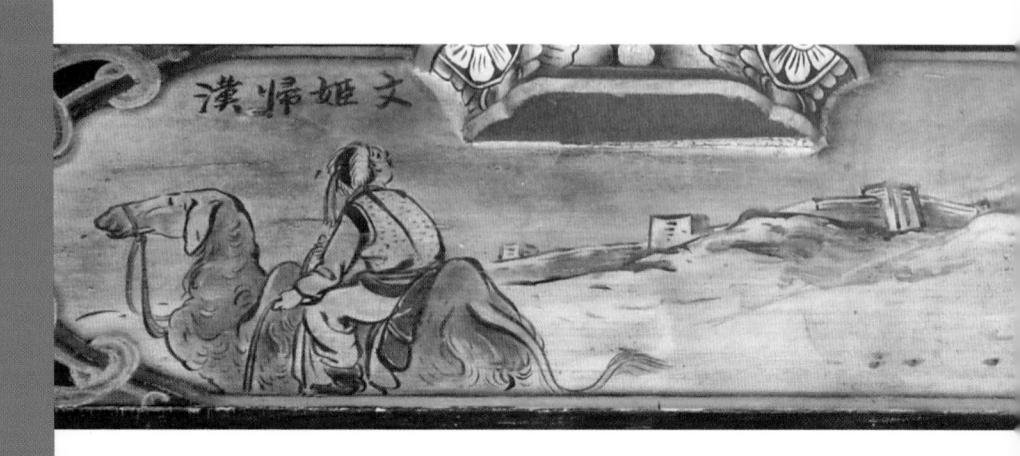

蔡文姬,名琰,原字昭姬,後人因避諱晉明帝司 馬昭的名字,把她改名文姬(王昭君的名字,也曾避諱司馬昭,被改為王明君)。文姬博學多才記性很強,在音樂上有 很高的造詣。父親蔡邕與曹操是好朋友,因為得罪宦官被流放北 方。董卓當權時,慕名蔡邕才華,以強硬的手段逼他入朝為官, 但因才華深受董卓敬重,曾經在三天內連升他三級。

蔡文姬長大以後嫁給名門之後衛仲道,丈夫死後回到娘家, 之後因為戰亂流落北方被匈奴兵捉去獻給匈奴左賢王劉豹為妾, 蔡文姬在匈奴住了十二年。

曹操當權的時候,聽說朋友的女兒被捉到匈奴,十二年來 日夜想念故鄉,因此和匈奴王交涉,要求匈奴王讓蔡文姬回國。

在曹操威權逼迫之下,左賢王劉豹同意交還蔡文姬。這個 時候蔡文姬已經替劉豹生了兩個孩子,蔡文姬得到消息,一方面 高興有機會回故鄉,另一方面卻又捨不得兩個子女,在這種矛盾 的心情之下,寫下千古傳唱的詩歌〈胡笳十八拍〉。

蔡文姬

《三字經》有「蔡文 姬,能辨琴」之流傳, 據説從小對音律聰敏, 能聽辨任一琴弦

左賢王劉豹

中國東漢末年匈奴人,納被擴至匈奴的 東漢女詩人蔡文姬為妾,生有二子。《史 記》記載:「匈奴謂賢曰『屠耆』,故 常以太子為左屠耆王。」東漢末年曹操 當權時,將附庸國南匈奴分成左、右、 南、北、中五部,左賢王改稱左部帥

駱駝

畫面中有駱駝與馬匹,以動物 特性點出不同地域的交界。駱 駝分成單峰駱駝與雙峰駱駝, 雙峰駱駝有耐寒的毛長,主要 生活在中亞、蒙古等地

鑑賞故事

「文姬歸漢圖」據說在中國唐朝就出現,盛行於南宋。潘麗水這件作品很有古味,用色也很淡雅,人物線條很美。畫裡的母親和幼子依依不捨,左賢王站在後面,一家人生離死別,讓人看著看著也要替他們感到傷心。春秋武廟整修屋頂時,本來連彩繪也要一起重建,但經嘉義縣文化局處出面協調,請廟方好好保護這些彩繪作品,廟方據說也同意了。民國一○三年(2014)整修只重畫三川殿前簷廊,內部保留舊作。

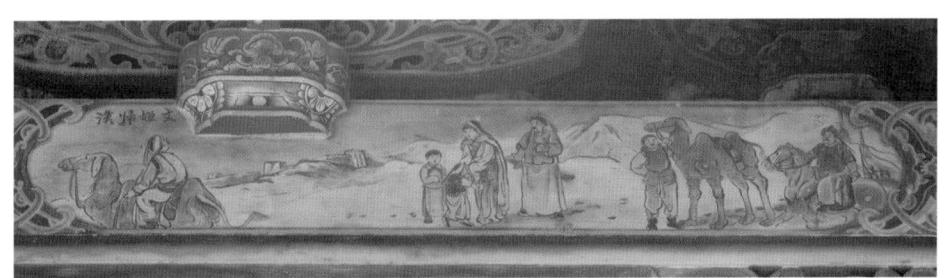

枋上有斗,斗上面再接另一件上挑的升拱,層層相疊到上方的樑,建築成一間廟宇的高度

李肅說呂布

作品出處 雲林縣東勢鄉 同安村開安宮

所在位置 殿內樑枋

類型 彩繪

作者 不詳

年代 約 1970 年代

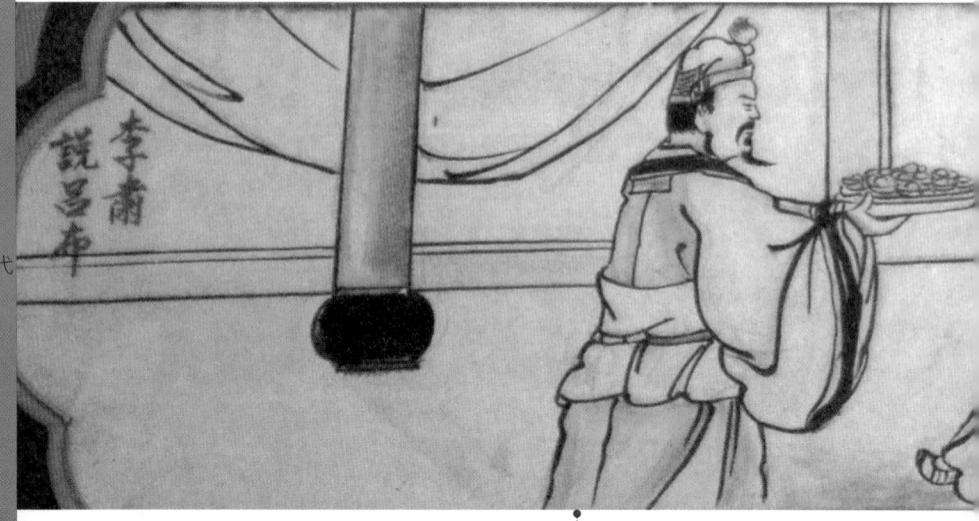

李肅 讓董卓奪得大權 的關鍵人物

東漢末年靈帝劉宏好色又昏庸無能,宦官張讓等「十常侍」為害朝政,大將軍何進又和宦官的權利產生矛盾,造成天下大亂。漢靈帝一死,何進假傳聖旨,召集各路兵馬進入皇城欲平宦官之禍。西涼刺史董卓,統領西涼兵馬二十萬,早就有叛國的打算。他接到何進的密詔也帶兵入關。

董卓想要扶植軟弱的皇子劉協為帝,讓他可以號令天下, 旋以強硬的手段逼迫文武百官同意。面對何進,董卓處心積慮尋 找機會想要除掉這顆絆腳石。

宮中混亂之際,董卓曾按劍站在宮門,他看到一個人躍馬 持戟在宮門外來回奔馳,那個人被各路英雄讚美不已,人人稱讚 「呂布英姿颯爽,武藝高強」。他看呂布勇不可當,似有天下無 敵之姿。有人告訴董卓,要奪權成功,得先除掉丁原;因為有丁 原護著何進,各路諸侯就會聽從何進的命令。但是要除丁原,就 須先收服呂布。呂布是丁原的義子,有呂布的保護,沒人能夠靠 近丁原。關節環環相扣,但是,只要找到源頭來個釜底抽薪,敵

呂布

「人中呂布,馬中赤兔」 為小説對他的描寫。張 飛則罵他「三姓家奴」

人再強的陣容就蕩然無存。這層機關 被李肅看出端倪。

虎賁中郎將李肅,向董卓表示, 他和呂布同鄉,深深了解呂布的為人, 只要太師一匹「胭脂赤兔馬」和些許 黃金,就可以讓呂布轉投太師的門下。 董卓把赤兔馬和黃金交給李肅。

呂布聽到同鄉李肅前來拜訪,起身迎接,李肅說明來意。呂布送走李肅的當天晚上,他帶刀進入丁原的營帳中,一刀殺了丁原,帶著丁原的首級跑去見李肅。在李肅的引見之下, 呂布拜董卓做義父。

董卓封呂布為騎都尉、中郎將、

都亭侯。從此在各路諸侯當中,出現一個令人聞之喪膽的名號「人中 呂布,馬中赤兔」。但是張飛卻叫呂布「三姓家奴」。

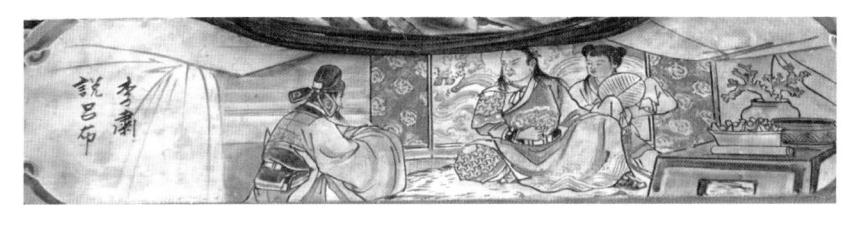

雲林台西鄉安西 府內畫師陳壽彝 彩繪「李肅説呂 布」作品

Look Story

鑑賞故事

民間戲曲對呂布的評價不算太差,但小說中描寫的呂布卻跟很多見風轉舵 的人有點相像,隨著情勢而左右搖擺。

呂布的故事在民間裝飾彩繪裡,以他當主角的有「虎牢關三英戰呂布」、「呂奉先轅門射戟」、「董太師大鬧鳳儀亭」等,這件「李肅說呂布」較不常見。

謀董卓曹操獻刀

作品出處 苗栗縣通霄鎮 慈惠宮 所在位置 殿內樑枋 類型 彩繪 作者

年代 不詳

疑為後期重修

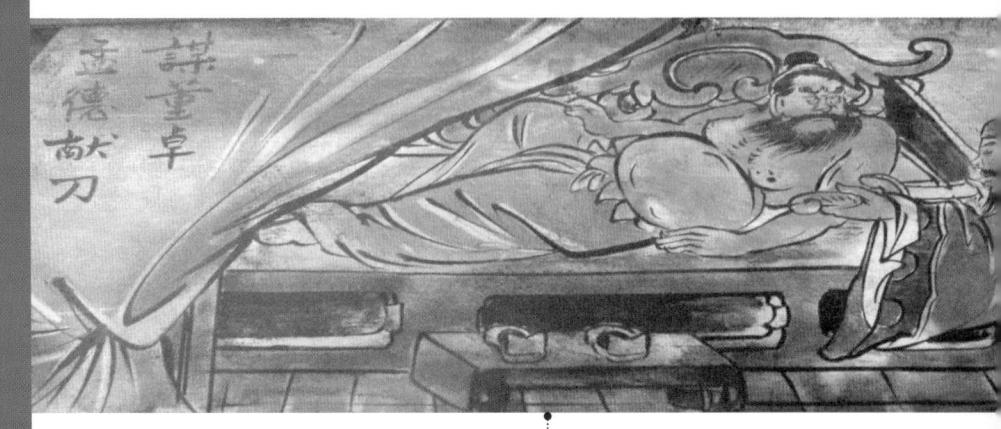

董卓 歷史小説描述董卓很 胖又怕熱可能就是畫 中的樣子

司徒王允找了幾個志同道合的老臣在一起喝酒,想要為皇帝想辦法,席中王允哭訴皇室被董卓欺負,卻沒人替皇帝出聲討個公道。一些大臣聽到皇帝的處境,忍不住跟著王允哭了起來。正當一群人哭得亂七八糟的時候,忽然間傳出一聲大笑,問眾人說:「你們不替皇上做個打算,光在這裡『對哭』,就算哭到天亮,也哭不死董卓。」(說書人引用「新亭對泣」的典故)大家一看,原來是曹操。曹操說他能夠接近董卓,可以找機會把董卓殺掉,於是向王允借了一把七星寶刀準備藉機刺殺董卓。

第二天,曹操佩著寶刀來到相府,經人指引進入內閣,曹操看到董卓坐在很大張的躺椅上,呂布站在旁邊侍候。董卓看到曹操進來,說你來晚了哦,曹操解釋說因為馬太瘦了,才晚到。董卓跟曹操說:「剛好西涼進了一批好馬,我讓我的兒子奉先(呂布字奉先)去選一匹好馬給你,這樣你以後就不會遲到了。」

呂布走出門去。曹操看呂布離開,眼見機會來了就要動手, 但是又怕董卓力氣大,怕打不過眼前這個胖子而不敢亂動。董卓 太胖沒辦法坐太久,他側身躺下,面向內側休息。曹操終於等到

曹操 隨機應變的曹操

機會,他抽出寶刀,寶刀剛舉過頭,只差 向下一砍,就能取走董卓的性命。畢竟曹 操不是專諸、荊軻之流的刺客,稍一遲疑, 董卓從銅鏡裡看到曹操拔出寶劍,轉頭問 曹操說:「孟德你要做什麼?」就在同一 時間,曹操眼角掃到呂布已經牽馬回來, 剛走到門外。曹操嚇出一身冷汗,急中生 智說:「有寶刀一口,要獻給恩相。」董 卓坐起來,接過寶刀一看說:「果然是一 把好刀。奉先我兒,替為父收起。」曹操 解下刀鞘,將刀入鞘拿給呂布。董卓站起 來帶曹操走到門外看馬,曹操叩謝董卓之 後,說要借馬試騎一圈。董卓答應,曹操 上馬之後,向董卓再三道謝,勒緊韁繩, 連家都不敢回去,往東南急奔逃命去了。

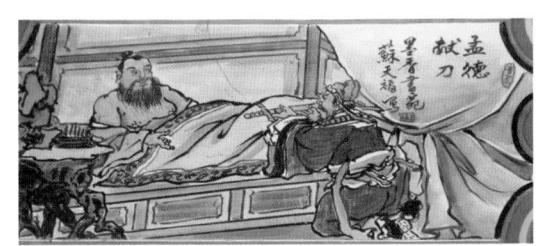

台南學甲區頭港 鎮安宮蘇天福作 品「孟德獻刀」

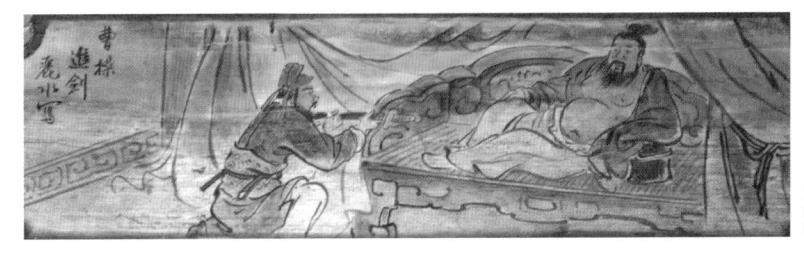

南鯤鯓代天府潘 麗水作品「曹操 進劍」

鑑賞故事

《三國演義》內的這段故事,話說胖董卓躺坐著,曹操雙手捧著刀,讓人不 必經過文字就可以認出來。殿內的畫作由劉沛然(石莊)和張劍光分左右繪製, 本幅即劉沛然作品。目前保持狀況還算完整,可以看到兩派不同的風格。

王允獻計

作品出處 台南市北門區 蚵寮保安宮 所在位置 偏殿 類型 彩繪 作者 潘麗水

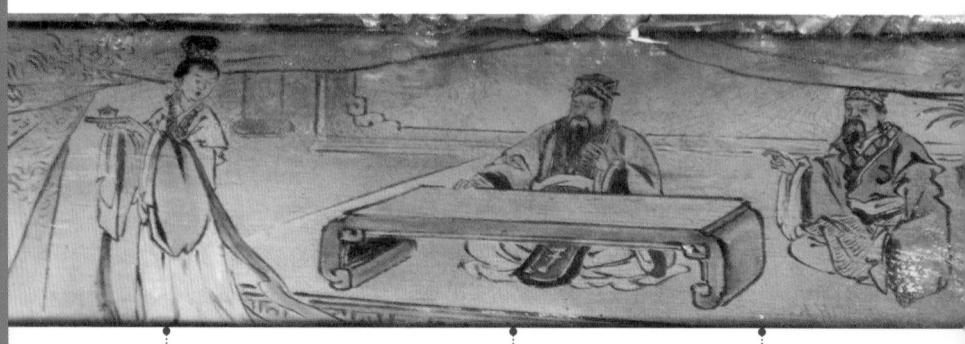

貂蟬

傳説中中國古代四大美女之一。 在小説中是司徒王允的侍女, 有羞花閉月之姿,也是引發董 卓與呂布不合的導火線

董卓

年輕時雖有豪俠之 氣,但奪權後暴政 橫行,最後被呂布 斬殺

王允

成功用計反間呂 布刺殺董卓,後 來被董卓餘黨反 撲回攻長安

王允聽說曹操刺殺董卓沒成功,又為那件事開始 煩惱。一天晚上,他獨自在後花園散步,只見月亮高 掛,涼風徐徐拂來,更增加他心裡的憂傷。忽然間在花牆後面的 涼亭下,看到一個女人在月下擺著香案,跪在地上好像在祈求什 麼。王允沒驚動那名女子,躲入花蔭底下偷聽。他定睛一看,原 來是府裡的一名歌伎,名叫貂蟬。王允聽到貂蟬自嘆自己身為女 子,眼見天下紛亂,百姓受苦,皇帝被奸臣挾持,卻沒辦法替蒼 生做一點事情。王允聽罷走出花叢告訴貂蟬,只要有心不怕沒有 機會。

不愧是讀書人,心隨境轉,王允心念一動想到一條計策, 但是又怕貂蟬不能同意,試探她說:「如果請你在同一段時間同 時服侍兩個男人,妳願意嗎?」貂蟬當然知道大人講的是什麼意 思。她表示,只要能夠為朝廷出力,一切任由大人安排。王允告 訴貂蟬,如此如此,這般這般。「小女子謹遵大人安排。」貂蟬 答道。

王允叫貂蟬認真學習歌藝,經過一段時間,呂布接受王允 的邀請來到家裡作客,在王允府中,當呂布第一眼看到貂蟬,就

廟宇看聽

蚵寮保安宮

台南市北門蚵寮保安宮。原奉朱、岳、紀、金、伍等五府千歲。清領嘉慶年間與池府千歲結緣,尊池王為蚵寮庄主奉敬。光緒十年(1884)啟建王府,兩年後落成,規模已有今廟雛型。後於民國四十六(1957)年興工重修廟頂及殿內改建,重新裝修神龕、剪黏,三川改換石部雕刻,兩旁護室改為五門,壁牆、地坪皆以磨石子,使廟貌煥然一新,此為第三次重修。此處有潘麗水的彩繪,還有精彩的以磨石子工法呈現戲曲故事的作品。

像貓看到魚一樣饞得口水都流出來了。貂蟬努力的討好呂布並且 告訴他,「希望將軍能保護貂蟬一生。」王允看到一條大魚上鉤 了,又準備抛出香餌釣另一條大魚。

王允找到一個機會,讓董卓主動開口要求到府中賞花。香花要有美酒相伴,有酒更不能缺少美人。賞花,飲酒,酒不醉人人自醉,色不迷人人自迷。貂蟬在董卓面前獻舞。董卓比呂布更利害,他像一隻餓了很久的貓,一條美人魚在眼前遊來遊去,怎麼可能讓她跑掉,當天就把貂蟬帶入相府……

呂布看在眼裡卻不敢跟義父董卓計較,他私下跑去找王允 算帳。王允等呂布罵完,發過脾氣之後才對呂布說,「事到如今, 如果將軍能聽我的安排,貂蟬最後還是你的,只要你不嫌貂蟬, 老夫就安心了。這女孩,我可是把她當成親生女兒一樣疼著呢。」

Look Story

鑑賞故事

這段故事一般都以「貂蟬拜月」為題,像這件以「獻貂蟬」為題材的作品 不多,台南北門蚵寮保安宮樑枋作品出現這個題目,頗為難得。畫中董卓看 著貂蟬,旁邊王允手指著美女,好像在說像這麼漂亮的美人不多了,如果能 夠配上太師才是美滿良緣。貂蟬回頭看著董卓,更增加幾分美麗。這個構圖 如果把董卓改成大鬍子將軍,也可以演「霸王別姫」。

唐宋歷史演義、西遊記「台灣神明傳說、佛的故事」,詩話與蔣仙故事,主稱沒第一看和單國素故,表沒可當單,才沒是才展

作品出處 彰化縣鹿港鎮 南靖宮 所在位置

三川殿樑材

類型 彩繪

作者 陳文俊 年代 2004

屯土山約三事

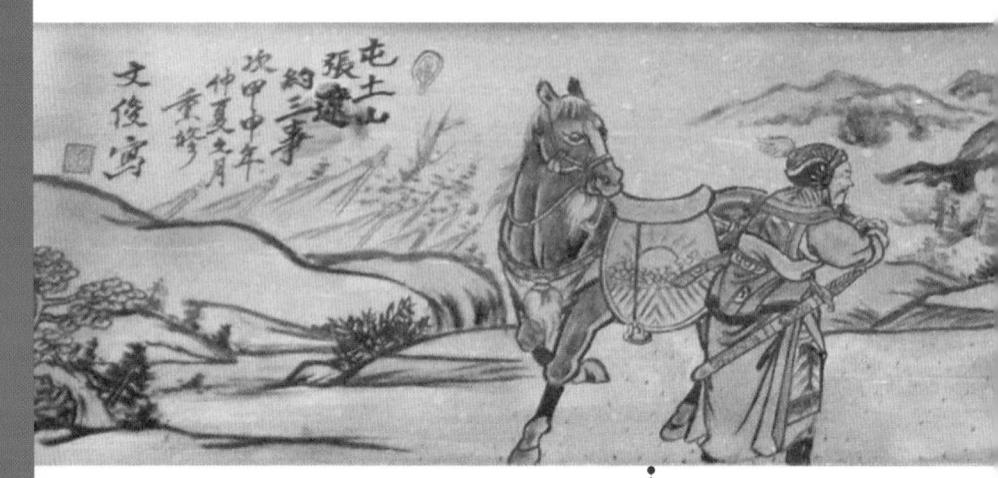

張潦

關羽的同鄉,關羽受困土 山時,受曹操之命上山勸 説關羽投降

曹操在刺殺董卓失敗之後,經過一番努力,終於有了一點局面。他帶兵攻打在小沛的劉備,劉備聽到消息預先做了準備。劉備和張飛兩兄弟打算偷襲曹操軍營,一陣大風,讓曹操有了防備。劉備和張飛半夜出擊反被曹操打得落花流水;劉備跑去投靠袁紹,張飛不知去向。關公奉命在下邳保護劉備的家人,沒參加這次行動。

曹操很欣賞關公的仁義精神,更愛他的勇猛,有心想要招降。曹操聽從謀士程昱的計策,騙關公出城迎戰,再利用機會占了下邳,把關公逼到一座土山,並困在山上。

關公在土山上看到同鄉張遼走過來立刻問他,「是來當說客招降我的嗎?」張遼直說:「不敢,不敢,關將軍,先容我分析天下局勢……」關公無話可說,有點動搖意願,他也知道被圍困此山,形勢對他不利,最重要的是大嫂要安全無虞,不得已關公提出三個條件:第一,降漢朝非降曹操。第二,兩位嫂嫂的生

閣初

關公忠義的形象深植人 心,民間尊稱武聖關公、 關聖帝君、恩主公

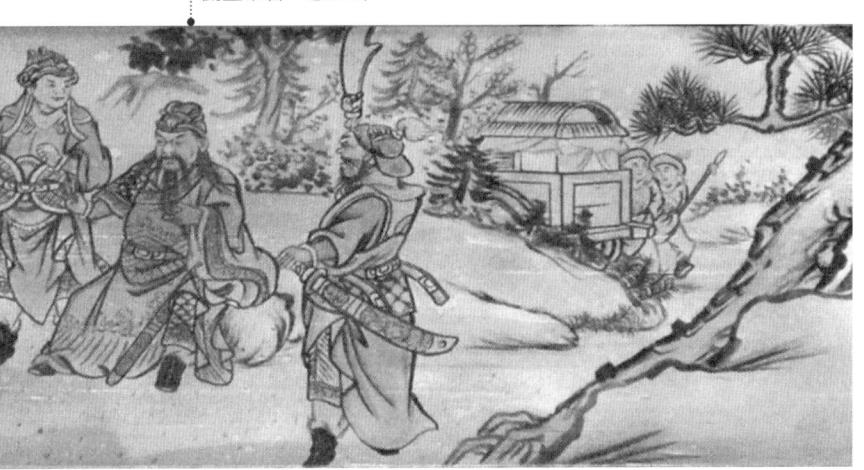

活不能受到打擾。第三, 只要知道劉皇叔的去向就 要離開。最後關羽說:「三 項少一頂,關某寧願死也 不投降。」張遼回報給曹 操,曹操答應了。

關公下山後回到下邳, 偕同兩位嫂嫂去見曹操。

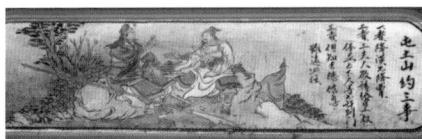

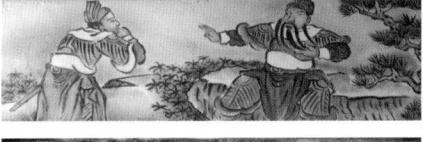

鹿港北頭福德宮「屯 土山約三事」作品

台南慶安宮「屯土山

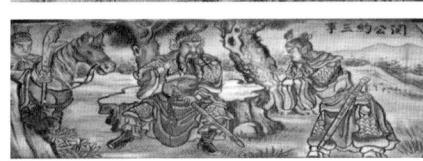

嘉義澐水順天宮「關 公約三事」作品

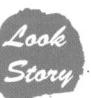

鑑賞故事

此幅「屯土山約三事」是畫師陳文俊的作品。陳文俊是陳穎派的兒子,和兄弟陳敦仁都是傳統彩繪的名師,陳氏一派的作品自成一格,不論色調或造型都有突出的風格。按照故事來說,關平與周倉兩位部將在這個時候還沒出現。但畫師以民間熟悉的印象呈現,符合民意。不過在「說故事」的時候,不必把關公旁邊的兩位將軍說成是關平和周倉,避免聽眾過度入戲,而產生不必要的想像,影響節目的節奏。

唐宋歷史演義一西遊配、台灣神明傳說、佛的故事。

秉燭達旦

作品出處 嘉義縣科子市 春秋武廟 所在位置 三川殿樑枋 類型 彩繪 作者 潘麗水 年代 1964

關羽

仁義禮智信五常君子關雲 長,夜讀《春秋》的形象 深植民間信仰之中

關公與曹操約定後帶兵回到下邳,立刻跑去向兩個嫂嫂報告,把大哥不知去向;自己被曹操圍在土山上;以及和曹操約定三件事的經過告訴兩位大嫂。劉備的兩位夫人,一個姓甘,一個姓糜。甘夫人告訴關公:「曹軍進入下邳以後,沒有干擾大家,叔叔已經答應曹操的事,我們倆也不便再說什麼。唯一擔心的是,怕曹操以後不放叔叔去找皇叔。」關公安慰兩位嫂嫂,並說:「關某會謹慎應對,請嫂嫂放心。」

關公向兩位嫂嫂告辭後,帶著隨從去見曹操,曹操親自走 到轅門迎接。關公下馬拜見,曹操高興的不得了,連忙還禮。關 公感謝曹操不殺之恩。曹操看到關公真誠相對,對他更加好感。 關公提醒曹操說,託老朋友文遠稟報的三件事承蒙丞相答應,想 必丞相日後不會忘記吧。曹操說:「我說出的話,怎麼會失信於 關將軍你呢!」關公再三答謝。曹操命人擺下酒席款待關公。

第二天曹操帶兵回許昌,關公也收拾一切啟程。中途在驛 館休息的時候,曹操故意安排關公和他兩個嫂嫂同住一間房子,

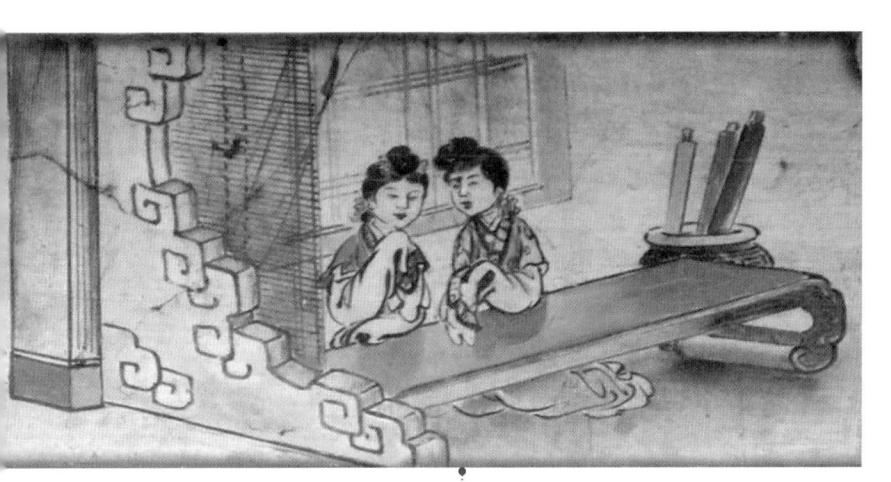

兩位嫂嫂 前往許昌的途中,曹操故 意讓關羽和他的兩位嫂嫂 同住驛站一房

他想看關公和兩個嫂嫂,在君臣、叔嫂之間,會不會鬧出笑話。 這一夜,關公點了一盞燈站在房門口讀《春秋》,整夜沒睡。 一方面保護嫂嫂安全,一方面遵守君臣、男女的禮節。經過這件

事之後,曹操更加佩服關公的忠義。

到了許昌,曹操撥了一座房子給關公居住。關公把房子分 成前後兩個院落,後院給兩位大嫂居住,自己就住在前院。

Look Story

鑑賞故事

此幅為潘麗水畫師的作品。關公一手拿著燭台,一手捧著《春秋》。閨房內側是兩位嫂嫂。關公夜讀的形像深入民間,在此即以標準畫像稍加修改放大,也可以當成佛像雕刻的藍本。春秋武廟保有潘麗水較為完整的原始畫作,其中還有高徒王妙舜的手筆。對研究潘麗水作品來說,這裡是一座可當標竿的民間藝術館。

所在位置

類型 泥塑、壁畫

作者

許位成、林明必、 沈清輝泥塑; 洪平順彩繪

掛印封金

關羽掛印封金

親自指揮部眾忙上忙下, 一夥 人打包行李,一夥人清點寶物, 還有一人將印信封包高懸樑柱

關公在許昌時曹操對他很好,除了三不五時請他吃飯,還送給他很多黃金和銀子。俗話說「三日一小宴,五日一大宴, 上馬金下馬銀,百般侍奉」。可見曹操對關公極為禮遇。曹操還送很多 美麗的婢女給關公,但是關公把婢女都送進內院服侍兩位嫂嫂。

河北的袁紹派猛將顏良向曹操挑戰,曹操的手下沒人打得過他,不得已請關公出陣應戰。關公猛勇斬了顏良立功,曹操對關公更加喜愛,奏請皇上封賞,皇帝封關公「漢壽亭侯」,還鑄一顆官印給關公。過沒多久,袁紹的大將文醜又來討戰,徐晃、張遼不是他的對手,緊要關頭,關公再度出手,除掉文醜。就在這個時候劉備剛好在袁紹陣營裡,他遠遠看到曹軍兵營隱約飄著一面大旗,上面寫著「漢壽亭侯關」,劉備心想,會是二弟關雲長嗎?如果是,那他斬了顏良、文醜兩人,等於叫袁紹找我劉備算帳……

一天晚上,關公的營帳裡出現一個人,他拿著一封信給關公。關公看完信以後痛哭失聲,告訴那個人說:「大丈夫來清去明,讓我向曹操告辭之後,一定到河北尋找大哥,請你代替關某轉達給我大哥劉備知道,兄弟結義的誓言,關某沒忘。」

曹操聽說關公也知道劉備在袁紹那裡,預料關公會來向他辭 行,故意避不見面,要讓關公來個「不見,不散」。關公好幾次到 相府求見,都看到相府的門口掛著「避見」的牌子。

關公遇不到曹操,沒辦法向他辭行,不得已只好讓手下把曹操贈送的禮物,全部封存起來,又把那顆「漢壽亭侯」金印,懸掛在大廳的屋樑上。關公看部下把東西整理完畢之後,又去了相府好幾次,但是,依然見不到曹操。關公不得已只好留下一封信請人轉交曹操,隨後帶著兩位嫂嫂啟程往河北去尋找大哥劉備。

曹操得到消息,命人騎著快馬去追關公,那人說:「丞相要為關將軍餞行,請將軍等一等。」

關將軍舉起手來,似乎正 在指揮士兵要仔細清點行 李,不得輕慢此事

鑑賞故事

此幅為嘉義新港奉天宮近年以傳統工法施作的作品,圖稿由洪平順畫師設計,泥塑師父許位成(另有沈清輝、林明必等多人),彩繪工程由洪平順完成。像這類作品就算工夫再平凡,在個人心裡還是認為較之從工廠出產、以模具成形塑雕灌琢的俗豔商品強上百倍。因為不論風格與技術如何,都是僅此一件,匠師出門靠的不只是工夫,作品裡面還有一世名聲,豈能隨便。

千里尋兄

作品出處 嘉義縣朴子市 春秋武廟 所在位置 三川殿樑枋 類型 彩繪 作者 潘麗水

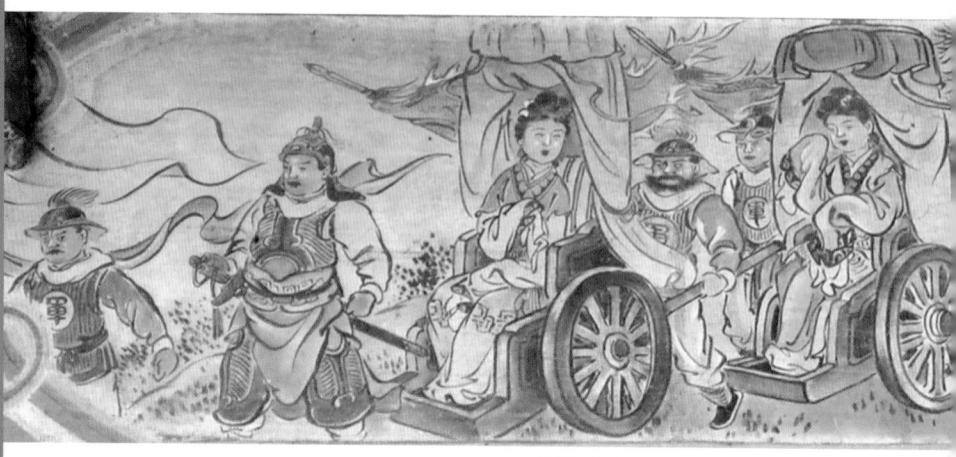

兄嫂車隊 車隊一前一後,關羽護送兩位 嫂嫂離開曹營去找劉備

曹操準備黃金和錦袍贈送關公,關公只用青龍刀將錦袍挑起披在肩上,並向曹操說了一聲:「謝丞相錦袍,就此別了!」旋即轉身催趕胭脂赤兔馬追上兩位嫂嫂的車隊。

關公一路過關斬將,有東嶺關守將孔秀,向關公要通行文 書被斬於馬下。

洛陽城城主韓福、牙將孟坦用計要捉關公向曹操獻功,沒 想到兩人的戰馬跑輸關公的赤兔馬,一刀一個,同時變成青龍偃 月刀的刀下亡魂。

汜水關守將下喜,使用流星槌,有一些小心機,他虛情假 意騙關公到鎮國寺,打算找機會刺殺關公。鎮國寺的方丈普靜禪 師看出下喜的陰謀,利用機會暗示關公,下喜知道事跡敗露隨後 追趕,成了關公過五關的第四條亡魂。

榮陽太守王植,密令從事胡班火燒驛館。胡班聽說關公的 威名,入夜之後跑到房間外面偷窺關公,當他一見關公威儀嚇出 聲來,被關公發現問出他的姓名,把許都城外胡華託交的信件拿 給他(胡班的父親被關公的仁義感動,特別寫信要兒子胡班好好

(關及保嫂過五關)

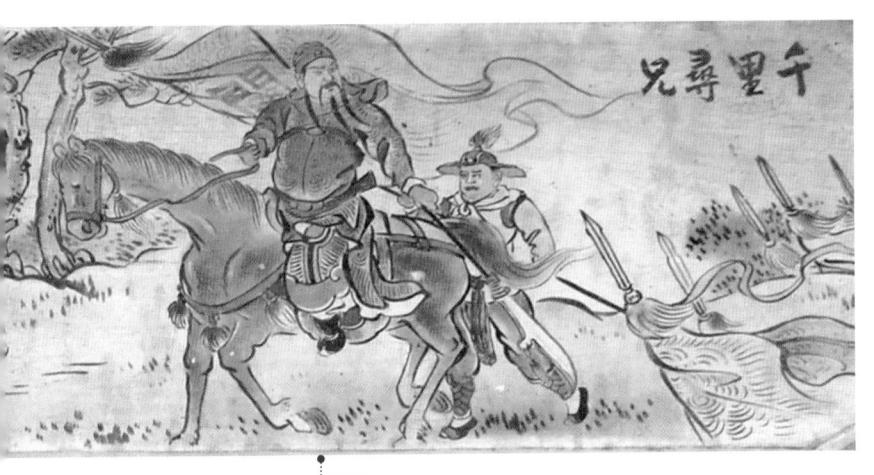

關37 身騎赤兔馬,快騎離開曹 營,趕上兩位兄嫂的車隊

保護),胡班這時才知道眼前的關公,是一個正人君子,就把太守王植的計謀告訴關公,並且幫助關公一行人利用夜色的掩護逃離鬼門關。王植發現關公跑了隨後追趕,本來只想帶著關公的頭回去領賞,誰知道他的命裡犯災厄,應了一句老話,「閻王註定三更死,絕不留人過五更」,也被關公一刀砍死。

關公一行人來到黃河渡頭,那裡有蔡陽的外甥秦琪把守, 關公的好話秦琪聽不進去,硬是不放關公走,也被斬死在青龍刀下,和王植他們作伴。後來有人寫詩讚美關公,「掛印封金辭漢相,尋兄遙望遠途還;馬騎赤兔行千里,刀偃青龍出五關。」

Look Story

鑑賞故事

關公「過五關斬六將、千里尋兄」的故事流傳千古,不論是戲曲、小說或 民間說書人皆百說不厭、創作不墜。潘麗水大師傳人無數,但在這個題目上, 還是以麗水師的表現最好,構圖華麗豐富,一氣呵成,毫無冷場。

近年春秋武廟重修,三川殿彩繪有些略有更動,這是原作舊樣。

三國亂世 英雄傳

作品出處 新竹縣竹北市 保安宫

所在位置 三川殿

類型 石雕 作者 呂理容

孔明初用兵

孔明

諸葛亮,字孔明, 三國時期著名政治 家、軍事家與發明 家。受劉備三顧茅 廬邀請扶佐

「火燒博望坡」之 役受孔明調遣,發 動奇襲湊效之後, 對孔明完全信服

張飛

受孔明調度,以退為進,誘敵深 入,埋伏山谷中伺機而動,曹將夏 侯蘭因而被擒,輕鬆的建立大功

劉備自從得到孔明相助之後對他非常尊重,引起關公 和張飛兩人心裡不舒服。

曹操帶兵十萬攻打新野城。劉備問孔明要怎樣才能打退曹操大軍。 孔明向劉備借兵符劍印,準備調兵遣將對抗曹兵。

劉備在公開場合把兵符劍印交給孔明,孔明立刻擂鼓聚將,升帳調度兵馬準備和曹操展開一場大戰。

他派關公帶一支軍隊到豫山埋伏,令關公等曹兵經過以後劫糧草。 又指揮張飛在山谷裡面埋伏,如果看到南邊起火,就放火燒曹軍 糧草。孔明繼派出關平、劉封、趙子龍等將在各處埋伏,準備火燒曹軍。

張飛心裡不服氣,心想,只要埋伏、放火,就能擊退敵兵?天底下哪有那麼容易的事。但是孔明的軍令如山,加上大哥對孔明的信任, 什麼都聽他的,只好乖乖帶兵前往作戰地點埋伏。

關雲長問孔明,說:「我們都出去作戰,不知道軍師給自己安排 什麼任務。」孔明說:「我守在城裡,等候大家回來,幫大家慶功。」

曹將夏侯藹和于禁帶兵來到博望坡,大軍走在山谷之中,兩邊都 是蘆葦。李典押著軍糧跟著後面。正當大家在談論徐庶曾在曹操面前 誇口,說諸葛亮才華有名無實的時候,忽然間從山坳裡衝出一支軍隊 朝曹兵砍殺,但沒多久就被曹軍殺退。曹兵和蜀軍第一次遭遇就擊退 敵人軍威大振,人人奮勇追殺蜀軍進入博望坡。幾次遭遇下來都一樣, 曹將看到這種情形更加沒有顧忌,把大批兵馬全部帶進山谷裡面。

黃昏時刻晚風吹起,忽然間曹軍的前後軍隊,同時發出火光,有 人大喊:「起火了,糧草起火了,路邊的蘆葦起火了。」曹兵被困在 山谷之中沒地方躲避,被燒死的不計其數,加上蜀軍利用地形作戰, 神出鬼沒,曹軍一敗不可收拾。一夜之間,曹軍屍橫遍野,血流成河。 孔明初出茅廬第一次建功即為「火燒博望坡」。

從此不論關羽、張飛,大家都對孔明的神機妙算十分佩服,再也 沒人懷疑軍師的能力。後人有詩讚嘆:「博望相持用火攻,指揮如意 笑談中。直須驚破曹公膽,初出茅廬第一功。」

鑑賞故事

這齣戲文有時會和「曹操大宴銅雀台,英雄奪錦」的故事對應。作品以三段式的格套呈現,最上面的孔明手中拿著羽毛扇的英姿,正在調兵遣將,一旁的王是劉備;中間部位是關雲長戰李典;下方是張飛戰夏侯蘭。

井邊糜夫人託孤

作品出處 雲林縣麥寮鄉 拱範宮 所在位置

類型 石雕作者 蔣九

一川殿

年代 1932

曹兵 匠師把敵軍放在山的後面, 表示遠方有追兵

孔明雖然在博望坡襲退了曹操前鋒部隊的李典和夏侯蘭,也不過是讓曹操對孔明產生一點點好奇而已。 雖然一時受挫,但消滅劉備的心還是很堅定。曹操一路追著劉備打,劉備帶著十幾萬的百姓到處跑。一個人逃命容易,但一群人就難了,偏偏劉備深得人心,幾十萬的百姓因為劉備仁德寬厚,都願意跟著他吃苦。

孔明請關公到江夏向劉琦求救,命令張飛斷後,請趙子龍 保護劉備的家眷。其他將士保護百姓的安全。劉備帶著百姓「棄 新野、走樊城」,一路逃難苦不堪言。

一行人逃到當陽的時候,遭遇曹操的追兵,曹軍四處衝殺; 百姓之中,父親顧不了兒子,丈夫救不到老婆,兒子管不到父母, 到處都是呼救的聲音。亂軍之中趙子龍和劉備的家眷被衝散了。

趙子龍心急如焚,看到人就問夫人在哪裡?最後終於在一間破房子找到糜夫人。趙子龍下馬拜見糜夫人,夫人抱著阿斗收 起眼淚告訴子龍說:「他父親半百才得到一個兒子,劉家就剩下

糜夫人託孤

就交給將軍了。」

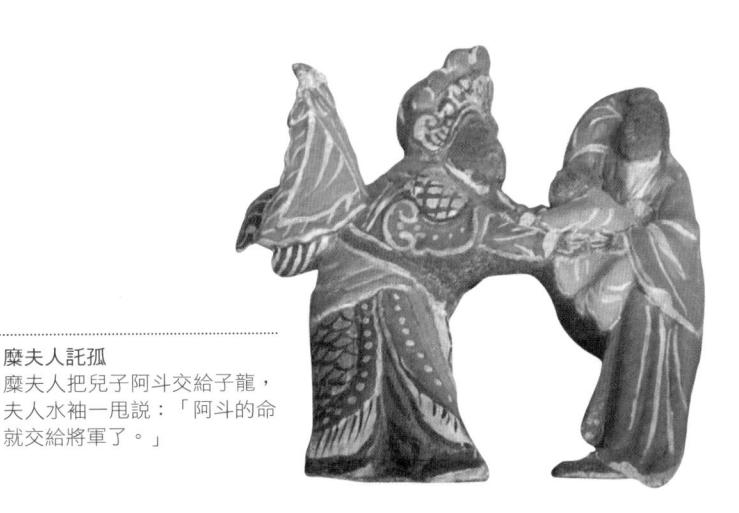

這條香火,希望將軍無論如何,一定要把阿斗送到皇叔身邊。」 捎子龍請夫人上馬,夫人說她傷重,走了也活不了,子龍再三懇 求,夫人說不過他,一氣之下把阿斗摔在地上,趙子龍急著抱起 阿斗,轉身一看,夫人已經跳下井裡死了。

趙子龍看到糜夫人投井自盡,只好把井垣推倒掩蓋枯井。 隨後趙子龍解開戰袍將護心鏡拆下來,再把阿斗放進懷裡,然後 再用護心鏡包著,一切裝束妥當之後,重新披上戰甲。趙子龍剛 上馬就碰到一支曹兵,帶頭的正是曹仁的部將晏明。兩人交手, 晏明一個閃失,被趙子龍一槍刺倒落馬。趙子龍一鼓作氣,拍馬 衝入重圍, 曹軍如潮水般滿溢而來, 趙子龍舉起青釭寶劍和一柄 銀槍,往長坂坡殺去。

鑑賞故事

「趙子龍長坂坡救阿斗」這個題材常在廟裡看見,各類匠藝都曾出現,不 過都是戰場上的戲比較多,這齣托孤的文戲不常見。這件石雕以山坡構圖為 界,山坡下是趙子龍和糜夫人託孤,山後是曹軍搜尋當中,這樣的安排也讓 托孤的背景產生緊張的氣氛。

作品出處 台北市北投區 關渡宮

所在位置 三川殿 類型 石雕

作者 不詳

年代 不詳

趙子龍救阿斗 見劉備

劉備

「無由撫慰忠臣 意,故把親兒擲 馬前」的前一刻 趙子龍

渾身是膽的趙子龍 以散髮造型將阿斗 交給劉備

提供 超子龍千軍萬馬之中,救出阿斗脫離虎口,經過 長坂橋遇到張飛,趙子龍請張飛斷後。

趙子龍的心稍微放下,輕輕喘了一口氣對自己說,「幸好幼主無事。」他放慢戰馬,把青釭寶劍收入劍鞘,拍拍護心鏡中的阿斗,幼主阿斗好像睡得安穩。趙子龍抬頭看到主公劉備和眾人在樹下休息,拍馬趕上去。劉備看到趙子龍渾身是血,一領白色的戰袍都被血染紅趕忙走向趙子龍問說,將軍沒受傷吧?一句話讓趙子龍感動得說不出話來。

趙子龍下馬拜見,劉備扶起子龍,子龍一邊向劉備說起事情經過;糜夫人如何身受重傷,如何在古井旁托孤,殉節。又如何在亂軍中紅光衝天,主僕兩人在千鈞一髮之間戰馬衝出坡崁,嚇退曹軍,兩人又是如何衝出重圍……。趙子龍一邊解開戰甲的繩子(戰甲有很多條繩子和皮帶,要解很久),一邊脫掉戰袍,最後才解開護心甲,把阿斗抱還給劉備。

劉備接過小孩,一時 激動的講不出話來安慰藉趙 子龍,只見劉備把阿斗往地 上一丟,罵說:「為你這個 夭壽死囝仔,差一點害死我 一員大將。」趙子龍連忙跪 地抱起阿斗,哭著說:「子 龍就算肝腦塗地,也不能報 答主公於萬一。可是,主公 啊!可憐的小主人被夫人摔 了一下,現在主公又摔他一 下,可千萬不要把他給摔笨 了啊!」

南鯤鯓代天府「趙子龍救阿斗見主公」

Look Story

鑑賞故事

這件作品在台北市北投區的關渡宮,從色澤看來,有種古物被清洗過的感 覺。趙子龍長坂坡「單騎救主」以「君臣、父子相見」的場面不多。雖然人物 簡單,動作也不誇張,可是從情節看來,這段戲包含很深的感情,那種很難 以說出的情感,不是簡單幾句就能表達出來的。

此件作品為民國一〇四年(2015)更新版補充,舊版人物去背圖曾把趙雲的「散髮」髮尾去掉,結果讓他看起來像戴了圓帽一樣,原本應接近於戲劇中落魄逃難或失心症時的造型。在此利用更新版做個小小的補充說明。

三國亂世 英雄傳

作品出處 台北市北投區 關渡宮

所在位置 後山文化牆

類型 剪黏

作者 潘坤地

年代 約 2004

神話與神仙故事,封神演義、春秋戰國群雄、楚漢爭霸戰 ,

群英會孔明 舌戰群儒

周瑜(上)

人稱「美周郎」, 赤壁之戰時東吳 的主將。戲劇子生造 以翎子生造 型出現,表現免 俊美的將帥形象

孫權

三國時代繼承父兄 遺志,領導東吳上 下。赤壁之戰時東 吳朝中分主和與主 戰派,戰或和,全 在孫權一念之間

孔明

隻身到東吳面對 東吳朝臣的論 辯,神閒氣定, 應付自如

曹操占領荊州、襄陽之後繼續南下,領八十餘萬大軍號稱百萬雄師想兵壓東吳、順勢滅掉劉備。東吳派大夫魯肅過江假藉吊喪的名義,想向劉備打探曹操的實力。

孔明告訴劉備,不管魯肅問什麼都推給軍師,好讓魯肅主 動開口邀請他過江,替東吳的孫權拿主意。

這魯肅果然是個老實人,一步一步按照孔明的計策走,帶 著孔明來到東吳。

孔明到了東吳的柴桑,遇到東吳一班文武官員的刁難。東 吳群儒看到孔明出現,有的譏諷孔明是一個村夫,竟然口氣那 麼大,敢自誇才比管仲、樂毅。有的嘲笑劉備像喪家之犬,被 曹操追著到處跑,身為被劉備三顧茅廬才下山的臥龍先生,難 道不會覺得對不起劉備嗎?還有人說曹操是治世能臣,是漢室 的棟樑,劉備不過是一個賣草蓆的,有什麼資格抗曹,又有什 麼能力抗拒曹操百萬大軍?

孔明鎮定以對,表示東吳有人不識劉皇叔扶持漢室江山的 志氣,雖然劉皇叔兵少將寡,但是還有志氣與曹操抗衡;反過 來說,東吳地大人多,有的人一聽到曹軍壓境,不替他的主公 想辦法抗敵,為了自己的功名富貴,不管他的主公安危,竟然 叫他的主公向漢賊曹操投降,這樣的「人才」才真的讓人難以 理解,讓人怎麼想都想不透啊!一番話說得東吳群儒啞口無言。 孫權、周瑜在孔明分析雙方戰力之後,決心和劉備聯手抗曹, 決戰赤壁。

鑑賞故事

這件作品裡的幾個人物,像孔明、周瑜、孫權、魯肅和東吳一班文武官員, 形象鮮明清楚。剪黏作品位在關渡宮後面停車場旁邊的文化牆上面。

唐宋歷史演義「西遊記」台灣种明傳說「佛的故事」「郝韶學都仙故事」主義演章「看永華國君益」表演写業華「ブル児ヲ原

周瑜與蔣幹

作品出處 苗栗縣通霄鎮 慈惠宮 所在位置 三川殿樑枋

類型 彩繪 作者 張劍光 年代 1965

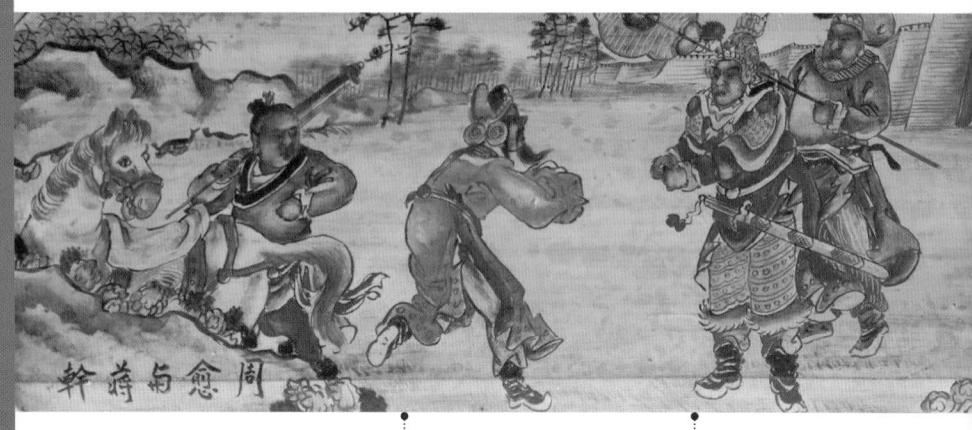

掉額

赤壁之戰前,充當曹 操的説客,去勸降周 瑜,但無功而返,後 死於赤壁之戰

周瑜

一見到蔣幹就問他是 否是替曹操來當說客 的?讓辯才無礙的蔣 幹為之語塞,只能嚥 下這個念頭

東吳水陸軍大都督周瑜得到探子馬報告,得知曹操命令荊州降將蔡瑁、張允訓練北方兵將。周瑜心想,如果能把這兩個人除掉,讓曹操有戰船無水師,曹操的百萬大軍就沒有用武之地了。

才想著就聽到屬下報告,說他昔日的同窗好友蔣幹前來拜訪,周瑜一聽心中大喜,命人稍作準備之後接見蔣幹。蔣幹入席看到東吳文武將領排班迎接,並大擺宴席款待。宴席之間周瑜與蔣幹說:「自從接掌兵符之後為了公務繁忙,早已忘了美酒的滋味,今天老同學相見,少不得說些年少情誼,各位,不可以在吃飯的時候談論邦國大事,壞了美好的氣氛啊。」

蔣幹本來想藉機刺探軍情,聽到周瑜這麼說也不好意思開口問那些公事了。蔣幹看到周瑜在酒宴中好像很放得開,又是喝酒又是彈琴,一直向他勸酒,看起來有點喝醉了。

周瑜帶著幾分醉意,牽著蔣幹離開宴席,在營中四處走著。 一邊走還一邊向蔣幹說起東吳軍力兵馬有多少,好像不怕蔣幹知 道一樣。逛完了一圈又回到座位。

廟字看聽

通霄慈惠宮

通霄鎮慈惠宮供奉天上聖母媽祖,廟裡各項裝飾藝術精彩無比。當中有石莊老人劉沛(沛師)和他的兒子劉福銀、孫子劉昌洲三代畫師作品。另外張劍光畫師的作品在這裡也有很好的表現。木雕作品有以十二生肖做為主題,串演不同民間故事的素材作品,像「狄青收寶馬」,「白兔記——咬臍郎射白兔井邊會母」等,都十分精彩。此外這裡的交趾陶內涵實在,造型優美,是一座可供文學藝術歷史研究者細訪的知名大廟。

周瑜對蔣幹說,今天在座的都是東吳的英雄,晚上這場宴會 可說是一場群英會啊!說完放聲大笑。

酒席散了之後,周瑜帶著蔣幹回到營帳之中立刻倒在床上睡著了,沒多久蔣幹就聽到周瑜打呼的聲音,偶而還會說幾句夢話。蔣幹小心的移開周瑜放在他肚子上的手臂,爬起床來,走到周瑜的桌上東翻西找,被他搜到一封塗了又寫的信件,他怕被周瑜發現,連忙藏進袖子裡的暗袋又躺回床上假睡。蔣幹忍到五更,便偷偷的離開,趕著回去向曹操報告。

蔡瑁和張允兩條性命,就在周瑜以詭計借曹操之手給除掉了。

鑑賞故事

畫師張劍光的作品,這題材在其他廟宇較為少見。畫面中蔣幹屈身作揖 向周瑜行禮,周瑜穿著全身的盔甲迎接。張劍光畫師的作品不多,目前查 訪到的有苗栗通霄慈惠宮、桃園大溪三坑永福宮、新北市汐止拱北殿。此 作品名稱題作「周愈與蔣幹」,顯然人名有誤,可能是畫師用他的鄉音拼 出來的文字。

華容道捉放曹

作品出處 彰化縣鹿港鎮 天后宮 所在位置 後殿樑枋

類型 彩繪作者 陳穎派

華容道上,關公一臉嚴肅,曹操滿臉陪笑:「關將軍近來可好?」連問幾聲都被關公簡短的嗯,啊,結束了話題,搞到曹操不知道如何是好。在旁的程昱提醒:「討人情、灌他迷湯,要一句話就讓關公說不出話來,才有活命的機會。」曹操一聽,「嗯!我知道了,你先退下。」

曹操再次向關公說:「君侯熟讀《春秋》難道忘了『庚公 之斯與子濯儒子』這件事了嗎?」關公一聽,低頭沉思片刻,就 命令士兵把人馬排在兩邊,讓曹操帶著殘兵敗將從他眼前經過。 曹操逃命之後,有人問曹操,主公剛才說了什麼?竟然讓關公二 話不說,放過我們?

曹操說明在《春秋》〈孟子〉裡面記載的事情。后羿被他的學生逢蒙殺死了,孟子覺得后羿也要負一些責任。

曹操看屬下仍然不懂,又接著說下去——《春秋》裡面有一個故事,一名很會射箭的人叫子濯孺子,他在戰場上受了傷沒力氣拉弓,當子濯孺子知道敵軍主將是庚公之斯時,就坐在石頭上等待敵人的軍隊來臨。子濯孺子告訴駕車的人說,我不會死了。 駕車的人不明白是什麼意思,子濯孺子說,你等著看好了。

曹操

文學史上,曹操的文學造詣 頗高,小説中安排這段情 節,似乎有意彰顯他的才華

關羽

爭取機會出兵,在華 容道樹林裡,準備截 擊曹操

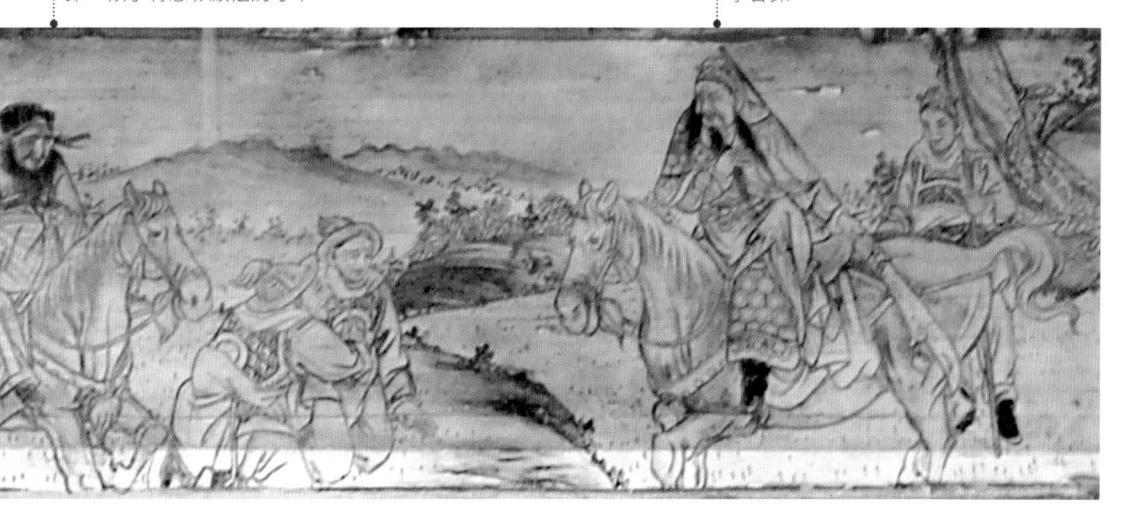

庚公之斯追來的時候看到子濯孺子受傷了,跟子濯孺子說, 我的箭術是尹公之他教的,尹公之他的箭術是你教的,我不能用你 教的箭術射你。但各為其主,我把箭簇敲掉,再射出箭,以便回去 交差。庚公之斯射完箭後,帶兵回去了。

曹操說完這個故事,又說:「以前我用仁義對待關公,今天 關公如果不以仁義回報老夫,等於承認他就是那個殺死后羿的逢 蒙。師父會被徒弟殺死,難道做為師父的一點責任都沒有嗎?再 說,是因為師父不會教導學生?還是要說是師父不會挑選學生才造 成的呢?好了,快逃命吧,不然等追兵再追來,要逃就來不及了。」

Look Story

鑑賞故事

堅守傳統彩繪的畫師在人物的處理上,有些共通的特色,這件作品的顏色 和筆觸就顯得古意十足。關公騎在赤兔馬上,刀卻向下壓;曹操縮著脖子, 兩手抱拳向關公行禮,顯然放下身段正向他說好聽的話。整幅作品看來,情 理並茂,實在是一件耐看的好作品。

義釋嚴顏

作品出處 南投縣竹山鄉 社寮武德宮 所在位置 殿內樑枋 類型 彩繪 作者 蔡成

嚴額

戰敗被張飛所 俘,臨死無所畏 懼,張飛敬佩, 於是釋放之

張飛

戲曲中的形象常為 黑臉豹眼,加上一 口大髯鬚,表現驍 勇善戰之相

赤壁大戰之後,劉備暫時以荊州為根據地。曹操在北方,孫權在江東,三股勢力形成三國鼎立的局勢。

益州牧劉璋和張魯有仇,劉璋擔心張魯侵犯國界整天愁眉 不展。劉璋派謀士張松向外界尋求協助。張松私下卻帶著西川的 地圖,想為自己謀一個安定的未來。他先跑去求見曹操,卻不被 重視,後來到劉備那裡被他的誠意感動,便把地圖獻給劉備並且 請他出兵,明著是幫忙劉璋防守西川,實際上是要劉備找機會占 領西川當成基地。劉備的軍師龐統,也覺得這是一個天賜的機 會,勸請劉備進入西川。但劉備並不同意。孔明只好用計,讓劉 備一步一步走進西川的土地。

張飛奉孔明命令,帶著一支軍隊來到巴郡。

巴郡太守嚴顏,蜀中名將,很有謀略,也能聽從別人的意 見,他聽說張飛的厲害,堅守城池不跟張飛正面交鋒。

張飛粗中有細,被他想出一條計策,他命令兵士扮成當地的 百姓,到處去砍柴草,利用機會尋找小路以便攻城之用。不料嚴 顏發現張飛的計謀,也派十幾個小兵,打扮成張飛砍柴的士兵, 混進張飛的營寨。但張飛發現了嚴顏的詭計卻不動聲色,放出假 消息,準備晚上偷襲巴郡。雙方都用間諜戰,就看哪邊看的局面

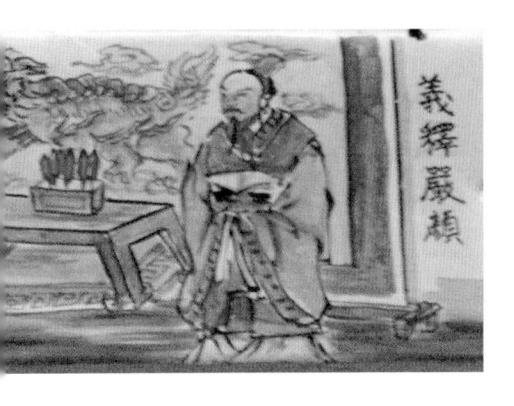

廣,哪邊能夠掌控全局。

嚴顏得到兵士回報,立 刻調兵遣將,兵分兩路,一 支劫糧草,一支擒主將。誰 知道張飛「以假亂真」,派 一個假張飛帶著一支隊伍先 出發,引誘嚴顏去追。等到 嚴顏出現之後,真張飛帶著 大軍出現,一舉捉住嚴顏奪 下巴郡。

張飛勸嚴顏投降,嚴顏大聲的說:「這裡只有斷頭將軍,沒有投降將軍。」張飛聽完轉怒為喜,大笑:「你們都退下!」 張飛命令營中兵士都退下以後,親自為嚴顏解開繩索,又拿衣服 給嚴顏穿上,扶他坐上正中大位,低頭陪禮說:「剛才說話如有 冒犯,還請將軍不要見怪。老早聽就說老將軍是一個真正的豪 傑,降不降,都無關緊要。重要的是張某敬重老將軍的為人啊!」 嚴顏被張飛誠意感動,終於投降張飛。

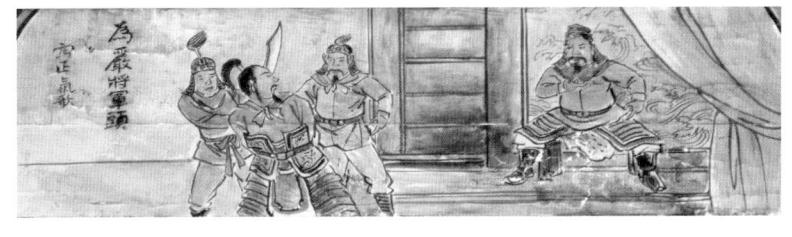

台南市興濟宮與大觀音 亭取材〈正氣歌〉之句 「為嚴將軍頭」畫作

鑑賞故事

按照情節,這個時候營帳內應該只有兩人,一個是張飛,一個是嚴顏。畫師為了豐富畫面,加上幾個士兵和一個看來像謀士的文官。文天祥〈正氣歌〉中,「為嚴將軍頭」指的就是這一段故事。本圖畫面中張飛屈身想扶起嚴顏, 臉黑剛毅,絡腮鬍像鋼刷;跪坐的嚴顏則是不願投降的白鬚老將。

金雁橋

孔明 乘坐車上是孔明 卦戰場的特徵

作品出處 台北市萬華 龍山寺

所在位置 偏殿

類型 石雕

作者

疑有蔣細來、蔣豐 原等多位匠師參與

年代 約 1921

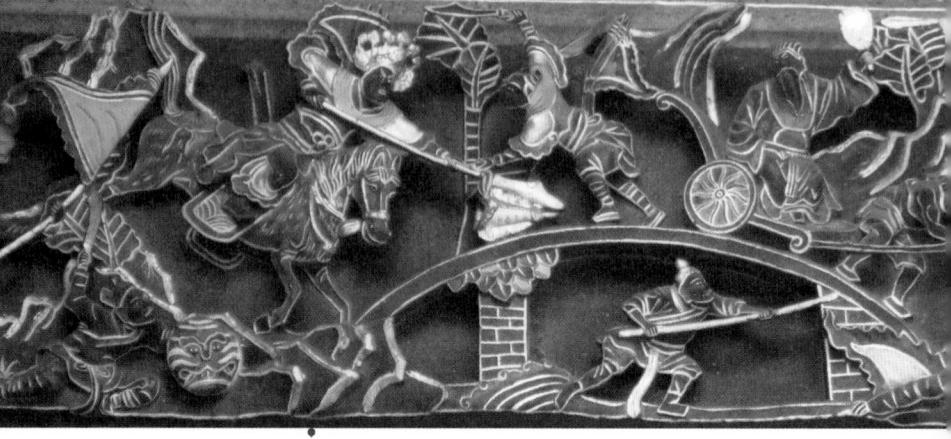

張任

金雁橋之戰失敗被擒後,劉備 原本想招降,不從被殺

張任是三國時期蜀郡人,頭腦好有戰術,有幾次劉備差一點就被他捉走,幸好趙子龍一班猛將搶救才平安無事。

孔明知道張任有謀略,不想和他硬拚。為擒張任,孔明命令老將黃忠和魏延埋伏在金雁橋旁邊的蘆葦內。張飛則帶著一干兵馬,埋伏在東邊的小路,等待張任出現就把他捉住。趙子龍也奉令,等張任的兵馬一過金雁橋,就把橋拆掉,然後守在橋的北邊,讓張任不敢往北邊逃走,到時張任只好往南,走入天羅地網之中。

第二天,張任帶兵前來攻打,孔明領了一支「不整不齊軍」 過金雁橋和張任對陣,孔明坐在四輪車上,一派羽扇綸巾逍遙的 樣子,兩邊兵士前呼後擁,像迎神賽會,張任看到,大聲嘲笑孔 明:「還以為破曹操百萬雄兵的孔明,是一個三頭六臂的怪人, 原來也如此如此而已。」孔明聽了笑笑說:「張任,有膽量你就 放馬過來吧。」張任沒把孔明放在眼裡,向前就是一槍,孔明看 到張任衝殺過來,棄車上馬,帶著軍隊退兵過橋。

張任追過金雁橋, 人馬才過橋回頭一看, 金雁橋已經被趙

任卒遭下花但

子龍砍斷。眼前還有黃忠、魏延、張飛等人帶著兵士,大聲喊殺。 有的從蘆葦叢中伸出砍馬刀劈砍張任的兵馬,有的用槍從橋下戮刺張任的士卒。張任一看苗頭不對,回馬準備逃走卻遭張飛擋住,張飛大喝一聲:「給我拿下!」兵士如狼似虎圍上前去,把張任五花大綁捉到孔明面前。孔明想勸降張任,但張任不降,面無懼色的罵了好久,孔明不得已把張任斬首,成全他忠義的美名。

扇字看聽

萬華龍山寺

萬華,古稱艋舺,龍山寺供奉觀世音菩薩。漢人移墾台灣帶來的民間信仰,源自福建省晉江縣安海龍山寺,為原鄉信仰移植後在地化的見證。龍山寺自清乾隆創建之後,歷經多次修建,在日治大正初年請來中國福建惠安溪底村王益順主持重建,成就今日樣貌。正殿曾毀於二次世界大戰盟軍轟炸之中,戰後重建。廟裡不論石雕、木雕、交趾陶、剪黏均為上上之作,彩繪也有不錯的表現,為台灣宮廟首屈一指的藝術殿堂。

孔,明坐車誘敵

Look Story

鑑賞故事

萬華龍山寺石雕聞名全台,據說師父是來自中國福建的匠師。在三川殿的 花鳥柱上面,可以找到「石工細來,蔣豐源」的字樣。這件作品中孔明坐在 車上,以逃難的姿勢出現。橋下有士兵向上面偷襲,後面追兵是張任,孔明 前面則有老將黃忠、魏延或張飛等人,是一齣很熱鬧的好戲。

逍遙津

作品出處 雲林縣水林鄉 蕃薯寮順天宮 所在位置 偏殿樑枋 類型 彩繪

作者 洪平順 年代 1976

備註 已重畫不存

孫權

孫權與劉備平分荊州,與曹操 爭奪合淝,見合肥難以攻下撤 走,至逍遙津之北受張遼輕騎 斷橋圍困,經部下死戰而脱危

周泰

冒死護主,身中 三箭,奮勇搶救 孫權,殺出重圍

孫權帶兵敢攻打合淝。曹操命令李典、張遼把守。李典與張遼素來不合。張遼說:「今天大家還在分你我,既然這樣就讓我一個人出去跟孫權決一死戰吧!」說完命令左右備馬迎戰。李典聽了覺得不好意思,說:「將軍願意為公忘私,我李典怎敢再私心計較,末將願意聽從將軍的調度。」張遼聽了很高興,請李典帶一支軍隊在逍遙津埋伏,等到吳兵殺過小師橋,就把小師橋砍斷了,我和樂將軍(樂進)左右圍攻吳兵,就算不能活捉孫權,至少可以解除一場危機。

孫權命令呂蒙、甘寧當前鋒,自己和凌統在中軍,眾將跟在後面。兩軍相遇,東吳的前軍遭遇樂進兵馬,雙方交戰十回合,樂進詐敗,逃上小師橋。吳軍不知敵人有詐,甘寧、呂蒙快馬追上,孫權也趁勢跟著追過去。吳兵來到逍遙津北邊,忽然聽到殺聲震響,原來埋伏的張遼突然現身在左,而李典則從右方出現,一齊圍攻吳兵,殺得吳軍到處亂跑。小師橋被斷,孫權被逼到斷

張遼

《三國演義》中的情 國演義》中的情 國演道為建建 國際道為張八十萬 過力抗東事, 在道 過 数平生擒孫權

橋上,危急當中有人大喊:「主公勒馬後退再衝過斷橋,危機可解。」孫權一聽,忙亂當中不容思考,回轉馬身走了幾步,再勒馬面向斷橋,心裡暗向上天祈禱(孫權若有福份坐領江東,請上天賜一條活路,讓馬衝過小師斷橋),一聲「蒼天救救孫仲謀。喝!」曹軍眼看就要活捉孫權,正當大家衝上小師橋時,忽然看到孫權連人帶馬躍過斷橋。

孫權跳過斷橋之後不久,又被張遼追上。孫權被凌統和周 泰兩員大將幾次救出重圍,又幾次被亂軍衝散,最後在周泰身中 三箭,冒死衝入重重包圍的敵陣中,才搶救孫權逃出。

這一戰殺得東吳軍民膽顫心驚,英風全失,東吳的小孩晚上哭鬧,只要一聽「張遼來了」就乖乖睡覺不敢出聲。

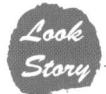

鑑賞故事

「張遼威震逍遙津」的故事在匠師手裡是一件大戲,只是近年少見畫師運用。本圖右側的追兵大將可以當作張遼,前面騎在馬上奔跑的老生是孫權, 保護孫權的武將背部插著三支箭,應該是周泰。

唐宋歷史演義。西遊記:台灣神明傳說:佛的故事一种語與蔣仙故事,主訴沒義。看私單國君與一先沒身霸單,才沒展才是

左慈戲曹

作品出處 台南市麻豆區 代天府

所在位置 後殿樑枋

類型 彩繪作者 潘麗水

年出 1000

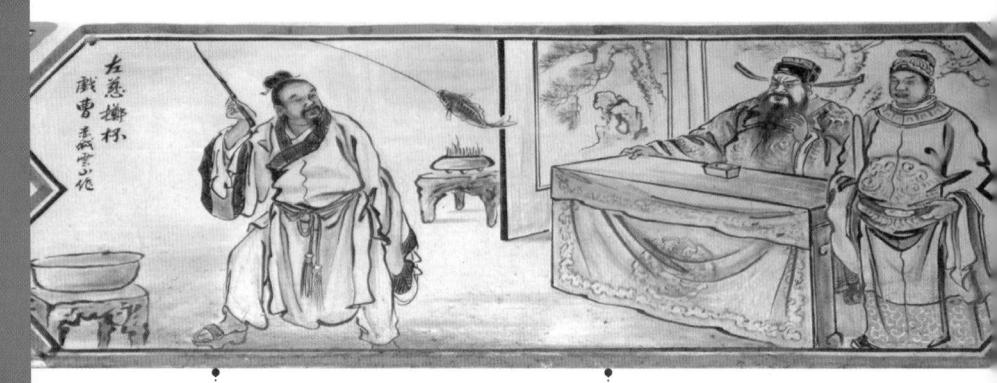

左慈

據《後漢書》載,左慈善煉丹道術。 小説《三國演義》中偶有穿插神仙志 怪情節,左慈即其中代表人物之一。 加入如此詼諧輕鬆的場面,在沉重的 歷史劇中有搏君一笑的效果

曹操

曾被東漢末年的評論家許劭 稱為「子治世之能臣,亂世之 奸雄」,其為人機巧,很少有 機會受戲弄,可能因此小説中 才安排被左慈戲鬧的橋段

曹操派人到溫州運橘子回來。曹操剝開橘子卻發現沒汁,召來前去挑橘的人問是怎麼回事,運送的人都說中途遇到一個叫左慈的人,曾經碰過這些橘子,不知道是不是被那個人動了手腳。就在這時候,有人進來通報,說左慈來了,曹操立刻召左慈進來。但見左慈伸手拿起橘子,剝開後卻是肉多味美。曹操很驚訝,也很好奇,想要知道是怎麼回事,很尊敬的問左慈,左慈說那也沒什麼,只表明他得到三部天書,學會裡面的知識。又說那是一套可以通徹天地人三界的奇書,正在尋找一個有緣人,想傳授給他。

曹操表示,他自己也想急流湧退,只是朝中沒人可以託付 大任。左慈說:「益州劉玄德可以擔當這個重任,把他找來,請 他接替你的擔子,你就可以退休了。」

曹操聽到劉備的名字,立刻變臉,下令把左慈捉下去,用 力的打。可是不管怎麼打,左慈都沒事,最後曹操也拿他沒辦 法,只好把他關起來。偏偏曹操的監牢關不住左慈。今天關了左 慈,第二天就有人看到他在街上閒逛。命人殺左慈,左慈卻越殺 越多。弄到最後曹操也懶得理他,任左慈在城裡四處遊蕩。

有一天文武百官聚在一起吃飯,宴席中,左慈又出現。左慈說,今天大王的水陸大餐,不知道還缺少什麼東西,貧道可以幫你。曹操故意為難左慈說,我要龍肝煮湯,你拿得出來嗎?左慈拿出筆墨在牆上畫了一條龍,然後伸手進去摘了龍肝給曹操,曹操還是不相信,認為是他預先藏在袖中的。此時廚房正好送上魚羹,左慈一見說:「要吃好魚,就要松花江的大鱸魚才好吃。」曹操反問:「千里之外松花江鱸魚,一時之間怎麼拿得到?」左慈笑著說那更簡單,隨手拿取出一根釣竿,往堂下水池釣起魚來。眾人看得哈哈大笑。忽然間池面水花四濺,十條大鱸魚陸續被左慈釣出來,翻開魚腮,每條都是四腮的鱸魚。

左慈鬧了一陣,讓曹操暴跳如雷,下令要捉左慈,沒想到 幾百個左慈同時出現在曹操眼前,又把他氣得七竅生煙,偏頭痛 又發作,整天都精神不寧。

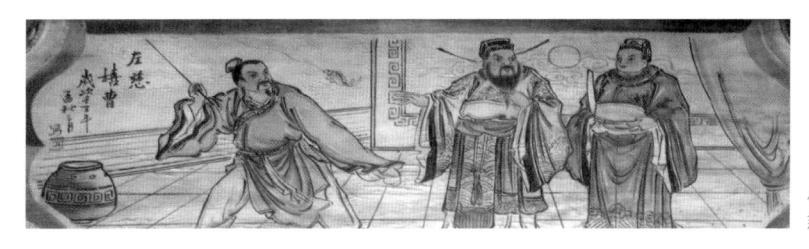

竹山連興宮劉昌洲畫「左 慈戲曹」

茅港尾天后宮「左慈戲 曹」作品

Look Story

鑑賞故事

潘麗水的「左慈戲曹」很有意思,左慈仙風飄然,手裡一根釣竿剛釣起一 條魚來,腳下穿著「木屐」,讓人覺得更有趣味性。台南市麻豆區代天府裡 的畫作,雖然經過數十年,顏色依然如新。 作品出處 彰化縣鹿港鎮 金門館 所在位置

類型 彩繪 作者 潘岳雄

張飛智取瓦口隘

程展展

張飛

小説形容其人高壯,使用 蛇矛,喜飲酒。瓦口隘與 張郃對峙時,演了一場假 裝醉酒的戲而引出張郃

曹操的堂弟曹洪奉命到漢中鎮守,曹洪部將張 部請令攻打巴西,巴西由張飛鎮守。張郃攻巴西沒成功 反而被張飛打敗逃到宕渠山。張飛在山下和張郃對峙五十多日, 張郃不出戰,張飛卻是每天喝酒,喝醉了就到張郃營前開罵,把 張郃十八代祖宗都請出來開譙,張郃不出來就是不出來。

劉備得到消息大驚失色,向孔明詢問該怎麼辦。孔明說:「軍中無好酒,請主公送上成都最好的酒去給張將軍飲用。」劉備一聽,反問:「三弟張飛酒品不好眾人皆知,喝酒誤事,軍師不幫忙勸戒,怎麼還火上澆油,要我送好酒去給他呢?」孔明再說:「張將軍粗中帶細,陣前大事他不會亂來。」劉備看孔明「老臣在哉」,不再懷疑孔明的策略,立即備妥貼著紅紙的三車美酒,上面寫著「軍前公用美酒」,火速送到張飛面前。

張郃每天在山頂上觀看張飛的動靜,有時看到張飛在營裡喝酒,還讓兩個小卒在前面玩相撲戲耍,氣得大罵「張飛欺我太甚!」有一天忍不住了,半夜就帶兵偷襲張飛的營寨。那晚張郃來到張飛營前,看到張飛已經醉倒在桌上,他非常興奮,提槍惡

張郃

三國時期曹魏的名將, 與張遼、樂進、于禁、 徐晃等人稱五子良將

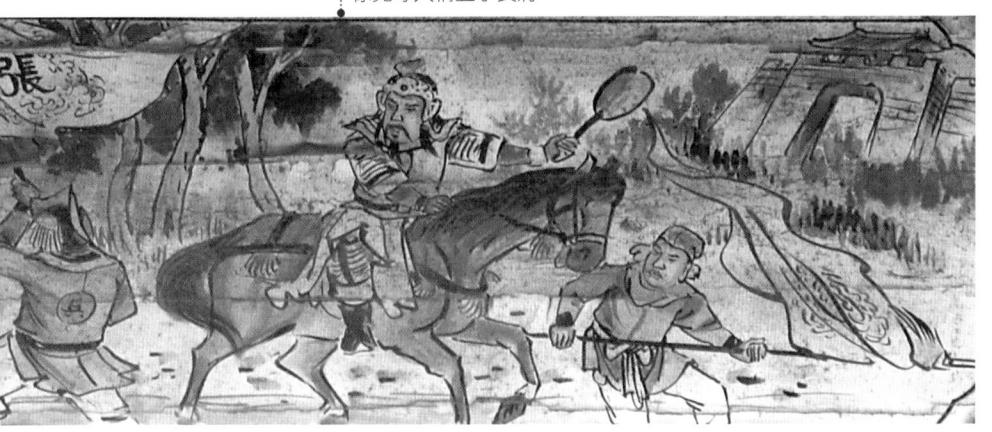

狠狠的就往張飛刺去。但張飛好像醉死了?動都不動。就在這個 時候才發現原來刺中的是個草人。當張郃驚覺,一條丈八蛇矛已 經向他刺來,張郃不是張飛的對手,只得連夜逃到瓦口隘。

張飛趁勢派人找到瓦口隘後門,安排偷襲的預備工作,並 命令魏延攻打前門,而自己帶著一支隊伍由山路包抄。張郃因為 救兵不到,正在煩惱,忽然間聽魏延來攻,緊急之間披掛上馬, 剛要下山,卻看見關後四、五個地方同時起火,也不知道敵兵從

哪裡冒出來的。等張郃 看見張飛,他的軍隊早 已倉皇潰散了,張郃一 看無法挽救,只好帶著 十幾個人殺出重圍逃命 去了。

鹿港金門館「張 飛智取瓦口隘」 畫作的位置安排 在殿內樑枋上

Look Story

鑑賞故事

這一幕當中曹將只有張郃一人應戰,但對峙的人物構圖,張飛以一敵二,沒辦法把另一人當成是張營的大將魏延或雷銅,因此說書者只好把另一人當曹軍的小兵看待。

水淹七軍

作品出處 嘉義縣朴子市 春秋武廟 所在位置 三川殿樑枋 類型 彩繪 作者 潘麗水 年代 1964

關37 在高處靜觀大水沖毀 曹軍營區,並令周倉 在水中生擒龐德

曹操聽說劉備自封漢中王,且命令關公攻打樊 城。曹操派于禁、龐德帶領七軍前往解圍。

龐德發動攻勢,但關公卻緊閉營寨,十幾天都沒有人出來 應戰。

龐德和于禁商量,準備七軍齊發攻打關公,于禁非但不肯配合,還帶著七軍移防距離樊城北方十里駐紮軍隊,然後自己帶領一支軍隊守在谷口。于禁還命令龐德屯兵山谷後面,存心讓龐德沒辦法出兵。

關公聽探子馬報告,知道兩人不合,又發現地形適合水攻, 決定以水破敵,命人準備船隻,並且把軍隊移往高處。

曹營軍中的督軍成何,向主帥于禁報告,于禁聽不進去沒 關係,還罵成何不懂戰術,要他不要擾亂軍心。龐德看于禁不聽 成何的建議,但又覺得成何的意見正確,把自家兵力移往高處防 守。

連續幾天的大雨,江水水位高漲,關公看機會到了,命令 兵士掘潰堤防,洪水往曹營衝去,狂風暴雨不停,更助長洪水氣 勢。龐德在營中聽到水聲像萬馬奔騰一樣,山谷裡面戰鼓連天, 驚慌之下跑出帳外一看,心想完了。

水淹七軍

關羽用水淹之計,令七軍潰 敗。畫面中龐德受困水中, 被關羽的部將周倉活捉

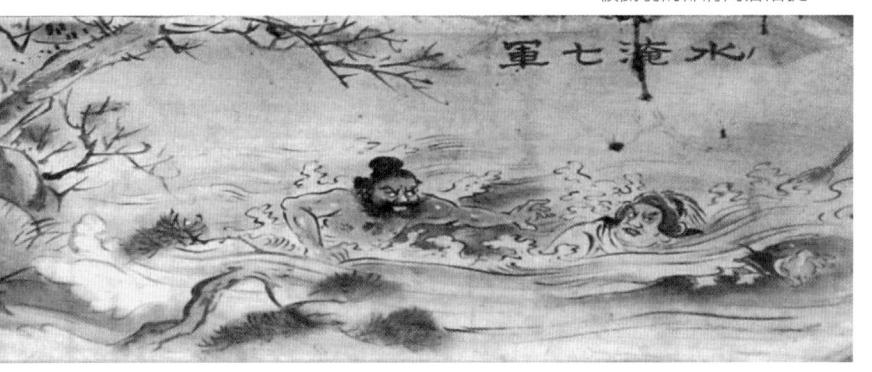

黑暗之中,兵馬被洪水沖得七零八落,呼救的聲音和蜀軍 喊殺的氣勢此起彼落,從夜間到天明。

龐德會游泳,掉到水裡不會沉,但是關公的部將周倉,水 性更好,他從洶湧的洪水中活捉龐德上岸。

曹軍大敗,投降的很多,但是只有一個人不降,那個人就 是龐德。關公只好將他斬首,處刑後關公憐惜龐德的忠心,命人 好好厚葬他。

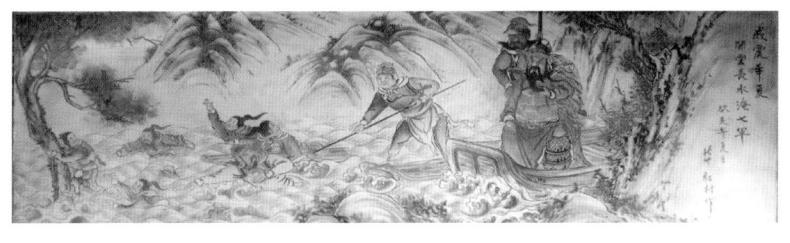

斗六善修宮傅栢村作 「關雲長水淹七軍」, 畫面中關羽乘舟打撈捉 拿曹軍大將龐德

Story 鑑賞故事

關公的故事時常出現在廟宇,若把廟裡出現的作品集在一起,應該可以連成一本繪本故事書。潘麗水畫的關公為民間熟悉的形象——五絡長鬚,臥蠶眉,單鳳眼,身穿綠袍。這件作品中,關公回頭觀看水中兩名戰將,一個周倉,一個龐德,和小說情節相符。

唐宋歷史演義。西遊記《台灣神明傳說》佛的故事。 计多数分类 计多数

刮骨療傷

作品出處 新北市中和區 烘爐地南山福德宮

所在位置 登山步道涼亭

類型 彩繪

作者 黃子明

年代 2003

闊羽

到骨療傷源於《三國演義》,關 羽跟曹軍作戰時被毒箭射中,華 它為他刮骨療傷之際,仍然談重 自若的與人下棋。但此圖在畫師 的想像中並非與人一面下棋,一 面刮骨,而是開卷展讀

華佗

華佗雖被寫進《三國 演義》,但歷史上, 關公和華佗並沒有生 在同時代

曹仁奉命守樊城,聽說關公水淹七軍,斬于禁、 龐德,一時之間腦袋全亂了。此時有人建議棄城,但參 謀滿寵堅持守住魏國在黃河以南的最後一塊基地,曹仁接受了。 城外關公帶兵從四面攻打,曹仁在城樓上看見關公披著一件掩心 甲,斜掛著綠戰袍,見機不可失,急忙召集五百個弓拏手一齊放 箭。關公看到曹軍萬箭齊發想要離開已經來不及,手臂被射中一 箭。曹仁看見關公中箭落馬,立刻帶兵衝出城來要捉關公,然被 關平擊退。

關平保護關公回營後,馬上找來軍醫醫治關公,拔出後才 發現箭簇上有毒,而且毒氣已經入骨。關平勸父親暫時回荊州靜 養調理,關公不答應,連眾將也勸他,但是關公還是不聽,大家 只好四處尋找名醫要給關公治療。

有一天,一個來自江東的人自稱華佗,說是專程為將軍的 箭傷而來。關公,也是人,箭傷的痛楚發作起來時同樣痛徹心扉,

烘爐地南山福德宮

北台灣一說到新北市中和區烘爐地,是很多人都要豎起大拇指稱道的 祈福求財聖地。烘爐地南山福德宮從三塊岩石的小廟,到前後兩進的廟中 廟,都是由前來朝拜者手提磚塊建材搬運上山,再請匠師建造而成。建築 主體民國一〇三年(2014)再次重修。

另外在山下可見的一〇八尺高,巨大的土地公神像,是民國八十一年 建置的。這裡的彩繪泥塑作品分布在登山步道和停車場旁的山壁上,匠師 有蘇天福、王瑞瑜、黃子明、張志焜、吳清國、劉昌武等人。

他怕影響軍心,找來部將馬良和他下棋,以分散療傷時疼痛的 注意力。

華佗來到營中和關公見面,一陣寒暄後,關公把衣服脫掉露出手臂,準備給華佗治療。華佗說要把將軍的手用鐵環套住,再用繩子綁著,然後拿一條布把將軍的眼睛矇住,這樣才不會讓將軍看了會增加痛苦的感覺。他說:「我會用刀子劃開將軍受傷的手臂,然後再換一支尖銳的小刀把毒素給刮乾淨,最後用線把傷口縫起來,這樣子將軍的箭傷就能好得快點。」

關公說那倒容易,他叫人擺上酒席,一邊和馬良下棋,一邊飲酒。華佗用刀劃開關公右臂,直接在手臂上刮除箭毒。華佗替關公手術的時候,在場的人都不敢看。手術之後,華陀一直稱讚關公,說將軍真像一個天神,連這種刮骨的痛楚都能忍受得住。關公則大笑說:「先生真是神醫,這隻手臂已經可以伸展自如,不會疼痛了。」華佗再三稱讚關公神勇,又叮嚀他說:「君侯的箭傷已經處理好了,但是要注意,百日之內不能動氣,到時自然能夠恢復往日雄風。」

鑑賞故事

華佗為關公刮骨療傷的故事一般認為和史實不符,但藉由《三國演義》的流通,很多虛構的故事反而流傳的更遠更廣。這件作品中,和關公下棋的馬良並沒有出現;畫師讓關公閱讀《春秋》,劇情因此產生變化,但是關公不怕痛的精神還是一樣。

玉泉山關公顯聖

作品出處 嘉義縣朴子市 安福宮

所在位置 三川殿樑枋

類型 彩繪作者 王妙舜

年代 1976

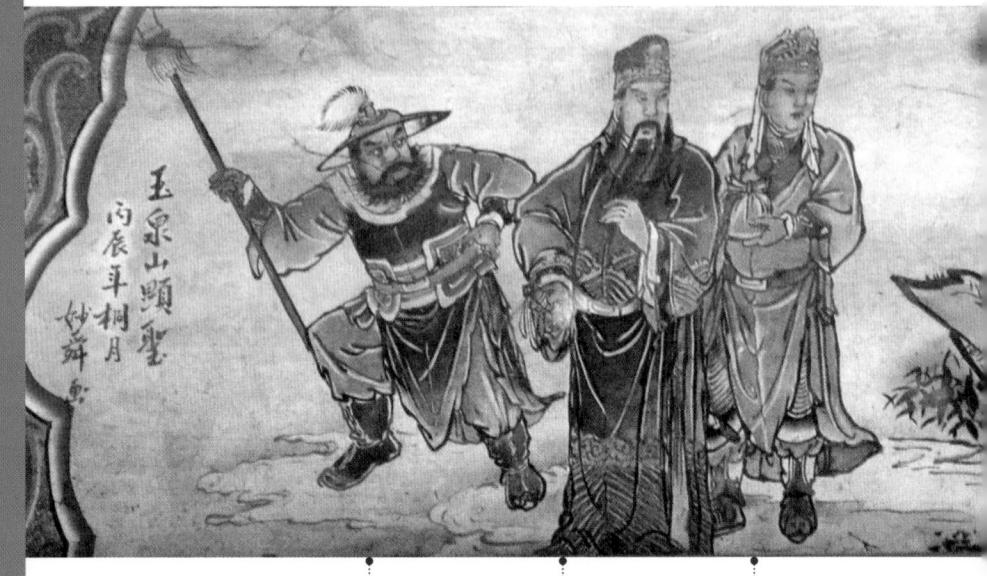

周倉 滿臉鬍鬚,一臉 勇相,單手護持 青龍偃月刀

關37 一襲綠袍,手捋長 鬚,平靜的望向打 坐誦經的普靜

關平 手捧印信,隨伺 關公來到玉泉山 古剎佛門

關公領兵進攻樊城,被東吳大將呂蒙用計逼走 麥城。關公和關平兩人因孫權背盟偷襲而被擒,父子同 時被斬,部將周倉以死殉主,三個人的魂魄,每天晚上都會出現 在東吳的天空,高喊:「還我頭來,還我頭來!」讓東吳君臣心 神不安。

有一天呂蒙接受孫權酒宴招待,宴席當中,孫權替呂蒙倒酒,呂蒙接過酒杯之後,忽然把杯子丟在地上,一手揪住孫權大罵:「碧眼小兒,紫髯鼠輩!還認得我嗎?」呂蒙推倒孫權,坐上孫權的位置上,兩眉橫豎大聲的說:「自我破黃巾以來,縱橫三十餘年,今天被你以奸計所害,我生不能吃你肉,死後必要懾你呂蒙的魂,吾乃漢壽亭侯關雲長是也。」孫權君臣大驚失色,慌亂中急忙下跪,開口大喊,「關將軍饒命!關將軍饒命!」呂蒙在孫權向他下跪之後,倒在地上七孔流血死在當場。

普靜 傳説關公死後在玉泉山 顯靈,由其引入佛門

關公帶著關平、 周倉,三條魂魄來到玉 泉山上空,山上住了一個老僧人,法名普靜, 原來是汜水關鎮壽教了 長老,在鎮國寺教了關 公之後,雲遊天下, 到玉泉山山明水秀,看 到玉泉山山明水秀,看 選了一個清靜的地方 選了一個清靜的地方 達天晚上普靜在庵中 等上等到空中有人大喊 東,聽到空中有人大喊 東,聽到空中有人大喊 東,聽到空中有人大喊 東,聽到空中有人大喊 來!」普靜知道是關公

三人魂魄無所歸依、四處遊盪,於是以手中拂塵招請,「雲長安在否?」關公雖然死了,英靈還在,認得普靜禪師這個救命恩人,如此順著禪師拂塵招引來到普靜面前。普靜對關公說:「一切因果已然天定,前因後果報應不爽。將軍大呼還我頭來,那些被將軍所斬的人,向誰要頭呢?」關公一聽恍然大悟,帶著關平和周倉跟著普靜入佛門修行去了。

鑑賞故事

「玉泉山關公顯聖」這件作品,常和「五台山五郎出家」成對出現。關公 手捋長鬚,關平太子捧著金印、周倉拿著青龍偃月刀站在兩旁。三位欲走還 留的姿勢,再一次回頭看著普靜,表示普靜的招喚,他們聽到了,才轉身回頭。 這件是潘麗水的徒弟王妙舜的畫作,王妙舜深得其師潘麗水的真傳,用色 筆觸都有他師父的味道。

臥冰求鯉

作品出處彰化縣城隍廟所在位置三川殿類型壁畫作者陳敦仁年代 2006

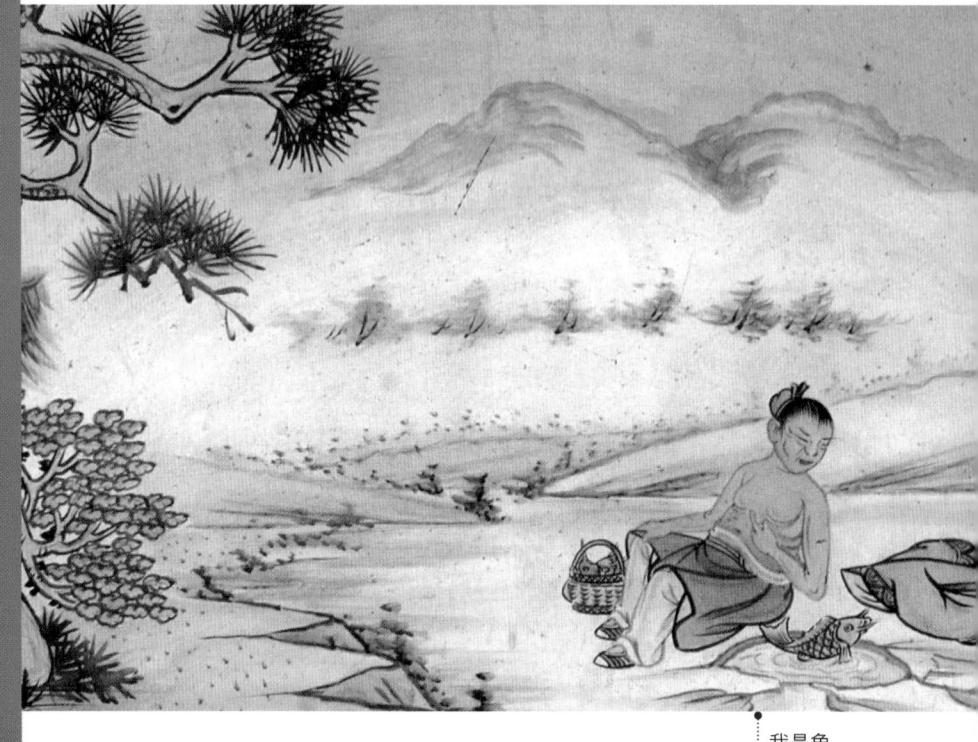

我是魚 傳説王祥臥冰求鯉 的孝行感天,終於 等到鯉魚跳出結冰 的河面

晉朝王祥的生母早早就過世了,父親娶了一個 老婆。後母對王祥很壞,常常在他父親面前說他壞話。 雖然這樣,王祥還是很孝順她。

有一年冬天,他後母生病了,一天後母夢到一個小孩對他說,要吃鯉魚病才會好,便叫王祥去捉鯉魚回來給她吃。王祥心想,這麼冷的天氣,河面都結冰了,怎麼有鯉魚呢?可是王祥又不敢違背後母的意思,跑到河邊看著已經結冰的河,傷心的哭了起來。哭過之後想到,冰遇熱會溶化,或許用身體的溫度可以把冰溶化,等冰溶化了看到河水,再想辦法釣魚。

想著想著王祥就把衣服 脫掉,用身體貼在冰面上。 當他身體碰上冰後,竟然被 冰黏住了, 越想要抽離冰 面,就越用力,肌膚就更痛。 王祥想用手去撐開身體,結 果連手都被黏在冰上,爬也 爬不起來,又冷又痛,急得 王祥哭了起來。正當王祥快 被凍死的時候,忽然間冰面 裂開來了,還跳上來兩條鯉 魚。王祥的身體忽然間也可 以移動而且沒有受傷。可以 爬起來的王祥穿好衣服後, 就捉著鯉魚回家煮給後母 吃。後人讚美王祥的孝心, 留下了一首詩-

繼母人間有,王祥天下無;至今河水上,一片臥冰模。

鑑賞故事

用今天的眼光閱讀二十四孝的故事,會發現裡面所說的「事跡」,很多都 經不起科學的驗證。不穿衣服躺在冰上,可能會被凍死,要孝順還有其他的 辦法。

在《世說新語·德行篇》裡面,關於王祥的故事還有另外一段,說王祥的 後母有一次利用半夜拿刀要殺王祥,剛好王祥下床如廁,黑暗之中後母只砍 到空床舖,王祥上完廁所回來看到後母拿刀要殺他,跪下來向後母說,既然 母親容不下兒子,現在就下手吧。後母聽到王祥求死才覺悟,從此對王祥像 親生兒子一樣疼愛。

唐宋歷史演義。西遊記:台灣神明傳說:佛的故事,就是發家化表質,主義沒靠,看和華國素為一些沒有氣量,才沒居天處

以身質羊

作品出處 雲林縣斗南鎮 大東里泰安 所在位置 殿內樑枋 類型 彩繪 作者 不詳 年代 1986

員外 受桓冲兄弟孝心感動,送 給他們一隻羊

是哥哥還是弟弟 牽羊準備回家?

三國時代結束之後,由司馬家統一天下,中國 進入晉朝時期。

晉朝車騎將軍桓沖,小時候家裡很窮,兄弟與母親相依為命。有一次母親生病需要羊肉補身體,哥哥桓溫看到鄰居養了好多羊,想買卻沒錢。桓溫知道弟弟天性溫良對母親也很孝順,想把小桓沖暫時抵押在鄰居家裡,換羊給媽媽補身子,等日後有錢再把弟弟贖回來。這天桓溫牽著弟弟的手說:「弟弟啊,你想不想讓母親的病趕快好起來啊?」桓沖一聽,立刻回答哥哥說:「當然想啊!」桓溫皺著眉頭又說:「可是我們沒錢怎麼辦?」小桓

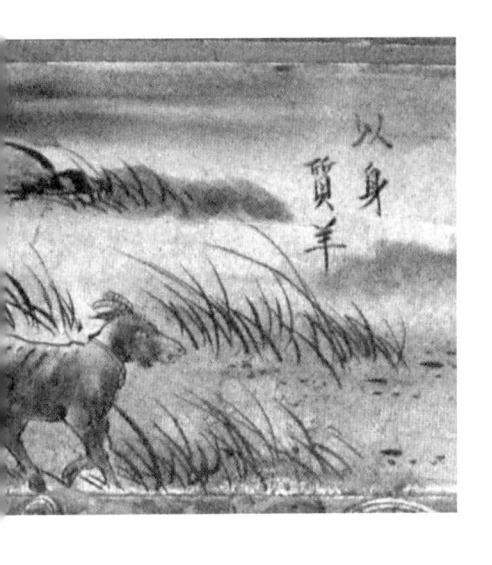

沖回答哥哥說:「你想想辦法嘛!」桓溫說:「辦法是有,但是怕弟弟你不肯。」小桓沖說:「不管哥哥想什麼辦法,弟弟都願意。」桓溫說:「現在哥哥想將你抵押給鄰居,換羊回來給娘補身體,等有錢再把你贖回來,好不好?」小桓沖雖然不知道什麼叫「抵押」,什麼叫「贖」,他一心只想媽媽的身體趕快好起來,連忙跟哥哥說「好」。

兄弟一起到鄰居家裡去,桓溫向鄰居說明來意之後,鄰居被他們的孝心感動了,表示說:「不用小桓沖抵押啦,我把羊送給你們,給你娘補身體。」桓溫覺得不好意思,一直向鄰居道謝,鄰居告訴他們,「就算我是買德人,小桓沖就是我的『買德郎』」。

桓沖長大之後很有成就,他到江州上任刺史的時候,在人群中認出那個富人,他主動走向前去說,是我「買德郎」啦。那名富人一聽「買德郎」三個字想起往事,仔細一看,果然是小時候那個「買德郎」桓沖。後來桓沖迎請鄰居回家並很尊敬的招待他,又送他很多禮物感謝他。

Look Story

鑑賞故事

台灣廟宇除了有安定人心之外,也有教化的功能,這幅「以身質羊」的教 化意義深遠。圖中桓溫牽著羊準備回家;富人還跟小桓沖在說話。作品名為 「以身質羊」,雖有題名,但也是一件不容易理解的典故。幸好前人出版《愛 國獎券圖鑑》可供參考,不然一幅教化佳作可能就被忽略了。

東山捷報

作品出處 台南市大天后宫

所在位置 三川殿

類型 壁書

作者 陳玉峰

1956 原作 1980 丁清石重修

2010 潘岳雄再修

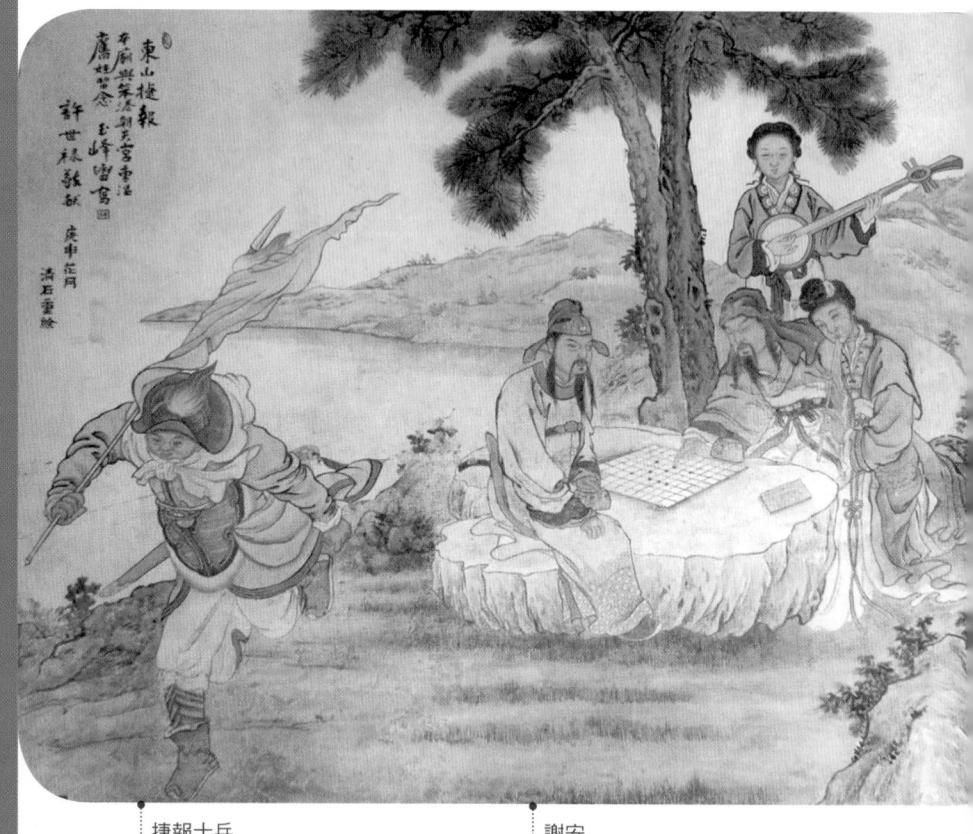

捷報士兵

謝安與人下棋,旁有笙竹樂音,一派 閒情;而另一方面,報捷的士兵留下 密函飛奔而出。一靜一動之間,產生 微妙的張力,也看見畫師的功力

謝安

前秦出兵伐晉,大軍壓境,雙方於淝 水交戰,謝安領軍,以懸殊的兵力克 制符堅部隊。畫面中與賓客下棋,雖 心繋前線仍表現淡然無懼的樣子

魏晉南北朝天下狼煙四起,前秦符堅親率大軍 準備渡過長江攻打東晉,此時東晉的謝安臨危受命主持

大局。謝安不顧他人議論,極力推舉自己的侄子謝玄,出任兗州 刺史,鎮守廣陵負責江北下游一帶的重要軍防;他自己坐鎮長江

下遊、統領五州軍事、同時派「買德郎」桓沖出兵十萬攻打秦國。 桓氏家族雖然和謝安家族不合,但是面對外敵卻能手心向

廟宇看聽

台南大天后宫

台南大天后宮主祀天上聖母,原為明寧靜王朱 術桂府邸。民國四十五年(1956)仲春,畫師陳 玉峰留下「東山捷報」、「鍾馗還妹圖」等多件 壁畫;六十年過去,不斷被細心呵護並加以修繕, 人們可以看到畫師當年受託,為本宮與北港朝天 宮重修舊好留下見證。

傳今兵

內,同心協力抵抗符堅的百萬大軍。謝安內舉不避諱親戚, 外舉不避諱仇敵,運籌帷幄鎮靜以對。在兩軍對峙緊張的 時刻,他的侄子謝玄,好幾次派張玄到家裡來向他請示 作戰計畫,但謝安都沒把計畫告訴張玄,反而拖著 張玄下棋,張玄的棋力比謝安強,但是因為心裡 懸著前線的事,沒辦法專心下棋,反而輸給謝 安。

淝水之戰捷報送進謝安家裡的時候, 他和客人正在下棋。謝安看完捷報順手放在 一旁繼續下棋。客人忍不住問他書信裡面 寫些什麼?謝安用平穩的口氣說:「沒什麼, 孩子們已經打敗敵人了。」棋下完,客人告辭離開, 謝安才釋放壓抑的喜悅,興奮的手舞足蹈,把木屐的鞋 跟都弄斷了。

Look Story

鑑賞故事

謝安為人耿直,不想藉著名望和出身獲得高官厚祿,東晉王朝幾次召他入朝想要任用他,都被他拒絕,最後他乾脆隱居到會稽的東山與王羲之、許詢、支道林等名士交流。但在朝廷面臨危機的時候,他又願意出面扛下重擔。面對強敵的時刻,又能調和謝、桓兩家矛盾的勢力,讓兩邊都能為朝廷出力。

台南大天后宮在民國四十五年左右,和北港朝天宮重修舊好,邀請陳玉峰 畫師,畫上見證歷史時刻的作品。畫師用「東山捷報」這個故事當成主題, 除了有捷報吉兆的喻意之外,或許又有畫師給兩宮主事者讚賞的意思。

唐宋 歴史演義

秦叔寶和羅成的故事是不少迷戀廣播講古的聽眾所熟悉的情節 北管和亂彈子弟也保留完整的譜詞手稿,

並隨著子弟軒社流傳在台灣社會。

自古英雄不論出身低,時來運轉貴人出現。

但看薛仁贵征東如何勇猛;

再看沙場女將如何叱吒風雲, 收服英雄小將和大元帥的心;

樊梨花掛帥, 薛丁山雖然心裡不服卻也不得不帳前聽令;

穆桂英獻降龍木大破天門陣,幫助楊家將抵抗金兵;

李宸妃怒責宋仁宗,幸好有包公智解窘境……

一齣齣英雄美人的佳話,都在廟宇五花十色的雕繪藝術裡面, 怎可錯過?

秦叔寶救李淵|神槍暗傳|秦叔寶倒銅旗|羅通秦懷玉比武奪帥| 白袍將解虎厄救國公|丁山射雁|樊梨花掛帥|丁山射虎|單騎退敵 四望亭|五郎六郎相會|楊宗保取木棍|摸痣認包|包公審郭槐| 包公打龍袍|九更天|蔡襄建洛陽橋|景陽崗武松打虎|

彰化縣鹿港鎮 鳳山寺

殿內

類型 彩繪

作者 王錫河

年代 1982

秦叔寶救李淵

李淵(下)

唐朝開國皇帝,隨身武器方 天畫戟,可刺可砍,需要擁 有力大無窮的臂力操弄

秦叔寶(上)

唐朝開國將領,與尉 遲恭成為後世民間傳 統門神之一

中國隋朝第二位皇 帝,行中央集權

東宮太子楊廣,對李淵的存在感到不安;知道 李淵帶著家眷要到太原赴任,他和心腹宇文述打扮成強 盜的模樣,一路追殺李淵。

秦瓊,字叔寶,外號叫小孟嘗,在刺史劉芳手下當差,這 一天秦叔寶和樊虎兩人押解人犯經過臨潼山,聽說山上有一座伍 子胥的廟。秦叔寶請樊虎幫忙看管人犯,自己上山參拜伍子胥, 參拜完畢之後,斜靠在廟裡的石橋上休息。

李淵帶著家人一路來到臨潼山,就在經過一片樹林的時候, 從樹林中殺出一群把臉塗黑的強盜,兒子建成看到強盜出現,大 喊「我們是隴西李府」,話還沒說完。一個強盜衝口便說:「就 是要殺你『隴西李府』全家。」一句話引起建成的懷疑。

因為建成押著行李走在前面,踫到惡人攔路丟下行李回頭 向父親稟報遇到強盜。李淵一聽,拿出方天畫戟保護家人安全。

鹿港鳳山寺

鹿港鳳山寺主祀廣澤尊王郭聖公,是鹿港幾座 閣港廟之一,相傳由米市街苦力階層所信奉。廟 左廂房另有一「玉如意」北管樂社,裡面供奉的 蘇府王爺原位於萬春宮,因改建公會堂被遷奉於 此。民國七十九年(1990)因為德興街拓寬,將 三川殿往後移,而成今日樣貌。

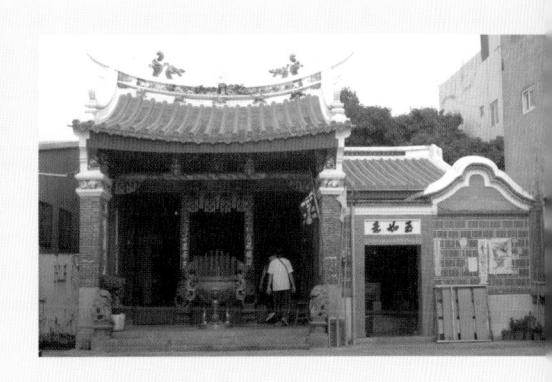

建成一邊抵抗一邊對父親說,對方很像晉王和他的爪牙宇文述父子。李淵說:「先打退賊人要緊,當官的『把臉遮起來扮強盜, 比真強盜還可怕。』」

正在危急當中,秦叔寶從山上衝下來,一對金鐧左右揮舞, 楊廣、宇文述和宇文化及都不是他的對手。廝殺中秦叔寶捉到一個強盜,問出東宮太子楊廣和唐國公李淵不合的內幕,秦叔寶一聽,不得了,兩家人的紛爭,外人還是不要捲入比較好,他假裝失手,放走了那個人,自己也跟著離開那個是非之地。

李淵看到救命恩人離去,騎著馬在後面追問:「恩公尊姓 大名?請留下姓名,以便來日答報!」秦叔寶不想回答;沒想到 李淵不死心一直追,秦叔寶不想和他糾纏,不得以說出「我叫秦 瓊。」一邊說一邊揮手向李淵道別。李淵離秦叔寶太遠,只聽到 最後一個字,又看到他揮手,以為秦叔寶姓瓊名五,等李淵安全 之後,在一座廟裡寫上「恩公瓊五長生祿位」的紅牌位,早晚請 人朝拜,結果把秦叔寶拜得東倒西歪,衰運連連。

鑑賞故事

台灣廟裡有一則「秦叔寶救李淵」的籤詩,說的就是這個故事。這件作品不論顏色或筆觸都很好,構圖上謹守比例,兩邊的對角線上,有雙方主將與士兵,角色輕重拿捏準確。圖中大將李淵跑在最前面,追兵是扮成強盜的太子楊廣,後面拿雙鐧的是秦叔寶。畫裡太子楊廣英風勃勃,完全不像是一個壞人。這件作品也算給了反派角色一個公道。誰說長得英俊,長得美麗的人,就不能飾演壞人的角色。

神槍暗傳

作品出處 嘉義縣新港鄉 笨南港水仙宮

所在位置 正殿

類型 壁畫

作者 陳玉峰畫 江清露堆塑

年代 1950

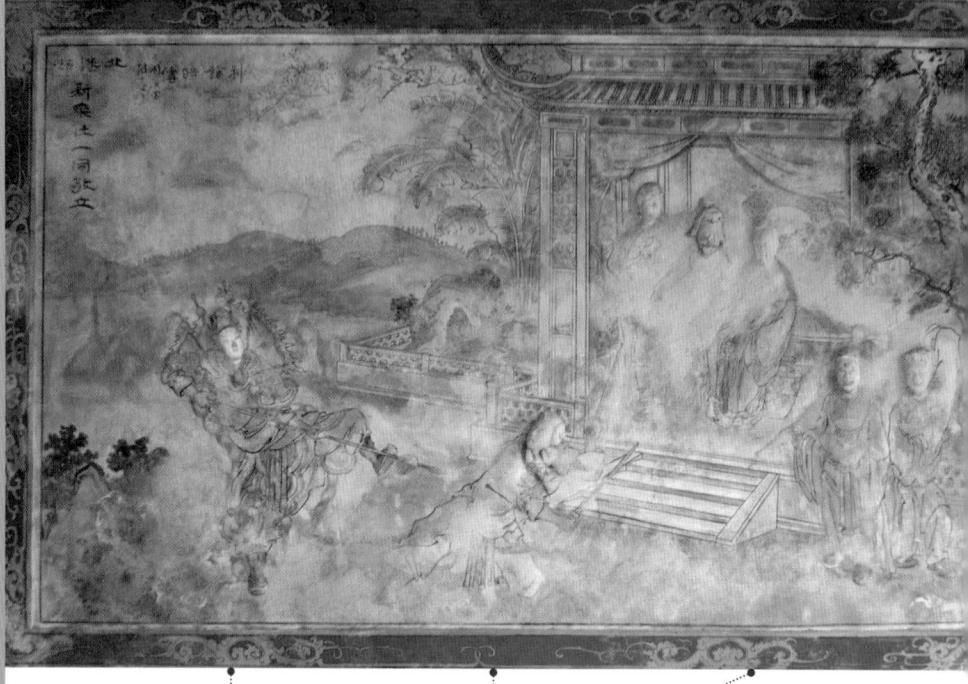

兒弟

羅成 幽州北平王羅藝的 兒子,秦叔寶的表 弟,使一手羅家槍 秦叔寶 使用的武器 是一對金鐧

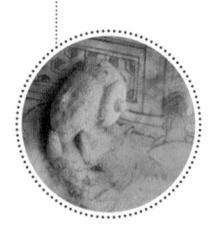

秦叔寶救了李淵一家之後,繼續他的公務。誰知道他的命運開始走下坡,隨身的行李被同行的樊虎帶走,沒錢又生病,付不起客棧的房租,一連串的災難讓他「賣馬當鐧」。在走投無路的時候,幸好出現一個貴人——他的結拜兄弟單雄信,在單雄信的幫忙下,秦叔寶暫時脫離厄運,但他運未通亨,好事不長久。

義兄單雄信暗中把三百多兩的銀子,派人鑄成馬鞍,偷偷

唐宋歷史演義

笨南港水仙宫

新港笨南港水仙宮,位處嘉義縣和雲林縣交界處。正殿奉祀水仙尊王,後殿供奉關聖帝君。是一座兩廟合一的古老建築。民國三十七年(1948)曾有過整修。今天廟裡泥塑壁畫和樑枋間的彩繪作品,即來自台南府城陳玉峰的作品。雖然經過六、七十年歲月的磨鍊,畫師精湛的筆意依然可從殘存的作品中,看出剛柔並濟的筆力和典雅的色彩。

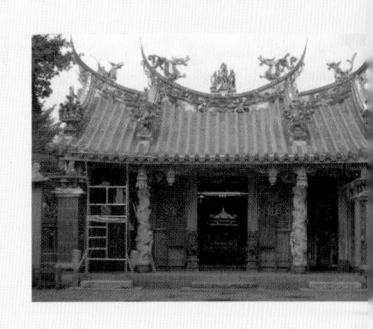

送給秦叔寶,原本是要秦叔寶旅途上使用,沒想到引起客棧的人 見財起意,秦叔寶誤傷了一條人命,被判幽州充軍。幽州屬北平 王羅藝管轄。幸好單雄信又得到消息,一路派人照應,秦叔寶沒 受到委屈,連一般充軍犯人該打的殺威棍也省下來,沒受罪。

羅藝處理完秦叔寶的事情後回到家裡,兒子羅成出門迎接,羅藝問:「你母親在哪裡?」羅成說:「在房裡,母親她好像很傷心,不知道發生什麼事情。」羅藝到房裡找到王妃問她怎麼回事?秦王妃說「侄子太平郎生死不明,大哥來託夢要我幫忙照顧。大哥又說他人現在在你手上,要我幫忙保全秦家這條血脈。妾身想到大哥一家的遭遇就替他難過,才傷心流淚。」羅藝一想說:「該不會是今天送來的這個人吧?他也姓秦,叫秦瓊。不知道是不是妳口中的那個『太平郎』。我來安排一下,讓你們隔著珠簾認親。」

在羅藝的安排下,秦叔寶終於和姑姑秦王妃相認,表弟羅成 和秦叔寶兩人很投緣,都喜愛武藝,於是在羅藝的安排之下,羅 成教秦叔寶羅家槍,秦叔寶教羅成鐧法,讓秦王妃看了很高興。

鑑賞故事

這件台南陳玉峰的壁畫作品已經有六十多年了,雖然畫面斑駁,但從留下的浮面泥塑和殘存的線條當中,還是可以看出師父精湛的手藝。羅成的衣服表現出富家子的尊貴;秦叔寶雖然顏色脫落,但穿戴和故事情節相符合。堂中坐著羅藝和秦王妃,旁邊的是侍女;遠山和亭台旁邊的芭蕉樹充滿古畫的筆調。這樣的作品好好保存,也可以變成傳統匠藝臨摹參考的範本。題名雖然叫「明槍暗傳」,但是畫中的故事,卻是「羅王府姑侄相會」,羅成、秦叔寶互習槍鐧,剛好與「南清宮姑侄相會」對看、互相呼應。

作品出處 新竹縣竹北市 保安宮

所在位置 牌樓

類型 彩繪

作者 傅栢村

年代 不詳

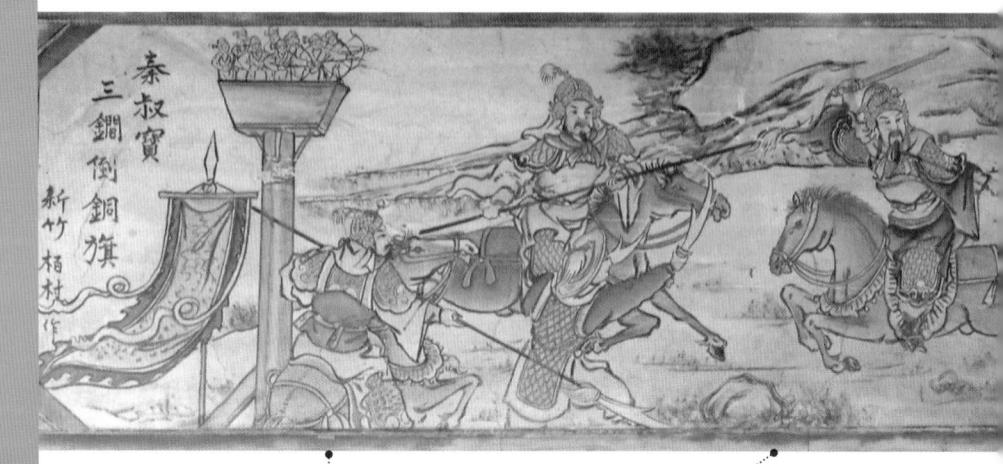

銅旗陣

泗水關守將楊林奉隋煬帝之 命擺下銅旗陣迎戰

秦叔寶

一手金鐧,一手長槍, 殺入泗水關銅旗陣, 腹背受敵仍奮勇殺敵

秦叔寶和姑媽秦勝珠——羅成的母親,相認之後,和羅成相處的十分融洽。秦叔寶在姑丈北平王羅藝家裡住了一段時間之後,向姑媽告辭回鄉探望母親。

隋陽帝無道,天下戰亂四起,瓦崗寨弟兄舉旗共襄勤王, 正式和隋朝對抗,準備推翻無道昏君。

羅藝接到靠山王楊林書信求援,要他到泗水關幫忙。羅藝派羅成前去協助楊林。羅成聽說表哥秦叔寶和瓦崗寨的結拜弟兄準備攻打泗水關,羅成事母至孝,心想母親疼惜表哥秦叔寶,現在父親要他幫忙楊林對付表哥,讓他左右為難,跑去向母親請示。母親秦勝珠告訴羅成,暗中幫助秦叔寶破關。羅成接受母親的意見,帶兵前往泗水關。

羅成到了泗水關不先入關,反倒先去見表哥秦叔寶。羅成告訴秦叔寶,銅旗陣以奇門八卦布成機關,又有二十四名弓箭手埋伏在銅旗上方斗之中,如果誤闖凶門百無活路,秦叔寶一聽大驚失色,請教羅成。羅成告訴秦叔寶,只要從東門進入,找到機關砍倒銅旗,他再利用機會暗中幫助,銅旗陣自然就破了。

一唐宋歷史演義

史演義一西遊記一台灣神明傳說一佛義一看对戰國新雄一是漢字第二大

廟宇看聽

竹北保安宮

保安宮奉祀廣澤尊王,廣澤尊王又 稱郭聖王或保安尊王,位在新竹縣竹北 市新社里。保安宮有龜山鄉石雕匠師呂 理容打造落款的石獅。另外,透雕花窗 有精彩的三國故事,左邊是曹操大宴銅 雀台「英雄奪錦」;右邊是「孔明初用 兵」。彩繪是傅栢村的畫作。廟的左後 方有采田福地福德祠伯公廟。

竹北保安宮有石雕匠師呂 理容落款之作品

第二天,秦叔寶照計行事進入銅旗陣,羅成以元帥的權威下令,不准對秦叔寶放冷箭。楊林的部下東方白和東方紅一聽,這哪裡是防守的作戰方式,分明是通敵的叛將,決定找機會要把羅、秦兩人殺掉建立功勞。

秦叔寶進入銅旗陣,原以為有了表弟羅成幫助可以輕鬆破陣,誰知道銅旗陣關關相連,頭尾互相照應,有一字長蛇陣的威力,非常利害,連續衝撞竟然砍不倒那支大銅旗。正在危急之間,好弟兄裴元慶的亡魂現身,幫助秦叔寶。秦叔寶在第三次才砍斷銅旗,破了金鎖連環銅旗陣,一班弟兄進入泗水關,楊林因此戰敗逃走。

Look Story

鑑賞故事

聽說以前的北管和布袋戲常常演出「秦叔寶倒銅旗」戲碼,但在廟宇裝飾戲文比較少見。畫中右二秦叔寶一手拿鐧,一手持搶。羅成少年無鬚拿槍在圖右一。左邊兩員大將是隋將。左上方遠處銅旗的旗斗上埋伏弓箭手,符合劇情。本作品由傅栢村所作。

高雄市鼓山區

類型 剪黏

作者 葉進益

年代約1953

羅通秦懷玉比武奪帥

程咬金

開唐凌煙閣二十四功 臣之一。在歷史演義 小説中是一名可爱的 福將,活了一百多 歳,非常長壽

羅涌與秦懷玉

秦懷玉為小説演義虛構的人物, 秦叔寶之子。羅誦趕赴校場,最 後與秦懷玉交手,身騎戰馬的兩 員大將,從手中兵器可以看出使 槍的羅成與使雙鐧的秦叔寶形象

唐太宗李世民御駕親征攻打西涼,被敵軍包圍困 在木楊城。福將程咬金奉旨突破重圍,回京城討救兵。

太子李治請程咬金主持校場比武,各家的爵子爺都來參加比 武,獲勝的人將由太子殿下欽點,選出二路元帥帶領兵馬前去救 駕。

羅通的父親羅成因被奸人害死,單留羅通一脈香火,母親不准羅通參加。羅通卻躍躍欲試,可是母親不答應,和母親鬧彆扭。忠僕老晏公想出一條「暗房計」,利用羅通進房睡覺之後,讓下人用黑布把門窗全都釘起來,不讓光線照進房間,打算讓羅通第二天起床誤以為天還沒亮,讓他一直睡,錯過比賽的時間。羅通的母親心想,只要拖過校場比武的時間,就算羅通想去也沒辦法了。

當晚,羅通和母親起了點小小的爭執,最後在晏公的安撫之下,簡單的和母親吃過晚餐後回房休息睡覺去了。少年十七、八歲的年紀,能吃能睡,加上白天和眾家爵子練武累了一天,躺在床上沒多久就睡著了。半夜家人偷偷的釘黑布都沒吵到羅通,五更天羅通醒來一瞧,以為天色是黑的還沒亮,又躺回床上,輾轉經過幾次實在是睡不著了,又聽見門外聲響,推了房門,才知道被人用黑布封住,趕忙穿戴鎧甲衝出房門,上馬往校場急奔。他母親在大廳看到兒子騎馬出門,心想,就算到了校場,元帥也選好了,不再為他操煩。

羅通趕到校場的時候,剛好秦懷玉連勝數場,主考官程咬 金喊了幾次都沒有人再上擂台挑戰,太子拿起硃筆準備欽點元帥 的時候,忽然聽到有人大喊「把元帥金印給我留下!羅通來也。」

秦懷玉看到羅通跳上擂台,心裡很高興,心想終於有機會和羅通正式比武了,便向太子說:「可不可以讓小臣和羅通比過再說。」太子殿下當下同意了。羅通使用羅家槍,秦懷玉用雙鐧,兩人一來一往打了幾十個回合還不分勝敗。秦懷玉早已想好,誰當元帥都沒關係,所以沒用秦家獨門絕招「撒手鐧」。但羅通並不這麼想,一看沒辦法取勝,最後使出「羅家回馬槍」攻打秦懷玉,這招一出手,秦懷玉果然敗下陣來,他跳出擂台,雙手一拱一個收手式,對羅通說:「甘拜下風。」

鑑賞故事

這件作品由匠師葉進益製作,人物、戰甲華麗不俗,羅通和秦懷玉兩個主 角作得神采飛揚,兩名騎馬小將好像羅成和秦叔寶再世,戰馬也處理的很棒。 三川殿內樑枋

類型 彩繪

天后宫

作者 陳穎派

年代 1981

白袍將解虎厄救國公

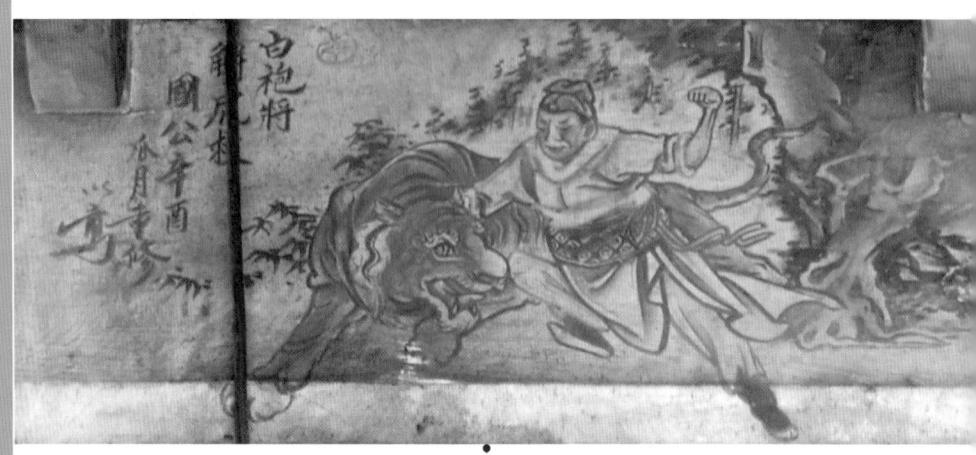

薛仁貴 陰錯陽差反而救了程 咬金,取得入伍許可

唐太宗李世民有一天晚上作夢,夢見他被一個 **青面獠牙的兇神惡煞追殺,正當危急之際,被一個身穿** 白袍的小將所救。白袍小將離開時,天空出現一首詩,詩文被軍 師徐茂公解出,說有一個住在山西龍門縣的小將,名叫薛仁貴, 將來可以保護大唐江山。

剛好這個時候,高麗國蓋蘇文下戰書,表示不再歸順大唐, 李世民決定御駕親征。

張士貴的女婿何宗憲也喜歡穿白袍,以為皇上說的是他的 女婿, 誰知道徐茂公一再表示應夢賢臣姓薛, 不姓何。張士貴一 聽生了心機,自動請旨要去龍門縣替皇上招賢(其實他只想做個 樣子騙騙皇帝而已)。

薛仁貴經過兩次的應徵都被張士貴刷掉,意志消沉跑去喝 酒、喝得醉茫茫的走進樹林、躺在樹下睡著了。他在夢中聽到有 人喊救命,朦朧中看到一頭老虎追趕一個老人,他爬起來不管 三七二十一,衝上前捏緊拳頭就往虎頭捶去,老虎被白虎星下凡 的薛仁貴打跑了。薛仁貴救了老人家,老人問薛仁貴:「有一身 武藝為什麼不去從軍報效朝廷? 」薛仁貴就把投軍兩次都被拒絕

(薛仁貴三投軍)

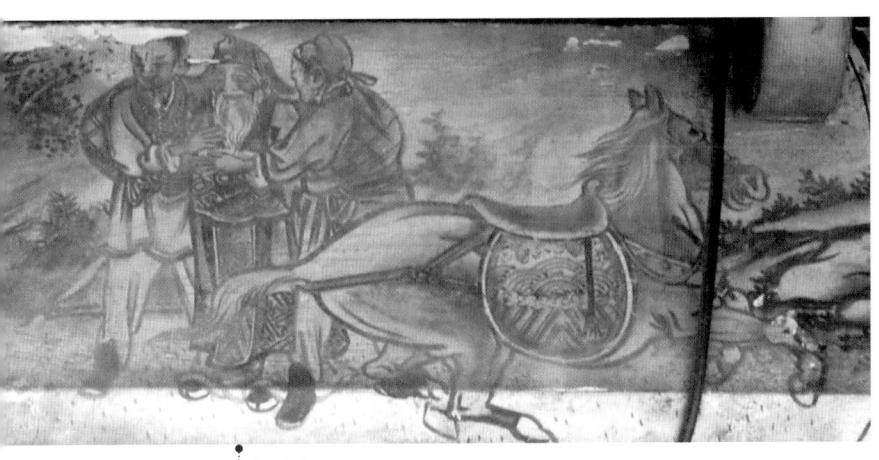

程咬金 留著長長白鬚,福人有福相, 受薛仁貴打跑老虎解圍

的經過說給老人聽。老人表明身分叫程咬金,並交給他一支令箭, 叫薛仁貴再去張士貴那裡報到。薛仁貴離開之後,程咬金才想到 (我怎麼沒問那個年輕人叫什麼名字。算了,反正那個人有令箭, 一定會被張士貴帶回京城,到時再找張士貴要人就好了)。張士 貴看到薛仁貴拿著程咬金的令箭不敢再亂來,但又不甘心,便叫 薛仁貴從此改名薛禮,並以「薛禮」之名把他編進伙頭軍裡面。

薛仁貴回去向妻子道別後,跟著唐太宗李世民軍隊東征高麗 國。

鑑賞故事

本幅「白袍將解虎厄救國公」是陳穎派畫師的作品。畫中如果把旁邊的 王爺去掉,可能會被當成武松打虎。但若仔細比對即可分辨兩者差異,武 松頭載的是六角武生帽,而書裡的薛仁貴戴的是布巾兜成的帽子。

鹿港天后宮是非常精美的古蹟,裡頭的木雕、石雕、彩繪和木結構都非 常精采,是台灣少見保持完整的古廟。

台南市佳里區 金唐殿

所在位置 正殿後面水車堵 類型 剪黏 作者 何金龍

丁山射雁

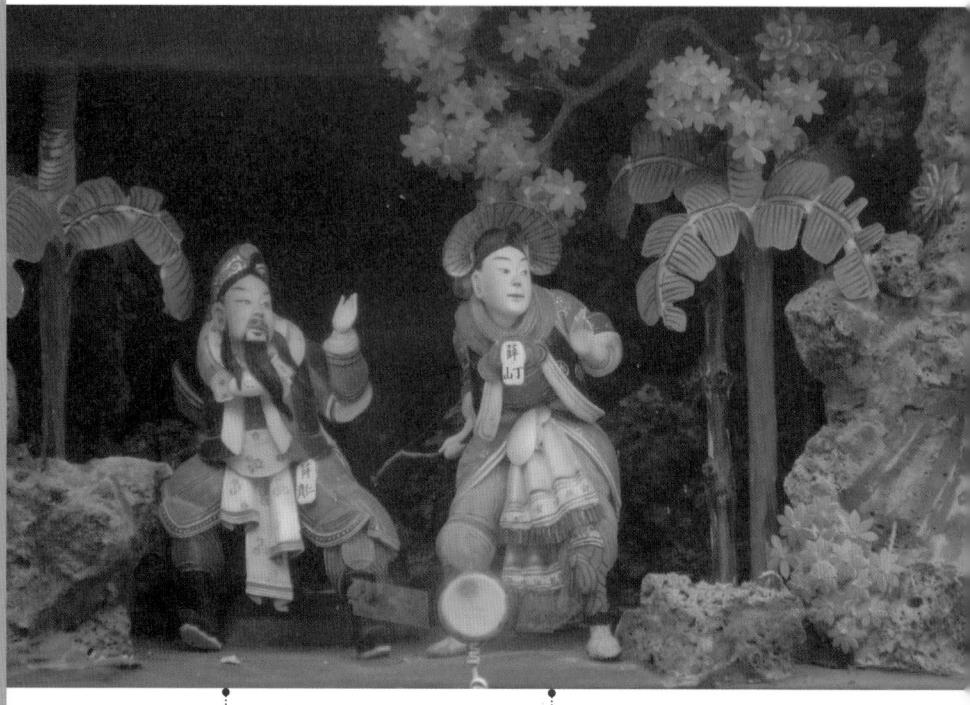

薛仁貴

在民間有廣為流傳的誦俗小 説《薛仁貴征東》,即遠征 高麗、大破敵軍的生平事跡

薛丁山

並非史實人物,傳統戲曲或 民間故事以長子薛訥為原 型,附和為薛仁貴之子

薛仁貴跨海征東,凱旋回朝受封平遼王,衣錦 環鄉。

薛仁貴回到丁山山腳,遇到一個少年在那裡射雁,看他箭 法不差和他聊了起來。薛仁貴問少年一次可射幾隻,小丁山說他 一次能射一隻,薛仁貴有意顯現他的技能給小丁山見識,說他一 次能射兩隻,在兩個人交談的時候,空中一隻雁子也沒有,小丁 山跑到山上想幫薛仁貴找雁群,誰知道在這個時候,青龍神的靈 魂竟然出現在丁山上。青龍神現出原形置住小丁山的身體,變成 高麗的蓋蘇文,薛仁貴以為看到由青龍神幻化的蓋蘇文在山腰張

佳里金唐殿

台南佳里金唐殿主祀朱府千歲、雷府千歲、殷府千歲。金唐殿在日治時期重修時曾請來汕頭剪黏匠師何金龍主事,並把原有葉王(本名葉麟趾)的交趾陶改以剪黏作品。細緻又生動的戲文作品影響台灣廟宇裝飾藝術,至今仍是一個傳奇,向有「南何北洪」的讚美(南指何金龍,北是洪坤福)。另外金唐殿保留不少至今仍然無人可以超越的多項藝術作品,如王石發、王保原父子補修何金龍作品之剪黏、潘春源的油畫、施天福雕刻的龍柱和石壁等。

牙舞爪向他衝來;薛仁貴原本就張弓搭箭要射飛雁,在這緊張時刻,薛仁貴只想除掉蓋蘇文,手一鬆箭離弦,咻的一聲向青龍神蓋蘇文射去。忽然聽到一聲慘叫,看到小丁山中箭倒在眼前。薛仁貴見狀緊張的跑向小丁山。就在這個時候一頭黑虎不知道從哪裡跑出來,把小丁山啣起,一下子就消失在樹林裡面。

薛仁貴非常後悔,沒事跟小孩子搶什麼鋒頭,白白害死一個 小孩子,真是不應該。

那隻黑虎原來是雲夢山王禪老祖鬼谷子的腳力,鬼谷子算出 金童有這個災厄,但白虎星和金童兩個天上的神祇同時降生,又 成為父子,兩人註定緣淺,加上青龍神作怪,丁山肯定要有一場 災難。鬼谷子未卜先知,特地讓黑虎來接丁山回去,同時暫時避 開白虎星君正旺的光芒,以免丁山再次受傷。

鑑賞故事

金唐殿的剪黏作品「丁山射雁」,以帶有花紋的玻璃素材施作,讓人欽佩匠師獨特的心思。頭身四肢比例幾乎和真人相同,五官神韻貼合戲文情節。丁山看著遠方,似乎在問背後的仁貴說,你一箭能射中幾隻?仁貴看著小丁山,好像正在打量少年,等一下要用什麼方法,才能叫後生折服他這個平遼王的箭術。

台南市佳里區 震興宮

所在位置 對看堵

類型 剪黏

作者 王石發 年代 1967

樊梨花掛帥

程咬金 要當薛丁山與樊 梨花的媒人,在 一旁搓合兩人

薛丁山 罵樊梨花刺父殺 兄,沒資格當元帥

薛仁貴 因為兒子丁山不 肯和梨花成親, 生氣的責罵他

樊梨花 因為失手殺死 父兄,被丁山 二次休妻

薛丁山技藝超群奪得帥印,被封為二路元帥帶 兵前往鎖陽城救駕。途中遇上樊梨花,梨花也是仙家門

人,下山之前,師父驪山老母告訴梨花說,你和薛丁山有宿世姻 緣,要她好好珍惜。

佳里震興宮

震興宮主神有三,一為清水祖師,二者雷府大 將,三是李府千歲。建廟歷史久遠;同治元年(1862) 發生震災廟身受損,於同治七年擴大興建,成就震 興宮堂皇廟貌。民國五十四年(1965)整修,邀請 王保原、蔡草如、陳任水等匠師前來,留下精美的 作品。今日之廟貌則是民國八十七年(1998)起全 面整修改建完成。今為市定古蹟。

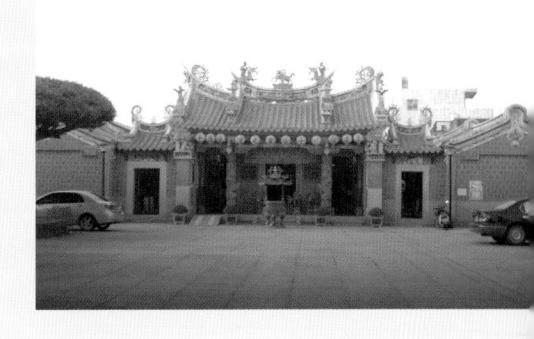

樊梨花看到薛丁山,被他的俊美臉龐和英雄氣慨吸引,問 了姓名之後更是對薛丁山傾心主動示愛。薛丁山打不過樊梨花被 她活捉,只好向梨花求饒,樊梨花相信了帥氣的男人所說的話, 放了薛丁山。薛丁山自由之後馬上反悔,罵梨花厚臉皮。

西遼兵馬數十萬阻擋征西的路,大唐需要樊梨花移山倒海的法術協助,薛仁貴透過程咬金的口中知道,樊梨花喜歡兒子薛 丁山,有意投降歸順大唐,做他薛家的媳婦。但是兒子丁山卻不 同意娶她。

樊梨花來到薛仁貴的大營求見薛仁貴,在程咬金這個媒人 公極力湊合之下,薛仁貴讓出元帥大印由梨花帶兵,想以軍令逼 迫丁山答應,以確保薛丁山不再反悔。

誰知道在洞房花燭夜,薛丁山聽到樊梨花的父親和哥哥都 是因為梨花而死,再次休妻,把樊梨花氣得半死。

樊梨花這個時候對婚姻已經徹底失望了,她帶著無奈又不 甘願的心情,離開薛丁山,回去樊江關。

鑑賞故事

台南名師王石發的作品,戲文出自民間戲曲。畫面中梨花屈身叫苦,薛丁山指著梨花叫罵。薛仁貴和程咬金又指著薛丁山,好像一個在罵,一個在說理的樣子。人物表情入木三分,值得細細品味。古時候的社會重男輕女,女性在社會上的地位較低。但是在台灣的家庭卻又以女生操持當家為主,俗話說「男主外、女主內」,如此形成一種互補的形態。樊梨花剛毅的形象在農業社會很受女姓觀眾歡迎。

所在位置 右邊護龍樑枋

類型 彩繪作者 許連成

年代 1980 年代

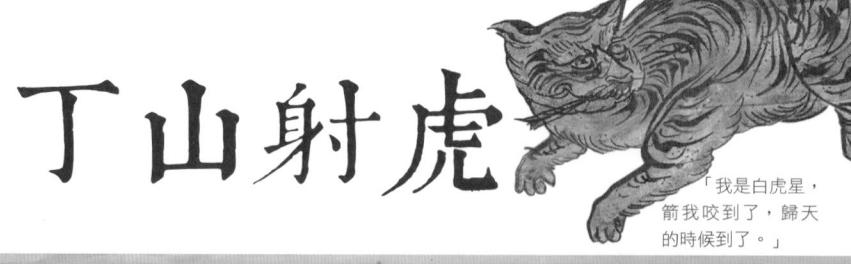

薛仁貴 肉身受傷閉目養神中

薛丁山三次休妻,把樊梨花氣回樊江關,唐太宗李世民非常生氣,將薛丁山打入天牢要他好好反省。

薛仁貴帶著遠征軍保護皇上繼續向西前進,不料薛仁貴兵 困白虎關。

程咬金聽說征西主將薛仁貴被困在白虎關,只好向皇帝求情力保薛丁山,打算讓他到白虎關救出薛仁貴。薛丁山離開天牢,帶著五百名士兵前去救援。

薛丁山一路找到白虎廟,薛仁貴受傷在白虎廟等待救兵, 睡夢中元神出竅,變成一隻白額猛虎在白虎廟裡遊走。

薛丁山看到一隻白額猛虎正在睨視一個人,那個人不正是 父親薛仁貴嗎?眼看老虎就要吞噬父親,忽然間又想起師父鬼谷 子曾經對他說過,「遇白虎就射。」(其實是聽錯了)他張弓搭 箭瞄準白額猛虎,手一放,箭射出去,白額猛虎不見,只聽到一 聲慘叫,看到父親薛仁貴咽喉中箭,血染戰袍,白袍變紅袍。薛 丁山衝上前去搭救,薛仁貴已經一命歸天。

薛仁貴死後薛丁山非常懊悔,後悔不聽父親的話,休了樊 梨花,當初如果和梨花成親,有了梨花移山倒海的法術幫忙,過 關斬將一路征西,就不會讓父親兵困白虎關。現在敵人擺下的陣 勢又破不了,「唉!父親的死,都是我丁山一人造成的。」薛丁 山憂憤的自言自語。

皇帝降旨要薛丁山去求樊梨花回來,丁山去了兩次,樊梨

唐宋歷史演義

薛丁山 薛丁山趕到白虎關 救父,結果卻誤射 薛仁貴

廟字看聽

龜山壽山巖觀音寺

桃園龜山鄉壽山巖觀音寺俗稱嶺頂觀音媽廟,創建於清乾隆七年(1742),主 祀觀世音菩薩。歷經多次的擴建重修成為今日樣貌,為國定三級古蹟。古蹟範圍以 正殿和三川殿左右護龍為主,有日治大正年間的石雕,交趾陶則是戰後才出現的馬 桶窯,個個秀雅古趣。廟裡保存不少知名彩繪匠師許連成在1980年代留下的作品。

花理都不理他。第三次皇帝火大了,對薛丁山說:「三步一跪、五步一打、 九步一拜」拜到樊江關,請不回樊梨花,就拿你『薛丁山的屍體』回來 覆旨。」

薛丁山一路跪拜,旁邊還有隨行的兵士跟著打人,就這樣拜到樊江 關。這次薛丁山真的跪出誠意來了,也想到自己的衝動,對樊梨花充滿 愧疚。誰知道才到樊江關,樊梨花卻死了。薛丁山悲慟萬分,在梨花的 靈前哭得死去活來。然而樊梨花只是詐死,不想跟薛丁山有任何瓜葛, 要讓他死心回去。但是看到薛丁山真心哭靈,被他的真情感動,走出來 和丁山見面,兩個人說明前因後果,終於完成好事多磨的婚事。

Look Story

鑑賞故事

畫面簡單明瞭,一個人趴在石頭上休息,夢中元神白虎星出竅。薛丁山張弓搭箭射老虎。畫作以野外為場景,以往有些戲劇也曾以薛仁貴受困山中為劇情,或許因此讓畫師有了靈感。許連成的作品台灣北部比較常見,中南部不多。

社寮武德宮

作者 蔡成

年代 1999

單騎退敵

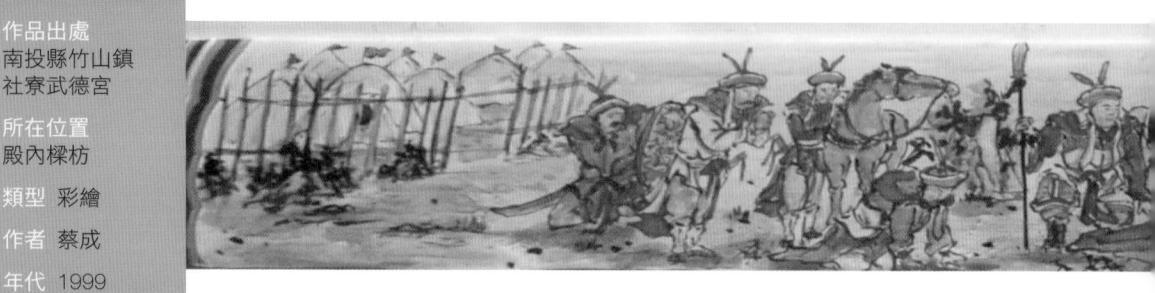

郭子儀平定安史之亂,天下又恢復太平。北邊 的回紇和叶番也因為老令公郭子儀恩威並施之下,和唐 朝保持和平的狀態。

郭子儀年老的時候,他的舊屬僕固懷恩反叛朝廷,郭子儀 奉命前去征討,僕固懷恩的部將大都是郭子儀原來的部下,看到 郭子儀前來都自動投降。

經過一段時間僕固懷恩又跑到回紇煽動回紇酋長和叶番聯 手, 攻打京城長安。已經交還丘權的郭子儀再度被皇帝召入朝 廷, 請他去平息這場戰事。郭子儀帶著幾個家人來到前線。他到 了邊界看到回紇營帳,心想,如果再發生戰爭,百姓又要受苦了。

郭子儀帶了幾個隨從,推著一些禮物來到回紇的營寨。番 邦的酋長看到郭子儀出現,很驚訝,告訴郭子儀說:「聽人家說 天可汗已經死了,老令公您也過世了,中原發生戰

亂,我們才來的。」

郭子儀讓人把禮物扛進營裡,告訴酋長: 「各位當年跟我們並肩作戰平定安史之 亂,收復長安、洛陽,兩國算是生死弟兄, 你們怎麼忍心對兄弟動武呢?」

叶番看到回紇兵和唐朝的將軍熱情的 交談,不像打仗的樣子,心裡害怕兩邊合作 反過來攻打他們, 半夜就偷偷的退兵了。

回紇酋長

見到老長官郭子儀非常意外,再聽了説明與分析後, 終於退兵並與唐聯手攻打吐 蕃。一身武裝,與郭子儀的 文官白袍恰成對比

郭子儀

一身白袍,單騎出城, 曉以大義,終令回紇反 過頭來與大唐合作

廟字看聽

社寮武德宮

南投縣竹山鄉社寮武德宮主祀開漳聖王陳元光。歷經多次朝代更替才成為今天的樣貌。主體建築以鋼筋混凝土仿閩南式建築風格的廟宇。建築裝飾部分簡潔,呈現1970到80年代以實用為主的流行風格。是一座能夠細細品味的在地文化藝術館。

郭子儀「單騎退敵」班師回朝之後又回鄉養老。他像以前一樣,每次功成之後就交出兵權。他服侍四個皇帝都沒有對他產 生戒心。郭子儀活到八十多歲,壽終正寢,享盡人間福祿,可說 是福壽全歸。

Look Story

鑑賞故事

這齣戲屬於文戲。畫師用歷史典故作畫,可見畫師對歷史典故很了解。畫裡面番將的盔甲顏色很鮮艷,和郭子儀只穿文官的服裝形成對比。

四望亭

作品出處 台北市士林區 惠濟宮

所在位置 三川殿對看堵

類型 剪黏

作者 陳專友

年代 約 1960 年代

幫手

右有老者,左有幫手, 皆準備飛身助花碧蓮一 臂之力,與涼亭上的追 逐畫面產生互動

駱宏勛

英雄救美出手幫忙花 碧蓮,畫面中在涼亭 下,一身英姿勃發

花碧蓮(上)

輕功一躍上了涼亭 屋頂,準備捉拿脱 逃的白猴

三或亂世英雄傳一唐宋歷史演義一西遊記 台灣神明傳說 佛的故事

響馬花振芳帶著女兒花碧蓮行走天下,到處擺擂 台想替她找一個好丈夫。

花振芳看到駱宏勛人才出眾,問過女兒花碧蓮,女兒也有意思,因此向駱宏勛提親,誰知道駱宏勛已經和人訂親,婉辭這門 親事。花碧蓮為情傷身害起相思病,經過一段調養才恢復過來。

花碧蓮病了一場之後,父母帶他一面走訪天下,一面散心,來到駱宏勛住的地方,看到一堆人擠在一座涼亭旁邊看熱鬧。花振芳從人群中問到,原來是駱宏勛的家人徐謙,正在屋頂上追一隻猴子。眾人難得看到飛簷走壁的功夫,又想看看到底是猴子靈活還是人厲害,看熱鬧的人也就越來越多。

花家跟駱家雖然沒做成親家,但是兩家人還是很親近。花振 芳看徐謙捉不到猴子怕他丟臉,叫女兒花碧蓮幫忙。

這隻猴子原來是西台御史家,看守馬匹的馴獸,前兩天掙脫 鍊子跑到大街上逍遙。徐謙聽到花老爺子招呼,心想幸虧花老爺 叫喚,有個台階可下,便跳下涼亭和花振芳寒暄。接著花碧蓮使 出輕功跳上四望亭。

花碧蓮跳上涼亭之後,拿出果子灑在亭子屋頂引誘牠,猴子 很機靈,每次撿食果子後會跑到旁邊才吃,花碧蓮幾次都只差一 步就捉到了。

四望亭年久失修,加上徐謙之前踩踏,就在花碧蓮把猴子逼 到亭角準備要活捉時候,四望亭竟然塌下來,花碧蓮和猴子從兩、 三丈高的地方往下掉,就在千鈞一髮的時候,人群中飛出一條人 影把花碧蓮給接下,花老爺仔細一看,原來是駱宏勛英雄救美。

鑑賞故事

台北市士林區芝山岩惠濟宮裡的這件作品「四望亭」出自俠義小說《綠牡丹》,由匠師陳專友所做。小說主角花碧蓮和駱宏勛最後還是成就姻緣。畫面中那隻頑皮的猴子和女主角花碧蓮在亭子上追逐跳躍,亭子下方有男主角駱宏勛、花振芳、花媽媽、徐謙和西台御史欒家兄弟等人。這個時期的交趾陶已經出現鮮艷的橙色、黃色。陳專友創造的人物,體態看來比較福相,但五官還滿清秀的。題名「四鳳亭」是因與「四望亭」的台語發音接近,應該題為「四望亭」才正確。

三三國和世英雄傳 唐宋歷史演義 西遊記 台灣神明傳說 佛的拉

五郎六郎相會

作品出處 台南市佳里區 金唐殿

所在位置 正殿後面水車堵

類型 剪黏

作者 何金龍

年代 1928

五郎楊延德 金沙灘一役後削髮為 僧,作品內則以一串 大佛珠象徵出家

六郎楊延昭 老太君佘賽花卜卦,七 子去六子回,金沙灘 一役唯一回家的兒子

老令公楊繼業帶著七個兒子血戰金沙灘,一場 血戰之後只剩下楊六郎延昭回家。

老太君佘賽花(也叫老令婆)會卜卦,卦象顯示「七子去, 六子還。」讓她老人家以為,就算軍人馬革裹屍為國盡忠,也只 是一個兒子犧牲而已,雖然捨不得,但也算是忠烈報國,沒什麼 遺憾了。誰知道楊六郎帶回來的消息,竟然是夫死、子散。這讓 楊家一門孤兒寡母怎麼面對未來的日子?更悲慘的是楊家還被奸 臣誣陷,一門忠烈變成滿門通敵叛國的罪犯,連死裡逃生的六郎 也被通緝。 老太君對大宋真的沒信心了,雖然在包公與八賢王的幫忙之下,洗清楊家將叛國通敵的冤情,讓奸臣潘美在楊家接受制裁,替老令公和大郎、二郎、三郎、七郎報仇。但她不想讓楊家僅存一條血脈再次受到威脅,二話不說把楊六郎藏了起來,不讓他離開楊家一步。

遼國蕭太后經過幾次對宋國出兵都得到勝利。她想,只要楊家將不出戰,大遼就有機會一直打到京城取得天下。這次蕭太后 再派出蕭天佐攻打宋朝,蕭天佐在高人指點之下,擺下天門 陣準備給宋朝一個更大的震撼。

消息傳回大宋朝皇帝的耳朵裡,八賢王適時出現在 天波府,老太君經不住八賢王哀求,不得已只好讓六 郎出征。可是楊六郎面對天門陣,卻也沒辦法破 陣,便派部將孟良到五台山向五郎楊延德求救。

楊五郎在金沙灘大戰之後逃到五台山出家。聽到六哥又到三關替趙家賣命,先是拒絕,但後來還是答應了。五郎和六郎在樹林裡相遇,兩人都被對方嚇了一跳。仔細一看才認出是兄弟,兩人一起回營研究破陣的戰略計畫。

look Story

鑑賞故事

楊家將在廟裡出現的戲文大都是「轅門斬子」、「取木棍」較為常見,像這件「楊五郎和楊六郎相會」別的地方還沒發現。名師何金龍的作品,整體配色簡捷有力,以藍、綠、白三色為主,把人物和背景溶成一體。此外,一樹紅葉則有畫龍點睛的效果;而五郎的佛珠,在故事畫面中成為出家人的特徵。五郎和六郎相遇時,兩人皆驚訝狀,讓畫面充滿戲劇性動感。

雲林縣土庫鎮順天宮

所在位置 龍邊三官大帝殿

類型 員光木雕 作者 大木匠王錦 木與胡賢對場, 木雕不詳

年代 1936

楊宗保取木棍

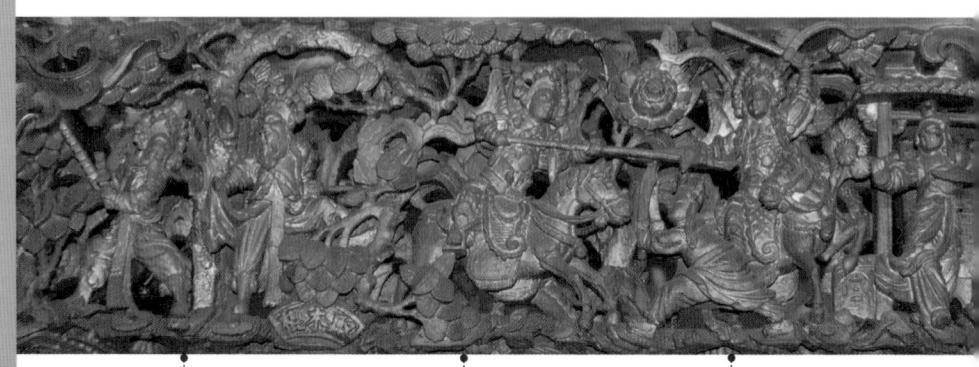

焦讚與孟良 兩人一起出陣幫 元帥取降龍木

楊宗保

楊六郎的兒子,因受制大 遼天門陣,想要盜取穆柯 寨的降龍木而與穆桂英結 親,最後共破天門陣

穆桂英

與楊宗保結為夫妻後,成為十二名楊門女將之一

楊六郎和楊五郎兩兄弟聯手後還是沒辦法破天門陣,只好派人回京向皇上討救兵。八賢王又來找老太君商量。老太君把天波府交給柴郡主(楊六郎的妻子)照顧,出發之前特別叮嚀郡主,千萬不要讓楊家唯一的一條香火宗保知道。楊宗保,六郎和郡主生的兒子,剛滿十五歲,血氣方剛,整天就想像他父親一樣上前線殺敵報國。

老太君剛離開,宗保回到家裡聽到消息沒向母親稟報即帶 著幾個家丁追出去。郡主接到通報,知道想攔也攔不住,只好加 派人馬追上去暗中保護宗保。所幸楊宗保半路遇到一個道長,傳 授給他一部天書。

在前線的楊六郎一直沒辦法視破天門陣陣式,而兒子楊宗 保適時出現,經過天書指點,看出天門陣的破綻,暫時替大家化 解一場困境。

楊宗保雖然得天書之力解除一次危機,但是沒想到蕭太后 在宋營中安排的奸細發揮功用,讓蕭天佐把天門陣再度加強了。 第二天楊宗保一看,天門陣又更加完備,現在如果沒有降龍木搭 配楊五郎天斧,根本破不了敵人的惡陣。

楊宗保聽說穆柯寨有根降龍木,命令焦贊去偷回來。誰曉

土庫順天宮

雲林土庫順天宮主祀天上聖母林默娘,是雲林平原中心地 帶難得還保存木石棟架的傳統建築之一。順天宮建廟的歷史 向來被關心家鄉民俗信仰者所關切,有的認為肇建於清朝初 期,也有以文物資料推論說是道光才建造。不論哪個説法, 能看到順天宮仍然保存具有深度傳統藝術文化典故作品,並 努力呵護,才是真正讓人感動與敬重主事者的大智大慧。這 也是身為一個在地人的讚嘆。

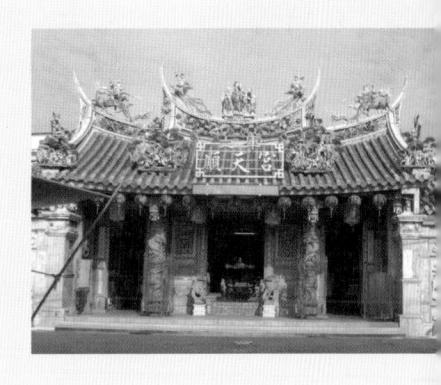

得焦贊不但沒拿回降龍木,還被穆柯寨裡的穆桂英用綑仙索捉進牢裡關起來。不久,穆桂英在戰場上看到一名少將長得眉清目秀,心裡產生愛慕,問焦贊,那個美少年是誰?叫什麼名字?焦贊沒心機回答她說,是我們的元帥叫楊宗保。穆桂英放焦贊回去,指名要楊宗保出來會戰,但楊宗保以年紀未滿十六歲沒辦法掛帥回絕。後經皇帝金口添加一歲,暫代元帥之職位接掌帥令,但是仍然聽楊六郎號令。楊宗保得到焦贊回報,因為初掌元帥印令,凡事還得聽父親的話,第二天還是不出戰。晚上叫孟良和焦贊再次潛入穆柯寨偷降龍木,沒想到這次更慘,兩個一起被捉。但是穆桂英捉人之後又立刻放人,還是指名楊宗保出陣。

第三天楊宗保經由父親同意,親自上陣,沒想到技不如人, 一下子被穆桂英捉到。「少女懷春,少男鍾情」,兩人情投意合 之下,成就一段不被楊六郎同意的戰前婚姻。

楊宗保回營之後,被楊六郎以「陣前通敵、私訂終生」之名 交付軍法,正準備「轅門斬子」時,穆桂英得到消息帶著降龍木 轅門救夫。經過一番努力才得以結成夫妻,順利破了天門陣,蕭 太后也再次敗在楊家將的手裡。

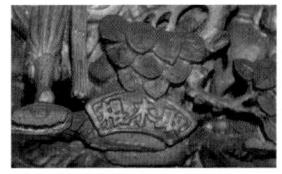

劇名〈取木棍〉, 常見點題文字出 現在作品之間

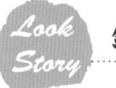

鑑賞故事

作品左邊是焦贊、孟良正在討論怎樣才能偷到降龍木。右邊面積比較大, 是穆桂英詐敗,準備丟出綑仙索活捉楊宗保的場面。雲林土庫順天宮的員光 木雕,人物布局有古味,已超過一甲子的時間。民國一〇四年(2015)土庫 順天宮申列古蹟,經雲林縣政府文化處審議通過,列入雲林縣縣定古蹟。 殿內樑枋 類型 彩繪

作者 董新郡

年代 2001

摸痣認包

包拯

鐵面無私、剛正清 廉,被世人稱譽為 「包青天」,民間 有包公廟奉祀

賣菜義 李宸妃 哭瞎眼睛的老

流浪兒范仲 婦人就是仁宗 華,和義母 皇帝的生母 相依為命

包公姓包名拯,字文正,北宋清官。傳說包公 斷案如神,「日審陽、夜斷陰」,百姓尊稱「包青天」。 包公奉聖旨到陳州賑災,一陣落帽風讓包公見到皇上的親生母親 李宸妃。

流落民間的李宸妃二十年前被劉妃陷害,用狸貓換太子把 她的兒子掉包,讓皇上誤以為她生了妖孽,因此被逐出宮中流落 民間,幸好遇到一個流浪的小孩子名字叫范仲華,李宸妃認范仲 華當義子,兩個人相依為命,范仲華賣菜維生。但李宸妃因為想 念兒子,長期下來把眼瞎給哭瞎了。

范仲華因為賣菜,在外別人都叫他「賣菜義」。有一天賣 菜義的菜籃子裡,忽然從天空掉下一頂官帽,他拿起來看了看不 知道是官員的帽子,以為是老天爺送給他的禮物,把那頂官帽又 放進菜籃裡準備帶回家。

豐原慈濟宮

台中豐原慈濟宮主祀天上聖母,建廟時間頗早;日治時期由信徒林慶 連向日本總督府申請修繕,仕納張麗俊用心其中,不論石雕、木雕、交 趾陶和彩繪等多項裝飾藝術都有很好的表現。交趾陶和彩繪作品因為香 火和時間等因素比較難以維護,原有作品晚近已被重做消失,但新作的 典故使用仍有一定的水準,值得細賞。

差役跟尋官帽吹落處找到賣菜義,看到他的菜籃子裡面放著包大人的官帽,隨即捉去給包公審問。因為賣菜義不會聽官話,亂回答,讓包公誤會下令打他十下板子。後來了解真相後,為了表示歉意,賠他十兩銀子。賣菜義回家之後,把事情經過告訴李宸妃,李宸妃聽到包公的名字——包拯,立刻叫賣菜義去請包公來見她。

原來是李宸妃這幾天夢到宮女寇珠託夢,說包公是一個清 官,有能力替娘娘洗清冤屈,讓她們母子團圓。

包公聽到賣菜義的請求感到好奇,來到賣菜義母子生活的 破茅屋。李宸妃一見包公,就叫包公先跪下見禮才肯說話。包公 看到眼前這個陌生的老太婆,竟然敢叫朝廷命官下跪見禮,也覺 得奇怪。為了要了解地方民情,他果然跪下來向李宸妃見禮。

李宸妃問包公:「是真包還是假包?」包公說當然是真的。李宸妃又說:「你再靠近一點,低下頭來。」李宸妃彎著腰順著包公背部一摸,在髮根下方三寸,果然被她摸到一顆紅豆大的硃砂痣。包公當年中舉,李宸妃替他「簪花」時,發現這顆硃砂痣。李宸妃喚請包公平身,並賜椅坐下。破房子裡哪來的座椅,一塊砍柴的木砧而已。包公心裡雖猶疑,但也不嫌棄,安靜坐下來聽李宸妃訴說一段二十年前的故事。李宸妃又從懷裡拿出一顆明珠,上面刻著李宸妃的名字……

鑑賞故事

演義小說「貍貓換太子」的故事在民間可說耳熟能詳,只是在廟宇不常見。 畫中包公跪著,李宸妃正在摸包公背部,另有賣菜義站在門外。本文因應民間 習慣把賣菜的范仲華改成賣菜義。 年代 2007

包公審郭槐

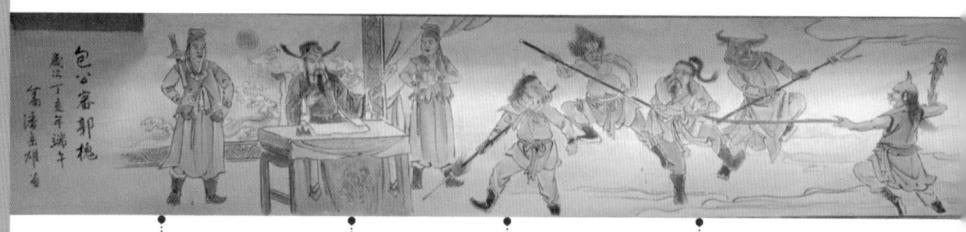

南俠展昭

被皇帝金口誇讚 的「御貓」,殿 前帶刀護衛,在 開封府任職

包拯 假扮閻王的

包公

牛頭馬面 由押解郭槐出庭 的差役假扮而成

郭槐

為一宦官,在劉 妃身旁替她出主 意的反派角色

包公派人去找郭槐的好朋友,表示因為查不到 線索,準備放郭槐回家,叫他帶著酒菜先到牢裡安慰 郭槐。又託他轉告郭槐,出去後要多多幫忙,在太后面前多說一 些包公的好話。當天晚上郭槐的朋友帶著酒菜到監牢裡給郭槐壓 驚。

他對郭槐說:「包大人查不到證據,準備放公公回家了。 恭喜公公,再過幾天,你就可以回去了。」郭槐一聽心情就放鬆 了,開心的和朋友喝起酒來,一直喝到不醒人事。

「閻王登殿,眾鬼魂肅靜……來啊!將亡魂郭槐帶上森羅殿!」郭槐被牛頭馬面拖著進入陰曹地府。「郭槐,你在陽間犯了欺君之罪,現在寇珠的亡魂得到玉帝同意的文書,來到陰曹地府控告你。郭槐,你快從實招來,不然先打你一百零八下『哭喪落魄棒』讓你魂飛魄散,然後再把你打入十八層地獄受苦,讓你永世不能超生。」郭槐到這個時候仍不想承認,他說:「你有辦法就讓寇珠的靈魂現身和我對質啊!」

「要見寇珠不難,來啊!宣,寇珠亡魂進殿。」

陰風慘慘,燈影飄移,「郭槐,你害得我好慘啊!要亡魂 對質不難,你抬頭觀來。」郭槐慢慢抬起頭來,突然看到一條白 色的影子從面前經過,一直到了公案前才停止,然後跪在閻羅王

台南府城隍廟

台南市的府城隍廟供奉府城隍爺,按照台灣移民發展史,此廟稱為台灣最早的府城隍廟是可被接受的。府城隍廟裡有方匾額刻著「爾來了」,這也是台南名匾中,常被提到的。另外則是台南天壇「一」字匾和竹溪寺「了然世界」。本廟正殿有城隍廟常見的大算盤,上面左右聯刻著勸世人止惡為善的「善惡權由人自作,是非算定法難容」警語。

對面。寇珠魂身拜見閻王之後,把頭轉過來瞪著郭槐,郭槐這個時候已經屎尿齊下了。公案上的閻王高高舉起驚堂木往桌案一拍,命雙方就當年發生的事,一一對質來。

剛開始寇珠說的話還有一點生氣,當她說到被劉妃逼死的 情節時,聲音忽然變得淒厲,之後又變得非常哀傷。夜風亂吹, 火光燭影跟著搖擺不定。

郭槐說是太后指使,不論貍貓換太子、夜燒碧雲宮、陳琳 審寇珠,這些都是太后的意思,他只是一個太監,奉命行事,沒 罪。閻王說:「你只認你做的,其他等日後劉太后死後落陰間孤 王自有定奪。來人啊,讓郭槐畫押。」

郭槐畫押之後,滿室的燈球火把全亮。哪裡有陰曹?哪裡有鬼差?

展昭和公孫策站在閻王兩旁;包公扮成閻羅王;王朝、馬漢、 張龍、趙虎和一班衙役扮成鬼差;一個長得很秀氣的小太監扮成 寂珠。

包公大喝一聲,「將郭槐押入大牢,明日恭請皇上聖旨裁 奪。」

鑑賞故事

包公審郭槐在民間流傳很廣,深受大眾喜歡,台南不愧為開台首府,保留的傳統文化既深厚又廣泛,在台南出現這齣戲文裝飾,可見此處的傳統文化仍然保留的十分完整。

所在位置 三川殿樑枋 類型 彩繪

作者 賴秋水 年代 1974

包公打龍袍

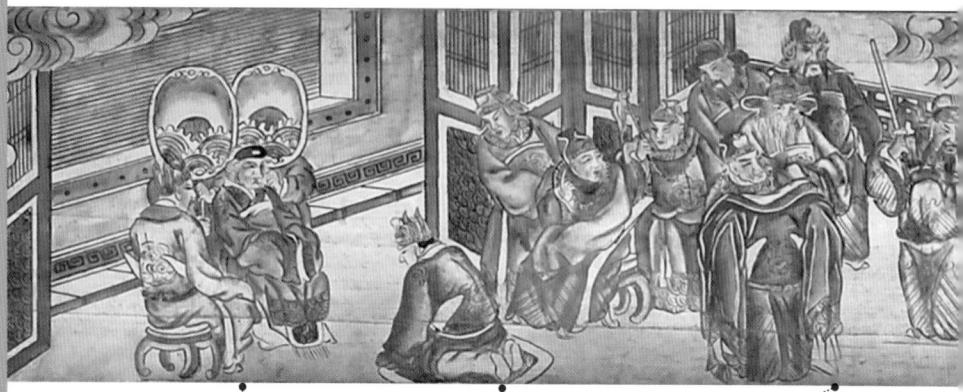

李宸妃

被迎回皇宮眼睛醫治後, 決定請出先帝的紫金鞭, 杖打不孝「無道君」

宋仁宗

跪於李宸妃面 前,準備領受紫 金鞭的教訓

農桑不擾歲常登,邊將無功吏不能; 四十二年如夢過,春風吹雨灑昭陵。

——甲寅秋月錄宋人詩寫之,斗六秋水。

包公查清狸貓換太子的冤案之後,郭槐問斬。 包公向皇上稟報經過,宋仁宗對於失蹤的李宸妃, 好像不怎麼關心。包公試了幾次,宋仁宗最後還生 氣想要降罪包公,幸好有一班大臣保奏才沒事。

按照往例,每年的元宵節都會開放皇宮,由大小 官員們準備花燈與民同樂。往常迎花燈所採用的題目, 大都是忠孝節義的戲曲故事,不然就是喜慶的吉祥戲。

包公心裡還掛念陳州的李宸妃,他利用元宵節皇城 迎花燈與民同慶時,安排一齣「清風亭」的花燈參加遊 行,可是「清風亭」又名「天雷打死不孝子」(也叫天雷報), 再怎麼看,和上元節元宵花燈歡樂的氣氛都很不搭調。

百姓們一樣當熱鬧在看,但也有些議論傳進宮內。有人說 元宵佳節也是一家團圓的日子,偏偏有人迎這種不孝子的花燈,

包公 請太監撐著 龍袍,再作

勢打龍袍

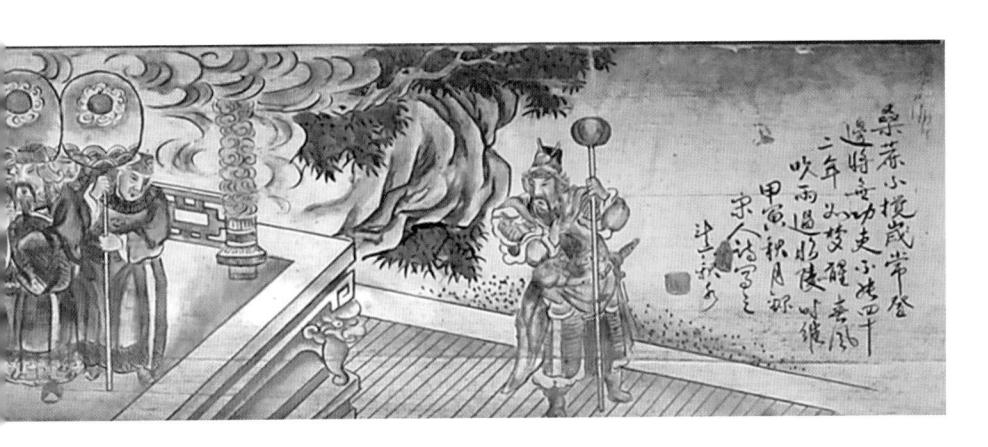

是在嘲諷誰呢?

仁宗私下找到包公問事,包公回稟:「我朝有人對親生母親不聞不問,讓她流落四方艱苦倍嚐;不知道這樣的人算不算不孝呢?」宋仁宗說:「這樣子也算不孝,不知道這樣的人現在哪裡呢?如果找到了,寡人一定要好好打他十下的鞭子,再教他孝順母親。」

包公用婉轉的口氣把二十年前火燒碧雲宮的事情,說給皇帝聽。在 八賢王和狄太后的見證之下,宋仁宗用龍車鳳鑾轎把李宸妃接進宮裡, 還向天祈求天露,把李宸妃的眼睛治好。

李宸妃的眼睛醫好之後,看到離別二十年的兒子,又想到她們母子的案子,差一點害慘包公,於是請出先帝的紫金鞭,欲打「無道君」。這時包公向前保駕,為避免傷了龍體,請宋仁宗脫下龍袍代替。宋仁宗跪在地上請李宸妃恕罪,龍袍由太監撐著,再執杖作勢打了龍袍一下,這才讓「貍貓換太子」有了圓滿的結局。

Look 鑑 Story

鑑賞故事

文首的詩作題在宋仁宗昭陵,和故事沒有直接關聯,可是如果沒有這首詩,就解不開這齣戲。畫師賴秋水,雲林縣斗六人。在這幅作品中,畫師把詩和戲曲合寫在一起,讓觀賞者自己去尋找、解讀。從相關線索找到故事的內容,這就是廟宇裝飾戲文探索的樂趣。

正文便我

作品出處 新北市三重區 先嗇宮

所任似直 龍邊護室水車堵 類型 剪黏

作者 林宗明 年代 約 2003

九更天

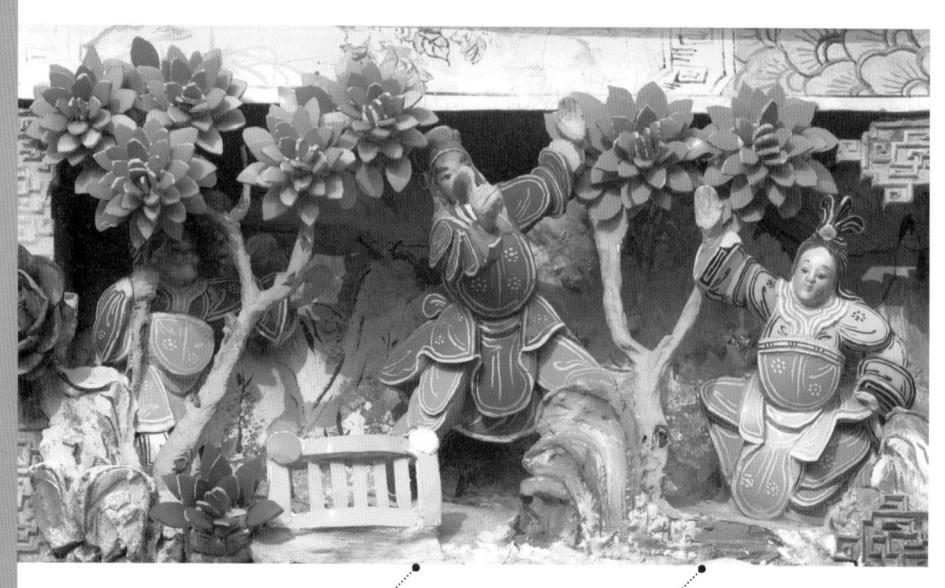

馬義

明代戲曲故事「九更天」 內的愚僕角色,為了救 主竟然殺女取頭替代

馬義的女兒

父親的主人因分屍冤案而問斬,卻因為父親的愚昧, 成了借頭申冤的替死鬼

米進圖被大哥米進卿扶養長大,米進圖考中秀才之後進京趕考,才剛離開家裡第一天晚上住在客棧。 米進圖和僕人馬義同時夢見米進卿七孔流血,他擔心大哥的安危,和馬義趕回家一看,大哥真的死了。問大嫂姚氏,大嫂說:「人死都死了還問那麼多幹什麼?」得不到答案的米進圖和僕人馬義,只能替米進卿守靈。

姚氏跟鄰居侯花嘴私通已久,侯花嘴一聽米進圖回家,和 姚氏用計先殺死自己的老婆,再把他老婆的頭砍下來拿去丟掉, 叫姚氏去躲起來,並把姚氏的衣服穿在屍體身上,然後跑去告 官,控告米進圖求歡不成殺死了他的嫂子。侯花嘴和姚氏打算一 勞永逸,兩個人想做永遠的夫妻。

米進圖被官府捕快捉走,屈打成招,僕人馬義跑去官府請 縣老爺作主,想替二老闆申冤,沒想到昏官早被侯花嘴收買,竟 然對馬義說:「念你為主盡忠,如果三天內能找到姚氏的頭顱,

唐宋歷史演義

三重先嗇宮

先嗇宮供奉神農大帝,也稱五穀先帝、五谷先帝,是大台北地區的大廟,對場作可明顯看出廟裡左右邊裝飾風格的差異。另外在石雕上也有不錯的表現,連俗諺「醫生驚治嗽」也被引喻成藥王仙丹連哮喘都能治好,「蝦龜魚鱟」(台語音),四種水族被「以音呼義」作在三川殿左右兩側格扇的腰堵上,誠為匠人巧思妙作。

就放你二主人回家。」

馬義找不到大夫人的頭去救二老闆,竟然跑回家裡向女兒借人頭。他拿了一把菜刀,不管老婆和女兒苦苦哀求,狠下心來殺了女兒,拿著女兒的頭去見縣官。「死者是中年婦人,你哪裡找來一顆少女的頭來假冒?念你為主盡忠,本官不追究你人頭從哪裡來的,快快回去準備,替你家二主人收屍吧。」

「欽差出巡!」馬義攔轎喊冤。欽差大人表面拒絕趕走馬義,心裡卻另有打算,他先到城隍廟,向城隍老爺上香拜拜。在廟裡,欽差大人看到三個鬼魂在眼前飄來飄去;晚上又夢到一隻猴子嘴巴咬了一枝花,在樹上跳來跳去。

米進圖要被斬首那天,打更的更夫打到五更還沒天亮,繼續打六更,六更打完打七更。打到七更天仍未亮,天不亮就不能處斬人犯。縣官無可奈何,只能坐在刑場枯等。欽差大人也在此時趕到刑場要求重審案件。欽差把一干關係人全部提到刑場審問。當他提問侯花嘴時,耳邊有人說話,「就是他,就是他。」回頭卻又看不見有人站在身邊。侯花嘴報上姓名,欽差一聽「猴、花、嘴」,大聲一喝:「你幹的壞事本官全知道了,還不從實招來。」侯花嘴做賊心虛,沒幾下全招了。米進圖的冤情終於獲得洗清,當場釋放。而更夫一直敲鑼到九更,天總算才亮了。

鑑賞故事

這件剪黏的勸世味道很重。有人被色慾迷昏頭腦,連最親蜜的夫妻都敢 殺害,也有人雖然為主忠義卻沒有智慧判斷而做出錯誤的事。這件作品是 近年三重先嗇宮古蹟整修的新作,匠師據說來自中南部,在嘉義朴子安福 宮也有同名作品,兩件作品特徵相似。

歷史演義

台北市文山區 木栅指南宫

文化走廊樑枋

類型 彩繪

作者 劉家正 年代 1991

蔡襄建洛陽橋

北宋名書法家蔡襄,在他母親懷著他的時候, 搭船要過洛陽江時遇上風浪,危急之中忽然從空中傳出 聲音說:「龍王水族,船上有蔡狀元,不要傷他。」船上的人互 相詢問,都沒有人姓蔡,恰巧有人認識蔡襄的母親,才告訴大家, 這位懷孕的婦人丈夫姓蔡,可能就是她。他母親聽到大家都在談 論她,也挺身而出向天許願,祈求如果能平安過江,小孩長大以 後,一定要他建一條大橋,造福萬民。

蔡襄長大以後考中進士,先後擔任史官及開封府、杭州、 泉州、福州等地的知府。他在泉州時,終於有機會替母親完成心 願。

只是洛陽江潮汐變化很大,好幾次把要當橋基的石頭沉入 江中,都被滔滔江水沖走了。蔡襄寫了一張拜帖,投到江裡跟龍 王商量,希望潮流能夠暫停幾天,讓橋基可以立起來。說來也神 奇,洛陽江竟然從第二天開始一連七天都是退潮的水位,蔡襄請 工人日夜趕工,終於把橋基給建起來了。

可是一條跨越江面三百六十丈的大橋,要很多石頭才蓋得 起來,需要一大筆錢。蔡襄又向天祈求,希望有貴人相助,順利 募到建橋的資金,把橋蓋好造福萬民。

完成母願的蔡襄

相傳北宋名書法家蔡襄的母親在懷胎的時候 許願建橋,當到泉州知府時,得到百姓支 持,觀世音菩薩以神力相助,終於一償母 願,在洛陽江上建成大橋

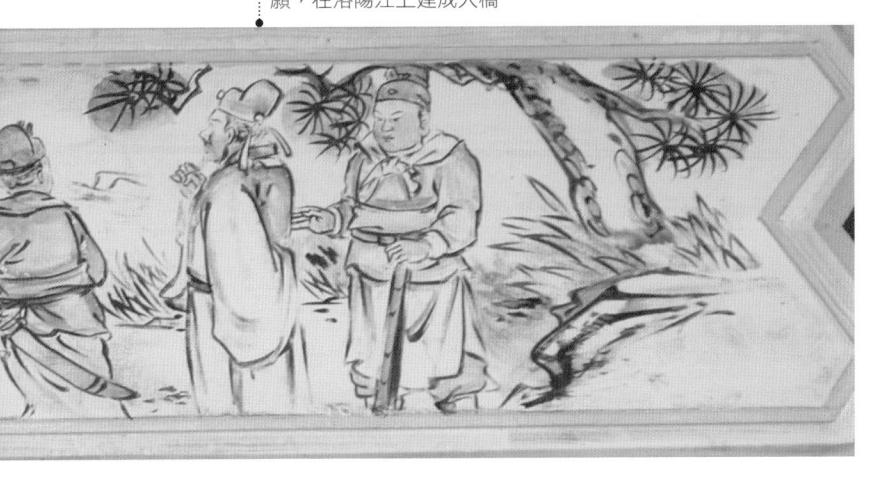

南海觀世音在普陀山紫竹林中聽到蔡襄的祈求,駕著祥雲 來到泉州。觀音菩薩每天晚上就在洛陽江上現出法像,在水面上

向大家弘揚修橋舖路的功德。

由於十方善信踴躍捐款, 並在蔡襄認真的督造之下,用 了六年多的時間,終於建好洛 陽橋,完成母親的心願。

近代鋼筋混泥土建築, 用以支撑結構的樑,取 代原來通樑和員光托木 的功能,木雕消失了, 但彩繪工藝卻保留下來

3

鑑賞故事

在台灣廟宇內看過「洛陽橋」題材的人可能不多,但對「孝子蔡端建萬安橋」 (萬安橋後來改為洛陽橋)或許知道的人就多一點了。

孝子蔡端為了完成母親的心願,修建萬安橋,當中南海觀世音菩薩化身少 女,也來幫忙孝子募款。

這件作品是名畫師劉家正所畫,位在台北市文山區木柵指南宮右後方的迴廊間。指南宮裡還有匠師陳應彬的八卦藻井。供奉的主神是八仙之一的呂洞賓,又稱呂仙祖,也叫孚佑帝君。

屏東縣東港鎮 東隆宮

年代 不詳

景陽崗武松打虎

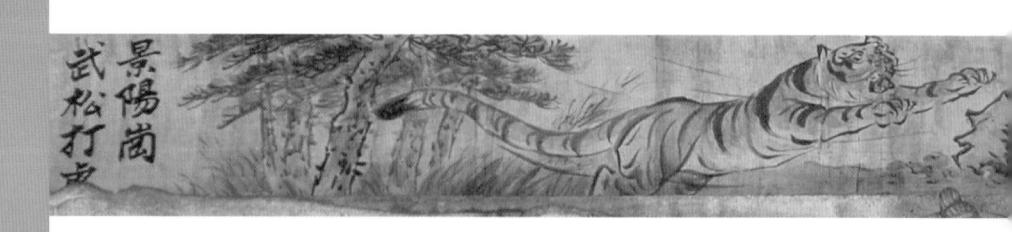

武松從小父母雙亡,被大哥武大郎扶養長大。

武松長大以後四處流浪,有一天他來到陽穀縣,在一間酒店休息。店小二端上酒菜給武松,他喝了一口酒,順口讚了一句,好酒啊!要店小二再來兩碗。店小二說:「客倌,你要趕路,應該會經過景陽崗,酒,頂多再賣一碗給你,若是第三碗,原諒小二,不敢再賣給你了。」武松沒好氣對小二說:「『開飯店還怕遇到大胃王』,你怕我沒銀子嗎?!你們的酒好才跟你多喝幾杯;別家的,免費請我,我還不要。」

小二說:「近半個月來,景陽崗出現老虎,騷擾來往行人, 我們的酒雖然好喝,只是容易醉人,為了客倌的安全,本店才訂 下這個規矩。」

小二看武松不好商量,給了武松第三碗酒。許是武松的酒量好,一般人喝了這三碗,別說走到門口,可能連椅子都沒辦法離座就醉倒了。武松給了酒錢,拿了隨身的棍棒就朝景陽崗走去。來到景陽崗酒氣上衝,整個人昏昏欲睡。武松不管山裡有沒有老虎,倒在路邊青石上休息。才剛要睡著,忽然間起了一陣山風,把武松吹醒。又聽見一聲虎嘯,突然從樹林裡跑出一隻老虎,兩隻眼睛直直盯著武松打量。

武松一看,酒醒了三分,捉起棒子跳閃到青石旁。

那隻老虎肯定餓了幾天了,一看到武松站起來,還沒等武 松站穩就撲上來。武松看情形不對,連忙跳到老虎背後,仗著酒 氣和老虎搏鬥。最後老虎竟然被武松打死了。

武松打虎

在《水滸傳》和《金瓶梅》中,都有武松 打虎的故事,但《水滸傳》中梁山伯確有 其地,宋江也確有其人。而《金瓶梅》則 是取材《水滸傳》,再依人性創作出來的 文學作品

東港東隆宮

東隆宮主祀温府千歲。三年一科迎王慶典仍維持傳統科儀,此祭典已 和地方的生活產業完全相結合。時間一到該做什麼事都有一定的步驟, 人們和神明間的默契形成一屬於在地人才懂的文化傳承。

東隆宮自民國六十六年(1977)起,用了七年的時間才完成今天所見規模。除了宏偉的廟宇殿堂,這裡的木雕、石雕都值得細細品味。彩繪作品的典故戲文也呈現出雅俗共賞的巧韻。來到東港一遊,除了參加迎王慶典之外,廟裡的民間藝術也是一個欣賞細讀的重點。(圖為牌樓)

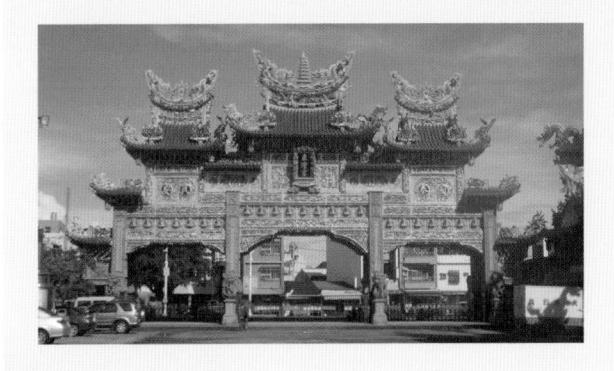

鑑賞故事

「武松打虎」是《水滸傳》裡面出名的章節,傳統布袋戲也時常演出。 在台灣的廟裡偶而會出現在石雕對看堵,以彩繪出現的作品比較少。屏東 縣東港東隆宮出現這件作品讓人覺得特別。畫師用色明亮,線條用筆也美。

西遊記

齊天大聖孫悟空大鬧天庭、地府、水晶宮,所向無敵,越挫越勇。 但任他神通廣大,仍然逃出不如來佛的手掌心, 終被壓在五指山下。 一直到魏徵斬龍、唐太宗魂遊地府,

遊出一段傳誦千年的西遊記神話。

孫悟空被困在五指山,讓唐三藏揭了符印放出來,

如果沒有加上一頂金箍咒,

要讓這隻上天入地無神可擋的老孫,

降服座下,恐怕沒那麼容易。

小說戲曲寫演的是人性,七情六慾諸般苦趣都在裡面。

西天取經的故事,跟我進廟就對了。

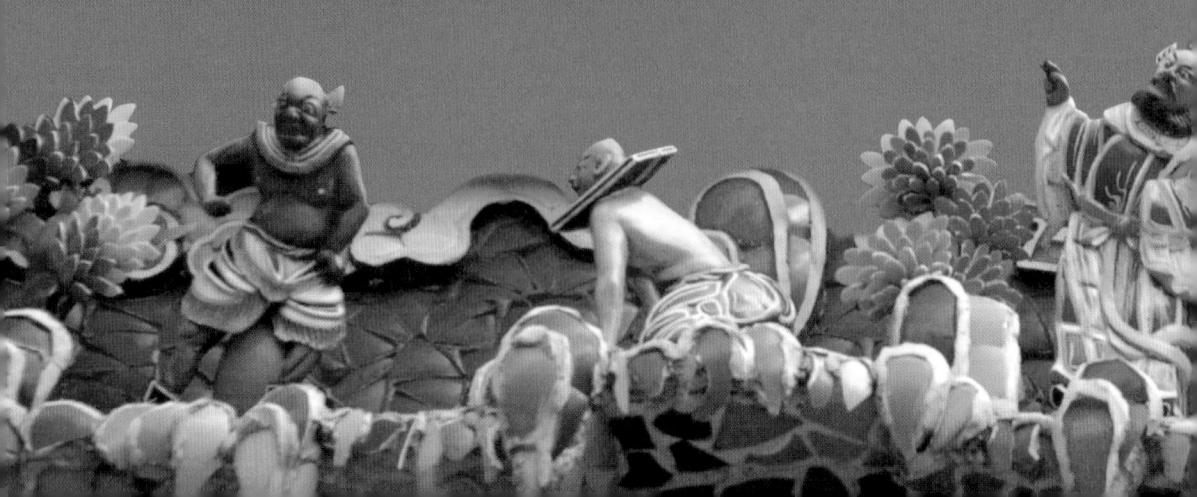

| 花果山美猴王|悟空龍宮借寶|孫行者敗走南天門|李世民遊地府| |流沙河|悟空大戰鐵扇公主|悟空大戰牛魔王|盤絲洞|

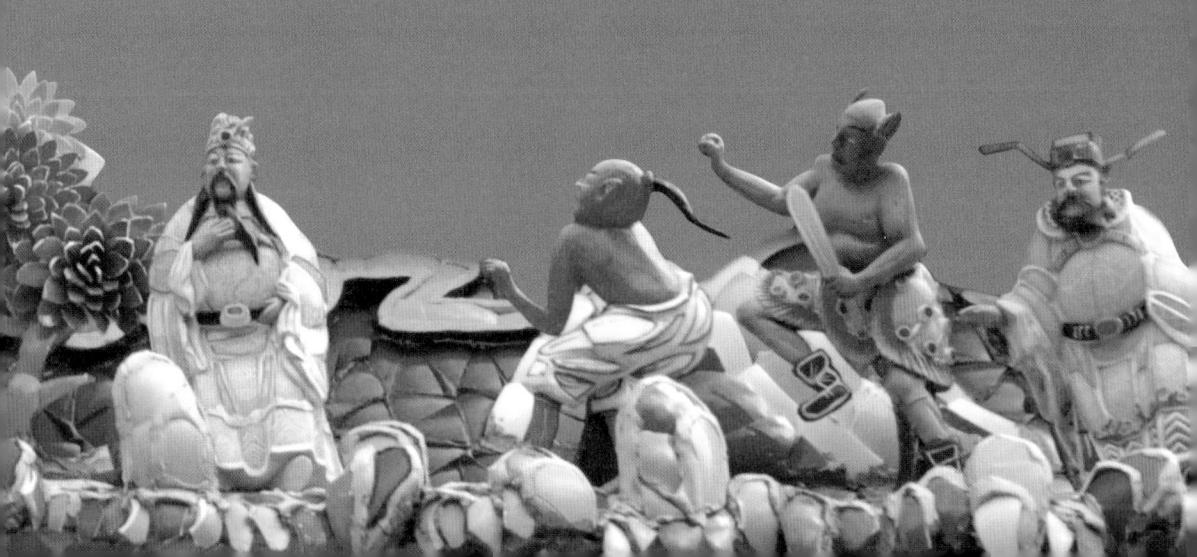

西遊記

雲林縣西螺鎮 廣福宮

所在位置 後殿

類型 壁畫

作者 黃信一承包 畫師張義文

花果山美猴王

美猴王孫悟空

古典小説《西遊記》最受小朋友歡迎的主角 之一,從吸取日月精華的靈石中誕生,學習 法術並取得多樣法寶,大鬧天宮,丟下官職 回到花果山當齊天大聖

花果山下一顆天地孕育的靈石,有一天忽然從 裡面迸出一隻石猴。石猴長得很靈巧,一見天地就活蹦 亂跳,口渴的時候知道喝山泉止渴,餓了會採水果來吃,自由自 在不受約束。

雖然出生時曾經驚動玉皇大帝,但是王皇大帝覺得石猴長得很可愛,也不會擾亂其他生物,並沒有派天兵天將去打擾牠。

石猴和猴群玩在一起,其他猴子並不會因為石猴沒有父母而欺負牠。有一天一隻小猴子發現瀑布後面好像有一個洞窟很深很深,大家鼓譟石猴進去看看,石猴聽到有好玩的地方,二話不說就往洞裡跳進去。結果發現裡面是一個可以遮風避雨的地方,出來後跟大家說:「我們以後不必害怕颳風下雨了,大家都搬進「水簾洞」裡面住。眾猴因為石猴的發現,有了好地方可以居住,就擁護牠當首領,還尊稱石猴叫美猴王。

通靈猿猴告訴美猴王,海外仙山有世外高人,如果大王能去學一些東西回來,也許會更好。美猴王最是好奇,有什麼好玩的、新鮮的事,只要知道以後都想去試試看。

美猴王離開花果山找到菩提祖師,菩提祖師看到美猴王求 道竟然不是為了自己,雖然是一隻石猴,卻有慈悲的心腸,覺得 石猴很有慧根,替牠取了一個人類的名字,叫孫悟空。

孫悟空學會了七十二變、筋斗雲、避水訣等各種功夫和法 術之後離開師父菩提祖師,又回到花果山水簾洞。

回去之後才得知水簾洞已被附近的妖精占據了,孫悟空費 了一番功夫打跑妖精之後,再度重整花果山,繼續和牠的一班弟 兄,過著無憂無慮的日子。

廟宇看聽

西螺廣福宮

西螺廣福宮主祀天上 聖母,是西螺街上兩座 媽祖廟之一(另一座是 福興宮)。廣福宮除了 後殿改建將原有構件移 用三樓之外,正殿和三 川殿仍保留日治時期整 修的樣貌。

木雕和石雕作品都很精彩,如三川殿前簷廊有泉州白石搭配青斗石雕琢的作品,深具藝術價值,上面還可看到張金山的落款。水車堵保留陳天乞的剪黏。此外還有多位畫師在不同時期留下的彩繪佳作,實為一座民間藝術教育的美術館。

整幅構圖除了近景猴群的歡宴色彩細緻飽滿,畫面也透過遠處山坡上警戒的衛兵,加強此作空間的氣勢

鑑賞故事

這張油畫是畫師仿中國大陸畫家劉繼鹵的作品並再放大的彩繪。畫中每 隻猴子的毛髮都非常細膩,除了近景猴群的歡宴,桌上各種水果寫實逼真, 畫面也透過遠處山坡上警戒的衛兵,加強了此幅作品的景深。

宴會上的各種水果,透過精細繪畫,如實細膩的呈現

悟空龍宮借寶

作品出處 台北市士林區 惠濟宮 所在位置 虎邊偏殿樑枋 類型 彩繪 作者 許坤榮 年代 2001

孫悟空龍宮借寶一得 手即驚動龍宮內一干 水族蝦兵蟹將

孫悟空在花果山快樂的過生活,有次看到猴兄 猴弟們用竹子和木材削成刀劍在玩耍。悟空心想:之前 混世魔王趁我不在跑來欺負大家,既然大家有心想要學點功夫保 護家園,不如老孫我出去找一些武器回來給他們用用。

悟空探聽傲來國有好兵器,運用神誦,一夜之間搬回很多 武器給大家挑選。一些精壯的猴子挑著順手的兵器在空地上練 習,悟空自己卻找不到一支適合的傢伙使用。

四老猴長老告訴悟空:「小時候曾經聽過長老說起,門前 那道鐵橋底下的泉水能夠通到東海,大王如果不怕水,順著水流 找找看,或許能到達龍宮,也許龍王那裡有大王合適的武器也說 不定。」

悟空來到鐵橋,下游數丈之處,激成一泓水潭,潭水深處 好像有道水流往下直沖。孫悟空念動避水訣往潭裡一跳,沒多久 就看到一座宮殿,巨大的牌樓上面一方金字的聖旨牌,上面寫著 三個字「水晶宮」。

東海龍王敖廣的手下攔不住孫悟空,直接表明:「你要什 麼說吧。」孫悟空也不跟龍王客氣,直截了當開口:「我要一枝 合手的兵器防身。」龍王請人抬出幾百斤重的方天畫戟,不過悟

孫悟空

拜師習得七十二變、筋斗 雲等法力後,為了找到適 合的兵器大鬧水晶宮,終 於找到如意金箍棒

東海龍王與鯉丞相

東海龍王是四海龍王之首, 原本深居龍宮不理紅塵,卻 無端被孫悟空打擾了,還損 失一根「定海神針」

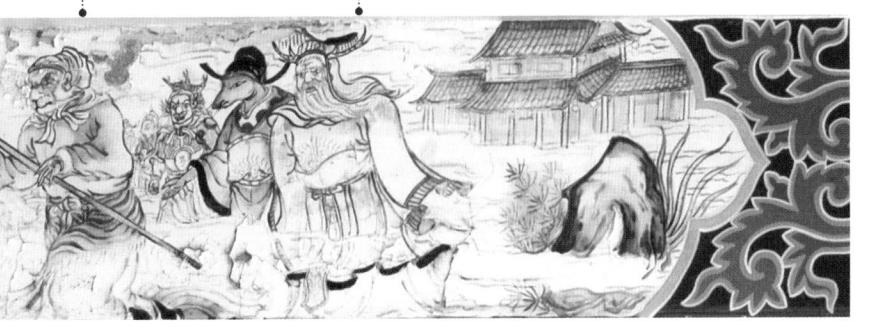

廟宇看聽

芝山巖惠濟宮

士林芝山巖惠濟宮位於芝山岩,主祀開漳聖王陳元光, 後殿一樓供奉觀世音菩薩,二樓供奉文昌帝君,是一座三廟 合一宮廟。

民國五十七年(1968)重建為今天的樣貌。廟旁左側留有歷朝石雕和楹聯構件見證歷史。廟裡交趾陶為戰後流行一時的製品,彩繪則集合不同時期、不同匠師的心血,有陳壽彝、卓福田、馮進興、蔡龍進、吳坤榮等。

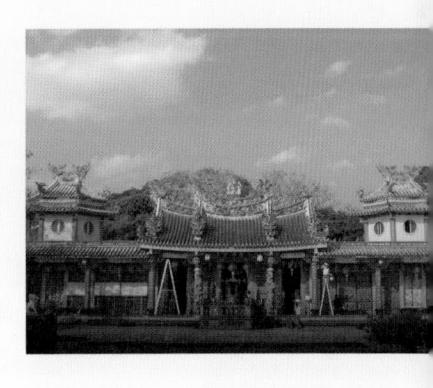

空都嫌太輕。最後龍母提醒龍王,把那枝大禹治水定海的「神珍鐵」給牠,省得牠在這裡擾亂。

悟空拿來使用非常順手,便取名「如意金箍棒」,又接受 四海龍王贈送的盔甲戰袍,一路歡心回到花果山水簾洞。但孫悟 空並不知道四海龍王已經寫好奏摺上天庭,去告他了。

Look Story

鑑賞故事

這件作品的畫面上有孫悟空拿著如意金箍棒面對手持三叉戟的龍宮兵將, 後面是觀望的龍王和鯉丞相。

三國亂世英雄傳,唐宋歷史演義。 台灣神明傳說,佛的故事,

孫行者敗走南天門

作品出處 台南市佳里區 黃姓崇榮堂

所在位置 後殿樑枋

類型 彩繪

作者 陳壽彝

年代 1953

備註 已拆除重建

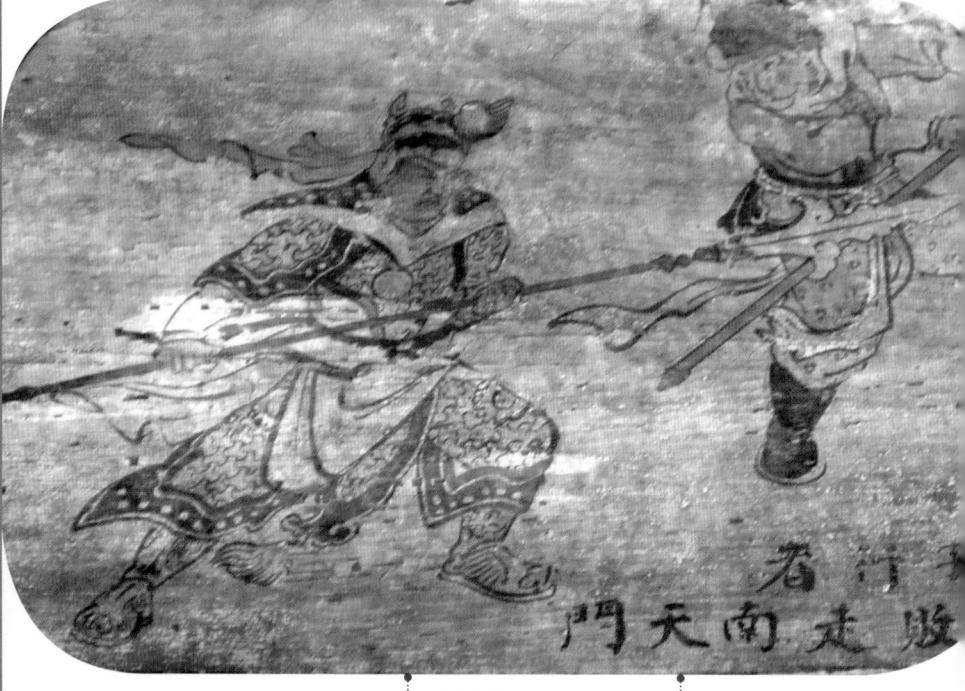

二郎神楊戩 同樣也會七十二變, 受天庭玉帝派遣,捉 拿孫悟空 齊天大聖孫悟空 因為蟠桃大會沒受邀請, 氣得先是搗亂王母娘娘的 蟠桃會,還破壞蟠桃園

玉皇大帝接到四海龍王的奏章,說花果山水簾 洞的孫悟空欺負水族,讓四海水族不安,請玉帝作主。

不久幽冥教主也來奏章,說孫悟空跑到閻羅殿擅改生死簿, 把猴族一類的生死註記全部塗掉,還弄亂幾頁陽世人類的資料, 造成陰曹地府辦事職司沒辦法分辨兩者的界線,恐怕以後會出現 人不像人、猴不像猴的不良後果,也請玉皇大帝查辦孫悟空。

孫悟空幾次被天兵天將吵得心火亂竄,一氣之下,跑到天 庭大鬧天宮。什麼能鬧、能玩的都被牠玩夠、鬧夠才甘心。 南海觀音受邀參加蟠桃大會,到的時候看見會場一片冷清, 見過玉帝才知道孫悟空擾亂,向玉皇大帝推薦灌江口二郎神君, 請玉帝降旨調二郎神楊戩去花果山捉猴王。

- 二郎神楊戩天生三隻眼睛,跟孫悟空一樣也有七十二變, 還有一隻利害的寵物哮天犬,隨時配合二郎神的口令攻擊敵人。
- 二郎神接到玉帝的玉旨,立刻駕著祥雲來到花果山,並在 半空中指名道姓大喊:「潑猴!早出來早死,晚出來晚死,不出 來讓本府衝進水簾洞,你就不得好死。」

孫悟空聽到二郎神在半空中亂叫,也不跟他囉唆,拿起金箍棒跳上天空,碰!就是一棍。一個是姜子牙駕前猛將,一個是天地化育的不死靈猴,天兵天將沒辦法插手,只好看他們仙拚仙,在空中打得難分難解。這天地間一物剋一物,雙方變來變去,你變魚鷹纏鬥,我變海鶴剋你。一來一往鬥到山河震動、日月無光。可惜,孫悟空敗在二郎神養的那隻寵物哮天犬的手裡,被綁到天庭見玉帝。

誰知道天界兵器都不能制住孫悟空,馬上又被牠逃脫了, 最後唯有請來西方如來佛祖,用五指山把孫悟空壓住,一壓就是 五百年。要等到有緣人出現,才還給孫悟空自由。

麻豆代天府「 孫悟空 大鬧南天門」,畫作 陳壽彝另一幅同名作 品,篇幅大,除子 是不上聖和二郎時 好,遷加入哪吒與托 塔天王李靖等仙人

鑑賞故事

李世民遊地府

判官崔珏

徑河龍王被魏徵斬首之後,幽魂每天晚上都去 向李世民索命,吵得李世民夜夜不得安寧。這件事魏徵 知道後,想了一個辦法,請秦叔寶和尉遲恭站在前門,自己則守 在後門。龍王看到前後門都派武將站崗,就不敢再來吵李世民睡 覺了。可是李世民不忍心三位大臣每夜為他辛苦守門,請畫師展 現丹青妙手將他們的圖形畫下來。貼在門上,效果也一樣。

龍王不甘心,跑到陰曹地府告狀,說李世民失信於他,請 閻羅王主持公道。閻羅王受不了龍王再三吵鬧,勉強接受申訴, 派鬼差到陽間把李世民魂魄調提到地府,準備讓兩位當事者對 質。

李世民莫名其妙生了一場病,嘴裡念念有詞沒人聽得懂, 一班御醫都束手無策。在李世民昏迷不醒的同時,魏徵夢見老朋 友崔珏跟他說,崔珏說他死後在地府當判官,因為龍王告狀,真 命天子可能會昏死三天,要魏徵留意一下。

魏徵告訴大家不要緊張,皇上沖犯龍王威嚴,有兩三天的 災難,大家小心顧守皇上身邊,時間一到自然無事。他還寫了一 封信放在皇帝的手裡,並俯身在他耳朵旁邊說話。

李世民來到閻羅殿和龍王對質,閻王發現李世民是因為愛 護臣子才搧了三下御扇,並不是故意失信於龍王,所以判李世民 無罪。龍王還是不服,算說李世民和自己的生辰八字完全一樣, 雙方命運也要相同才對,「龍王死,李世民也要死,不然天地一

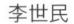

跟在判官身後,前後左 右有閻羅殿判官和小鬼 簇擁,參觀地府

定有私心。」要求查看生死簿。

掌管生死簿的正是判官崔珏,崔珏接到魏徵轉託的書信以後,在 李世民的壽命三十三的三字上,各加了一筆,改成五十五。當龍王看 到生死簿上註明,兩人歲數相差二十二歲,不敢再抗辯。

李世民還魂以後依照諾言大建法壇,超渡玄武之變的兄弟建成 和元吉的冤魂,並且聘請得道高僧轉經說法,超渡參與戰爭和無辜傷 亡的孤魂野鬼。

莊嚴的法壇中,觀音菩薩現身說法,指點李世民:「你們現在誦 念的是小乘經典,要超脫輪迴需大乘經典才有辦法,聖上天子英名, 找一個有緣人遠去西天取經,把大乘佛法帶回中土,宏法利生吧。」

李世民廣求天下有緣人,找到陳玄奘,封陳玄奘為御弟,派他 前往西天取經。

玄奘法師一路辛苦來到五指山,出家人慈悲為懷,揭了符咒放 出孫悟空。

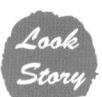

鑑賞故事

大唐皇帝李世民以常見的扮相出場,身著黃色龍袍,戴帝冠。前面有判官 帶路,再前面有戴者枷鎖的鬼魂和押解亡魂的鬼差。此件為匠師潘坤地領軍和 幾個司阜的作品,以現代茶碗剪黏而成。

作品出處 嘉義縣新港鄉 笨南港天后宮 所在位置 殿內樑枋

類型 彩繪作者 劉家正

流沙河

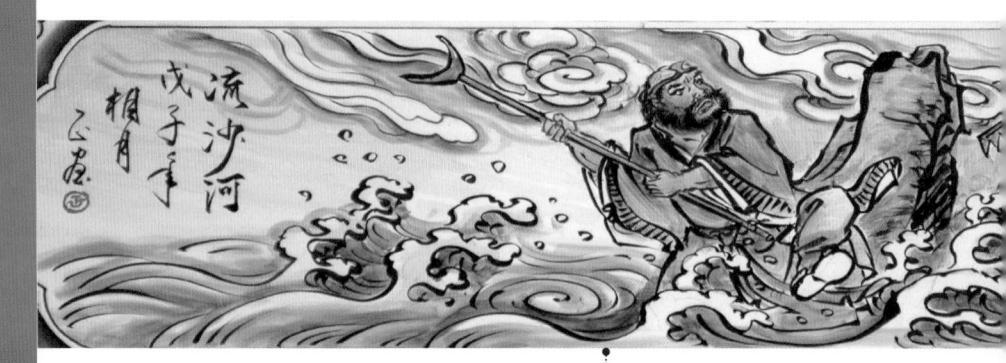

沙悟淨

又稱沙和尚,法號悟淨。在《西遊記》中,本是盤踞流沙河的 食人妖怪,後被唐僧收服為徒

悟空在五指山下渡過五百年,這時已經是唐朝 貞觀年間了。天子的御弟玄奘大師(俗稱三藏,小說中 稱他唐僧)奉聖旨到西天取經來到五指山,他看到孫悟空被壓在 山下,心生惻隱撕下符咒,放出孫悟空。

孫悟空得到自由之後,並不想和唐僧到西天取經,在觀音菩薩點化,又被套上緊箍咒的金圈,只要唐僧念動咒語孫悟空就 頭疼難當乖乖聽話。

孫悟空拜唐三藏為師,保護三藏要到西天去取經,中途又 收了龍馬和豬八戒。這天來到流沙河,孫悟空看到河邊有一塊石 碑,上面刻著三個字「流沙河」,底下還有幾個小字寫著,「八百 流沙界,三千弱水深。鵝毛飄不起,蘆花定底沉。」

師徒三人看著碑文,忽然從河裡跳出一個長相奇怪的妖精。 悟空近身保護師父;八戒放下擔子拿起九齒釘鈀和那個妖怪打了 起來。妖怪打不贏八戒,欺負豬八戒不會游泳跳進河裡,不管豬 八戒怎麼叫罵,不出來就是不出來。

這個妖怪不是別人,正是天上的捲簾將軍下凡投胎的,之 前已經被觀菩薩點化取名沙悟淨又叫沙僧,在這流沙河等待有緣 人。就在師徒三人想不出辦法過河的時候,觀音菩薩出現在半空

豬八戒

據《西遊記》故事,本是天 庭的天蓬元帥,因酒後調戲 嫦娥,被貶下凡卻誤投豬 胎,成為豬頭人身的模樣

唐三藏

原型是唐朝歷史人物玄奘 法師,居留天竺十多年, 並攜回六百多部佛經,為 弘揚佛法的一代大師

廟宇看聽

笨南港天后宫

新港鄉的笨南港天后宮的歷史還等有志之士努力,這裡僅以現狀簡單介紹。

笨南港天后宮位於嘉義縣新港鄉南港村舊南港六十一號,民國八十七年(1998)重建,民國九十一年十月十日入火安座。是一座以現代工法仿閩南式建築的新廟。除了時下常見的鏡射情形之外,人物裝飾作品的戲文典故內涵都有不錯的表現,是當下難得見到用心策劃的新建廟宇。

中,叫了三聲「沙悟淨,你師父來了。」那個妖怪自動爬上岸, 跪在三藏的面前叫師父。

經過觀音的指示,沙悟淨把他脖子上的九顆骷髏頭拿下來, 按照九宮排列,中間放上菩薩給的葫蘆做成一艘船,師徒四人連 同龍馬一起渡過流沙河。

鑑賞故事

西遊記沙僧的角色,給人的印象一向是任勞任怨沒什麼聲音,對師父和兩位師兄很尊敬。民間藝師對流沙河這段故事常常使用。畫師陳杉銘,雲林縣人。 畫風清朗舒爽,古趣中帶著幾許新意。 作品出處 嘉義縣新港鄉 笨南港天后宮 所在位置 殿內樑枋 類型 彩繪 作者 陳杉銘

悟空大戰鐵扇公主

唐三藏與豬八戒

唐三藏西域求經一路險阻,師徒一行 人來到火焰山被大火擋住去路,只能 求請鐵扇公主的芭蕉扇幫助

孫悟空一行四個人,經過火雲洞遇到紅孩兒, 唐三藏差一點被紅孩兒捉去燉成大補湯,幸好觀音菩薩 解圍,把紅孩兒降服,讓祂到南海普陀山紫竹林裡修行(一般民 家的觀音畫像左邊的小男孩就是修行後的紅孩兒,民間稱善財童 子)。

三藏一行人來到火焰山無法通過,孫悟空找土地公詢問,才知道眼前這片一望無際,寸草不生的地方,竟然是自己在五百年前大鬧天宮踢倒太上老君的八卦丹爐,灑下來的炭火種造成的。 又聽說只有鐵扇公主的芭蕉扇,才可以控制大火,一想到紅孩兒是牛魔王和鐵扇公主的兒子,他還讓菩薩收服紅孩兒,整個心都涼了(真的叫冤家路窄,紅孩兒正是鐵扇公主的兒子)。但是西天取經的路只有一條,只好硬著頭皮去找鐵扇公主借芭蕉扇。

鐵扇公主看到仇人自己送上門來,指著孫悟空罵,「誰叫你那麼雞婆,把我兒子紅孩兒拐去出家當和尚。」鐵扇公主越說 越牛氣,又聽說孫悟空要借芭蕉扇,拿起芭蕉扇就這麼對著仇人

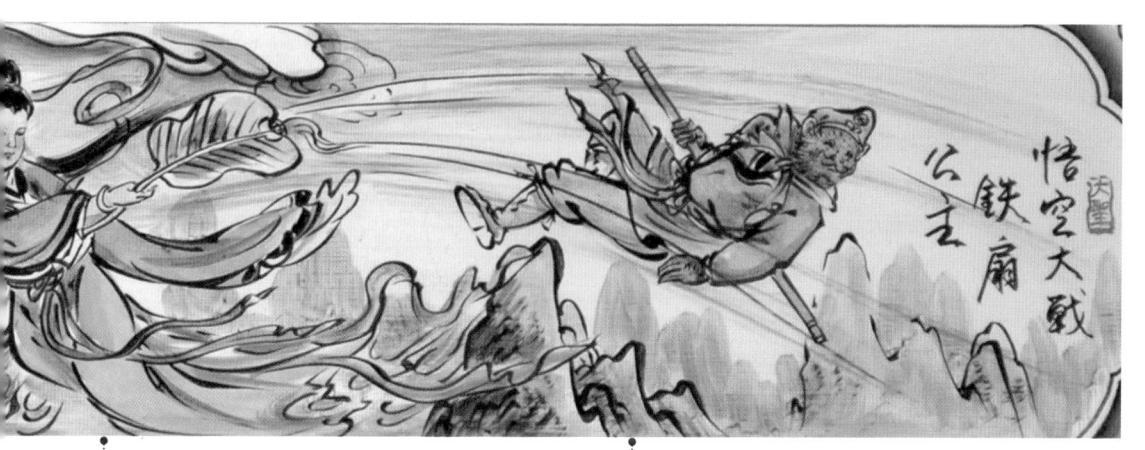

鐵扇公主

又名羅剎女,是古典小説《西遊記》中非常 出名的女性角色,最厲害的法寶是芭蕉扇, 只有此扇才能夠搧滅火焰山的大火

孫悟空

賠笑臉仍然被芭蕉扇搧 飛的孫行者「孫悟空」, 比噴射機飛得還快

用力一搧,把孫悟空搧到五萬里外的小須彌山。孫悟空的筋斗雲 從沒飛那麼快的,煞都煞不住,勉強捉住山上的一棵大樹才停下 來,不然還不知道會飛多遠。

孫悟空定住身體,仔細一看認出身在須彌山,須彌山以前來過,悟空當下決定,「走!進去拜見靈吉菩薩,請祂幫忙。」菩薩把當年如來佛祖賞賜的定風珠送給悟空,讓悟空再回去向那羅剎女借芭蕉扇。只要沒借到芭蕉扇,悟空一定不讓鐵扇公主有一點點清閒。

鑑賞故事

《西遊記》中的火焰山也是布袋戲常演的戲碼。陳杉銘畫師的此幅作品與陳玉峰一派的風格不同,畫面裡人物動感十足,不論飛天遁地或打鬥都表現得很生動有趣。

悟空大戰牛魔王

作品出處 台南市佳里區 黃姓崇榮堂

所在位置 後殿樑枋

類型 彩繪

作者 陳壽彝

年代 1953

備註 已拆除重建

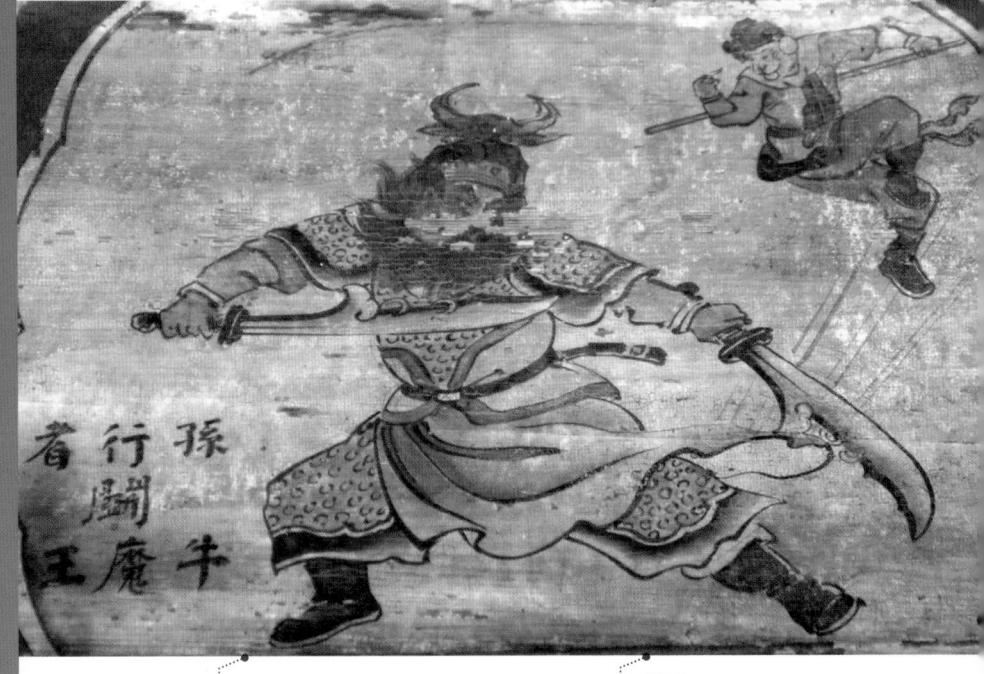

牛魔王

《西遊記》中元配為鐵扇公主,與孫 悟空五百年前是拜把兄弟,後來反目 成仇。牛魔王也會七十二變,所以在 孫悟空變身盜取芭蕉扇後,也變身豬 八戒騙回芭蕉扇

孫悟空

結合奇幻與哲理的《西遊記》小 説影響深遠,孫悟空的形象幾乎 無人不知。在與牛魔王的分合之 中,牛魔王也非等閒之輩,最後 只好找來豬八戒與哪吒三太子 前來助陣才收服牛魔王

华魔王五百年前和孫悟空結拜當兄弟,五百年 後卻變成仇人。

孫悟空向鐵扇公主借芭蕉扇沒成功,在當地的土地公指點之下,來到積雷山摩雲洞找牛魔王。牛魔王和鐵扇公主生下紅孩兒不久,又認識萬年狐王的女兒玉面公主。玉面公主帶著百萬家產拴住牛魔王,把牛魔王招贅進門住在一起,牛魔王自從認識玉面公主之後,就很少回去找鐵扇公主了。

孫悟空來到摩雲洞前,玉面公主出來開門,孫悟空好像存 心給玉面公主難堪,開口就替羅剎女打抱不平,罵玉面公主帶著

佳里崇榮堂

本作品拍攝於民國九十九年(2010),地點在台南佳里黃姓宗祠崇榮堂。崇榮堂於民國一〇二年拆除改建,原有陳玉峰的壁畫,被民間收藏者請專業團隊成功摘取下來,整修後異地保存。本書仍按原作「孫行者鬥牛魔王」(孫悟空大戰牛魔王)條目收錄,替台灣民間藝術留下一則歷史資料。

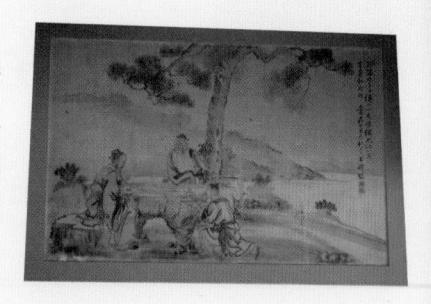

家產倒貼公牛,讓玉面公主氣得臉都歪了,轉身回洞裡拿出寶劍和孫悟空在門口就打起來,但玉面公主打不過孫悟空,跑進門去向牛魔王告狀。牛魔王帶著武器走出洞門,沒幾句話兩個又打起來。一個罵潑猴,為什麼把我兒子送去當和尚;一個說大丈夫拋妻棄子,另結新歡算什麼好漢。雙方大戰數百回合仍舊不分勝敗;就在雙方準備全力拚命的時候,突然有人跑來邀請牛魔王喝酒,牛魔王大喊:「等一下!有人請客,等我吃完回來再和你打。」(這是什麼情形,有打架喊暫停的嗎?)孫悟空心裡罵著。但是對手不打又有什麼辦法,要芭蕉扇也只好等了。

孫悟空等了好久還沒看到牛魔王回來,想想再等下去也不 是辦法,甘脆變成牛魔王的樣子,回去騙鐵扇公主,或許能拿到 扇子也不一定。

等到牛魔王喝完酒後回來,算出孫悟空已經變成自己的模樣去瞞騙鐵扇公主。於是牛魔王也「以其人之道還治其人之身」,變成豬八戒的樣子在半路等待孫悟空落入騙局,孫悟空一高興, 猴性大發沒注意牛魔王的把戲,結果芭蕉扇又回到它主人鐵扇公 主的手裡。

Look Story

鑑賞故事

牛魔王使用雙刀符合《西遊記》情節,本畫作是台南佳里黃家崇榮堂古宅裡的樑枋彩繪作品。崇榮堂原有台南名畫師陳玉峰的大壁畫,陳壽彝在這裡也有多件年輕時的作品,民國一〇二年拆除重建,兩位大師的作品又少了一處。

盤絲洞

作品出處 台南市學甲區 慈濟宮

所在位置 三川殿水車堵 類型 剪黏

作者 何金龍 年代 1929

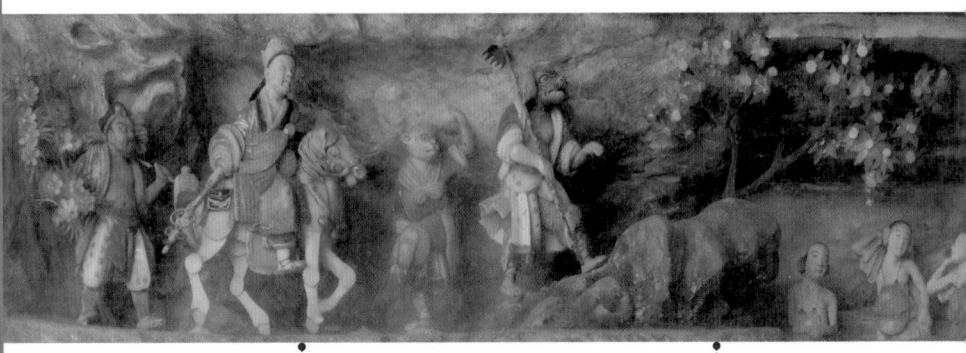

唐三藏師徒一行人 師徒一行人來到一座廟前,原來 是在地盤絲洞內的蜘蛛精所幻 化,師徒們不查,受到蠱惑

蜘蛛精

盤絲洞內有七隻蜘蛛 精,專門吸取男性陽 氣,在在考驗唐三藏 師徒的定力

師徒四人風塵僕僕來到一座寺廟前面。唐三藏下馬對三個徒弟說:「我看前面有戶人家,想去化一頓齋回來,大家一起吃,吃完再走。」孫悟空說:「師父,你要吃齋我們徒弟去就行了,怎麼好讓師父辛苦呢?」唐三藏說:「平常都是你們替我張羅吃的,那些地方不是高山峻嶺,不然就是荒郊野地,當師父的自然是接受你們的服侍。今天前面有座宅院,應該讓出家人盡一點本分才是。」三個師兄弟看是勸不住了,順了師父的心意在路邊等著。

唐三藏來到宅院前敲了門,好久才聽到有人出來應聲,「有什麼事嗎?啊!阿彌陀佛,出家人是要化緣?還是要做什麼?」 唐三藏說開口說:「阿彌陀佛,女施主請了,出家人想要向施主 化一頓齋飯。」應門的是一個長得很漂亮的女生。她帶著唐三藏 往裡面走。房子裡面還有六個女生也出來招呼唐三藏。唐三藏看 她們忙進忙出,沒多久就準備好一桌飯菜。忙完飯菜上桌,七個 女生開始熱情招呼唐三藏就座,但唐三藏從出生開始就沒吃過葷 食,一看飯菜裡面有肉,不敢吃。沒想到七個女生一氣,竟然把 三藏綁起來吊在屋樑上。

學甲慈濟宮

學甲慈濟宮主祀保生大帝,建廟歷史悠久,歷代均有修建,保留各代匠師精華之作。其中交趾陶、剪黏、木雕、石雕、楹聯詩句均為當今難得的佳作。在廟裡水車堵和對看壁間的剪黏作品,不論是《三國演義》或《封神演義》、《征東》、《征西》、「八仙過海」等都有很好的表現。三川殿的樑枋、托木、員光、斗抱、豎材

等木雕,安排繁複卻不會讓人眼花撩亂,各式構件上的故事互有關連,靜心細觀,便能浮現出其中的脈絡規則。這裡也是欣賞如此精緻綿密的「民間藝術館」高階典範。整體而言,慈濟宮集各項民間藝術精華於一身,表現出地方人文薈萃的藝術殿堂。

不僅如此,她們還脫下衣服,從肚臍眼裡噴出透明的蜘蛛絲,除了唐三藏的頭部以外,身體全被包了起來。七個女生捆好唐三藏之後,接著把一座宅院變成一個溫泉池,七個女生全都跳進池裡洗澡。唐三藏長大後就沒再看過女人的身體,看到七個女生在面前脫得一絲不掛,根本不敢看,索性把眼睛閉得緊緊的。

唐三藏覺得慚愧,恨不該沒聽徒弟的話,現在被吊在樹上(原來房子是一棵大樹變成的),呼天叫地都沒人聽見。「徒兒啊,快來救人,再晚,恐怕師父就要沒命了。」

師兄弟三人看師父去那麼久還沒回來,找來當境土地公一問才知道,原來前面叫盤絲洞,裡面住了七個蜘蛛精(蜘蛛精最麻煩了,是專找青壯男人下手的女妖精),悟空一聽,這還得了,出家人最忌色字,萬一師父在這裡破了色戒,那西天取經就要散伙了。

豬八戒聽師兄一說大喊:「師父,我老豬來救你了。」一馬 當先衝在最前面。最後孫悟空與師兄弟終於合力打敗蜘蛛精。

鑑賞故事

這齣戲文在台灣廟宇的水車堵偶而可見。仔細看,龍馬好像整修過,不過整體上古味猶存。可以看見唐僧一表人材,悟空一臉猴相,豬八戒走在前面,悟淨在後面挑著行李。師徒一行人的前面則有三個女子穿著肚兜在池子裡面 泡溫泉。

台灣 神明傳<u>說</u>

神明故事中,特別選錄大家熟悉的媽祖向大家介紹。 不管是化草為木、夢中救父兄、窺井得符等事蹟, 又或是廣澤尊王成仙得道的故事,都是台灣民間熟絡的故事。 另外本書特別收錄和台灣有關的鄉野傳奇「義民爺」、 「萬義爺救人」等不屬於老畫師師承的祕笈, 經由畫師參考流傳的故事重新構圖, 而有這些更接近地方人文史料的作品, 實是本土化最好的見證和典範。

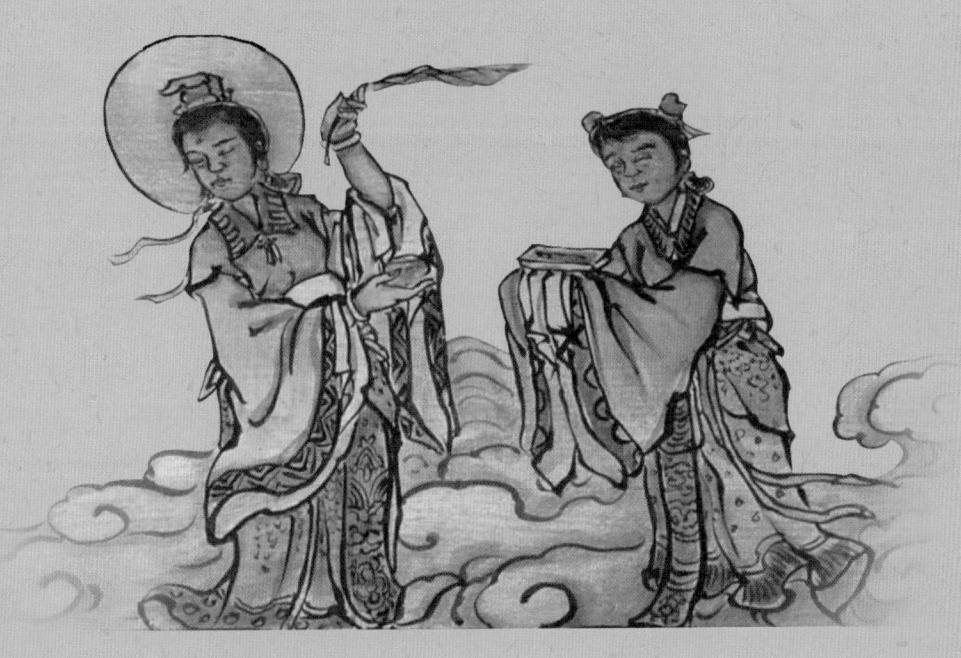

默娘化草為木海上救人|媽祖機上救親|媽祖收千順二將軍| 媽祖白日昇天|媽祖廣州救三保|媽祖助鄭成功|廣澤尊王成仙 |保生大帝助戰朱元璋|唐山過台灣|林爽文事變義民爺赴義| |萬善爺捨舟救人|觀音助戰水將軍|

作品出處 台北市松山 慈祐宮 所在位置 正殿樑枋 類型 彩繪 作者 陳杉銘 年代 2002

默娘化草為木海上救人

天上聖母媽祖,俗世名字叫林默娘。據說默娘 是五代十國末期(約西元943年),閩王王廷政的屬下 都巡檢林愿的第六個女兒。因出生後一個月都沒哭,取名默娘。 默娘上面有一個哥哥、五個姐姐,從小就聰明文靜又喜歡讀書。

默娘的媽媽懷她之前,曾經夢見觀世音菩薩賜給她一顆仙 丹,她媽媽吃下仙丹不久後就懷孕了,四、五歲時跟父親到南海 普陀山遊玩,看到觀世音菩薩,默娘對著觀音菩薩靜靜地看著, 回家之後就能看出人們的吉凶禍福。八歲開始讀書,十三歲跟著 玄通道長學習法術,師父教默娘「玄微秘法」,因此她能夠替人 醫病。十五歲又得仙人贈送銅符,學會幫人驅邪治鬼。

默娘十七歲時,有一天湄洲島附近海域一艘船遭遇風浪翻覆了,船上的人大喊救命,默娘在家裡靜坐,聽到有人呼救靈魂出竅,趕到海上投下幾根稻草,稻草落海變成木材浮在海上,掉落在海上的人抱住木材,才被經過的船隻救起來,被救上來的人,異口同聲說,他們看到一個女神站在空中抛下稻草,就是那個女神救了大家的,大家都在問那個女神是哪裡的神明,有人跟他們說,那是林大善人第六個女兒叫默娘,有神通,時常出現在海上拯救船難。

默娘靈魂出竅救海難

媽祖在台灣民間信仰最是廣披 四方,跨越不同族群。關於祂 的生平和成仙得道的傳奇故事, 基本以《天妃顯聖錄》為底本

松山慈祐宮

台北市松山舊稱錫口,松山媽祖也被稱為錫口媽祖。 松山慈祐宮曾為國定三級古蹟,因正殿失火,管委會 向內政部申請解除古蹟身分,並重建成為今天的格局。

廟裡石雕作品可見三到四個不同時期風格。正殿後 方,隱藏著前朝石雕作品,廟後堤防上的文化牆也有 一些牆垛石雕。至於今天所見的主體建築的石雕,則

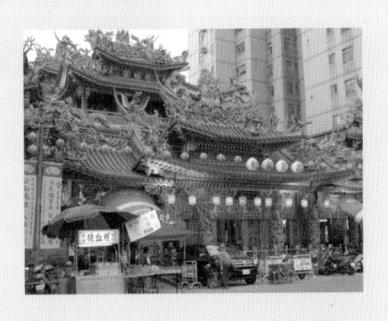

是近年佳作,人物比例造型匀稱優美;此外,裝飾的交趾陶作品,也是國內新建重修的宮廟中,除了作品造型靈秀之外,且在典故戲文內容上能有具體呈現的佳作。

鑑賞故事

畫師用觀音持楊柳的形象,畫出默娘投草救人的情形,旁邊的侍女,強 化默娘救人的陣容。海上波濤洶湧,懷抱浮木的落難者看到媽祖(像觀音菩薩的形像)出現,就不再感到害怕。畫師在廟殿內畫上媽祖救人的故事, 宣揚媽祖慈悲救人的精神,可說量身繪製。

作品出處 台北市萬華 祖師廟

所在位置 過水廊樑枋

類型 彩繪

作者 劉家正

媽祖機上救親

林默娘

相傳十六歲時, 父兄出海遇颶風, 夢中元神出竅駕 舟出海搶救,但 僅救回父親 默娘的母親 以為女兒夢魘, 喚醒正在打瞌睡 的默娘

默娘認真讀書,用心學習師父教導的法術,但 畢竟是個女孩子,古時候女生對「女工」都會一點,默 娘也不例外。默娘十九歲的時候,有一天在織布房裡織布,織著 織著不知不覺打起了瞌睡。這種情形以前從沒發生過,默娘雖然 一直想辦法提神不讓自己睡著,可是不管怎麼洗臉,怎樣刺激自 己,還是忍受不住睡神來襲,終於趴在織布機上睡著了。

默娘在夢中看到爸爸和和哥哥所坐的船隻遇到風浪,船隻被大浪打翻了,默娘沒帶任何花草樹葉在身上,沒辦法像之前投草救人,緊急之間直接就跳入海裡搶救。默娘用嘴巴咬住哥哥的衣服,一隻手拉著爸爸,一隻手划水,準備游上岸邊。當她用盡全力和巨浪搏鬥的時候,忽然聽到媽媽叫喚的聲音,「默娘!默娘!妳作夢了快醒醒,快醒過來。」默娘聽到母親叫喚的聲音,一時忘了嘴裡咬著哥哥,開口回答,沒想到默娘一開口,哥哥立刻被海浪捲走,默娘一陣驚慌的從夢中醒來。

母親看到默娘織布睡著作夢,還全身濕漉漉的,於是喚醒 默娘問她怎麼回事。默娘告訴媽媽說,她作夢看到爸爸和哥哥在 海上遇颱風,她下去把他們救起來,但是哥哥沒救到。默娘的媽 媽告訴她,白日夢不會成真,安慰默娘不要擔心。可是沒多久壞
海上遇難的家人

從分割的畫面中,看見一邊的默 娘在紡紗機前元神出竅;另一邊 則是在海上搶救溺水的父兄,一 靜一動之間呈現對比

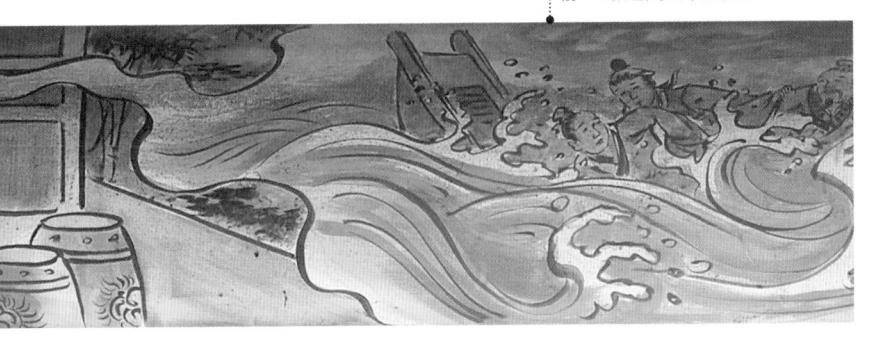

廟宇看聽

萬華清水巖

萬華清水巖,俗稱清水祖師廟,是唐山安溪人移民的信仰中心,可説見證了台灣北部頂下郊拚的歷史。廟殿原有三進,後殿在日治昭和年間大火毀損未再重建。三川殿還有不少前清時期的石構件,從雕刻風格來說,可當成匠藝風格演進的研究範例。作品中人物造型古樸,詩詞充滿田園旨趣,所用典故與後期常見

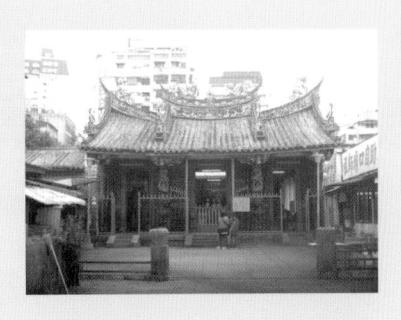

的戲曲演義故事明顯不同。另外廟裡還保留磚雕和木雕作品,風格也與後期不同。萬華清水 祖師廟可説是有心於研究、創作台灣民間傳統藝術者,可以參考的文化藝術寶庫。

消息就傳回來了,經過的情形都和默娘說得一樣。父親被救,哥 哥被大浪捲走生死不明。

Look Story

鑑賞故事

這件作品是名畫師劉家正的作品,不論筆觸和用色都很用心。畫師用雲霧作為默娘的夢境,以分割的技法把兩個場景同時呈現。一邊是房間裡面默娘正坐在紡紗機前織布,身體雖然坐著,但是元神出竅還在救人,一旁默娘的母親則試圖想叫醒默娘;此時默娘一手拉著父親,一邊搶救哥哥,與海浪搏鬥。

媽祖收千順二將軍

作品出處 宜蘭市昭應宮 所在位置 正殿樑枋 類型 彩繪 作者 朝棟 年代 1988

媽祖 施展法術制服千里 眼、順風耳二將

千里眼和順風耳 媽祖二大護法

默娘有一天聽到從桃花山來的人說,桃花山上 有兩個妖怪,常常下山搶奪過往行人的財物,有時還會 跑到村莊擾亂百姓的生活。

人們不管百姓把財物藏得多嚴密,只要說出來,不久就不 見了,搞得人們互不信任,把別人當作賊一樣防著。

默娘聽到這個事情,決心替地方除害,讓人們回復以前那種互信和睦的生活。默娘來到桃花山看到兩個高大的巨人。兩個巨人說他們是千里眼、順風耳兩兄弟,要默娘給他們當押寨夫人。默娘告訴兩個巨人說,如果打不贏我,從今以後要做我的隨從聽我的命令。

兩個巨人一個拿方天畫戟,一個拿斧頭,向默娘殺過來。 這兩個巨人雖然一個可以看到千里遠,一個能夠聽到四面八方的 聲音,但是拳腳功夫卻不是默娘的對手。一開始雙方你來我往戰 了三十多個回合還不分上下。接著默娘使用玄通道法,拿出十個 金環丟在空中。千里眼、順風耳看到金環在空中盪來盪去,一時 見寶心喜,伸手去接金環。那些金環好像在找主人一樣,分別套 在兩個人的頭和手腳。

宜蘭昭應宮

宜蘭昭應宮,國定三級古蹟。嘉慶十三年(1809)官民合建。原來坐西朝東,兩殿式建築。道光十四年(1834)在原址對街改為坐東向西重建。昭和七年(1932)整修屋頂。昭和二十年盟軍飛機轟炸宜蘭,後殿木造閣樓中彈被毀,戰後加以補修。民國七十五年(1986)以鋼筋水泥重建後殿閣樓。前殿及正殿大木結

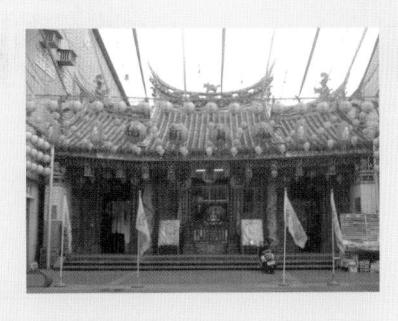

構、石柱、細部木雕是道光改址重建時原物,可承接嘉慶年間創建歷史,這在見證宮廟發展 變遷,有它詮釋在地發展歷史及捍衛地方文化尊嚴,免於外人質疑的實質功能。

彩繪另有顏文伯的作品。顏文伯繼承父親顏文鐘的彩繪畫磚行(景陽),作品人物生動, 對故事的掌握有獨到之處,遠播至西部,在竹南龍鳳宮也保留一些。

默娘掐著手印念著咒語,朝著巨人身上金環一指,金環就像為兩人量身打造的一樣,緊緊束著他們,讓他們動彈不得。默娘告訴他們回去桃花山繼續修煉,不能再下山害人,日後我會找你們出來為天下蒼生服務。兩兄弟說,我們被金環扣住怎麼回去,默娘用手一指,馬上解除兩兄弟的金環。

千里眼和順風耳看默娘慈悲為懷,終於甘心做她的隨從。 這就是我們看到媽祖駕前,千里眼和順風耳的由來。

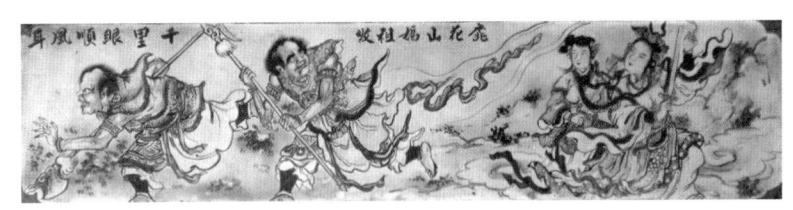

汐止拱北殿 「聖母收二將」圖

Look Story

鑑賞故事

作品中千里眼和順風耳沒載金箍,不是畫師弄錯,而是民間對千里眼和順風耳的造型和顏色有地區性的差別,有些地方的千里眼和順風耳會紅綠對調,獨角或雙角有時也會不一樣。

媽祖白日昇天

屏東市慈鳳宮 廟前軒亭 類型 壁書 作者 蘇天福

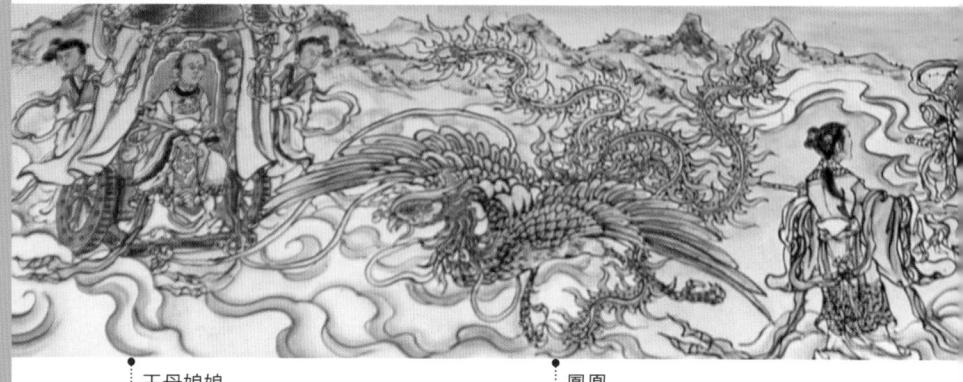

王母娘娘

或稱「瑤池金母」,在民間信仰中掌管 眾女神的神仙,傳説漢武帝親眼看過。 會在這裡出現,即表示前來接默娘昇天

古代傳説中的百鳥之王,與龍的地位相 當,據説特徵是:「雞頭、燕頷、蛇頸、 龜背、魚尾、五彩色,高六尺許。」

默娘二十八歲那年的重陽節,這一天她一大早 就起床,把自己打扮得好像要參加宴會一樣。走出閨房 來到大廳向父母請安,然後又把幾位姐姐找來;就像五姐要出嫁 時,姐妹在一塊「吃姐妹桌」那樣,大家聊著小時候的故事。默 娘站起來,請幾位姐姐坐好,一向很疼她的姐姐都問,是什麼事 情要這麼慎重,還要姐姐們接受大禮才肯講。默娘說,想請姐姐 們在默娘不在的日子替她孝順父母。之前默娘有時到外地去幫人 解決事情,也會跟她們說同樣的話,只不過沒像今天這麼正式。 默娘今天的舉動,讓姐姐們有些擔心。默娘又說:「今天是九九 重陽,想去湄洲島登山,好好的看看自己生長的地方。」

姐姐們陪默娘一起外出,抵達湄洲山山腳時,就讓她一個 人爬上山。登頂之後,默娘從湄洲山上往下看,家鄉風光明亮, 景色怡人。

忽然間,在山腳下的人們聽到陣陣的仙樂,只見白雲裡面 一對一對的仙女出現並往山頂降落,仙女們盛大迎接默娘,還有 身穿金色盔甲的天神左右排列,好像在迎接貴客一樣。站在高一 點的人看到默娘一步一步的往鳳鑾車走去,當默娘坐淮鳳鑾車

媽祖

媽祖昇天有兩種傳説,一種 是投海救父遭難,另一種則 是在重陽節得道昇天

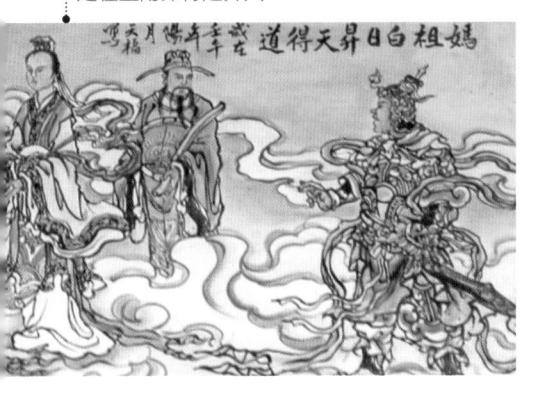

時,空中立刻飄下繽紛的花瓣。默娘回頭 微笑看著生她育她的土地,也看著曾經和 她一起抵抗天災人禍的鄉親們,最後跟大 家揮揮手,沒多久就和所有天神仙女一起 消失在雲中。

從那個時候開始,沿海一帶的居民時常在需要幫助的時候,有一位女神就會出現在海上救人,人們相信,那個女神就是他們的心目中最偉大的媽祖婆——林默娘。

屏東慈鳳宮

屏東慈鳳宮主祀天上聖母媽祖,建廟年代甚久。清乾隆二年 (1737)、十一年都有修建紀錄。古稱舊媽祖宮。道光五年(1825) 再次改建,更名慈鳳宮。

民國七十三年(1984)拆除舊廟,七十四年重建新宮,民國 七十七年完成。此次修復中,交趾陶作品以手工捏作,釉上彩再以 電鍍,戲文角色和題名尤見重點,是為彼時民間藝術的時代之作。

民國九十年間再以現代工法局部修飾,重立沿革碑誌,並請畫 師重新施作裝飾殿宇,是為今日所見樣貌。

鑑賞故事

民間相信天上聖母媽祖能替人們化解災厄,在台灣信奉媽祖的人非常多,俗話說:「家家觀世音,戶戶媽祖婆」。各地廟宇描繪媽祖昇天的作品很多,每位畫師所表現出來的也不太一樣。但我們相信,能夠用心的把神明、土地和人們共譜的那種和諧、默契,透過畫筆表現出來都是好作品。像這件由畫師蘇天福完成的媽祖昇天圖,就是一件不可多得的好作品。此外,媽祖昇天圖有時也會出現善男信女,在角落呼應媽祖回頭的動作。

媽祖廣州救三保

作品出處 雲林縣西螺鎮 福興宮

所在位置 正殿

類型 壁畫

作者 許報祿

年代 1979

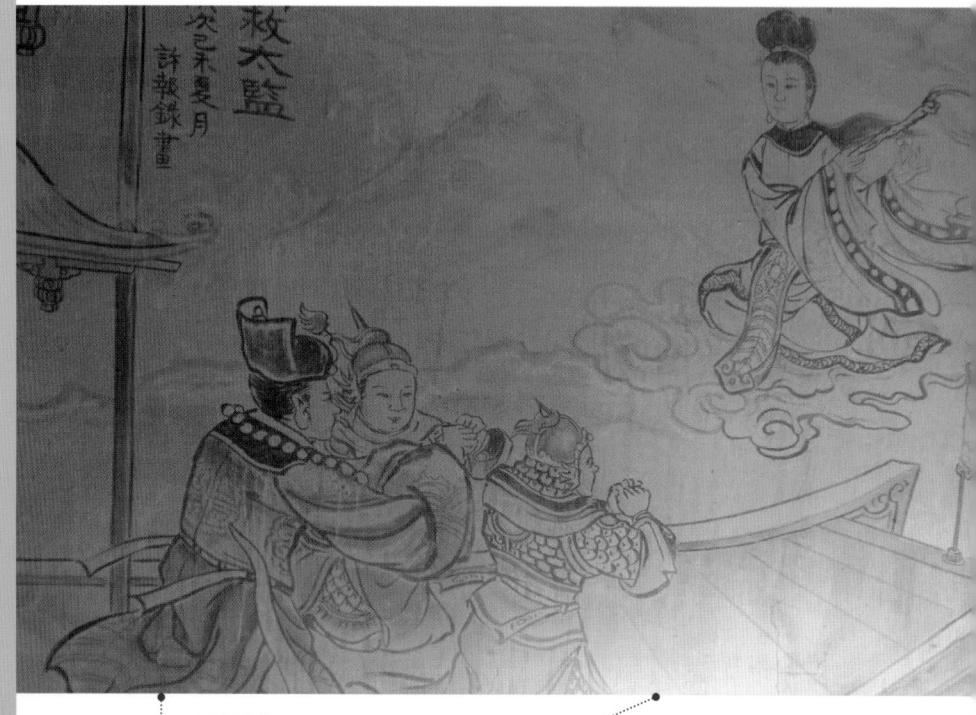

三保太監鄭和

中國明代航海家。永樂元年 (1403)出使暹羅(泰國);永樂 二年出使日本。以後奉旨下西洋七次。第一次下西洋安抵回京後,因 感念媽祖保佑,建天妃宮於南京

媽祖

據載,永樂七年(1409)正月,鄭和率領航海艦隊下西 洋,感念海神媽祖庇佑,回 來後受封為「海神宋靈惠夫 人為護國庇民妙靈昭應弘仁 普濟天妃」

鄭和,本姓馬,名三保,信奉回教,但也信奉 天妃林默娘。在《天妃顯聖錄》裡面,鄭和七下西洋、 幫永樂帝宣揚國威,多次受到媽祖庇佑。

中國明朝永樂年間,鄭和帶領艦隊離開中國,當他們的船隊來到廣州海域時遇上颱風,正當艦隊快被巨風吹翻的時候,鄭和帶領船上所有的人向老天爺祈求平安。這個時候有人聽到空中除了雷雨聲之外,還聽見鑼鼓聲,有人也聞到香味。沒多久,烏雲籠罩的天空中,天妃娘娘顯聖站在船桅上面,風雨瞬間就止息了。鄭和回朝之後啟奏稟告,皇帝遂降旨整建天妃祖廟。

永樂三年(1405),鄭和又帶領船隊下西洋,經過廣州的 時候遇到海盜陳祖義,雙方經過一場戰鬥,由於海盜的戰力比較 強,逐見劣勢的鄭和又向天妃求救,忽然間看到天妃的旗幟在空 中飄揚,浪潮一時翻轉,造成海盜船無法前進,官兵乃乘著水流 追擊海賊部眾,並捉拿陳祖義歸案送回京城審判。等到鄭和回京 之後再次上奏此役的經過,皇帝派福建官員整修聖母廟答謝天妃 媽祖。

聖母多次顯靈保護鄭和和他的艦隊航行平安,鄭和也好幾 次奏請皇帝封賞天上聖母。

鎾

鑑賞故事

台灣民間雖然對「三保太監下西洋」傳說不陌生,但是廟裡以鄭和下西 洋的故事為主題的作品卻不多。雲林西螺福興宮正殿內的這幅作品,由許 報祿在民國六十八年(1979)施作,畫裡三保太監和將軍跪在甲板上叩謝 聖母,而聖母在空中遙指前方,似乎告訴鄭和,放心向前,必能一帆風順, 達成任務。

神明傳

作品出處 雲林縣西螺鎮 福興宮

所在位置 偏殿

類型 壁畫

作者 張志琨

年代 1998

媽祖助鄭成功

媽祖

大員鹿耳門一帶水淺有鐵板砂,行 船很容易擱淺,相傳鄭成功入台前 曾在船上跪拜祈求媽祖顯靈,祝禱 完畢後,果真潮水上漲丈餘

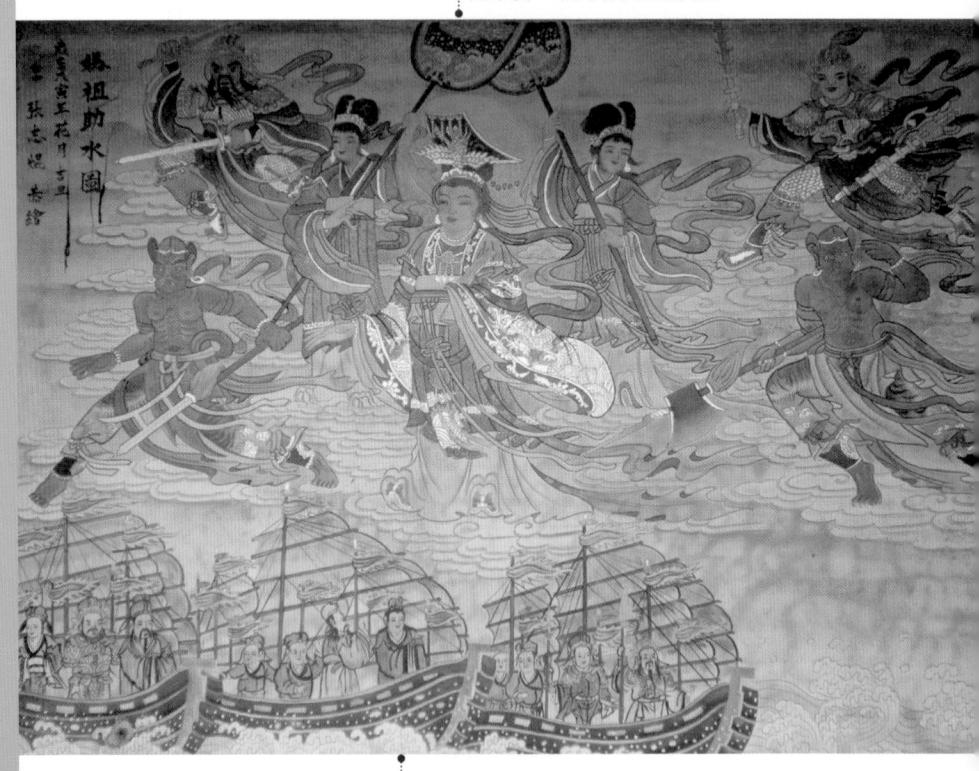

鄭成功的艦隊

鄭成功一面抗清一面尋找根據地,他聽説海外台灣 島的條件非常適合,因此雀屏中選。此時荷蘭 …… 已占據多時,為取得大員,鄭氏率船艦進攻

荷蘭人據守之地。傳説有媽祖助水,讓鄭氏大船可以順利由鹿耳門水道進入內海

年輕時的朱術桂?

西元一六六一年,鄭成功帶領兩萬五千多名的 軍隊來到當時的台灣(大員)。那個時候,台灣的安 平被荷蘭人占據當作「在遠東的辦公室」,與那時的中國和日 本作生意。荷蘭人靠著天然的地形防守熱蘭遮城,當他們聽說 大明朝國姓爺準備進攻大員,以為只要守住入海口,鄭成功就 不能得逞。

誰知道鄭成功並沒有直接從大門進攻,他取得翻驛官何斌 獻出的地圖,從北汕尾鹿耳門登陸。但是北汕尾鹿耳門的海域, 潮汐變幻難測,大船都不敢從這裡進入大員。當鄭成功軍隊到 達的時候,水位不夠高,他聽從船員的建議,虔誠的燒香向媽 祖祈求:「如果大明江山還有機會延續的話,請媽祖娘娘賜下 潮水幫助大軍登岸攻城。」

不久,聖母神威顯赫,發潮水幫助鄭成功順利上岸。鄭成功上岸之後,開始進攻普羅民遮城(赤崁樓),成功之後,再從內向外包圍荷蘭人據守的熱蘭遮城,雙方經過九個月的對峙,荷蘭東印度公司行政長官揆一終於投降,最後帶著簡單的財產和歷任長官留下來的資料離開台灣,從此台灣部分區域正式進入漢人政權的治理範圍。

鄭成功在台灣住不到一年,就過世了,由軍師陳永華繼續經營,仍然使用大明朝的年號——永曆。

Look Story

鑑賞故事

這件彩繪是石岡畫師劉沛然的徒孫張志琨的作品,媽祖、千里眼、順風耳等神明,占據的空間最多,是主視覺焦點;下方畫上船隊和官兵向天禱告的畫面。天上聖母、千里眼、順風耳以及天將、宮女的衣服特別安上金箔,為表示對神明的尊敬。

台南市永華宮

正殿 類型 壁畫 作者 王妙舜

廣澤尊王成仙

相士助**尊王得地理** 相傳原本是牧童的廣澤尊王,受到風水先生的指點,找到安葬父親的 吉地

人戴銅、牛騎人 風水先生預言指出,雖然此處地理位置可以讓牧童成為天子或神明,但 要遠離此地,一路上碰見人戴銅、牛騎人、魚上木的情形才可以落腳

魚上樹、水變紅 牧童離開墓地另尋安頓之地,沿途見到一僧侶戴銅笠遮雨,又 見一牧童遇雨而躲在水牛肚腹下面,再走又看見一漁夫將釣到 的魚懸在樹上。牧童才確定此處就是可以修道成神的地方

廣澤尊王俗名郭忠福(一說郭乾),從小就非常孝順。郭忠福小時候家裡很窮,必須幫人牧牛才能過活,他的父親死了沒錢埋葬,只能把父親的遺體火化,裝在陶甕裡放在茅草屋中祭拜。

僱用忠福的人家很富有卻很吝嗇。

富人請了一個地理師幫忙擇地準備蓋房子。地理師對富翁說,他選的這塊地,地理很好,能夠讓主人大富大貴。只是房子蓋好以後地理師要背負洩露天機的罪過,眼睛會瞎掉,如果富翁願意養他一輩子,就願意幫他,不然就當沒這回事。富翁答應了。蓋房子過程中,富人對地理師很好,什麼好吃的東西都捨得買給他吃。

房子完成那天,地理師的眼睛真的就看不見了。

富翁家業越來越興旺,但是對地理師卻不像以前那樣尊重, 忠福看不過去,暗中照顧地理師。有一天,一隻羊跌到糞坑裡淹 死,富翁捨不得丟掉卻又不敢吃臭羊肉,於是下令廚房用最好的 香料烹煮羊肉,把臭味壓住,煮好之後,叫忠福送去給地理師吃 (地理師很喜歡吃羊肉)。地理師聞到香噴噴的羊肉,拿起筷子 就要吃,這時忠福忍不住告訴地理師說:「羊是掉到糞坑淹死的, 頭家不敢吃又捨不得丟掉請廚房用了最重的香料滷好,叫我端來 給先生吃。」

地理師聽完先是生氣,之後又對自己沒認清好人壞人自責不已。地理師跟忠福說,在還沒來到頭家厝以前,聽外鄉人說你們頭家做了很多善事,他聽到頭家在找地理師才自已跑來找他的,沒想到今天終於看清他的為人,真是日久見人心啊。說完地理師覺得忠福這個人很正派,想要答謝他這段時間的照顧,問忠福家裡的情況,忠福把父親死後還沒入土的事說了。地理師便問他:「你想要榮華一世?還是名留千古」。忠福告訴地理師,要名留千古。地理師篤定的說:「明天就帶你爸爸的骨灰來。」

第二天,忠福依約帶著父親的骨灰來見地理師,才走進門 就被一個廚房的僕人叫住,那個人要他端一盆洗米水(米泔)去 倒掉。忠福接過洗米水來到羊圈邊,想起地理師的囑咐,於是按 照地理師所言,把父親的骨灰倒進洗米水裡面,用手擾拌均勻之 後往羊圈裡倒下去,倒完忠福轉身拔腿就跑。

奇怪的事情發生了,不知道從哪裡飛來的黑蜂一直追著忠福跑。忠福嚇得不敢停下腳步往前跑,從早晨跑到黃昏,從大太陽跑到下雨。忠福看到幾個出家人碰到下雨而把銅鑼拿在頭上遮雨(人戴銅);接著又看到牧童躲在牛肚下避雨(牛騎人);跑到河邊看到一個人拉著掛在樹上的魚(魚上樹)。當忠福快跑不動時,一抬頭又看到雨後的紅雲反射在河面上,把河面映出一片晚霞(水變紅)。忠福心想四種奇怪的景象都應驗了,人也累了,這裡應該就是地理師說的那個不必再跑的地方了。

他看到路邊有塊大石頭,走近石頭,將雙腿盤坐在石頭上 休息。

忠福的母親聽人家說他兒子像發狂一樣往河邊跑,不久也 追上來。忠福的媽媽看到他盤坐在石頭上,身體慢慢往上昇起, 急忙拉著忠福的腳,忠福被嚇一跳眼睛睜得大大的,想講話卻開 不了口。母親拉不住忠福,忠福就這樣一腳盤腿,一腳垂下,成 仙得道了。

台南永華宮

台南永華宮主祀廣澤尊王郭聖公。建廟歷史悠久。廟內門神彩繪原是 彩繪大師潘麗水的作品,在民國九十一年(2002)由廟方主導整修古蹟 時,請潘麗水的高徒王妙舜重畫。永華宮是台灣「拆舊建新」的巨大潮 流當中,願意挺身而出,為台灣的傳統建築,立下一個善良習俗與「有 富有貴」兼備人文藝術典範的宮廟。

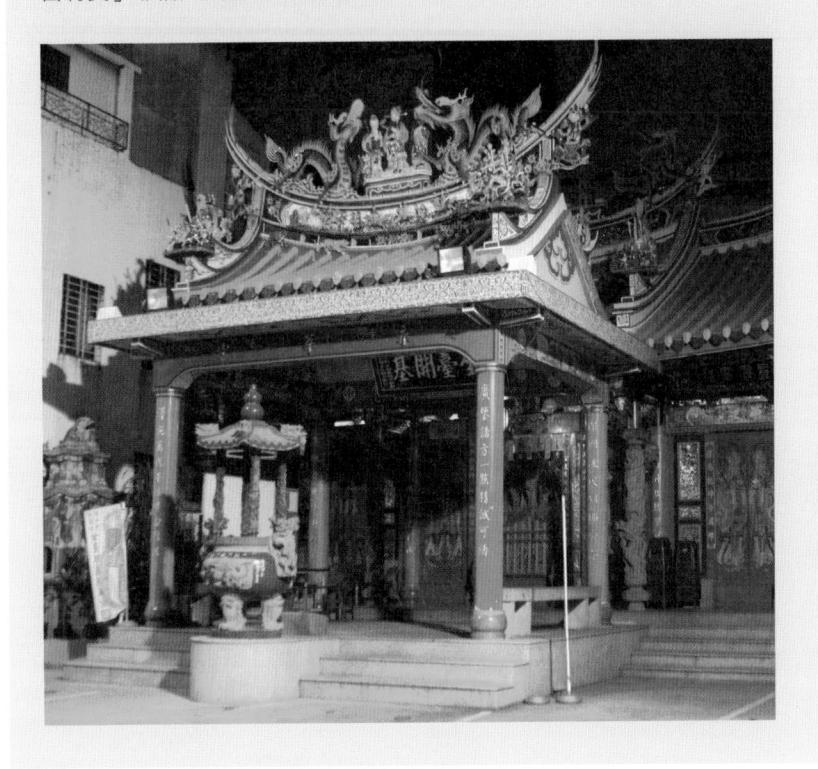

鑑賞故事

畫師王妙舜筆力獨到,其師父潘麗水在台南還有不少作品留下來。這幾幅作品尺寸頗大,雖經香火煙燻依然好看,可見功夫實在。

台灣 神明傳說

作品出處 台北市大同區 保安宮

所在位置 鄰聖苑照壁

類型 剪黏

作者 潘坤地

年代 2011

保生大帝助戰 朱元璋

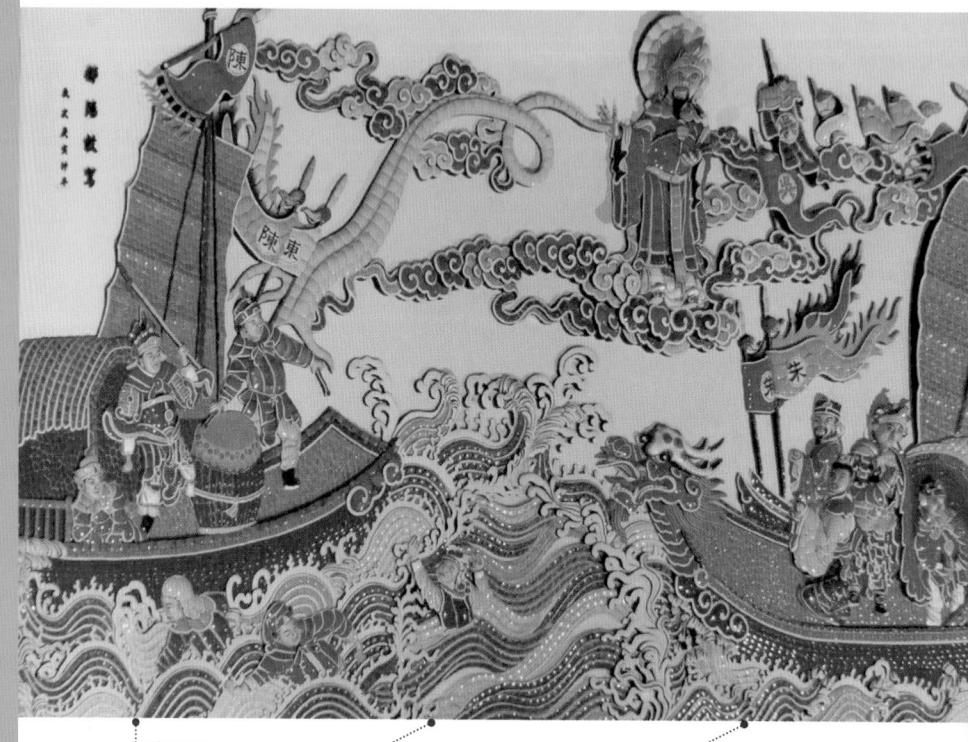

陳友諒

俗話説:「陳友諒 打天下給臭頭坐。」 就是他的故事

大道真人

朱元璋與陳友諒部隊在鄱陽湖大戰,大道真人吳本顯靈助戰朱元璋,朱元璋,朱元璋建立大明後,封真人為「吳天御史醫靈真君」

朱元璋

鄱陽湖大戰時巧用戰 術,以火攻與截擊,大 敗陳友諒部隊,奠定大 明的基業

明朝開國皇帝朱元璋,和陳友諒先在龍灣大戰一次,原本戰力比較強的陳友諒因為戰艦太大吃水過深,加上潮水太低機動性不足,竟然被朱元璋的軍隊打敗了。

三年後陳友諒和朱元璋在鄱陽湖再度相逢,陳友諒水陸軍同時出發,帶著六十萬的大軍進攻只有二十萬兵馬的朱元璋。剛開始兩邊戰力懸殊,朱元璋這邊節節敗退,連朱元璋差一點就被陳友諒打傷。正當朱元璋的軍隊快要支持不住的時候,天空中忽然出現一隊帥旗,每面旗子上都繡著「吳」字,一個穿著古代朝服的神仙站在雲上,從容地指揮軍隊。風向轉移,本來逆風的朱元璋,現在成了順風船。軍師劉伯溫向朱元璋說:「前來助陣的是『大道真人吳本(音滔)』,主公,趕快跪下來請真人幫忙。」朱元璋隨即跪在甲板上向真人再三叩頭,請真人助戰。

劉伯溫叫人打著旗號,配合真人的調度,讓船隊左右分開。 就在劉伯溫把船隊按照真人的指揮調度之後,忽然看到湖面上颳 起狂風往陳友諒艦艇吹去,陳友諒的船隊被吹得亂七八糟,有的 翻覆了,兵士都掉到水裡喊救命。而朱元璋的軍隊配合真人的指 揮則平安無事。混亂當中陳友諒被郭英的神箭射死,朱元璋終於 大勝。

朱元璋登基做皇帝,國號大明,年號洪武。洪武五年,封真 人「吳天御史醫靈真君」。

傳說陳友諒本來有皇帝命,但在嬰孩時因為久哭不停,他的 父母聽信鄰居的話,幫他穿耳洞止哭。但也因此,把陳友諒的皇 帝命格穿破了,他的命格從龍公變成龍母,民間戲曲於是流傳, 陳友諒只能打天下,不能坐天下。民間更有人戲說「陳友諒打天 下給臭頭仔坐」,臭頭仔,指的就是朱元璋。

鑑賞故事

「大道真人鄱陽湖助戰」的故事偶而可聽到,供奉保生大帝的廟裡有時也 會出現這個戲文。「保生大帝助戰朱元璋」這件作品在台北市保安宮鄰聖宛 裡面。剪黏師父潘坤地,其師祖公洪坤福、師祖姚自來、師父徐俊三,可說 是完整的藝術傳承。潘坤地在保安宮的古蹟修復中留下很多作品,整體配色 很美。潘師父做人謙虛有禮,有一代名師的風範,但作品上並無題名,是作 者有緣親見潘師父與班底匠師在現場施作才知道是其作品。

唐山過台灣

作品出處 雲林縣口湖鄉 蚶仔寮萬善爺廟

所在位 拜殿

類型 壁畫

作者 洪平順 年代 2003

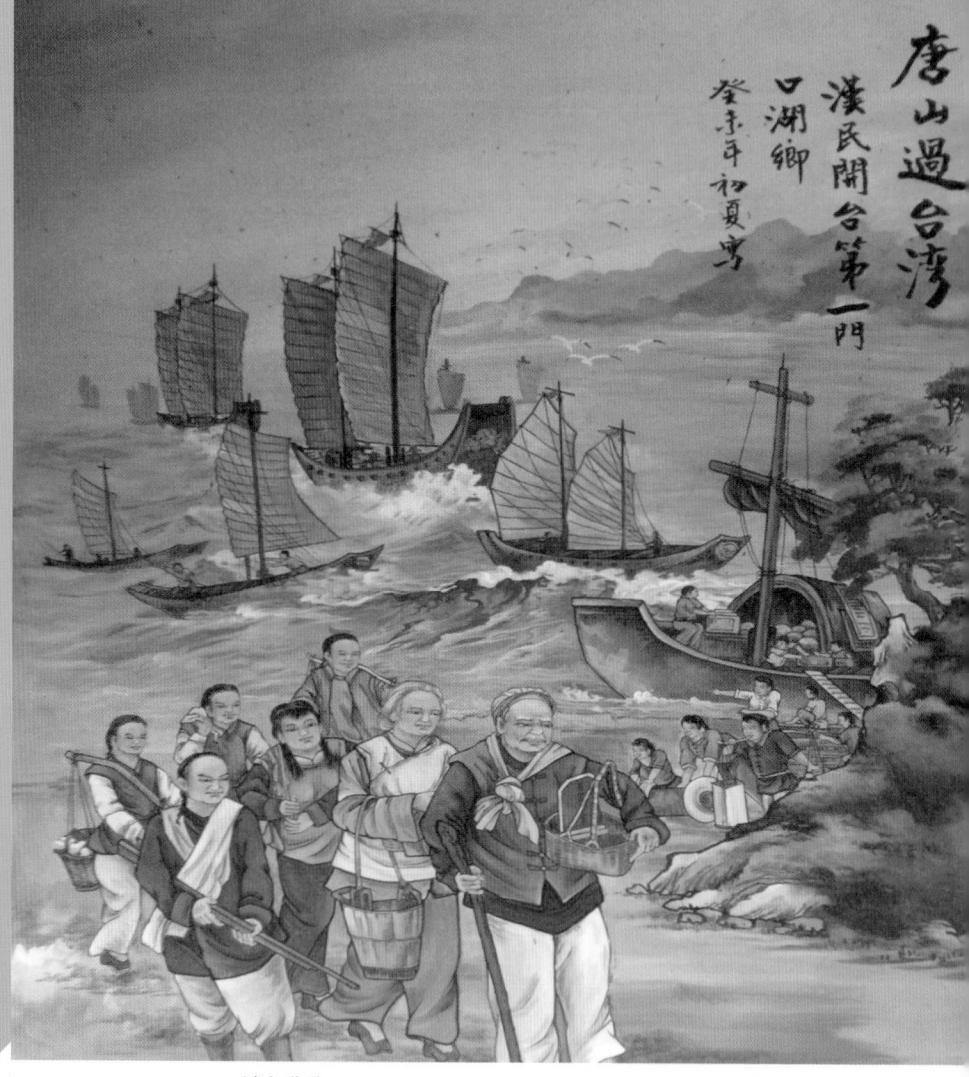

渡台悲歌

近代出土的《渡台悲歌》歌詩,反映出早期漢人渡台的艱辛與苦難,其中經訂校後的首段,極為寫實的描繪橫越黑水溝渡台後面臨的種種危險傳聞:「勸君切莫過台灣,台灣恰似鬼門關,千個人去無人轉,知生知死都是難,就是審場也敢去,台灣所在滅人山。」

施琅帶領清廷的士兵和船艦,攻打在台灣的鄭 家軍,鄭經的二兒子鄭克塽投降清朝廷,明寧靖王朱術 桂自殺,大明朝正式結束走入歷史。

福建沿海的百姓生活困苦,聽人家說「台灣錢淹腳目」, 聽說台灣有好光景,紛紛離開家鄉,來到傳說中的寶島。

俗話說「六死三留一回頭」,到台灣的路,非常危險,來 了也不一定能平安的活下來。

唐山和台灣中間有黑水溝,不幸遇到風浪,船翻了,死路一條。離鄉背井來到台灣,上岸後水土不服,加上島上草萊未闢,瘴氣處處,染上了,一條死路。這裡還有被漢人霸占土地討不回公道的原住民,雙方遇上了,跑不動的,還是一命嗚呼。有這麼多的危險橫在前面,唐山人還是甘願冒著生命危險,來到傳說中的寶島。為的是什麼?只能說「在鄉沒長進,出外找生機。」

面對這種惡劣的生存環境,能夠僥倖活下來的人,聚在一 起成庄成市交換有無。從西部平原開始慢慢開發,發展過程中留 下的市集街邑,有些也被保留下來,到今天還可以看到台南府城 和鹿港老街。但是有些地方,曾經是人來人往的市鎮,因為地理 水文的變遷和天災人禍的摧殘,只留下令人想像的傳說。比如雲 林沿海一帶的麥寮舊街和口湖地區的金湖市集,雖然好久好久以 前,曾經繁華熱鬧如泉州或府城,今天卻只剩下老人和泥土。

鑑賞故事

這幅彩繪是洪平順畫師的作品,以文獻和地方留傳下來的故事呈現。畫面中走在最前頭的老人家捧著裝著祖先牌位的籃子,後面跟著的可能是他的妻子,以及家中青壯的兒子和媳婦等。雖然一些資料說清朝政府早期禁止女人渡海來台,但是畫師讓一家團圓,應該是帶著幾分祝福的意思。

作品出處 雲林縣北港鎮 義民廟

所在位 拜殿

類型 彩繪

作者 不詳 年代 1979

林爽文事變義民爺赴義

義民與忠狗

相傳林爽文事件中, 北港有一〇八個鄉勇抵禦盜匪而犧牲, 事件後收葬於當地義民廟。其中有隻因事變犧牲的忠犬, 也一併供奉。本幅作品畫面中, 忠犬奮勇當先, 突顯其心與人無異, 而鄉勇的指揮官用色鮮明, 成為視覺焦點, 也是一大特色

俗話說「台灣三年一小反,五年一大反」,清 乾隆後期的林爽文事件,一開始只是漳州人和泉州人因 為細故發生磨擦,最後演變成庄頭和庄頭的械鬥,繼而官員處理 不當,造成林爽文被地方拱為盟主,打著反清復明旗,攻打縣城, 打殺官兵。乾隆皇帝派兵前來鎮壓,諸羅縣城被林爽文帶領的民 軍攻破,一時間震驚全台。有些原本參加抵抗官兵的流民,變成

北港義民廟

北港義民廟主祀義民爺。義民爺的由來主要是清代兩件重大的抗官民變事件,一件是發生在清乾隆五十一年(1786)至五十三年的「林爽文事件」;另一件是發生在清成豐、同治年間「戴潮春事件」中所犧牲的義民,當地俗稱義民爺。曾聽長輩說過,在南台灣雲林土庫、虎尾一帶,有些人家在農曆五月三十日會拜拜(很像農曆七月的普度)。雖然不是社區集中敦請道士前來化緣誦經,但仍像中元節一樣,會在門口擺上菜碗,呼請義民爺公接受奉敬。

土匪到處騷擾村莊。當這些土匪欲侵擾笨港(今天的北港)時, 卻受到鄉勇強硬的抵抗,雙方都有傷亡。

土匪發現鄉勇有一隻警覺性很高的狗,每次突擊都被狗機警發現,土匪竟然帶著浸了毒藥的肉餵狗吃,把狗給毒死了。土匪毒死那隻狗的那天晚上,利用半夜三更再度發動攻擊,雙方幾經激烈的攻防,一〇八個鄉勇壯烈犧牲,事後就被埋在義民廟現址。

清朝遣福康安帶領八千名軍隊抵台,加上優勢的火力,林爽 文事件終於被平定。事後乾隆皇帝賜匾「旌義」,嘉獎這一〇八 位義民和這隻義犬。

但是諸羅縣改名嘉義縣,卻不是因為福康安個人的關係, 當時諸羅縣由柴大紀守城,百姓奮勇相助禦敵,才特別改名「嘉 義」。另外載潮春(戴萬生)事件在北港也有三十六名義民犧牲, 事後也一起被善心人士收埋在義民廟後方。每年五月三十日(小 月則改二十九日)北港地區有義民爺的祭典,當地稱為「義民爺 千秋」。

鑑賞故事

在台灣只要參與官方平亂犧牲的鄉勇,經由皇帝賜區或封贈的都被稱做 義民爺,有些人以為這是客籍義民特有的封號,其實不然。應該說,凡是 勇敢保鄉衛土所犧牲的人,都可稱做義民。早期台灣的寺廟以供奉的神明 量身製作的裝飾戲文,還不是非常普遍。在北港義民廟出現這類作品顯得 特別珍貴。畫師用當地發生的故事發揮,可見主事的人有眼光。

作品出處 雲林縣口湖鄉 蚶仔寮萬善爺廟 所在位置 拜殿

類型 壁畫 作者 洪平順

年代 2003

作品出處 雲林縣口湖鄉

萬善爺捨舟救人

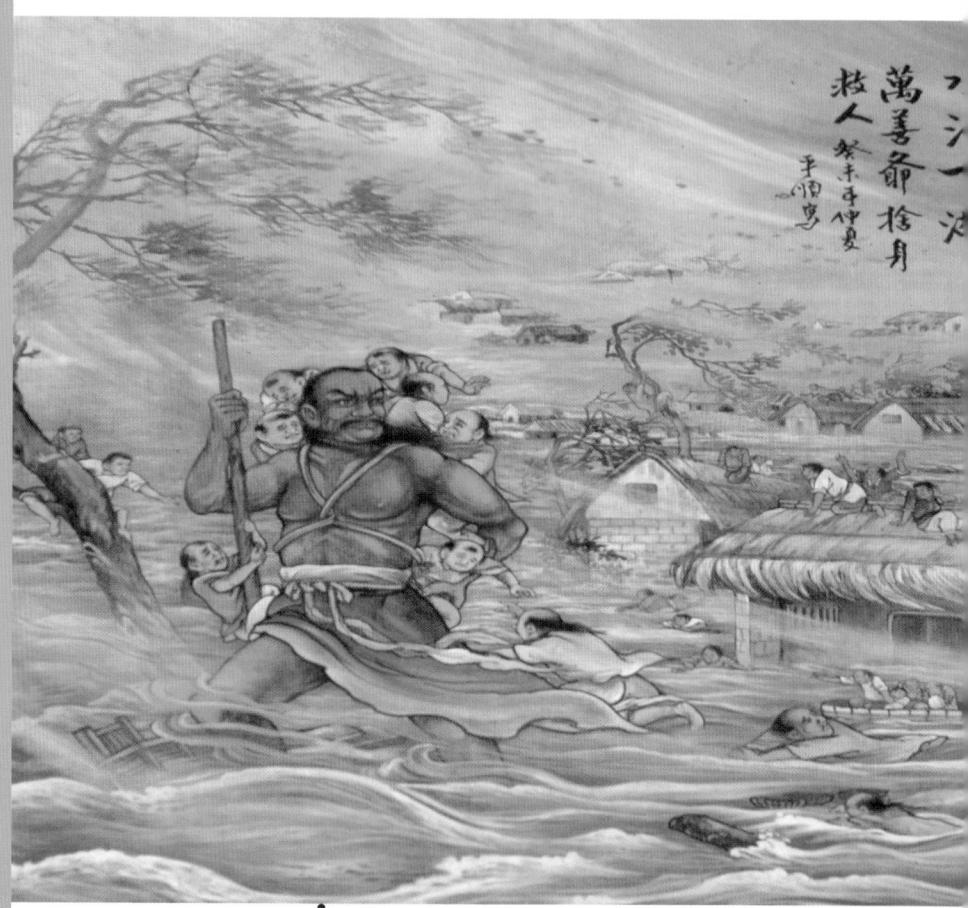

戰水將軍

清領道光時期,口湖一地因為一場颱風水災,帶走了附近 三千多位的居民性命,影響所及,也形成當地每年舉行特殊的超渡祭典「牽水韉」。以在地流傳的民間故事入畫很少 見,廟宇內出現「水淹下湖」題材,應屬口湖一地獨有。 勇救小孩的戰水將軍也成為當地流傳的事蹟

在雲林縣口湖一帶流傳一則民間故事——古早被魏徵所斬的涇河龍王經過一千多年之後,玉帝又派祂擔任興雲布雨的工作,職司地區為黑水溝和東海一帶。

這次龍王謹慎了,所有玉皇大帝的旨令,都要經過仔細核 對之後才去執行。

道光二十五年(1845)農曆六月初七黃昏,接連幾天悶熱, 黃昏時刻滿天晚霞非常瑰麗,但老歲人根據經驗跟村人說,颱風 可能會來,大家要小心一點,有人未雨綢繆,有的開始釘緊門窗, 把屋頂的茅草綁緊,有的還搬石塊磚頭壓在上面。

不久起風急吹,雨也下得很大,海水逐漸淹進庄頭。而各 溪流也從上游沖下更大更多的洪水,把虎尾溪到北港牛稠溪之 間,臨海的村落全部淹沒。

洶湧的濁水灌入鄉內的象苓湖,已經成市的下湖街和附近 的九個庄頭,一夜之間變成人間地獄。

風雨中一個陳姓青年,駕著一艘小船準備離開到安全的地 方避難,途中他聽到呼救的聲音,一次又一次把人救起來送到高 處。

幾個小孩子在水裡載浮載沉。看到他大聲叫喊,「救人! 救人!救人!」陳姓青年跳到水裡,利用從水裡撈到的布條,把 小孩救起來一個個背在身上,但布條不夠長,有的只能用手抱 住,當他回頭找他的船時,卻不見蹤影。他只好帶著八個小孩, 在大水中小心的往陸地走。天很黑,水很混濁,浪很大,腳底下 的爛泥是無情的,每一步都讓他陷在泥裡。他捉起一根樹枝當拐 杖,一步一步向前探索,小孩驚惶的哭聲,沒有干擾他的意志, 但是一陣又一陣的大水衝擊著他們,最後在一波兇惡的浪潮中, 他和八個小孩消失了……

雖然青年與八個小孩在這場大水中喪生,但是戰水將軍復 活了,活在後人的心中,成為一則傳奇。

鑑賞故事

萬善爺的故事在口湖一帶已流傳很久,附近幾個村莊都因為這場大水, 和後來發生的瘟疫,而留下為數不少的無名墳塚。由於罹難人數非常多, 也驚動道光皇帝降旨關心災情,敕封此次不幸遇難者「萬善同歸」。每年 的農曆六月初七、初八兩日,附近的村落都有相關的民俗祭典,祭祀當年 受難的這群萬善爺。

觀音助戰水將軍

作品出處 雲林縣口湖鄉 蚶仔寮萬善爺廟

所在位置

類型 壁畫作者 洪平順

年代 2003

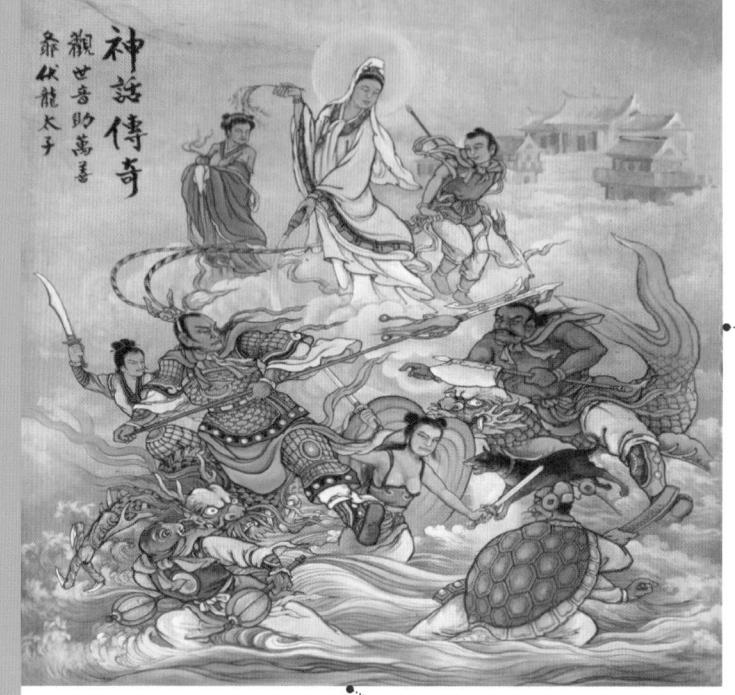

萬善爺

萬善爺昇天之後氣 憤龍王淹下湖,造 成人民的死傷,找 上龍王算帳。

龍太子與水族

龍王派出水族部下迎戰萬善爺。最後南海觀世音也在萬善爺求助下現身幫忙

萬善爺昇天之後,找上職掌雨水的龍王。龍王說他是奉旨行事,因為某州縣「蚵仔寮」的漁民短視近利,捕魚不論大小魚 蝦全都一網打盡,造成當地的水族快要絕種了,玉帝降旨發大水 要給「蚵仔寮」一個警惕。

萬善爺一聽,生氣的責罵龍王說:「玉皇大帝要淹的是『蚵仔寮』不是『箔仔寮』」,現在你連『蚶仔寮』也一起淹了。再說漁民撒網捕魚也是為了一家人的溫飽,沒理由因為這樣,就讓你發大水造成人民死傷,流離失所啊!」

蚶仔寮萬善爺廟

蚶仔寮萬善爺廟,為一供奉清道光年間大水災受難者而建造的祠廟。 廟旁有大塚,是鄉境內其中一處收容該次的受難者遺骸之所。每年也有 牽水轍(國語音=藏,台語音=狀)的祭祀科儀舉辦。雲林縣政府已將 此廟和金湖萬善爺廟及鄰近等幾個祭祀活動列為無形文化資產。

蚶仔寮萬善爺廟有新舊兩廟。舊廟在後,新殿在前。新廟裡面有洪平順畫師以金湖的鄉野傳説故事繪製的想像復原圖,是歷史、民俗傳説和藝術結合的精彩作品。

龍王被萬善爺罵到沒話可說,萬善爺又說:「你上輩子做 錯事,這輩子又『臭耳聾』聽錯話;你這隻『臭耳聾龍』,分明 是個臭龍(失聰,台語叫臭耳郎,也叫臭郎)投胎。我受玉帝封 為萬善爺,要替萬民討公道!」萬善爺說完不等龍王開口,一支 斧頭就向龍王砍渦去。

萬善爺剛被玉帝封神不久,手下沒有部將可以差遣,面對 龍王和手下水族,一下子也打不過龍王。正當危險關頭,一條鯨 龍向萬善爺遊來,萬善爺趁勢跨上鯨龍背部,騎著鯨龍又回頭與 龍王的兵將廝殺,雙方打得難分難解。

南海觀世音聽到落於下風的萬善爺呼救,「南無大慈大悲 救苦救難觀世音菩薩,救救無辜的災民吧。」帶著善才、龍女來 到蚶仔寮海面上,讓善才拿著火尖槍助陣。

有了觀世音的幫助,萬善爺終於制服龍王,並帶到凌霄寶 殿請玉皇大帝評理。

萬善爺為萬民討公道,玉帝撥了龍王一部分的水族給萬善爺,又賜給他五營兵將,讓萬善爺除了保護陸地百姓以外,漁民 到水上作業也能受到萬善爺的保佑,不再害怕受到水妖的戲弄。

鑑賞故事

此幅作品表現的是雲林口湖一帶流傳的故事,雖然充滿神話傳奇,但是對於撫慰人們無助的心靈,有著無限的功能。洪平順畫師用精湛的技藝,加上豐富的學識,從口湖開發史蹟到萬善爺救人等幾個重要的故事,用彩繪表現出來,每個故事的處理都非常生動。萬善爺廟應該自豪保有這些作品。

佛的故事

旨在點出民間裝飾藝術題目的範圍無限寬廣, 並不是只有照著經典或經變圖呈現。 除了收錄有佛祖本生故事到成佛等主題, 另以禪宗及觀世音菩薩的故事做結。 其中觀音大士少林寺現沙彌像擊退紅軍這篇故事, 說書人不以朝廷和匪類做為分界,而是還給人性。 官,不是所有的官都是好人。而匪,也不見得都泯滅人性。 而這樣的廟宇故事更增添了可讀性, 一般人求神拜佛只知燒香及忙著求籤祝禱, 如果解籤人能以問籤者能聽得懂的故事, 稍加說解一下,也許來祈者, 也能從廟裡的裝飾藝術故事裡獲得啟發, 一解胸中的迷惑,更有自信的迎向未來。

| 佛降生七步生蓮 | 牧女獻糜 | 魔女迷如來 | 拈花微笑 | 志公渡梁武 | 磨坊傳禪 | 觀音少室山現金剛法像退敵 | 孫中山普陀奇遇 |

佛降生七步生蓮

嘉義縣朴子市 配天宮

後殿神房上方

類型 彩繪

作者 不詳

年代 不詳

備註 已重畫消失

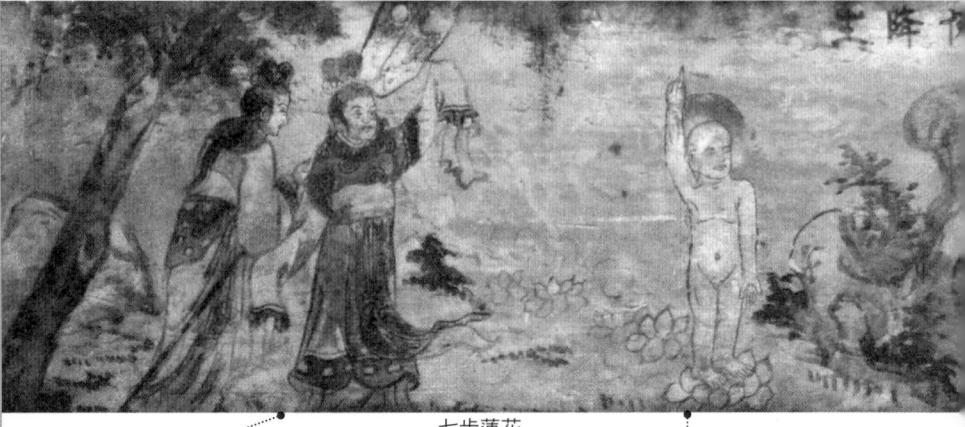

佛祖的母親

據傳是回到娘家 皇宮花園的無憂 樹下,從腋下生 出兒子

七步蓮花

佛教典籍相關記載很多, 相傳佛祖從母親的右脅出 生,一生下來無人扶持就 可以行走,走了七步後高 舉一手,開口説話

釋迦牟尼佛

「一手指天,一手 指地」説出「天上 天下,唯我獨尊」

釋迦牟尼佛,民間尊稱佛祖。相傳他從母親腋 下誕生,出生時天上飄下香花,九條龍吐水替他洗澡。 佛祖一生下來就會走路,每一步都有蓮花托著,走了七步之後, 開口說出他生平的第一句話,「天上天下,唯我獨尊」。佛祖的 爸爸叫淨飯王,是迦毘羅衛國的國王;母親摩耶夫人,是拘利國 的公主。

佛祖被命名悉達多,七歲開始讀書,聰明的他很快就學會 一切應懂的學問,沒多久又學了武術和兵法。

十六歲的時候,父親命令釋迦牟尼娶老婆。他娶了鄰國的 公主耶輸陀羅,生了一個兒子。看到兒子的時候,釋迦牟尼並沒 有像一般人第一次當爸爸那麼高興,反而嘆氣認為,兒子就像是 一條鐵鍊鎖住父親的脖子。

釋迦牟尼自從出生以後,父親淨飯王就給他最好的環境, 從小到大都沒走出王城一步,他不知道王宮外面的人是怎麼生活 的,以為世界上的人都跟他一樣,有華麗的房子可以住,有好吃

廟宇看聽

朴子配天宫

朴子配天宮主祀天上聖母,開基時日久遠。清 領乾隆、嘉慶及同治年間都曾有修建。日治大正 四年(1915)的修建,成就今日古蹟一部分景觀。 民國四十一年(1952)增建鐘鼓樓;民國九十七 年起修復古蹟;民國一〇一年十一月十五日入火 安座。

民國一〇二年三月二十六日凌晨發生大火,燒燬正殿及三川殿內部。幸運的是鎮殿媽 僅受到煙燻,並沒受到太大的損害,後殿及兩側也沒什麼影響,虔成的信徒相信是媽祖 婆及眾神威顯赫化解一場災厄。

的食物可以吃。

有一天他走出城外看到外 面的世界,令他感到疑惑,怎麼 富有的人和貧賤的人,都生活在 同一個太陽底下。

他覺得世界上不管有錢人, 還是奴隸,都要面臨生、老、 病、死,而且沒有人能夠例外。 可是,他想不通其中的道理。

二十九歲那年,釋迦牟尼抛 下王位、財富和妻子、父母,離 開皇官,到很遠的地方去尋找人 生的真理。

台南大天后宮大雄寶殿 龍邊的壁畫。由台南春 源畫室潘麗水於民國 六十年(1971)所畫

台西溪頂昭安府殿 內佛降生局部圖

鑑賞故事

本幅作品中,佛祖一手指天一手指地,腳下踩著蓮花,母親抬起一隻手,表示佛祖是從她腋下出生。佛教的故事在台灣廟宇算是很普遍的裝飾,一般都出現在觀音殿。佛經對一般的信徒來說較為艱深,雖然常見,但大部分的人只當作一般裝飾在欣賞。這件畫作沒有特別精美,但是一件作品只要年代夠久,時間自然會為它加分,尤其是經過存廢危機之後,自然又會增加幾分歲月的價值。

牧女獻糜

類型 彩繪 年代 不詳

釋迦牟尼

在山中苦修,因身體越來 越孱弱,才覺醒苦行並無 法達到解脱,最終領悟轉 念。彩繪中表現出悟道後 接受牧女奉獻乳糜的情形

釋迦牟尼來到山中苦修,身上沒有任何衣物覆 蓋,風雨來了也不躲避,他用意志摒除一切的干擾, 動也不動的打坐。肉體的痛苦一波接著一波,攻擊他的身體和意 志。他用舌頭頂住上顎,用意志力對抗身體的不舒服,有時痛到 冒冷汗還是保持不動。據說連鳥在頭上築巢育雛他仍然不動,就

一開始釋迦牟尼一天只吃一粒麥子一顆芝麻,慢慢的進步 到七天才吃一次,最後甚至不吃不喝。但是這樣子不吃一點東 西,這樣的痛苦,連意志力也沒辦法支持下去,他變得非常瘦弱, 瘦到用手按著肚子,好像可以摸到背脊。

這樣子過了六年。

有一天他忽然覺悟,過度的享受固然不容易達到解脫的境 界,但是一味的苦行,把身體弄壞了,也一樣不能修到大徹大悟 的法門。

台南市興濟宮 與大觀音亭

殿內

疑為後期重修

就在他轉念的時候,兩個 放牧牛羊的女子,看到釋迦牟尼 瘦得皮包骨,主動把牛奶蒸作乳 糜捧到他的面前,牧女跪在地上 誠心誠意的把乳糜奉獻給他,釋 迦牟尼接受她們的供養。他許下 願望:「從今以後所吃的東西, 都是為了眾生。」釋迦牟尼接受 牧女的照顧之後,過了一個月, 恢復健康後才繼續修行。

台南大觀音亭興濟宮

台南市大觀音亭與興濟宮同在一處,建造的時間據稱 在明永曆年間(參考中研院文化地理資訊系統資料)。 清嘉慶、道光、同治均有重修的文獻紀錄。日治昭和二 年(1927)又重修。民國三十八年(1949)重修興濟宮 神龕和神像。民國六十二年重修官廳。民國九十四年大 觀音亭興濟宮官廳共同修護落成,舉行安座大典。這裡 有陳壽彝的彩繪,葉進綠的剪黏,潘麗水的磁磚畫。雖 經過重修、擦拭,幸好部分環保留原味。

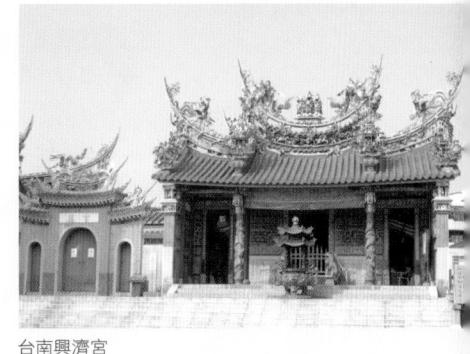

鑑賞故事

這件作品表現的是釋迦牟尼佛離開王宮苦修的情形。牧女跪在地上,雙手 捧著乳糜,釋迦牟尼雙手合十感謝她。

魔女迷如來

作品出處 台南市麻豆區 代天府 所在位置 偏殿樑枋 類型 彩繪 作者 陳壽彝 年代 1963

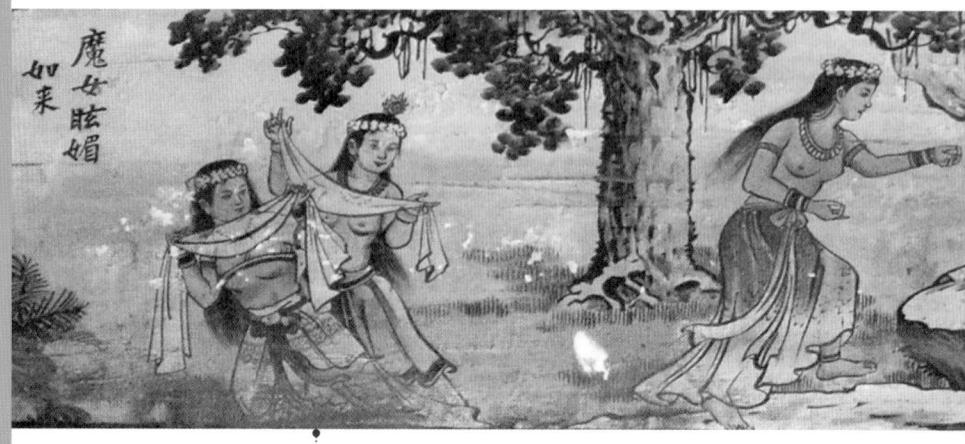

魔女

根據《佛本行經》記載,釋迦牟尼成佛前,魔王曾派遣最漂亮的天女來誘惑他,但絲毫無法動搖釋迦牟尼成佛的決心

釋迦牟尼在菩提樹下的菩薩座靜坐,他發誓, 沒證悟真理就不離開。釋迦牟尼經過七天的靜坐終於有 一點感覺。菩薩座的佛光衝入魔宮,魔宮裡面的魔王波旬被佛光 驚動,知道釋迦牟尼就快成佛了。魔王波旬想要阻止釋迦牟尼成 佛,派了三個魔女去迷惑釋迦牟尼。

魔王派出特利悉那(愛慾)、羅蒂(樂慾)、羅伽(貪慾) 三個美麗的女人來到釋迦牟尼面前。三個美女都有羅剎女的嬌 豔,不斷用冶艷的姿態和溫柔的愛語迷惑釋迦牟尼,但是釋迦牟 尼連動也不動。

釋迦牟尼對她們說:「妳們的外表那麼美麗,可是心裡想的都是要如何享樂,妳們心裡存著強烈的占有慾,得不到想要的東西,就想破壞別人的圓滿。妳們為了心裡的缺憾感到自卑,卻又以為用美色可以迷倒眾生,得到一切。妳們滿足了虛榮心以後,卻還是不快樂,因為人的慾望是永遠填不滿的。希望你們放下心中的執念,拋掉貪慾的念頭,回家去吧。」

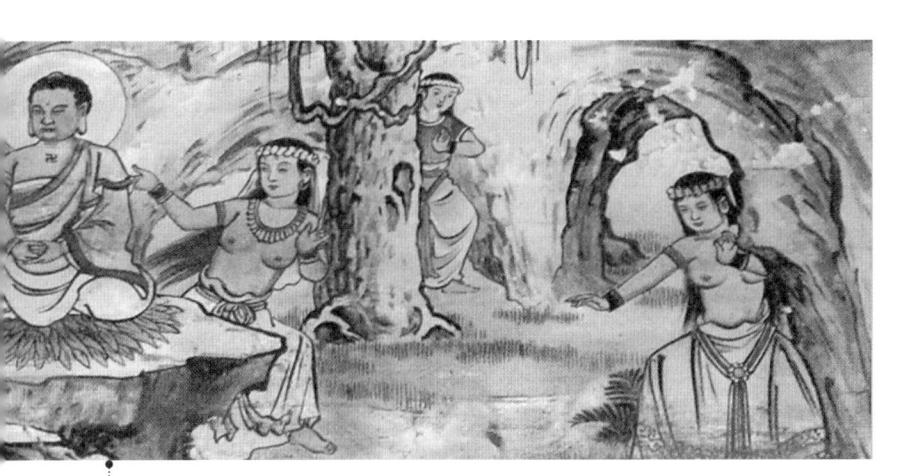

悉達多干子

魔,長成什麼樣子?看過的人可能都不會講話了。但是魔卻知道人喜歡什麼,所以就現出那種形象迷惑人。可是遇到悉達多王子就失效了

三個魔女始終不聽勸告,還繼續糾纏,釋迦牟尼見勸告無效,就運用神通讓她們看到自己天生的長相。三個美麗的女人, 一看到自己原來是如此醜陋,也產生了羞恥心。心念一動,意念 也跟著轉動,魔女們變得慈眉善目,容顏散發出慈祥光輝。她們 向釋迦牟尼表示懺悔,自願離開菩提樹下,不再妨礙釋迦牟尼悟 道成佛。

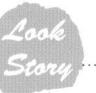

鑑賞故事

此幅為陳壽彝畫師的作品,畫師把魔女的姿態用動感的姿勢表現出來,容貌也很好看。魔女穿著天衣,但是看起來好像沒穿衣服一樣,展現女性豐美的體態,她們正在迷惑菩提樹下的釋迦牟尼佛。作品有五十幾年了,顏色還保持得很完整,可見畫師的堅持與技術多麼扎實。

拈花微笑

作品出處 嘉義縣新港鄉 奉天宮 所在位置

類型 彩繪作者 洪平順

後殿樑枋

年代 2006

釋迦牟尼佛

釋迦牟尼拈花微笑是禪宗的一件公案。據傳世尊要涅槃之前,鼓勵諸比丘弟子問法,其中唯有獻上金色波羅花請法的摩訶迦葉一人領會佛意,參悟世尊微笑的禪意

釋迦牟尼得道成佛之後,在靈山昇座講法,大 梵天王拿金色波羅花獻給佛祖。

釋迦牟尼佛登座,手中拈著金色波羅花擺在胸前。

來聽「世尊」(釋迦牟尼佛)講經說法多達百萬眾生,有 諸天神佛、菩薩眾生、天龍八部等。可是沒有一個知道釋迦牟尼 佛「拈花微笑」到底是什麼意思。因為從釋迦牟尼佛登座之後, 只是抿著嘴角微微笑著,沒開口說出一句話。在場的人你看著 我,我看著你,沒有人、也沒有誰知道世尊想要告訴大家的是什 麼?

就在一片寂靜無聲的時候,金色頭陀大迦葉(音,射)忽 然微微一笑,好像領悟到了什麼一樣。世尊這時才開口說話,「我 有正法眼藏,涅槃妙心,實相無相,現在就傳給迦葉。」

禪,在世尊拈花微笑之間誕生了。禪,是玄奧又不可思議的法門,是一種沒有辦法用言語替代、「只能意會,不能言傳」的法藏。

迦葉是世尊十大弟子之一,年紀最老,苦行第一。據說他 是印度佛教禪宗的第一代祖師,也叫初祖,從他開始傳到達摩是

会後を

廟宇看聽

新港奉天宫

嘉義新港奉天宮主祀天上聖母,清嘉慶年間建廟。日治明治四十五年(1912)重修; 大正六年(1917)完工。民國五十年(1961) 再修,並增設懷笨樓及思齊閣,成就今日樣貌。民國八十八年因 921 及嘉義 1011 地震受損,隨即進行整修,民國九十六年古蹟部分整修完成。不久繼續其他部分的重修,民國一〇四年完成。

二十八祖。然後達摩東渡中土,先見過梁武帝,兩人沒有緣分。 達摩渡過長江來到河南嵩山少室山的山洞裡,面壁九年,才找到 傳人,後世的人尊稱為達摩祖師。

達摩祖師成為中土禪宗的初祖,傳給神光大師,神光大師叫二祖,之後又往下傳,傳到六祖惠能。

台灣因為漢人移民,帶來揉合儒道釋的民間信仰。其中某 些禪宗的精神,也被民間信仰吸收轉化,成為台灣另一種特殊的 人文性格。

鑑賞故事

洪平順師父憑著自身的天賦和後天苦學,彩繪技藝時時精進,日日用心, 從青少一直到耄耋之年,依然努力不懈。這件作品為洪平順受邀替奉天宮重 施丹青之作,濃淡之間把眾生聞法的空靈意境表現的很好。

作品出處 新竹市水仙宮

三川殿樑枋

類型 彩繪

作者 潘岳雄

年代

1995-2001 間

志公渡梁武

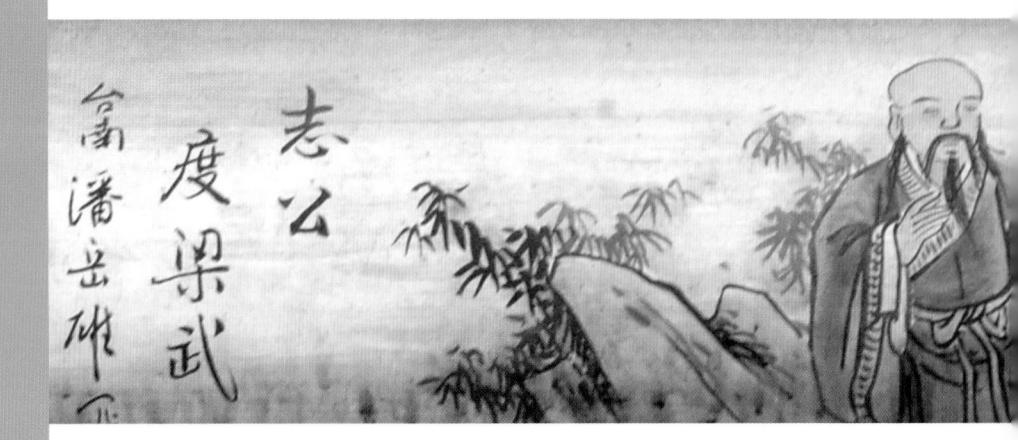

梁武帝蕭衍為他死去的皇后都氏舉辦水陸法會, 後人將法會稱作「梁皇法會」。梁武帝請志公禪師延 請高僧編寫一部十卷懺悔文,後人把那部懺悔文命名為《梁皇寶 懺》。梁武帝依照懺本替皇后禮拜懺悔,法會圓滿那一天,都氏 到武帝夢中說,她已經超脫不再受苦了。

梁武帝聽到達摩禪師在北魏的河南嵩山少林寺後面的山洞 靜坐,竟然傳出神通,大家口耳相傳,都說達摩禪師已經得道, 人們稱他「達摩大師」。

梁武帝問志公禪師,「達摩當時說朕所做的事,沒有功德, 是這樣子嗎?」志公禪師回答:「是這樣沒錯。」

梁武帝不像九年前那樣不耐煩,於是志公禪師繼續說下去,「因為皇上拿去建寺院、齋僧禮佛的錢,都是十方善信捐來的,皇上只不過是掛名而已。雖然皇上『欽賜』舉辦一場法會,能夠讓人們踴躍捐獻聚集更多的錢,做更多的事也很重要,但是用『一絲一縷莫非十方蟻聚』的功德來說,皇上你做那麼多事,確實沒有功德可言。幸好皇上沒有拿走一毫一分給皇家(自己)使用,所以也沒有罪過。可是皇上拿眾人累積的功德,卻問他人自己有沒有功德,也可以說已經犯錯了,達摩回答皇上,『沒有功德』,其實是替皇上說了好話,因此達摩並沒有說錯。」

志公 梁武帝時佛教高僧,現代流 傳的《梁皇寶懺》,即與十 位高僧合力編寫而成

梁武帝篤信佛法,曾多次 出家,還頒布了〈斷酒肉 文〉,禁止僧人吃肉

廟宇看聽

新竹市水仙宫

新竹市水仙宮位於北區,緊鄰長和宮,供奉水仙 尊王。長和宮供奉天上聖母,俗稱「外媽祖」。兩廟 都是市定古蹟。水仙宮有清朝留下的石構件,彩繪作 品可見「嘉義東石雅鴻畫室蔡英傑」、許財勝以及本 篇介紹的台南潘岳雄的作品。

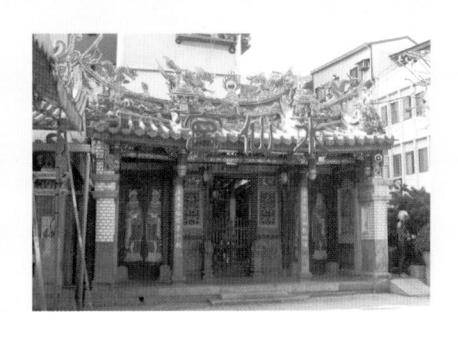

志公禪師在世的時候並沒有讓梁武帝開悟,梁武帝在侯景之亂時,被關在牢裡,連想要喝一口乾淨的水都得不到,這樣的晚年讓他對過去所做的一切感到不平。梁武帝後來被活活餓死。 但民間都說,梁武帝後來得道成為十八羅漢之一的梁武尊者。

Look Story

鑑賞故事

潘岳雄畫師是台南春源畫室潘麗水的兒子,跟著父親潘麗水到處工作,從中學習,門神畫風直逼其父。典故人物作品風格清新,淡雅中見古味。

畫中志公禪師耐心向梁武帝開示,而梁武帝卻用背部和他說話,隱隱透露 著皇家人高傲的心態,卻又想一沾無上妙法的矛盾情結。

磨坊傳禪

作品出處 嘉義縣新港鄉 奉天宮

所在位置 後殿樑枋

類型 彩繪

作者 洪平順

年代 2005

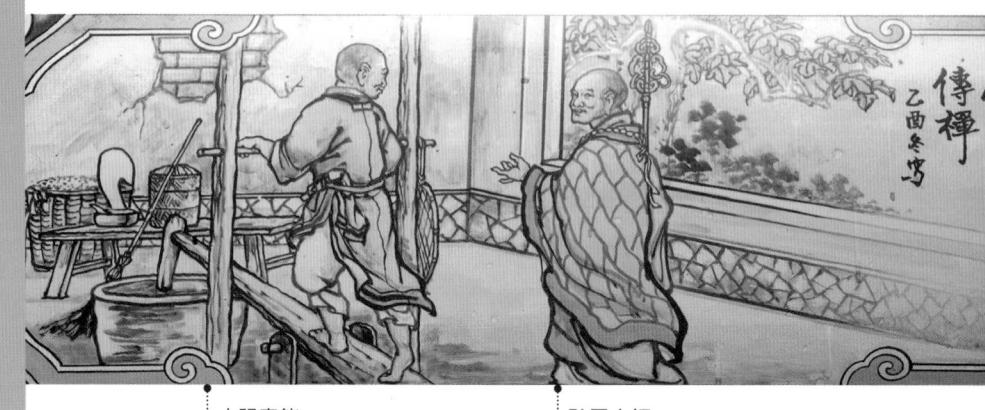

六祖惠能 在磨坊裡工作,不識字, 卻心靈清明了澈佛法

弘忍大師

看出惠能具備佛性,卻又怕他率直 的天真惹來危險,故意讓惠能隱匿 卑下的空間修行,保護他的安全

達摩傳法給神光大師,之後繼續往下傳到五祖 弘忍大師的手上。六祖惠能是一個不識字的樵夫,因為 聽到有人吟誦金剛經裡面的一句,「應無所住而生其心」有所感 悟,決定出家,那時惠能二十四歲。

惠能把母親安頓好了之後,離開家鄉到湖北蕲州東山寺拜 見弘忍大師,弘忍問惠能從哪裡來?惠能說:「嶺南。」五祖弘 忍說:「嶺南,那裡的人都是野蠻人,猲獠。」惠能又說:「我 是猲獠,和大師身分雖然有所不同,但是佛性卻是不分南北啊。」

弘忍大師就把惠能留下來,讓他在最不引人注意的地方做 工。

惠能在寺裡經過八個月。有一天,惠能聽到大家在談論一首「偈語」,原來是神秀大師寫在牆上的「身如菩提樹,心似明鏡台;時時勤拂拭,莫使惹塵埃。」聽完之後他請人幫他也寫一首,那人笑他不識字竟然也會作偈語。惠能說佛性是不分粗俗貴賤的。

惠能當場說出「菩提本無樹,明鏡亦非台,本來無一物,何處惹塵埃。」惠能看那人寫下偈語之後,又回到磨坊工作。
雪白的牆上又多出了一首詩,與神秀大師被三炷香供奉的 偈語並列。惠能的偈語才寫完不久,就被寺裡的僧人看見,把東 山寺吵得熱鬧紛紛。有人說惠能這首寫得比神秀大師的還好;有 人說根本不知道寫些什麼東西,衣缽一定是神秀的,是誰要和大 師爭佛祖的衣缽呢(真的叫做,吃不到三把空心菜就想上西天)。

弘忍聽到大家議論不止,來到寫著偈語的牆邊,看完之後 大罵,這哪裡是一首偈語,根本就亂寫一通。說完,脫下鞋子把 惠能的詩塗去。從來沒看過師父發那麼大的脾氣,大家都不敢再 談論惠能的詩。

經過師父塗抹之後,大家都說神秀大師還是衣缽的傳人。

弘忍塗完偈語跑到磨坊,問惠能說:「米熟了嗎?」惠能

回答:「早就熟了,只欠人過篩。」 弘忍用錫杖在地上點了三下,惠能微 微點了點頭。

晚上三更(子時,半夜十一點 到凌晨一點之間)方丈室裡面,惠能 拜見弘忍,弘忍為他講解金剛經,當 弘忍講到「應無所住而生其心時」惠 能忽然大悟。弘忍把佛祖的衣缽傳給 惠能,並且說:「以後你就是禪宗六 祖,往後不必再傳。而且今晚就必須 離開,我送你走。離開之後向南一直 走不能回頭,不然會有生命危險,你 要留住生命為眾生弘法。」

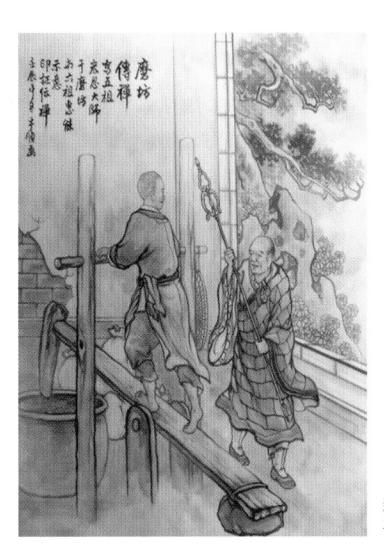

新竹竹蓮寺中洪 平順的作品

鑑賞

鑑賞故事

禪宗六祖和神秀大師這段偈語公案流傳很廣,影響也很深,不管是不是佛 教徒都能念出一兩句。

神秀大師所留的偈語是,「身如菩提樹,心似明鏡台,時時勤拂拭,莫使惹塵埃。」

作品出處 台南市總趕宮

所在位置 觀音殿

類型 壁畫

作者 丁清石

年代 1985

觀音少室山現金剛法像退敵

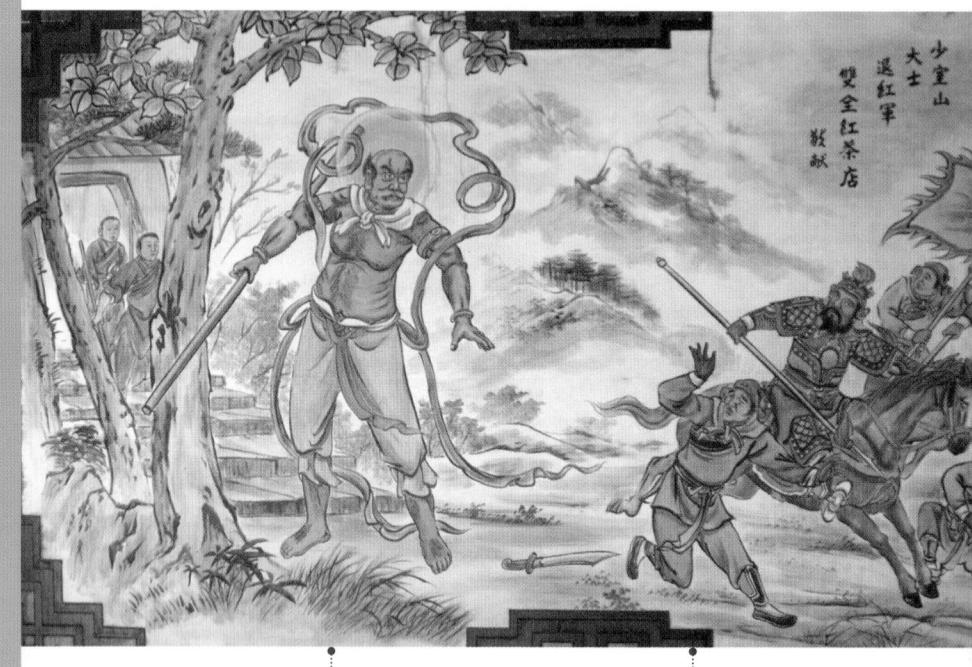

金剛觀音

民間信仰中,觀世音菩薩的形象 最多,據說多達三十二或三十三 種化身,皆因應民間疾苦對象而 現身説法。一般而言,中國宋 朝以前,觀世音菩薩造像都是男 身,後世由於佛道教融合,仕女 形象因此漸增

李全

據《大金國志》描述,「身長八尺,手執鐵槍」,人稱「李鐵槍」,他夫人也同樣舞一手好槍法

中國南宋年間,有一個人叫李全,武功非常利害,他的兵器是一枝鐵槍,已經練得出神入化,人人稱他「李鐵槍」。李全投身紅軍(和朝廷作對的那一邊),原本帶領自家的一支軍隊接受朝廷招安,被封為忠義軍,守在青州。

不久,蒙古軍進攻青州,李全派哥哥李福向宋朝求救,沒 想到李福被宋朝軍隊殺了,李全不甘心哥哥為朝廷盡忠卻被官兵 殺害,帶著兵馬反過來攻打宋朝。

這些由民間聚成的民軍,成分本來就不單純,有些部隊不 受約束,會做出欺凌百姓的事,把民軍逼成反叛軍。

當時少林寺以達摩祖師所傳的拳法強身,不論官兵或強盜,兩邊都不敢向少林寺挑釁。但是兩邊卻也想拉攏少林寺。李全多次派人向少林寺的僧侶招降,沒想到住持受不了李全一而再的糾纏,忍不住生起嗔恨心,將他派來的使者割下兩片耳朵攆出山門。

李全看到派出去的人受傷回來,生氣的說,「出家人慈悲為懷,我用禮數對待,你殘忍回報,少林寺會因為這件事而血染淨土。」

就在那個士兵被住持割掉耳朵的時候,被一個砍柴的小沙彌看到,他擔心少林寺的災厄就要降臨了,他誠心念著「南無觀世音菩薩」的佛號,請菩薩保佑少林寺。菩薩聞聲救苦,變成一個行腳和尚來到少林寺,和尚參拜過釋迦牟尼佛以後,住持把和尚安排去灶房幫忙,和那個小沙彌一起燒飯、打柴。

李全帶兵攻打少林寺,紅軍和少林僧人在山門之前遭遇,雙方展開一場激烈的戰鬥,眼看少林僧人就要擋不住了,忽然間那個行腳和尚拿著一根齊眉鐵棍,帶領一班廚房的僧人跑到山門前對著來犯的紅軍左右揮打,紅軍一時被打得落花流水,李全和他夫人也在戰亂中逃走,從此紅軍不敢再到少林寺擾亂。事件過後那名和尚在雲端現身,大家才知道是觀音菩薩前來解圍,有擅於丹青的人看到觀音現出和尚法像,把祂描繪下來傳世,才讓後人知道菩薩還有一個不同於女相的男觀音。

鑑賞劫事

本幅作品出自台南市總趕宮。「觀世音菩薩少林寺退敵」的傳說出現在 清朝通俗小說,《觀世音菩薩傳奇》(作者曼陀羅主人)。民間對觀世音菩 薩的信仰,可能超過任何神明。俗話說「家家觀世音,戶戶媽祖婆」。對 於觀世音菩薩,人們大都習慣慈顏的女相,中國沿海一帶和台灣,常見水 月觀音。男相的觀音畫像在台灣比較少見。

孫中山普陀奇週

台南市總趕宮 觀音殿 類型 壁畫

作者 丁清石 年代 1985

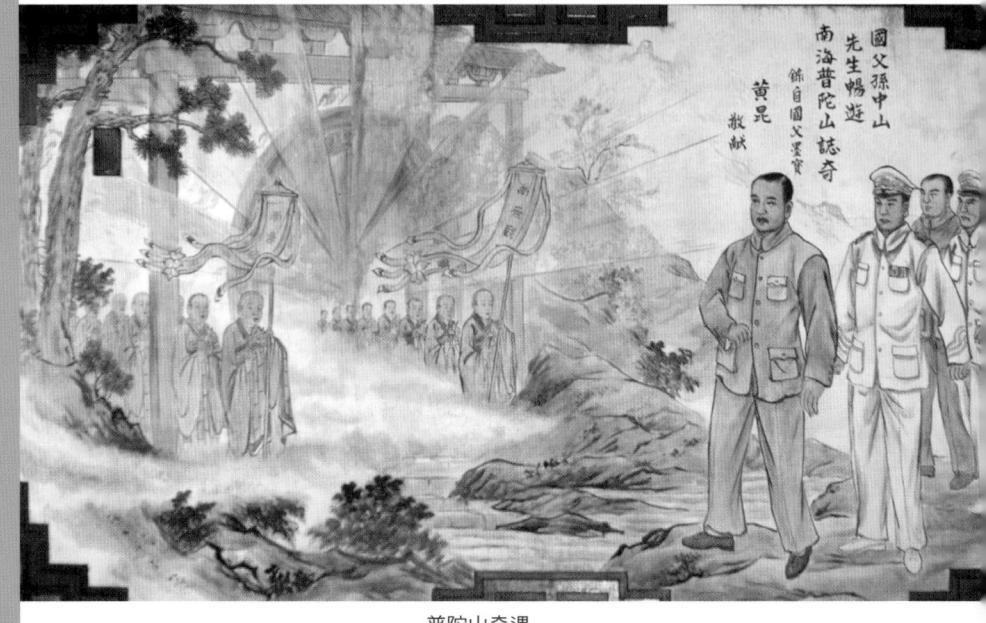

普陀山奇遇

孫中山在他的日記中曾記載普陀山一遊的奇遇, 那時見到有一個大圓輪,很快速的在天空中盤旋, 非常訝異,也不知道是什麼東西,問旁人也一無 所知。後來有人猜測,可能是外星人的飛碟

孫中山遊南海普陀山時曾經看到特殊的景象, 據說還留下一篇記載異象的日記。西元一九一六年, 孫中山先生與胡漢民、鄧孟碩、周佩箴、朱卓文以及浙江民政廳 秘書陳去病等人,連同建康艦艦長任光宇去察看象山、舟山軍港 之後,一起到普陀山旅遊,到的時候已經接近黃昏,大家打算到 普濟寺過夜。一行人在了餘師父帶領下進入普陀山,沿途欣賞山 上的靈巖怪石和山林風光。當爬上佛頂山的天燈台,接近慧濟寺 的時候,孫先生忽然看到一座偉麗的牌樓,牌樓前面種著仙花異 草,隨後又看寶幡飄帶迎風舞動,有出家人數十位站在兩旁,好

台南總趕宮

台南市總趕宮主祀倪總管,起於明鄭時期。清領之後曾重修數次。民國三十六年(1947)、五十五年、七十七年也有過整修紀錄。民國九十九年整修落成安座,門神舊作是陳壽彝壯年時所畫,此次整修則請他又作新畫,兩組門神互相對照可見畫師和歲月的痕跡。正殿對看壁還有陳大師的舊作,雖然經過數十年的煙燻,經細心擦拭之後,仍見最初完成時的鮮活。

像準備迎接客人,陣容非常莊嚴,靠得越近看得越清楚。當時有 一個大轉輪,在空中盤旋,先生沒能分辨出來是什麼東西,更不 清楚是用什麼方式推動的,才覺得奇怪時,忽然間就完全消失不 見了。

眾人進入慧濟寺後,先生問大家,剛剛有看到什麼東西沒有?大家都說沒看到,先生覺得很奇怪,不斷在腦海中思索著理哲和異相的矛盾……但想了好久還是想不通,看到的大圓輪到底是怎麼一回事?

鑑賞故事

「孫中山普陀奇遇」此一遊記,也有人認為是看到了外太空來的飛碟。在 台南總趕宮的這件作品,尺寸很大,是一幅大壁畫。

總趕宮近年完成整修,主事者用心監督修復工程,用心管理,誠為有心維 護傳統文化者的典節。 附錄

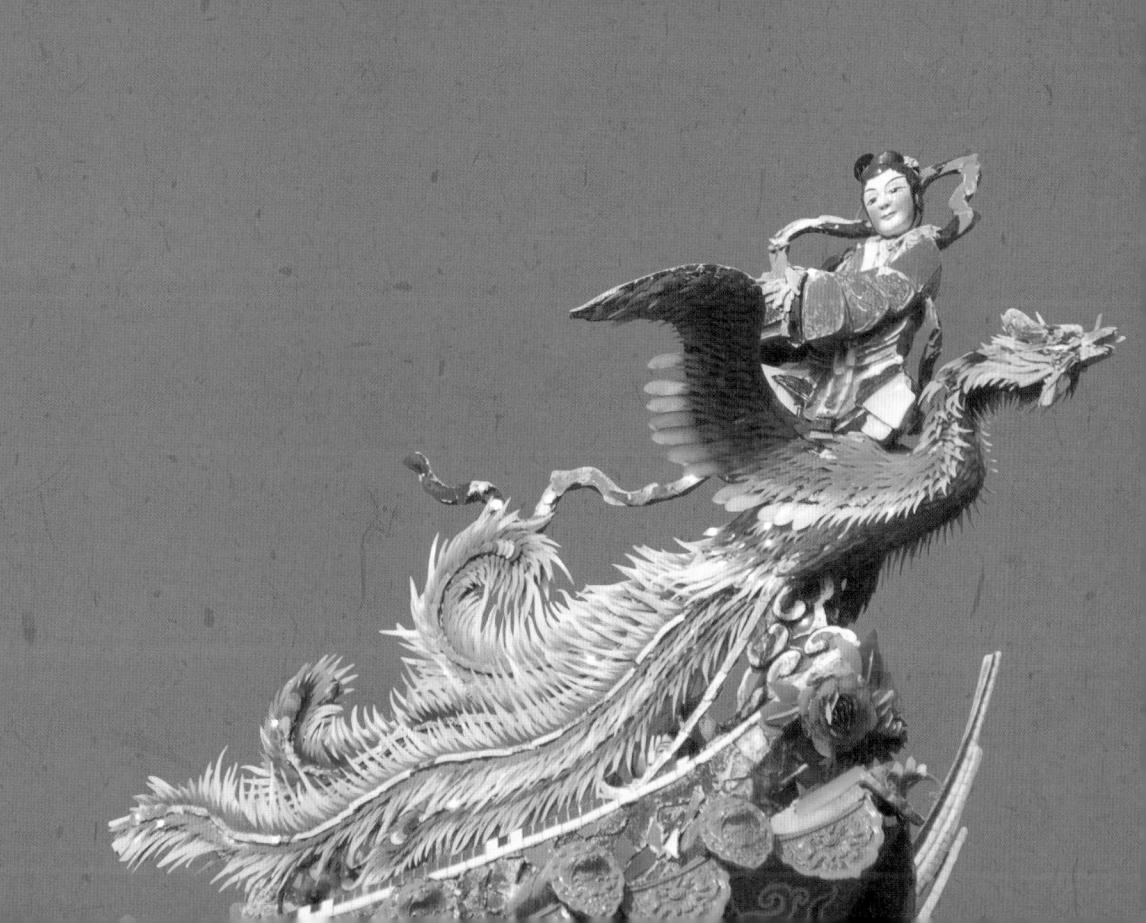

聽!郭老師說故事之台灣廟宇一覽

廟宇	地址	頁碼
大龍峒保安宮	台北市大同區哈密街 61 號	32 ~ 50 ~ 264
木柵指南宮	台北市文山區萬壽路 115 號	222
關渡宮	台北市北投區知行路 360 號	46 \ 94 \ 158 160 \ 236
關渡宮延平郡王祠	台北市北投區知行路 360 號	54 ~ 78
士林惠濟宮	台北市士林區至誠路一段 326 巷 26 號	208 - 232
松山慈祐宮	台北市松山區八德路四段 761 號	248
萬華龍山寺	台北市萬華區廣州街 211 號	168
萬華祖師廟	台北市萬華區康定路 81 號	42 ~ 250
烘爐地南山福德宮	新北市中和區興南路二段 399 巷 160 之 1 號	178
三重先嗇宮	新北市三重區五谷王北街 77 號	220
宜蘭昭應宮	宜蘭縣宜蘭市中山路 106 號	252
宜蘭城隍廟	宜蘭縣宜蘭市城隍街 12 號	102
三坑永福宮	桃園市龍潭區三坑村 58 號	60
壽山觀音巖	桃園市龜山區萬壽路二段 6 巷 111 號	204
新竹城隍廟	新竹市北區中山里中山路 75 號	58
新竹水仙宮	新竹市北區北門街 135 號	284
新埔義民廟	新竹縣新埔鎮下寮里義民路 3 段 360 號	56
竹北保安宮	新竹縣竹北市中正西路 266 號	154 ~ 194
通宵慈惠宮	苗栗縣通霄鎮信義路 119 號	142 - 162
豐原慈濟宮	台中市豐原區中正路 179 號	214
社寮武德宮	南投縣竹山鎮社寮里集山路一段 1738 號	166 ~ 206
彰化縣城隍廟	彰化縣彰化市民生路 129 巷 8 號	92 - 182

彰化南瑤宮	彰化縣彰化市南瑤路 43 號	118
鹿港天后宮	彰化縣鹿港鎮中山路 430 號	38 - 164 - 198
鹿港興安宮	彰化縣鹿港鎮興化巷 64 號	4 4
鹿港南靖宮	彰化縣鹿港鎮後車巷埔頭街 74 號	82 ~ 146
鹿港金門館	彰化縣鹿港鎮龍山里金門街 54 號	126 > 174
鹿港城隍廟	彰化縣鹿港鎮中山路 366 號	100
鹿港鳳山寺	彰化縣鹿港鎮德興街 26 號	190
莿桐福天宮	雲林縣莿桐鄉興同村孩沙里進興路 55 號	24
蕃薯寮順天宮	雲林縣水林鄉蕃薯村蕃薯厝 102 號	26 \ 40 \ 114 116 \ 170
金湖新萬善爺廟	雲林縣口湖鄉港東村民主路 5 號	62
蚶仔寮萬善爺廟	雲林縣口湖鄉蚶仔寮 126 號	266 \ 270 \ 27
海口鎮海宮	雲林縣台西鄉海口村 4 鄰中山路 299 巷 34 之 16 號	36 ~ 66 ~ 70
古坑嘉興宮	雲林縣古坑鄉朝陽村中山路 182 巷 2 號	86 \ 90 \ 98 128
斗南泰安宮	雲林縣斗南鎮大東里大東 230 號	106 - 132 - 18
麥寮拱範宮	雲林縣麥寮鄉麥豐村中正路 3 號	130 ~ 156
同安開安宮	雲林縣東勢鄉同安村同安路 55 號	68 ~ 140
土庫順天宮	雲林縣土庫鎮中正路 109 號	212
西螺廣福宮	雲林縣西螺鎮新街路 32 號	218 ~ 228
西螺福興宮	雲林縣西螺鎮延平路 180 號	256 \ 258
北港義民廟	雲林縣北港鎮義民里旌義街 20 號	268
笨南港水仙宮	嘉義縣新港鄉南港村舊南港 58 號	192
笨南港天后宮	嘉義縣新港鄉南港村舊南港 58 號	238 ~ 240

新港奉天宮	嘉義縣新港鄉大興村新民路 53 號	88 \ 150 \ 282 286
朴子春秋武廟	嘉義縣朴子市永和里 4 鄰應菜埔 36 之 1 號	64 \ 138 \ 148 152 \ 176 \ 180
朴子配天宮	嘉義縣朴子市開元里開元路 118 號	276
朴子安福宮	嘉義縣朴子市安福里山通路 82 號	180
台南大天后宮	台南市中西區永福路 2 段 227 巷 18 號	186
台南興濟宮	台南市北區成功路 86 號	110 ~ 278
台南府城隍廟	台南市中西區青年路 133 號	216
台南永華宮	台南市中西區府前路一段 196 巷 20 號	260
台南總趕宮	台南市中正路 131 巷 13 號	288 ~ 290
中洲保生宮	台南市仁德區中生里 83 號	80
善善善善善善善善善善善善善善善善善善善善善善善善善善善善善善善善善善善善善善善	台南市善化區東勢寮 183 號	72
麻豆代天府	台南市麻豆區南勢里7鄰關帝廟60號	74 ~ 172 ~ 280
北門保安宮	台南市北門區東壁里 15 鄰 760 號	120 ~ 144
學甲慈濟宮	台南市學甲區濟生路 170 號	134 ~ 244
佳里金唐殿	台南市佳里區建南里中山路 289 號	48 \ 112 200 \ 210
佳里震興宮	台南市佳里區佳里興禮化里 325 號	104 - 202
佳里黃姓崇榮堂	台南市佳里區安西里文化路 230 號	234 ~ 242
哈瑪星代天宮	高雄市鼓山區鼓波街 27 號	28 ~ 122 ~ 196
左營元帝廟	高雄市左營下路 87 號	96
屏東聖帝廟	屏東縣屏東市武廟里永福路 36 號	84
屏東慈鳳宮	屏東縣屏東市崇禮里中山路 39 號	254
東港東隆宮	屏東縣東港鎮朝安里延平路 108 號	224

參考資料

《三國演義》、《封神演義》、《東周列國志》、《隋唐演義》、《西遊記》、《月唐演義》、《史記》、《世説新語》、《古文觀止》、《五虎平西》、《萬花樓》、《綠牡丹》、《六祖壇經》、「佛陀的一生」(綜合網路資料改寫)

林衡道,《台灣古蹟全集》,台北,戶外生活雜誌,1980

黃志毅,《愛國獎券圖鑑》,台北,齊格飛出版社 1982

李乾朗,《台灣建築史》,幼獅出版社,1986

李乾朗,《台灣建築閱覽》,台北,玉山社,1996

曾勤良,《三峽祖師廟雕繪故事探源》,台北,文津出版社,1996

樓慶西,《中國傳統建築裝飾》,台北,南天書局有限公司,1998

李乾朗,《台灣古建築圖解事典》,台北,遠流出版事業有限公司,2003

康鍩錫,《台灣古建築裝飾圖鑑》,台北,貓頭鷹出版,2007

郭喜斌,《聽!台灣廟宇説故事》,台北,貓頭鷹出版,2010

圖解台灣 · 文化大小事

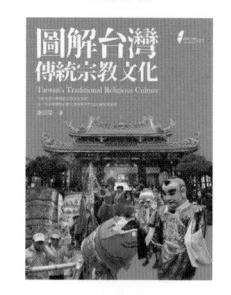

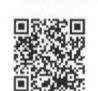

台灣地圖·台灣走透透

國家圖書館出版品預行編目資料

圖解台灣廟宇傳奇故事:聽!郭老師台灣廟口說故事 / 郭喜斌著. -- 初版. -- 台中市: 晨星, 2016.06

面; 公分. --(圖解台灣:12)

ISBN 978-986-443-136-6(平裝)

1. 廟宇建築 2. 建築藝術 3. 民間故事

927.1

105006439

圖解台灣 12

圖解台灣廟宇傳奇故事

作者 郭喜斌 主編 徐惠雅

執行主編 胡文青

校對 郭喜斌、胡文青 陳巧玲

美術設計

封面設計 盧卡斯工作室

創辦人

陳銘民 發行所 晨星出版有限公司

台中市 407 工業區 30 路 1 號 1 樓

TEL:(04)23595820 FAX:(04)23550581 行政院新聞局局版台業字第 2500 號

法律顧問 陳思成律師

西元 2016 年 06 月 20 日 初版

再版 西元 2020 年 05 月 10 日 (三刷)

總經銷

知己圖書股份有限公司

台北市 106 辛亥路一段 30 號 9 樓 TEL: (02) 23672044 / 23672047 FAX: (02) 23635741

台中市 407 工業 30 路 1 號 1 樓

TEL: (04) 23595819 FAX: (04) 23595493

E-mail: service@morningstar.com.tw

網路書店 http://www.morningstar.com.tw

15060393(知己圖書股份有限公司)

郵政劃撥 讀者專線

02-23672044

印刷 上好印刷股份有限公司

定價 480 元

ISBN 978-986-443-136-6

Published by Morning Star Publishing Inc.

Printed in Taiwan

版權所有,翻譯必究

(缺頁或破損的書,請寄回更換)

圖解台灣 TAIWAN